KB158393

趣味家
취미가

趣味家
취미가

슬기로울 취미생활,

너의 우주를 응원해

에이플랫

차례

MY LIBRARY

MY THEATER

MY STUDIO

MY ARCADE

& MY ROOM

당신의 취미를 수집합니다

처음 아이디어를 떠올린 것은 술자리에서였다. 주식이나 자식에 한 톨 관심 없는 사람들끼리 모여 몇 시간씩 수다를 떨다 보면 늘 그렇듯 최근 각자의 관심사로 수렴되기 마련이다. 여느 때와 마찬가지로 이야기는 영화나 책, 드라마, 아이돌, 만화, 예능프로그램, 여행, 시사, SNS, 스포츠 등 잡다한 주제들을 마구 돌고 돌았다. 그러다 문득 각 분야의 '준準전문가'랄 수 있는 '덕후'들의 취미를 모은 책이라면 꽤 재미있지 않을까 하는 생각에 다다랐고, 술기운에 정말로 해보겠다고 호기롭게 선언한 다음, 이내 진지하게 고민하며 가닥을 잡았다.

일단 '문화'라는 카테고리로 수렴하면 좋겠다는 생각에 여러 저자들로부터 각자의 취미나 관심사를 모아보았다. 가능한 한 협소한 분야일수록 더 좋을 것 같았고, 그 분야의 매력을 여러 독자들에게 알리고

9

공감을 살 수 있다면 뭐든 괜찮다는 생각이었다. 생각대로 꽤 다양했고 흥미로웠다. 아니, 예상 외로 세상은 넓고 재미있었다.

결과적으로 이 책은 태생부터 일반적인 단행본과는 조금 달라질 수밖에 없었다. 스무 명이 넘는 저자들이 참여해 각자의 취미, 관심사, 나아가 '덕질'이라고 할 만한 부분을 건드려보았더니 어느새 작은 백과사전이 만들어진 듯한 기분도 든다. 기본적으로 에세이 형식을 취했지만 한편으로는 문외한들에게까지 각 분야의 매력을 전파할 수 있도록 다양한 정보를 함께 기술했기에 꽤 유용한 잡학사전으로도 보일 법하다. '알아두면 쓸데없는 신비한 잡학사전'이 따로 있겠는가. '지적 대화를 위한 넓고 얕은 지식'이 바로 여기 있는걸.

물론 흥미로운 건 단지 지식의 측면만은 아니다. '각자의 우주'라는 거창한 말이 전혀 과장되지 않을 만큼 글 곳곳에 스민 개인의 이야기는 때때로 너무도 생생하고 진솔하다. 대상에 대한 온도 차는 무척 다양하지만 그중에서도 '돈도 안 되면서 즐긴다'를 넘어 '돈을 써가면서 즐긴다'라는 대목은 마치 이 책의 핵심처럼 느껴지기도 한다. 일반적으로 무용한 듯 치부되기 일쑤인 것들에 대한 애정과 철학이 정작 세상에서 가장 중요한 것이 무언지를 상기시키기엔 충분했기 때문이다. '하고 싶은 일을 하기 위해 산다'라는 당연한 명제가 이 책에는 그렇게나 오롯이 담겨 있다.

그런 이유로 책 제목은 가제로 생각했던 〈취미가〉를 그대로 활용하기로 했다. 여러 번 저자들과 메일과 전화를 주고받으면서 어느새 관계자 모두가 프로젝트명처럼 자연스레 사용하며 굳어버린 것도 있

지만, 바로 이 사람들이야말로 모두가 '취미가趣味家'라는 이름에 걸맞지 않나 싶은 생각에 더 좋은 제목을 찾기 힘들었다. 또한 이번 책 제목에는 'vol.1'이라는 문구도 반드시 넣기로 했다. 단순히 잡지를 연상시키기 위함이 아니라 정말로 계속해서 다음 책으로 이어나가기 위함이다. 세상에 이렇게나 많은 즐길 거리가 있는데 어쩌겠는가. 무크지가 될 수밖에.

야마시타 노부히로 감독의 영화 〈린다 린다 린다〉는 고작 학교 체육관 무대에 서기 위해 연습하는 여고생 밴드의 3일간 축제의 여정을 그린다. 극 중 누군가는 아득바득 노력하는 이들을 향해 "그게 무슨 의미가 있느냐"며 묻기도 한다. 하지만 마지막 결말부 장맛비를 헤치고 뒤늦게 무대에 서 노래하고 연주하는 이들을 보고 있자니 어느새 그 질문은 곧 우문이 된다. 의미가 중요한 게 아니다. 그저 하는 게 중요할 뿐이니까. 해보지 않은 이들은 결코 만끽할 수 없는 것들이 세상에는 이렇게나 많고, 모르고 있던 분야의 역사와 과학은 이렇게나 치밀했으며, 사람들은 이렇게나 재미나게 살고 있었다. 원고를 주신 모든 저자들께 존경의 의미를 담아 머리 숙여 감사드린다.

2019년 6월, 강상준

너의 우주를 응원해

"유의 엄마예요. 취미는~ 음… 육아?!"

"전엔 발레를 했었지만 지금은 하루나를 키우는 거라고 해두죠."

"실은 젊을 때는 밴드를 쫓아다녔는데 지금은 육아가 취미예요."

'어이, 어이. 괜찮은 거야? 엄마들은 왜 다들 취미가 없어?'

– 만화 〈지옥의 걸프렌드〉 2권 중

만화 〈지옥의 걸프렌드〉의 싱글맘 카나는 어린이집 부모 간담회에서 각자 자기소개를 겸해 취미를 말해보자는 선생님의 말에 적잖이 동요한다. 그도 그럴 것이 모임에 참여한 엄마들은 모두 아이를 낳은 다음 당연하다는 듯 취미와 동떨어진 채 마치 정말로 육아가 취미라는 듯 입을 모아 말하고 있는 것이 아닌가. 다행인지 불행인지 다 같이 웃

음으로 눙칠 만큼 공감대를 이루는 화기애애한 분위기조차 어쩐지 쓴 맛을 자아낸다. 정점은 바로 그다음이다. 카나는 자신의 차례가 오자 이내 깨닫는다. 그 역시 취미가 무엇이었는지 전혀 생각이 안 나 "지금은 육아"라고 고해하듯 답할 수밖에 없었기 때문이다.

먼 이야기만은 아니다. 취미가 무엇이냐는 질문부터가 대개는 유치하게 받아들여지는가 하면, 적당히 독서나 영화 감상, 음악 감상을 들어 애써 '포장'하는 광경 또한 여전한 우리의 현실이다. 정말로 육아나 생계 등으로 취미를 가질 여유조차 갖기 힘들다는 것 역시 변명으로 치부하기 어렵기도 하고. 그러니 부끄러운 것도, 나쁜 것도, 틀린 것도 아니다. 단지 그래서 더더욱 목소리를 내도 좋겠다는 생각은 들었다.

지난 〈취미가 vol.1〉을 내고 1년 넘도록 두 번째 후속권을 내지 못했다. 전염병 시대를 버티고 있는 모든 이들이 마찬가지였겠지만, 돌이켜보건대 준비한 일들이 번번이 취소되고 연기되는 터라 애초에 계획대로 착착 진행한다는 것부터가 욕심이었다는 생각이 든다. 그래도 뒤늦게나마 반드시 내야겠다 마음먹게 된 것 역시 아이러니하게도 코로나19에 빚진 바가 크다. 야외 활동을 대신할 새 취미를 찾거나, 술자리가 취미였다는 사람들마저도 새삼 '여분'의 시간을 활용하는 법을 고민하면서 취미 본연의 의미에 대해 많은 사람들이 고심하기 시작한 까닭이다. 그래서 다시금 궁금해졌다. 다른 사람들은 어떻게 시간을 보내는지, 그리고 어떻게 시간을 보내왔는지.

취미라는 이름하에 각자의 시간을 모아놓으니 감히 이것을 '여분'

이라 일컫는 게 온당한가 하는 의문이 들 만큼 이번에도 각자의 별은 각자의 색깔대로 반짝반짝 빛났다. 원고를 읽다 몇 차례 소리 내어 웃기도 했고, 각 분야의 깊이에 놀라 감탄한 것도 여러 번이었다. '취미 생활'이라는 말로 적당히 뭉뚱그린 게 어리석다 느껴질 만큼 열정과 지식으로 넘쳐났으니 그야말로 감동적이었다는 말이 딱이다. 지금 우리에게 가장 필요한 것은 바로 이런 것들이 아닐까. 모든 이들의 '우주'를 진심으로 응원한다.

2020년 11월, 강상준

MY
LIBRARY

밤을 보내는 책들
새벽 독서

심완선

훌륭한 농담이 으레 그렇듯, 책의 어떤 구절은 만나자마자 머릿속에 똬리를 틀고서는 기회가 될 때마다 자기 이야기를 속삭인다. 〈참을 수 없는 존재의 가벼움〉에서 말하는 것처럼 사람의 삶이 악보이고 "하나하나의 단어나 물건은 각자의 악보에서 다른 어떤 것을 의미"하게 된다면, 내 악보에는 '책과 잔다'는 구절이 반복되고 있다. 왈츠와 같은 4분의3 박자에 빠르기는 라르고Largo, 책이라는 주음에 잠이 꾸밈음으로 들어가는 모티브로, 앤 패디먼의 〈서재 결혼시키기〉 중 '소네트를 멸시하지 말라'에서 얻은 구절이다. 그 이야기는 이렇게 시작한다.

16

"같이 공부하던 학생하고 보들리 도서관에서 가장 가까운 술집인 킹즈암즈에 자주 다녔지. 그 친구는 생긴 건 멋있지만 고집이 센 스코틀랜드 청년이었는데, 커피를 마시다가 호메로스가 비르길리우스보다 엄청나게 열등하다고 주장하는 거야. 호메로스를 편애하는 나로서는 발끈할 수밖에 없었지. 얘기를 하다 보니 내가 비르길리우스를 읽은 적이 없다는 것을 고백하게 되고 말았지만 말이야. 하지만 나는 뻔뻔스러운 미국인답게 이렇게 말했지. '네가 비르길리우스가 그렇게 위대하다고 생각한다면 나한테 그 사람 책을 한 권 줘봐.' 그리고 나서 얼마 안 있어 문간에 파란 책이 놓여 있었어. 면지에는 비르길리우스가 가장 좋아하던 운율인 장단단 육보격으로 쓴 라틴어 시 13행이 적혀 있었지." 이 스코틀랜드인의 헌사는 (…) 돈호법으로 모드를 부르더니, 모든 시인들이 비르길리우스를 quanto desiderat astra / Papilio volitans(퍼덕이는 나비가 별들을 갈망하는 것처럼) 사모해 마지않듯이 자신도 그녀를 사모한다고 고백한 다음, amoris amicitiaeque(사랑과 우정으로)라는 서약으로 끝을 맺었다.

이야기의 결말은 이렇다. "그래서 어떻게 되었어?" "그 애하고 잔 적은 없어. 하지만 비르길리우스한테는 홀딱 빠져서 그 책하고는 여러 번 같이 잤지."

잠자리 한편에 책을 어수선하게 쌓아두고 사는 사람으로서 나는 비르길리우스와 잔 적은 없지만 수많은 책과 같이 잤다. 공부할 책은 앉아서 읽지만 좋아하는 책은 누워서 읽는다. 요즘은 날이 추우니 책

을 펼치기 전에 전열기구로 자리를 따끈따끈하게 데우고 담요를 둘둘 감아 몸을 완벽히 보호한다. 내 자리에는 보통 손 닿는 위치에 읽다 말았거나 읽으려고 꺼내둔 책들이 서너 권 쌓여 있으므로 그날그날 내키는 책을 골라 읽는다. 그러면 매우 편안하고 만족스러운 상태가 되는 덕분에, 나도 모르게 잠들어버렸다가 아침에 눈을 뜨는 경우도 부지기수다. 하지만 좋아하는 책과 함께라면 잠들어버렸다는 말보다는 함께 밤을 보냈다는 표현이 어울린다. 책을 붙들고 있다가 까무룩 의식을 잃는 것이 아니라 잠자리를 함께할 동반자를 골라 오붓하게 밤을 보내는 것이다. 때때로 잠은커녕 한창때의 연인처럼 '오늘 밤은 재우지 않겠어'라는 책도 있어서 곤란하다. 이 글은 그런 책들에 대한 회상이다.

〈알렉스〉ⓒ다산책방

　순전히 즐기려는 목적으로 책을 읽는 사치를 부릴 때는 추리소설을 선호하는데, 잠들기 전에 가볍게 읽을 요량이라면 오히려 신중하게 고른다. 훌륭한 추리소설은 나를 '재우지 않는' 쪽이므로 경험상 늦잠

을 자도 괜찮은 날에 읽어야 뒤탈이 없다. 팔팔했던 어린 시절에야 밤을 새우든 말든 괜찮았지만, 이제는 하루 밀린 '잠빚'을 이틀 걸려 메꿔야 하는 탓이다. 독서의 요건은 체력이라는 점을 처음 실감했을 때는 피에르 르메트르의 〈알렉스〉를 읽은 밤이었다. 〈알렉스〉는 처음 몇 줄로 마음을 흔드는 책이었다. 첫사랑은 몰라도 첫눈에 반한 구절은 기억한다. "(그녀는) 담배 연기를 영원한 후광처럼 두르고 살다시피 했을 만큼 엄청난 애연가이기도 했다. 이 푸르스름한 뭉게구름과 함께하지 않은 그녀의 모습을 상상한다는 게 불가능할 정도로." 담배 연기를 묘사하면서 '영원한 후광'과 '푸르스름한 뭉게구름'을 꺼낼 줄 아는 이에게 축복 있으라. 이날 밤에는 앞뒤 안 재고 바로 책을 읽기 시작했는데, 거짓말처럼 정말로 손에 땀을 쥐게 하는 이야기였다. 1부가 끝나고 잠깐 시계를 보니 새벽 2시였다. 소설은 3부까지 있었고, 나는 오전 4시가 되어서야 풀려날 수 있었다. 그리고 다시는 책이 몇 쪽짜리인지 확인하지도 않고 읽기 시작하는 경솔한 일을 하지 말자고 마음먹었다.

물론 나는 경솔한 일을 반복하는 경솔한 사람이다. 조지 R. R. 마틴의 〈피버드림〉은 근대를 고풍스럽게 탈바꿈시킨 소설로, 증기선이 미시시피강을 점령하던 19세기에 강을 누비던 '강사나이'들과 뱀파이어가 갑판을 활보하는 소설이다. 놀랄 것도 새로울 것도 없이 익숙한 소재를 활용하니 이야기가 어디로 흘러갈지 짐작이 가는데도 작가가 이끄는 대로 쓸려갈 수밖에 없었던, 기꺼이 밤을 새울 만큼 매력적인 책이었다. 그리고 욕망에 불을 지피는 책이기도 했다. 그래, 나는 해적 선장이 주인공이라는 이유만으로 영화 〈컷스로트 아일랜드〉(1995)를

다섯 번 봤지(흥행은 처절한 적자였다고 하지만, 〈컷스로트 아일랜드〉는 해적이 보물섬을 발견하는 이야기이고, 주인공은 담대한 성격의 여자 해적 선장에, 그 배역을 지나 데이비스가 맡았다. 영화와 관련은 없지만 지나 데이비스는 2007년 '지나 데이비스 미디어 젠더 연구소'를 설립했고, 이 연구소에서는 미디어에 등장하는 남성과 여성의 출연시간, 대사 분량, 중요도 등을 수치화하는 연구 등을 해왔다. 예를 들면 2014년부터 2017년까지 할리우드 흥행 100위 영화에서 여성 배역의 대사는 35~36퍼센트가량으로 남성 배역의 절반 정도라고 한다). 그런데 여기에는 선수부터 선미까지 쫙 빠진 증기선과 자기네 배와 사랑에 빠진 뱃사람들이 등장한단 말씀이야. 이 책을 처음 읽을 때는 문장마다 입속에서 되뇌며 읽느라 평소보다 시간이 두 배쯤 걸렸다. 급기야는 대사를 외울 정도였다.

"여긴 뉴올바니오. 내가 세인트루이스에 있는 조선소 말고 여기로 온 것도 그래서지. 여긴 내가 어렸을 때부터 증기선을 만들었고, 작년에만 스물두 척을 지었고 아마 올해도 거의 그쯤은 만들 거요. 난 이 작자들이 우리를 위한 배를 만들 수 있다는 걸 알고 있었지. 당신도 여기 있었어야 하는 건데. 내가 그 작은 금화 상자를 하나 들고 와서 관리자 책상 위에 쫙 쏟아놓고 이러지 않았겠소. '증기선을 한 척 짓고 싶네. 빨리 짓고 싶고, 그 배가 자네가 평생 건조해본 배 중에서 제일 빠르고 제일 예쁘고 제일 난폭한 배였으면 해. 알아들었나? 이제 최고의 기술자들을 데려와. 루이스빌에 있는 매음굴까지 가서 끌고 와야 한다 해도 상관 안 해. 바로 시작할 수 있게, 오늘 밤 당장 대령해. 그리고 최고의 목수와 칠장이와 보일러 제작자와

나머지도 다 최고로 데려와. 내가 뭐든 최고를 얻지 못한다면 자네는 죽도록 미안해하게 될 테니까 말이야.'"

마쉬는 소리 내어 웃었다. "당신도 그 작자를 봤어야 해. 금화를 봐야 할지 내 말을 들어야 할지 모르고 양쪽 모두에 반죽음이 되도록 겁을 먹었지. 그래도 일은 제대로 해냈네. 해냈지. 물론 아직 완성은 아니오. 테두리에 칠도 해야 하고, 거의 파란색과 은색으로 칠할 거요. 당신이 휴게실에 넣고 싶어 한 온갖 은과 어울리게 말이오. 그리고 당신이 필라델피아에서 주문한 멋진 가구와 거울들도 아직 기다리는 중이지. 하지만 대부분은 끝났소, 조슈아. 거의 다 준비됐어. 가자고, 보여줄 테니."

〈꽃 아래 봄에 죽기를〉ⓒ피니스아프리카에

한편 밤에 탐독하며 괴로운 책은 단연 음식에 관한 책이다. 머릿속의 허기는 배 속의 허기와는 달리 일상적인 식사로 방어할 수가 없다.

〈심야식당〉의 가정식은 밤 12시에서 새벽 6시 사이에 먹기 때문에 특별하다. 〈꽃 아래 봄에 죽기를〉에서 맥줏집을 운영하는 구도 데쓰야는 맛깔스러운 안주를 내놓는 솜씨가 있는데, 나는 첫 접시부터 무너졌다. "올해 마지막 동과를 다진 고기와 함께 졸이고 칡으로 찰기를 더해 보았습니다. 콩소메 맛이라 맥주와 잘 어울릴 겁니다." 문장으로 인한 갈망은 딱 그 이름의 음식이 아니면 안 된다. 끝물 동과를 고기와 졸여 칡을 곁들인 요리가 아니면 안 되고, 고기와 무 조림으로는 대체할 수 없다. 하지만 내가 동과 따위에 그토록 마음이 동한 이유는 사실 동과 고기조림을 먹어본 적이 없었기 때문이다. 다시 앤 패디먼의 말을 빌리자면, "사실 내가 가장 아끼는 음식 문헌은 진짜 식사는 묘사조차 하지 않는다. 그 책은 상상의 식사, 즉 음식으로부터 아주 멀리 떨어진 곳에 있는 사람들이 게걸스럽게 먹어대는 백일몽을 묘사한다."

평안한 밤을 보내고 싶다면 각종 요리책은 낮으로 미뤄야 한다. 정은지가 쓴 〈내 식탁 위의 책들〉은 요리책이 아니라 책 속 요리의 책이라 괜찮을 줄 알았다. 물론 경솔한 판단이었다. 나는 "책이 음식이라면, 음식에 대한 책은 문학적 식사의 중심 요리라고 할 수 있다"라는 패디먼의 묘사를 더 새겨들었어야 했다. 〈내 식탁 위의 책들〉 안에서 다루는 책 중 무라카미 하루키의 〈먼 북소리〉는 꽤 악질적이었다. "나는 강낭콩 껍질을 까서 삶는다. 아내는 생선 칼로 연어를 다듬는다. 우리는 도로가 매우 신선한 탓에 와사비를 푼 간장에 찍어 부엌에서 선 채로 먹는다. 이렇게 회를 우물우물 먹다 보면 밥이 먹고 싶어진다. 마침 어제 먹다 남은 찬밥이 있어, 연어 살과 매실 장아찌를 반찬으로 밥

을 먹는다. 먹는 김에 회를 쳐서 먹는다. 아주 부드럽고 맛있다. 배추 절임 대신에 삶은 강낭콩을 먹는다. 그러다 보면 어느새 즉석 된장국 까지 타서 부엌에 선 채로 간단하게 점심식사를 끝낸다." 아니, 나한테 는 연어도 매실 장아찌도 강낭콩도 없는데!

반면 〈황금 심장을 가진 공주〉를 읽을 때는 허기가 사라졌다. 이 따 뜻하고 재치 있는 동화에서 유모는 돌보던 꼬맹이가 왕이 되기 위해 떠날 때 마지막으로 마음을 담아 당부한다. "도련님, 잘 가요. 훌륭한 어린 왕이 되도록 해요. 그리고 '부탁해요', '감사해요'라고 말하고 어 린 아가씨들에게 케이크를 건네주는 것도 잊지 말아요. 그리고 뭐든 두 그릇 이상 먹지 말고요." 케이크를 건네는 걸 잊지 말라니, 〈사양〉에 서 '내'가 방에 들어와 울기 시작한 여자에게 말린 과일을 주는 것만큼 납득 가는 처세법이었다. 나는 이미 어리지 않으니 훌륭한 어린 왕은 될 수 없지만, 혹여 친절해지고 싶은 사람을 만나면 달콤한 것을 건네 주고, 뭐든 두 그릇 이상 먹지 않는 일은 할 수 있을 것만 같다. 어쩐지 도리를 다하고 있다는 기분이 되어 만족스럽게 잠을 청할 수 있었다.

책 때문에 늦게 자는 게 아니라 잠들지 못해 책을 보는 때는 〈세렌 디피티 수집광〉 중 '올빼미' 편을 참고한다. "남편은 시아버지에게서 로마인의 코와 덥수룩한 눈썹과 함께 종다리 습성을 물려받았다. 시아 버지는 4시 30분이 넘도록 자면 돌이킬 수 없는 나태의 죄를 저질렀다 고 느끼는 분이다. 나는 일어난 날과 날짜가 똑같은 날 잠자리에 드는 게 죄악이라는 지미 워커의 신념을 공유하시는 우리 아버지로부터 올 빼미의 습성을 물려받았다." 그리고 이 글은 베개보다 책을 붙들고 밤

을 보내는 사람들을 두둔하는 매우 빼어난 변명을 인용한다. "우리는 찌는 듯한 정원에서 정오 무렵 책을 읽어보려고도 했다. 그러나 다 헛수고였다. 햇살 속에 떠다니는 먼지 조각들이 당신에게 다가올 것이다. 서로 자기에게 관심을 달라고 교태를 부리는 수많은 여자들처럼 당신 주위를 맴돌며 성가시게 할 것이다. 자정의 어스름한 빛을 통해 작가는 명상을 곱씹는다. 그 불꽃, 그 향기를 감지하려면 우리도 그와 같은 빛으로 그들의 작품을 음미해야 한다." 교태를 부리는 것이 꼭 여자는 아니지만, 밤의 공기, 밤의 빛에서 글이 태어나는데 내가 어쩌겠는가. "낮에 하는 독서는 지루하며 사무적이다. 즐거움보다는 의무감에서 하는 일이다." 하지만 "나머지 세계가 잠들어 있을 때는 놀라운 일이 벌어진다."

그래서인지 내가 모은 '책을 읽는 책'에는 유독 밤 이야기가 많다. 〈책읽기 좋은날〉은 예쁘장한 조각달을 표지에 띄워놓고 밤에 읽은 책, 새벽에 술 마시며 이야기한 책에 대해 수다를 떤다. 〈버지니아 울프와 밤을 새다〉는 밤샘과 별로 관련이 없었지만, 〈코난 도일을 읽는 밤〉은 코난 도일과 밤을 새는 책이다. 〈혼자 책 읽는 시간〉의 저자 니나 상코비치는, 언니가 죽은 이후 사라지지 않던 해묵은 상실감을 들여다보고자 1년 동안 하루에 한 권을 읽겠다는 선언을 한다. 그녀에게 책 읽기는 〈원숭이의 사랑 노래〉의 주인공이 바다 속 2만 마일 깊이에 가라앉아 자기 삶을 생각하듯, 자기 생활에서 2만 마일 아래에 떨어져 책의 저자들과 헤엄치며 새 생명을 얻는 과정이다. 하지만 일과 가족을 내팽개치려는 것은 아니기에, 이리저리 치이다 보면 한밤중이 되어야 책

에 집중하게 된다. "〈죽음의 중지〉를 다시 손에 잡은 것은 밤 아홉시 반이었다. (…) 난 보랏빛 의자에 앉아 책 속으로 들어갔다. 단어의 인력이 나를 잡아끌고, 기대와 즐거움으로 단단히 붙드는 걸 느낄 수 있었다. (…) 잠은 나중에 자면 된다."

〈카뮈-그르니에 서한집〉 ⓒ책세상

 책과 밤이 종종 연결되는 이유는 아마 책 읽기가 본질적으로 홀로 남아 하는 행위이기 때문일 것이다. 그러나 책 읽기는 대화이지 독백이 아니다. 〈우울의 늪을 건너는 법〉에 따르면 "우울증을 앓는 사람에게 있어서 독서는 경우에 따라 외부 세계와 접촉할 수 있는 최후의 가능성을 의미한다." 이와 전혀 다르지만 비슷하게 느껴지는 구절이 〈카뮈-그르니에 서한집〉에 있다. 젊은 카뮈에게 선생이자 어른이자 이해자이자 독자가 되었던 노교수 그르니에가 편지에 적은 말이다. "당신의 눈에는 내가 '사회'를 대표한다고 보였겠지만 당신은 내게 결코 '이방인'이 아니었어요." 그리고 "우리는 항상 어둠 속에서 더듬거리며 서

로에게 다가가고 있습니다. 그러나 당신은 한 번도 나와는 무관한 존재가 아니었습니다. 당신의 생각도, 당신의 고독도." 새벽까지 잠들지 못하고 책을 읽던 누군가가 트위터에 이 부분을 인용해서 글을 올렸다. 마찬가지로 잠들지 못하고 있던 내가 그 글을 읽었다. 그리고 다음 해 겨울쯤에는 다른 잠 못 드는 이에게 인용문을 실어 보냈다. 〈혼자 책 읽는 시간〉에서 인용한 토마스 아 켐피스의 말을 다시 인용하고 싶다. "모든 곳에서 안식을 구했지만 찾지 못했다. 다만 작은 책 한 권을 들고 구석 자리에 앉아 있을 때는 예외였다."

〈카뮈-그르니에 서한집〉 외에도 그르니에의 책을 여럿 번역한 김화영은 〈섬〉에 실은 역자 서문 '글의 침묵'에서 이렇게 썼다. "잠 못 이루는 밤이 아니더라도, 목적 없이 읽고 싶은 한두 페이지를 발견하기 위하여 수많은 책들을 꺼내서 쌓기만 하는 고독한 밤을 어떤 사람들은 알 것이다." 때 아닌 밤의 허기에 심란해져 홀로 어둠을 바라보던 밤을 기억한다. 그리고 나는 책을 붙잡고 잠드는 사람이 나 혼자가 아님을 안다.

게임의 장대한 모험이 소설로
게임판타지

이융희

나의 첫 컴퓨터게임 체험은 초등학교 4학년으로 거슬러 올라간다. 큰집에 저녁 식사를 하러 놀러갔는데 그곳에 생전 처음 보는 기계가 있었다. 나와 동갑내기였던 큰집의 사촌은 며칠 전 빌려 온 게임의 반납 일자가 다가왔다며 저녁 식사를 뒷전으로 미루고 게임 플레이에 골몰했다. 나는 사촌의 옆자리에 앉아서 생전 처음 보는 화려한 천연색의 문화, 〈파랜드 택틱스 2〉 속으로 빠져들었다.

생각해보라. 취미라고는 아파트에 막 들어온 투니버스 채널을 틀어놓고 만화영화나 보며 만화책을 빌려 보던 아이가 처음으로 일본식

RPG를 접했을 때의 충격을. 집으로 돌아온 나는 컴퓨터 열병을 앓았고, 아직 사회 초년생이던 부모님은 조금 무리를 해서 당시 '삼보컴퓨터'에서 일하던 친구분께 컴퓨터 완제품 하나를 구매했다. 내가 함께 졸랐던 〈파랜드 택틱스 2〉와 함께 말이다.

게임이 재미있고 화려한 것과 별개로 난 게임을 참 못했다. 예쁘고 귀여운 캐릭터를 아기자기하게 잘 키우면 될 것만 같았는데, 일곱 번째 스테이지에서 갑자기 등장한 중간급 보스 '베히모스'에게 모든 캐릭터가 전멸해버렸다. 어렵쇼, 이걸 어떻게 해결한다지? 몇 번 게임오버를 당한 적은 있었지만 세이브와 로드를 반복하면서 어떻게든 난관을 해결할 수 있었던 이전의 스테이지와는 차원이 다른 난이도였다. 나는 세 번 정도 스테이지 트라이를 반복했고, 결국 포기해야만 했다.

물론 스테이지를 포기했을 뿐 게임을 포기한 것은 아니었다. 나는 게임을 처음부터 다시 했다. 그리고 내가 좋아했던 유일한 남자 캐릭터인 '알'에게 모든 경험치를 몰아주었다. 알은 무럭무럭 경험치를 먹고 자라 7스테이지까지 무려 25레벨로 성장했다. 알의 필살기 '데스모먼트'를 쓸 수 있게 되었고, 데스모먼트 한 방에 베히모스는 나가떨어졌다.

그러나 곧바로 심각한 문제가 생겼다. 베히모스를 클리어하자마자 알은 주인공 여자 캐릭터 '카린'과 함께 광산에 갇힌다. 카린과 알은 광산을 탈출하려고 광산 열차를 타는데, 그 두 캐릭터를 몬스터 하피 네 마리가 습격한다. 이 하피를 죽여야 다음 스테이지로 넘어갈 수 있는데 내가 열심히 키웠던 캐릭터 알은 근접 공격형이라 아무리 노력해

도 광산 열차 너머 허공에 떠 있는 하피를 공격할 수 없었다. 결국 2레벨에 불과했던 카린이 마법으로 하피에게 1의 데미지를 주고, 마나가 떨어지면 제자리에서 몇 턴을 보내며 회복하고, 다시 하피에게 마법 데미지를 주고, 회복하고……. 이런 무식한 반복을 300턴 넘게 반복한 뒤에야 겨우 스테이지를 클리어할 수 있었다.

그때 나는 앞으로 두고두고 곱씹게 될 진리를 깨달았다. 아, 게임이란 '무한반복 노가다'로구나. 그래야지만 내가 원하는 결과를 얻을 수 있구나. 게임을 제대로 몰랐던 초보 플레이어의 좌충우돌 클리어 수난기지만, 알게 모르게 현대 게임 문화의 정수를 꿰뚫는 진리가 여기 있었다.

나는 그런 '무한반복'이 마음에 들었다. 마침 일본식 게임은 게임 플레이 외적으로 업적을 채운다거나 스킬을 채우는 등의 '야리코미やり込み, 파고들기' 계열의 게임이 많았다. 당시 에뮬레이팅emulating, 다른 장치의 기능적 특성을 복사하거나 똑같이 실행하도록 기기를 컨버전하는 것되어 퍼졌던 SFC 계열 게임들 중에서는 〈파이널 판타지 6〉 같은 게임이 대표적이었다. 캐릭터의 스킬과 마법, 아이템 하나를 얻기 위해 밤새 사냥터를 떠돌았더랬다. 그렇게 데이터 하나하나를 채워가는 건 게임을 통한 환상 세계를 완벽하게 만드는 행위 같았다.

나는 게임과 관련된 다양한 문화에 집착했고 자연스럽게 게임과 소통하는 다양한 문화에 집중했다. 대여점은 이러한 문화 산업의 보물 창고 같은 곳이었다. 자연스럽게 만화와 소설 속 세계로 빠져들었고, 그런 나를 특히 매혹시킨 것은 만화책 〈유레카〉였다.

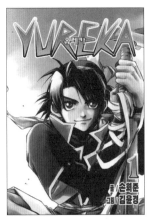

〈유레카〉ⓒ학산문화사

　만화와 소설을 볼 때마다 나는 가상의 세계에서 모험하는 꿈을 꾸곤 했다. 용의 목을 베고, 거대한 정령과 몬스터를 부리는 주인공을 동경했다. 나는 꿈속에서 소설 속 주인공이 되어 세상 곳곳을 쏘다녔고, 잠을 깰 때마다 아쉬워했다. 게임은 그러한 아쉬움을 달래는 중간층이었다. 내가 마음껏 움직일 수 있는 캐릭터, 나의 행동에 따라 달라지는 레벨과 스킬, 상태 등이 좋으면서도 아쉬웠다. 조금 더 자유로운 게임이 있다면 조금 더 내가 하고 싶은 대로 판타지 세계를 살 수 있지 않을까. 그런 생각이 끊임없이 들었다.

　스토리 작가 손희준과 그림 작가 김윤경의 만화 〈유레카〉는 주인공 로토가 가상현실 게임 〈로스트 사가〉 안으로 들어가 RPG를 체험하는 이야기다. 동료들과 함께 잘 만들어진 인공지능 NPC 프로그램 '유레카'와 엮이고, 게임 제작사와도 이렇게 저렇게 얽혀 이야기가 전개된다. 젊은 시절의 내가 이러한 작품에 매료되는 건 당연했다. 마침 이

시기에는 그런 욕망을 공유한 사람이 많았다. 가상현실 게임을 배경으로 한 작품들이 다양하게 많이 출시되었다. 일본 라이트노벨 〈크리스 크로스〉가 번역되어 출간됐고, 일본 애니메이션 〈닷핵사인.hack//sign〉이 방영되었다. 게임 속을 자유롭게 다니며 저렇게 즐길 수 있다니. 그건 게임과 소설, 만화에 매료된 소년을 사로잡기에 충분했다.

　그런 욕망을 느낀 건 나뿐만이 아니었던 모양이다. 2003년 3월 5일 〈이디스〉의 출간 이후 〈더 월드〉 〈이터널 월드〉 〈러/판 어드벤처〉 〈리얼 판타지아〉 〈엘레멘탈 가드〉 〈어나더 월드〉 등 10여 종의 작품이 출간되며 게임판타지 소설이라는 장르가 본격적으로 탄생했다. 2004년에는 〈TGP1〉 〈레이센〉, 2005년에는 〈올마스터〉 〈반Van〉의 연달은 출판으로 장르로서의 형식을 다져갔고, 2007년 1월 〈달빛조각사〉라는 걸출한 작품이 성공함에 따라 게임판타지 장르는 한국 판타지소설에서 확고한 축을 이룬다.

　한국 판타지소설의 하위 범주로 게임판타지가 탄생한 건 우연이 아니다. 이제 막 태동하기 시작한 PC통신과 PC게임 시장을 체험한 사람들이 자기가 즐기던 게임의 느낌과 환상을 구현하기 위해 소설을 쓰기 시작했다. 국내에 판타지와 관련된 자료가 적은 탓에 게임, 만화, 소설, 애니메이션 전반의 서브컬처 정보를 모두 긁어모으며 성장했던 90년대 작가들이었던 만큼 그들에게 게임 세계는 굉장히 친숙한 동시에 재현하고 싶었던 꿈의 대상이었으리라. 게임 잡지에서는 이문영 작가의 〈울티마 온라인 여행기〉 같은 에세이가 연재되었고, 그 밖에도 자기가 좋아하던 게임의 감각을 소설로 재현하기 위한 작가들의 여러

시도가 이루어졌다.

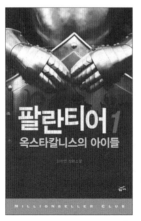

〈팔란티어 1: 옥스타칼니스의 아이들〉ⓒ황금가지

한국 판타지소설의 역사에서 최초의 게임판타지 소설은 1999년 출간된 김민영 작가의 〈옥스타칼니스의 아이들〉이다. 작품에서는 '에브왬EBWaM'이라고 불리는 멀티 세트, 전자기 뇌파 모듈레이터를 통해 가상현실 게임에 접속, 모험을 떠나는 서사가 등장한다. 그러나 해당 작품은 마니아에게 회자될 뿐, '게임판타지'라는 작품의 형식을 만드는 것에는 실패한다. 이후 개정되어 출간된 〈팔란티어〉도 출판사는 게임판타지가 아닌 스릴러 장르로 분류해 홍보했다.

이는 〈옥스타칼니스의 아이들〉이 출간될 당시 독자들에게 게임 플레이와 온라인게임이라는 개념이 낯설었기 때문이다. 국내에서 온라인게임의 체험이 보편화되기 시작한 건 1998년과 2000년 사이로 간주되는데, 이 당시 온라인게임 시장의 쌍두마차는 〈스타크래프트〉와 〈리니지〉였다.

〈스타크래프트〉는 IMF 직후 우후죽순 생겨난 PC방의 성장과 함께 명성을 떨쳤다. PC방의 LANlocal area network, 근거리 통신망 환경에서 사용자끼리 '4대4' 대전이 가능했던 것이 '다대다多對多 경기'를 선호하는 젊은 유저를 끌어당겼고, 이내 1999년 10월 말 국내 발매 16개월 만에 판매고 100만 장을 넘어섰다. 1998년 9월 서비스를 시작한 〈리니지〉는 20개월 후 회원 수 300만 명을 넘겼고, 2000년경 동시 접속자 10만 명을 자랑하게 된다. 국내 게임 개발과 발매 수치를 살펴보면 1997년에는 3종, 1998년에는 7종, 1999년에는 9종에 불과했으나, 이 두 게임이 성공한 2000년 이후에는 기하급수적으로 늘어나 100종 이상이 출시되었다고 하니 그 인기와 여파를 짐작할 만하다.

상술하였듯 게임판타지라는 장르가 하나의 장르군으로 자리 잡게 된 결정적 계기는 많은 사람들이 게임을 즐기고 이해하게 되었기 때문이다. 마치 내가 게임 〈파랜드 택틱스 2〉의 플레이 경험으로부터 게임 관련 콘텐츠로 관심이 확대된 것처럼 말이다.

2003년부터 시작된 게임판타지 장르는 2013년 웹소설이라는 변곡점을 넘어 2020년 한국 판타지소설 시장에서 큰 축을 차지한다. 〈템빨〉〈컨빨〉〈꽃만 키우는데 너무 강함〉〈솔플의 제왕〉〈BJ대마도사〉〈70억분의 1의 이레귤러〉같이 초기 게임판타지 소설처럼 게임 속 세계에서 플레이하는 주인공의 경험을 보여주는 작품도 꾸준히 사랑을 받는가 하면, 게임 시스템 창이 현실에 나타나 마치 게임 캐릭터처럼 강해지는 '헌터물' 장르나, 요리, 재봉, 미술과 같은 전문직 영역에서 게임 시스템 창이 나타나며 레벨업을 통해 세계 최고의 전문가가 된다

는 '현대 판타지'같이 변용된 형태의 작품도 흔해졌다.

그럼 왜 이처럼 게임과 게임판타지 소설은 사랑받는 것일까. 그 이유는 여러 가지로 이야기할 수 있을 것이다. 부조리로 가득 찬 현대사회와 달리 게임 속 세계는 아주 가벼운 행위일지언정, 0.0001퍼센트에 불과할지라도 '경험치'를 쌓으며 끊임없이 성장하는 캐릭터가 존재한다. 나의 노력은 그대로 나의 경험치이자 자산이 되고, 사람들에게 끊임없이 '보상'을 제공한다. 웹소설의 가장 기본적인 플롯 구조는 임무를 받고, 노력해, 보상을 얻는 삼단 구조의 퀘스트 내러티브Quest Narrative이며, 이는 독자들에게 끊임없는 만족감을 준다. 게임이 보여주는 구조와 웹소설의 서사 형식은 별개의 것이 아니라 상호 교류하며 함께 진화했다.

그러나 이러한 설명은 게임판타지에 대한 주석에 불과하다. 게임판타지의 서사는 게임 플레이어를 자극하는 또 다른 게임이다. 독자들에게 소설 속에서 끊임없이 레벨이 오르는 캐릭터와 고급 아이템을 손쉽게 얻는 '히든 피스'의 설정은 게임 플레이에서 부족했던 감각을 채우는 '사이다' 요소였으리라. 당신이 게임을 좋아한다면, 아마도 높은 확률로 게임판타지 소설에서도 재미를 찾을 수 있을 것이다. 바로 내가 그러했듯이.

이건 여담인데, 나는 결국 첫 번째 시도에서 〈파랜드 택틱스 2〉의 엔딩을 보지 못했다. 그렇게 열심히 알을 키웠건만, 게임 후반에서 알은 납치되고 남은 주인공만으로 몇 개의 스테이지를 연이어 싸워야 했기 때문이다. 어쩌면 그때 엔딩을 보지 못했던 아쉬움이 게임판타지

소설에 집착하게 만든 것일지도 모르겠다. 적어도 소설은 엔딩이 '똥망'할지라도 볼 수는 있으니 말이다.

SF는 정말 끝내주는데

페미니즘 SF

심완선

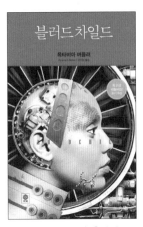

〈블러드 차일드〉 ⓒ비채

옥타비아 버틀러Octavia Estelle Butler의 단편소설 〈마사의 책〉(《블러드
차일드》에 수록)에서 주인공인 작가는 꿈에서 신과 대화를 나눈다. 신은

작가와 이야기하기 위해 인간의 모습으로, 나아가 작가와 비슷한 모습으로 나타난다. 여기서 신의 모습은 흑인 여성이다. 주인공 작가가 흑인 여성이기 때문이다. 나는 이 대목을 읽을 때 약간 놀랐고, 놀랐다는 점을 받아들이는 데 약간 시간이 걸렸다. 흑인 여성이 쓴 소설에서 신이 흑인 여성으로 나타나는 것은 놀랄 일이 아니다. 당연히 놀랄 일이 아니어야 한다. 만일 신과 작가가 백인 남자였다면 나는 이를 진부하게 여길지언정 낯설게 느끼진 않았을 것이다. 벌써 열다섯 편은 읽은 기분이 드니까. 하지만 〈마사의 책〉을 직접 읽기 전까지 내게 인간의 모습으로 나타나는 신이란 적어도 흑인 여자의 모습은 아니었다. 버틀러의 단편집을 읽고서야 비로소 그럴 가능성이 생겼다. 미처 의식하지 못한 것을 의식하고, 당연하게 여겨지는 것을 당연하지 않게 여기고, 들리지 않던 목소리를 듣게 되는 과정은 즐거운 일이다. 소설은 비현실이지만 우리가 현실을 보는 법을 변화시킨다. 그리고 페미니즘 SF는 변화를 받아들이기에 매우 적합한 장르다. (옥타비아 버틀러는 이 분야에서 훌륭한 SF 작가이고, 〈마사의 책〉은 SF라 하기는 어렵지만 그 연장선상에 있다.)

나는 근 15년쯤 'SF는 정말 끝내주는데, 왜 인지도가 낮을까?'라는 의문을 품고 지냈다. 사실 답이 궁금한 질문은 아니다. 방점은 '정말 끝내주는데'에 찍혀 있기 때문이다. 과거 SF는 역사를 지닌 다른 많은 것들과 마찬가지로 지금보다 투박하고 단순했다. SF소설을 좋아한다는 것은 '존'이나 '데이비드' 같은 이름의 주인공이 인류의 대표가 되어 초인류적 사건을 겪는 20세기 소설을 신물 나게 읽었다는 뜻이기도 하다. 〈존 카터: 바숨 전쟁의 서막〉(2012)이라는 제목의 영화로도 만들

어진 소설 〈화성의 공주〉의 주인공 존은 들판에서 잠들었다가 화성에서 눈을 뜬다. 화성인은 초록색 괴물이고 공주는 예쁘고 주인공은 사나이답게 화성인과 싸워 공주를 얻는다. 〈2001 스페이스 오디세이〉(1968)의 주인공 데이비드는 우주 탐험 끝에 일종의 신인류인 스타차일드로 다시 태어난다. 스타차일드라는 설정이야 우주에서 진리를 찾던 시대의 낭만이라 쳐도, 이 책의 성비는 정말 구식이다. 이름이라도 나오는 여자는 여객기 승무원, 비서, 동료의 어린 딸, 총 세 명뿐이고, 이들은 중책을 맡은 남성 인물들에게 상냥하고 천진한 말을 두세 마디 던진 후 다시는 돌아오지 않는다.

이런 세계는 촌스럽다. 인간을 우주 끝까지 보내는 미래를 상상하면서도 그 인간이 미국 백인 남자가 아닐 가능성은 전혀 검토하지 않은 티가 나기 때문이다. 소설보다 대중적인 예를 들 수도 있다. SF드라마 〈스타트렉〉 오리지널 시리즈에서 인류는 해롭다는 이유로 마약, 담배, 화폐마저 없애버렸으면서 미니스커트 유니폼과 하이힐은 남겨놓았다. 〈스타워즈〉 시리즈에서는 은하제국을 건설했지만 고위직 여성이라 해도(아미달라 여왕 얘기다) 출산 후 사망하는 비극을 겪는다. 하지만 광선검도 쓰는 세상에 인공 임신이 없을 이유는 뭐람. 제작자들은 "아주 먼 옛날 은하계 저편"의 인류조차 불확실하고 치명적이며 인간에게 불가역적인 손실을 초래하는 자연 출산을 고수하리라고 믿었던 것 같다. 드라마 〈닥터 후〉의 주인공 닥터는 매 시즌 육체를 재생성하지만 어째서인지 백인 남자의 형태를 벗어나지 않았다. 여자 닥터는 13대만에, 드라마가 처음 방영된 지 54년 만에 등장했다. 그게 뭐가 문제냐

고? 글쎄, 1972년 파이오니어호에 금속판을 실어 보낸 지구 사람들은 인류를 묘사하기 위해서는 적어도 남자 1명, 여자 1명을 그려야 한다고 생각했다. 비록 여자 그림에서는 성기를 지우긴 했지만.

어떤 사람들은 이런 편향을 자연스럽고 당연하게 받아들이는 것으로 보인다. 그러나 내게는 당연하지 않다. 그리고 내가 첫 불평분자도 아니다. 나는 다른 작가들의 SF에서 이미 다른 모습의 신을, 여자 우주 비행사와 장교와 안드로이드와 인공 임신과 성전환과 여자들의 공동체와 진화를 보았다. SF 역사의 한 축은 젠더에 대한 낡은 고정관념을 뜯어 발기는 각축장으로 이루어져 있다. 이는 SF가 본질적으로 현실의 제약에 묶이지 않으며 오히려 이를 적극적으로 극복하는 장르이기 때문이다. "여자도 사람이라는 급진적인 생각", 특히 1960년대 이후 젠더 자체에 의문을 제기하는 여성운동은 SF 창작에도 고스란히 반영되었다. 여성, 흑인, 레즈비언, 즉 '백인'과 '남성'에 어긋나는 많은 이들이 SF의 특성을 십분 활용하여 문학적 실험을 펼쳤다. 페미니즘과 결합한 SF는 과학소설Science Fiction보다 사변소설Speculative Fiction로서의 면모를 잘 보여준다. 현재를 뒤집는 사고 실험을 통해 오히려 지금 우리에 대한 통찰을 제시하는 것이다.

어슐러 K. 르귄Ursula K. Le Guin의 〈어둠의 왼손〉은 평소에는 성별이 특정되지 않고 번식기에 한쪽 성으로 분화하는 게센인과 그들 사이에 떨어진 지구인 남자의 이야기다. 언제나 한겨울인 행성에서 홀로 추위에 시달리는 남자는 주기에 맞춰 성별을 정하는 그들을 불안정하다고 여긴다. 반면 그들은 언제나 성별이 하나뿐인 남자를 불완전한 존재로

여긴다. 상대의 성별을 고려하는 일상적인 행동이 겨울 행성에 가면 부자연스러워진다. 르귄은 당황하는 우리를 오히려 이방인으로 놓고 성 정체성의 뿌리를 차분하게 살핀다. 타인을 가늠할 때 젠더가 얼마나 근본적인 위치를 점하고 있는지, 그리고 우리가 어떻게 이를 넘어설 수 있는지 말이다.

〈어둠의 왼손〉ⓒ시공사

　보다 대놓고 논쟁을 벌이는 경우도 있다. 마지 피어시Marge Piercy의 〈시간의 경계에 선 여자〉는 여성주의 사조의 쟁점을 고스란히 형상화한다. 제1물결이라 불리는 초기 페미니즘은 성별에 관계없이 동등한 권리를 확립하고자 했고, 여성이 남성과 마찬가지로 이성적이고 합리적인 영역에 종사해야 한다는 입장을 피력했다. 반면 다른 측은 그런 주장이 남성과 합리성을 연결지어 우월시하며 남성중심주의를 영속화하기 때문에 여성의 고유한 속성을 추구해야 한다고 주장했다. 이 대립은 제2물결을 맞이하며 섹슈얼리티, 재생산, 사회적 불평등 등의 영

역으로 확장되었다. 작중에서는 1970년대 사람인 코니와 2130년대 사람인 루시엔테의 견해가 대립한다. 루시엔테는 여성과 출산의 단절을 해방으로 파악한다. "생물학적으로 속박되어 있는 한 우리는 절대로 동등해질 수 없어요." 반면 코니는 임신을 기계가 대신하고 남자도 '어머니'가 되는 미래 사람들이 "모든 것을 포기한 채 예로부터 전해 내려오는 권력의 마지막 유산, 피와 젖으로 봉인된 소중한 권리를 남자들이 훔쳐 가도록 내버려 두었다"고 느낀다. 여기에는 정답이 없지만, 코니와 루시엔테가 불일치를 겪고 또 성장하는 모습은 페미니즘의 공통된 발전 방향을 보여준다. 코니는 역경에 굳건하게 대처하는 루시엔테를 보며 남자답다고 느끼기보다 자기 가족의 지주였던 외할머니를 떠올린다. 그리고 마침내 자신이 그녀(루시엔테)와 같은 전쟁을 벌이는 당사자라고 깨닫는다.

우리는 21세기에 살고 있는 덕분에 지난 전쟁의 결과를 이미 알고 있다. 르귄의 〈어둠의 왼손〉은 출간 당시 조안나 러스Joanna Russ 같은 SF작가 및 페미니스트에게 호된 비판을 받았다. 성별이 없는 게센인이 남자처럼 생기고, 남자의 일을 하고, 남성대명사를 쓰기 때문이었다. 1970년대를 기준으로 말하자면, 사실 남성대명사가 문법적으로 옳은 표현이었다. 르귄 역시 책을 쓸 당시에는 남성대명사가 중립적이라고 생각했다고 털어놓았다(이후 50년 동안 르귄의 글이 어떻게 변화하는지 지켜보는 것도 매우 재미있는 일이다). SF작가 새뮤얼 딜레이니Samuel R. Delany는 〈바벨-17〉을 쓴 후부터 에세이나 기고문에서 예문을 쓸 때 일부러 여성대명사를 주어로 선택했다고 한다. 그러면 편집자가 남성내명사로 교열

해서 돌려주었다.

"그럼 나는 그것을 다시 고쳐서 보냈죠. 언제나 그럴 기회가 있었던 것은 아니지만요. 나 이전에는 그렇게 하는 사람을 본 적이 없어요. '그'라고 쓰는 게 완벽히 지적인 결정이긴 했죠. 하지만 저는 그저, 여성 시인이 내내 고난과 시행착오를 겪는 소설을 쓰고 나니, 어린 아이부터 동물이나 작가, 학부모가 죄다 남성으로만 구성된다는 생각을 받아들이지 못하겠더군요. 내가 알기론 몇몇 작가들이, 특히 SF 장르 작가들이 이 아이디어에 착안해 같은 일을 시작했어요."
– 〈한국일보〉 "미국 SF, 백인만 쓰라는 법이 있나… 거기 그가 있었다",
2018년 2월 10일

이 아이디어는 2014년 휴고상 수상작인 앤 레키Ann Leckie의 〈사소한 정의〉에서 빛을 발한다. 〈사소한 정의〉의 라드츠 제국은 모든 대명사를 여성으로 통일했다. 우리가 흔히 성별을 알 수 없을 때 '그he'라고 하는 것과 마찬가지로 라드츠 사람들은 '그녀she'를 쓴다. 이런 대명사 차이는 흥미로운 혼란을 야기한다. 작가는 라드츠식 사고방식에 충실하면서 독자들이 '진짜' 성별을 추측할 단서를 주지 않는다. 따라서 라드츠 사람들은 제국의 황제든 우주선 소프트웨어든 함대의 승무원이든 판사든 사제든 농민이든 온통 여성뿐인 것처럼 보인다. SF가 끝내 준다고 내가 말했었나? '그녀'뿐인 세상이 이상하다면, '그'는 절대로 중립적인 표현이 아니다.

이와 비슷하게 정소연의 단편집 〈옆집의 영희 씨〉에서도 젠더는 빈번히 암시되는 주제다. 등장인물의 성적 지향이 특이하게 취급되지 않는다든가, 여성 화자가 자신이 여성이라는 데 천착하지 않는 방식으로 암시된다. 작가가 차별과 편견에 무지하기 때문에 생략하는 것이 아니다. 이 책은 오히려 '언급 없음', '주목 없음'이 바로 사람들로 하여금 본연의 자신으로 존재하게 하는 최선의 상태라는 사실을 시사한다.

그러니 여성과 젠더와 가부장제 사회에 대해 고민한다면 그리고 소설이 지닌 혁명성을 인정한다면 마땅히 SF 읽기를 권한다. 여기에는 과거 문학이 문화의 핵심에 자리 잡았던 바로 그 이유, 인간의 본질을 건드린다는 점에서 SF가 누구보다 선봉에 설 저력이 있기 때문이다. 내가 과장하는 게 아니다. 최근 3년 동안 'SF계의 노벨상'인 휴고상의 픽션 부문 수상자는 전원 여성이었다. 이는 여성이 창작하는 세계가 참신하고 탁월하게 받아들여진다는 뜻이다. 왜? 기존 백인 남성 중심의 SF가 생각하지 못했던 새로운 이야기를 쓰기 때문이다. 〈누가 죽음을 두려워하는가〉의 저자 은네디 오코라포르Nnedi Okorafor는 SF에 대해 이렇게 말했다. "SF는 정치적인 내용을 담기에 가장 효율적인 수단 중 하나입니다. 모두가 '만약?'이라는 질문을 담고 있죠. (…) 나이지리아-미국인이 쓴 SF는 어떨까요? 어렸을 때, 저는 SF를 많이 읽지 않았습니다. 그 내용에 공감할 수 없었기 때문입니다. 외국인 혐오, 식민지화, 외계인 차별로 가득 찬 이야기들 말이죠. 또 그 이야기 속에 저 같은 사람들의 모습이 반영된 것도 보지 못했죠."('TED global 2017' 강연 "미래 아프리카를 상상하는 SF 이야기들Sci-fi stories that imagine a future Africa") 그녀

는 나이지리아계 미국인 여성이고, 혐오와 폭력과 차별을 정면으로 다루는 SF와 판타지를 쓰며 이전에는 결코 없었던 작품이라는 찬사를 받았다.

그리고 나는 "SF는 정말 끝내주는데"라고 말하기를 주저하지 않기로 했다. 여기는 정말로 "과학적 사실과 예언적 통찰, 흥미와 교육적 가치를 갖추고, 문학으로서만이 아니라 진보progress로서도 새로운 길을 빛낼 분야"(SF Science Fiction라는 개념을 처음으로 정리한 휴고 건즈백이 내린 SF의 정의)다. 일단 찾아보시라. 재미있다니까.

씨 유 스페이스 카우보이

스페이스 오페라

손지상

나는 SF에서 핍진성 찾는 걸 좋아하지 않는다. 그래서 스페이스 오페라를 좋아한다. 먼저 핍진성이 무엇인지 간단히 설명하겠다. '물리 현실', 다시 말해 지금 우리가 사는 눈앞의 현실과 얼마나 모순 없이 비슷하며 가까운가가 핍진성이다. 반면 개연성은 물리 현실과 얼마나 비슷한가도 중요한 문제지만, 그보다는 '작중 현실', 다시 말해 작품이 구축한 것들과 모순되지 않는지가 기준이다. 그렇다면 왜 나는 핍진성보다 개연성을 중시하는가? SF를 핍진성으로만 보는 시각은 장르를 매우 협소하게 만들 여지가 있기 때문이다. 핍신성만을 중시하는 (혹은

핍진성 말고는 모르는) 사람 가운데에는 '과학소설'이라는 단어를 피상적으로 받아들인 사람도 드물지 않다. 모든 장르는 쌓아온 역사가 있고 구축한 맥락이 있기 마련이다. 역사와 맥락을 무시하거나 이에 무지한 채로 과학소설이라는 방대한 영역에 이런저런 비판을 늘어놓는 일은 때론 무례하기까지 하다.

예를 들면 〈스타워즈〉 시리즈를 비과학적이라며 밑도 끝도 없이 비난하는 사람이 대표적이다. 이들은 우주 공간에서 소리가 나는 것은 비과학적이다, 광선검은 끝없이 뻗어나가는 빛의 성질상 비과학적이다, 초능력인 '포스'가 등장해 비과학적이다 같은 이유를 든다. 왜 SF 영화에서는 우주 공간에서 우주선이 날아가는 소리나 폭발하는 소리가 나는지 아는가? 보통 사람은 우주에 나가본 경험은 없어도 무언가가 날아가거나 터지는 것은 본 적이 있으며 그럴 때마다 소리를 들었기 때문이다.

인간이 느끼는 핍진성은 '과학적 사실'이 아니라 '경험적 사실'과 얼마나 가까운지가 중요하다. 경험적 사실은 쉽게 바뀌지 않는다. 반면 과학은 지속적으로 갱신되는 학문 체계이며, 기술은 계속해서 발전한다. 반면 SF는 어디까지나 '픽션'으로 독자의 경험을 전제로 한다. 독자나 관객의 경험이 과학적 사실과 다르니 무조건 바꾸라 한다 해서 바뀌지는 않는 것이다. 여기엔 과학처럼 업데이트하기 어려운 면도 있다.

핍진성 중에서도 과학 이론이나 기술을 더 중시하는 SF의 하위 장르를 '하드SF'라고 한다. '우주 공간에서 소리가?' 운운하는 것은 하드SF를 문자 그대로 이해하고 적용하려는 태도에서 비롯된다. 문제는 이

런 태도가 하드SF조차 제대로 이해하지 못한 데서 기인한다는 점이다. 과학소설이라는 이름 때문인지 우리나라에서는 하드SF야말로 SF라 생각하는 경향이 있다. 실제로는 하드SF조차 단순히 현실의 과학 이론 이나 기술의 핍진성만을 따지지는 않는다. 그보다는 핍진성을 바탕으로 얼마나 강렬한 인식이나 사고의 비약을 시도하는가가 더 중요하다. 예를 들어 대표적인 하드SF 걸작인 제임스 P. 호건의 〈별의 계승자〉는 중력에 혼이 묶여 상상력이 일상의 수준을 벗어나지 못하는 사람들에게는 스토리부터 핍진성이 떨어진다고 생각될 만하다. 달에서 우주복을 입은 시체를 발견해 조사해보니 무려 5만 년 전의 것이었다는 수수께끼를 풀기 위해 과학적 사실을 토대로 여러 과학자들이 모여 답을 추적한다는 이야기다. 이 작품에서도 알 수 있듯이 과학소설에서 중요한 요소는 '사고의 비약', '상상력' 그리고 작품의 상상력 덕분에 인식의 지평이 넓어지면서 찾아오는 '경이감sense of wonder'이다.

상상력이 무엇보다 중시되는 SF의 하위 장르이자 고참 장르인 스페이스 오페라에는 '미지의 세계를 향한 모험'과 '과학기술의 밝은 미래'가 바탕에 있다. 19세기 말, 과학소설의 여명기를 열었던 메리 셸리의 〈프랑켄슈타인〉, 쥘 베른의 〈달나라 여행〉〈해저 2만 리〉, H. G. 웰스의 〈우주 전쟁〉〈모로 박사의 섬〉〈투명인간〉에서도 이러한 경향을 찾아볼 수 있다. 〈프랑켄슈타인〉은 이탈리아의 해부학자 루이지 갈바니의 동물 전기 실험에서 영감을 얻었다. H. G. 웰스와 쥘 베른은 당대 최신 과학 이론이나 기술을 미래로 확장하여 작품을 만들었다. 비록 과학적 기술이나 이론상으로는 비약이 있었지만, 충분한 과학적 사고

와 상상력을 기반으로 한 작품들이다. 이러한 작품의 영향을 받은 탓에 1900년대 젊고 희망찬 미국에서는 미래와 과학기술을 찬미하고 예측하는 희망찬 과학소설이 등장했다. '과학기술의 밝은 미래'는 이렇게 형성됐다.

1920년대가 되자 '우주 활극'이라 불릴 만한 스페이스 오페라가 탄생했다. 스페이스 오페라 작가는 당대 과학기술에 무지한 작가가 아니었다. 작가인 E. E. '닥터' 스미스E. E. "Doc" Smith는 영화 〈캡틴 마블〉(2019)의 대사에도 나오는 최초의 진정한 스페이스 오페라 〈우주의 종달새 The Skylark of Space〉 시리즈를 비롯해 〈렌즈맨Lensman〉 시리즈를 탄생시킨 위대한 스페이스 오페라 작가이자, 도넛에 들어가는 스프링클을 개발한 식품공학박사다. 동시대의 또 다른 유명 작가인 에드먼드 해밀턴 Edmond Moore Hamilton은 〈캡틴 퓨처〉〈스타 울프〉 등 현재까지도 인기가 이어지는 명작 스페이스 오페라를 썼다. 가난한 집안 형편에도 월반해 14세에 웨스트민스터대학교에서 물리학을 전공했다 중퇴했다. 이들은 최신 과학기술이나 이론을 도입해 경이감을 일으켰다. 지금 들으면 빤할지는 몰라도, 이때만 해도 블랙홀은 아직 가설 단계였고 이제 막 상대성이론이 등장했던 시기다. 단순히 멜로드라마에 우주선, 뿅뿅거리는 광선총을 버무린 것처럼 보이는 스페이스 오페라가 실은 SF 장르에서 가장 중요한 상상력과 경이감을 중시하여 형성된 하위 장르인 것이다.

그러나 여기에는 제국주의적인 오만한 태도도 함께 담겨 있었다. 이를 대표하는 것이 소위 '오지 탐험'이다. 여기에 영향받아 '이상적인

남성 모험가가 사악한 중국인이나 무지하고 원시적인 아프리카 원주민의 공격을 이겨내고 과학과 육체의 힘으로 감추어진 유적을 탐사해 비밀을 손에 넣는다'는 내용의 대중소설이 잔뜩 나왔다. 당대에는 실제로 모자 쓰고 가죽점퍼를 입고 오지를 탐험하는 탐험가가 많았다. 영화 〈킹 콩〉(1933)의 제작진도 본래는 오지에서 다큐멘터리 필름을 찍던 사람들이다. SF에서도 이처럼 비밀의 땅, 오지, 원시의 땅을 지구가 아닌 곳으로 옮긴 작품이 나타났으니 바로 '미지의 세계를 향한 모험'의 시작이다.

오지 탐험물의 대표작인 〈타잔〉 시리즈를 만든 에드거 라이스 버로스Edgar Rice Burroughs의 데뷔작 〈화성의 공주〉(1912)는 '화성운하설'을 바탕으로 오지를 화성으로 치환한 소설이다. 이 작품은 중력의 차이로 높이 도약하는 능력이 생긴 주인공 존 카터의 활약을 그린다. (존 카터 이후 초인적인 도약력은 한동안 슈퍼히어로를 상징하는 능력으로 자리 잡았다. 슈퍼맨의 초능력도 원래는 '높은 빌딩도 단숨에 뛰어넘는 능력Able to leap over tall buildings in a single bound'이었으며, 1940년대 애니메이션화되면서 제작사의 요청으로 처음으로 하늘을 나는 능력이 생겼다.) 이처럼 '이계소환 SF모험활극'은 히어로 판타지로서 SF의 한 축을 이뤘다(〈화성의 공주〉는 2012년 영화화했으나, 망했다). 그리고 오지 혹은 외계 행성을 배경으로 한 모험활극소설은 1930~50년대 '연작영화serial movie'라는 저예산 시리즈 영화로 변했으며, 이를 보고 자란 스티븐 스필버그나 조지 루카스가 〈인디아나 존스〉 시리즈와 〈스타워즈〉 시리즈로 재구성하기에 이른다. 실은 이 연작영화가 지금의 마블 시네마틱 유니버스Marvel Cinematic Universe의 전신인 셈이다. 버로

스의 작품은 베른처럼 과학적 설명도 없고 마치 예전 피카레스크 로망 Picaresque Roman, 악인의 일대기를 그린 통속소설처럼 설정도 모순되는 면이 많지만 크게 성공해 '버로스풍' 작품은 늘어났고, 이러한 버로스풍 모험활극에 과학기술 및 이론을 도입하여 SF의 틀을 갖춘 것이 바로 스페이스 오페라다.

극장판 애니메이션 〈은하영웅전설: 우리가 정복하는 것은 별의 대해〉

실은 이름부터가 매우 경멸조이기는 하다. 스페이스 오페라를 '우주의 장엄한 오페라'라고 오해하는 이도 있다. 예를 들어 대표적인 스페이스 오페라인, 다나카 요시키의 〈은하영웅전설〉의 극장판 애니메이션 〈은하영웅전설: 우리가 정복하는 것은 별의 대해〉(1988)에서 모리스 라벨의 '볼레로'가 등장한 이후 여러 버전의 애니메이션에서 볼레로가 등장했는데, 그 이유를 '스페이스 오페라니까'로 오해한 이도 있다. 속어로 사용되는 '오페라'의 의미를 몰라서 생긴 오해다.

영미권이나 유럽에서 오페라는 고급문화로 인식된다. 그러나 오페

라의 스토리는 상당히 통속적인 멜로드라마로, 우리말로 의역하면 '막장 드라마'가 딱 어울린다. 지금도 과도하게 감상적이고 전개가 '막장'인 작품을 두고 오페라라는 표현을 쓴다. 여기서 나온 용어가 '소프 오페라soap opera'다. 1940년대 미국은 급속도로 보수적인 형태의 핵가족화가 이루어졌고, 사회 전체가 이를 장려하는 분위기였다. 여성에게는 사회 진출이 아닌 전업주부 역할이 장려되었다. 전업주부의 수가 늘면 자연히 수요가 늘 것이라 기대한 비누와 주방세제업체는 당대 가장 인기 있는 매체였던 라디오에 광고를 제공했다. 라디오는 주부층을 노린 막장 드라마를 제작했고, 이는 비누회사가 준 돈으로 만든 오페라(=막장 드라마)라는 뜻의 '소프 오페라'라는 멸칭으로 불렸다. 소프 오페라의 흐름은 1950년대 급부상한 텔레비전으로 고스란히 이어졌다.

1941년, SF작가 윌슨 터커Wilson Tucker는 자신의 팬진fanzine, 아마추어 잡지에서 끊임없이 양산되는 E. E. '닥터' 스미스나 에드먼드 해밀턴 등의 아류작, 〈벅 로저스〉 시리즈나 〈플래시 고든〉 시리즈와 같은 만화, 그리고 이를 원작으로 하는 연작영화를 소프 오페라에 빗대어 스페이스 오페라라고 불렀다. 1970년대 초까지만 해도 스페이스 오페라는 분명히 멸칭이었다. 그러나 1970년대부터 과거 작품에 영향을 받아 재창조된 스페이스 오페라 작품이 다양한 매체로부터 나오기 시작하면서 점차 의미가 바뀌어갔다. 1979년 등장한 〈스타워즈〉 시리즈 또한 이 흐름 가운데에 있다. 1980년대 스페이스 오페라는 '우주를 무대로 한 모험활극'으로 정의가 완전히 바뀌었고, 1990년대에 들어서는 "화려하고 극적이며 장대한 SF 모험활극. 액션이 중심이고 비교적 먼 미래

나 우주 같은 이세계를 무대로 삼고, 낙관적인 분위기로 전쟁, 해적 행위 등 주로 장대한 액션을 다룬다"는 정의로 변했다.

실은 스페이스 오페라는 우리와 가까운 데 있다. 우선 우리나라에서도 꾸준히 스페이스 오페라가 번역되고 있다. 로버트 A. 하인라인의 〈스타십 트루퍼스〉와 이 작품에 응답한 조 홀드먼Joe Haldeman의 〈영원한 전쟁〉, 그리고 오마주인 존 스칼지의 〈노인의 전쟁〉 시리즈가 대표적이다. 댄 시먼스Dan Simmons의 〈히페리온〉과 〈히페리온의 몰락〉, 이언 M. 뱅크스Iain Menzies Banks의 '컬처' 시리즈, 로이스 맥마스터 부졸드Lois McMaster Bujold의 '마일즈 보르코시건' 시리즈, 앤 레키의 '라드츠 제국' 시리즈, 제임스 S. A. 코리James S. A. Corey의 '익스펜스' 시리즈도 빼기 어렵다. 소설 읽기가 부담스럽다고? 당신은 이미 스페이스 오페라를 보았을 확률이 높다. 거짓말이 아니다. 국내 애니메이션인 〈2020 우주의 원더키디〉(1989)는 걸작 스페이스 오페라다. 현상금사냥꾼 스파이크 일행이 우주를 누비며 범인을 잡는 애니메이션 〈카우보이 비밥〉(1999)도 빼놓을 수 없다. 가장 최근에는 정통 스페이스 오페라에 걸맞은 마블 시네마틱 유니버스의 〈가디언즈 오브 갤럭시〉 시리즈와 〈캡틴 마블〉(2019)도 있다. 어떤가, 이미 친숙하지 않은가?

'이것도 스페이스 오페라야?' 하고 놀랄지는 모르나, 〈아기공룡 둘리: 얼음별 대모험〉(1996)에서 둘리 일행이 얼음별에서 벌이는 모험활극도, 〈드래곤볼〉의 '나메크별' 편에서 프리저를 비롯한 외계인과 전투를 벌이는 손오공 일행의 모험도 스페이스 오페라의 요소를 잘 담고 있다. (여담이지만 내 졸저 장편소설 〈우주 아이돌 배달작전〉 시리즈도 스페이스 오페

라다.) 이 중에서 '뭔가 어렵고, 과학이나 기술 많이 알아야 할 것 같고, 지루할 것 같다'는 SF에 대한 부정적 고정관념에 들어맞는 작품이 있나? 아마 없을 것이다. 있는 것은 오직 '경이'뿐이다. 편하게 도전해보길. 은하계 정도는 내 안방처럼 누리는 스케일이 되어야 하지 않겠는가? 가디언즈 오브 갤럭시가 드래곤볼을 찾아 얼음별에서 대모험을 메이 더 깐따삐야 위드 유, 스페이스 카우보이.

'만화소설' 세계에 온 것을 환영합니다!

라이트노벨

이도경

라이트노벨에 대해 이야기하려면 우선 라이트노벨이란 과연 무엇인가에 대해 먼저 이야기하지 않을 수 없다. 내가 라이트노벨이란 걸 처음 접한 것은 90년대 초 고교생 시절의 일이었다. 그때도 만화를 좋아하던 나는 평소처럼 만화책을 사기 위해 동네 서점을 찾았고 이때 만화 캐릭터 표지의 작은 책 한 권을 발견한다. 새로 나온 만화책인가 싶어 살펴보니 안에는 그림 대신 글자가 가득했다. 만화책이 아니라 소설책이었던 것이다. 그것이 바로 한국에 처음 번역되어 정식 발매된 일본 라이트노벨 〈슬레이어즈〉와의 첫 만남이었다. 그리고 이때의 첫

만남 그대로 라이트노벨은 내게 만화책에 가까운 소설이라는 이미지로 다가왔다.

라이트노벨light novel이라는 단어로 살펴보자면 직역으론 '가벼운 소설'이다. 이 때문에 일부 한자권 국가에선 '경소설輕小說'이라 칭하기도 한다. 사실 라이트노벨에 대한 정의는 원조인 일본에서도 칼로 자르듯 명확하게 내려져 있지 않다. 이 때문에 한국에서도 많은 설왕설래가 있었다. 말을 멋있게 꾸며 '서브컬처의 심장을 가진 소설'이라고 하거나, '가볍게 읽을 수 있는, 삽화를 사용한 엔터테인먼트 소설' 정도로 설명했을 뿐이다.

물론 기본적으로 독자들이 특정 작품을 라이트노벨이라 인식할 만한 몇 가지 특징들은 있다. 첫째, 10대 위주 브랜드가 많고, 둘째, 만화나 일러스트풍 삽화를 많이 사용하며, 셋째, 캐릭터가 많이 부각되는 소설이다. 현재 독자들이 쉽게 라이트노벨을 구분하는 기준은 대략적으로 여기에 가깝다.

사실 이 조건들도 완벽하게 라이트노벨과 라이트노벨이 아닌 작품을 구분 짓는 절대적 기준은 아니다. 현재로선 이런 특성들이 모두 일종의 '경향'으로 존재하는 데 불과하기 때문이다. 그 때문에 나는 라이트노벨을 처음 접했을 때의 이미지, 첫 인상에 근접하여 이렇게 정의를 내린다. '만화소설'이라고. 실제로 이는 만화적인 감성을 기반으로 다채로운 표현과 연출, 소재 사용이 가능한 것에도 기인한다. 좀 더 현실적인 이야기도, 아울러 허황되지만 가벼운 상상력으로 납득하고 넘어가는 것이 하등 문제없는, 이런 '만화적 이야기'를 담을 수 있는 소

설 매체가 바로 라이트노벨이다. 내가 직접 라이트노벨을 창작하고 기획, 편집하여 출간할 때도 이러한 기조를 따랐다.

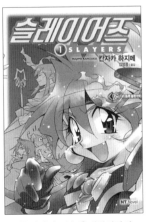

〈슬레이어즈 1〉ⓒ대원씨아이

이러한 기준과 원칙을 세운 것이 라이트노벨의 원조 격이자 가장 좋아하는 작품인 〈슬레이어즈〉의 영향 때문이라는 것은 부정할 수 없다. 〈슬레이어즈〉는 먼치킨급 여마도사인 리나 인버스를 주인공으로 한, 판타지 세계의 코믹 활극이다. TV애니메이션 시리즈도 만들어져 일본뿐만 아니라 한국에서도 선풍적인 인기를 끌었다. 사실 〈슬레이어즈〉는 〈로도스도 전기〉로 대표되는 검과 마법의 일본 전통 판타지의 안티테제로 나온 작품이었다. 검을 든 남자 기사나 전사가 주인공이 아니라 최강급 힘을 지닌 10대 여마도사가 주인공이며, 파트너인 남자 전사는 힘은 강하지만 이야기에서 주도적인 입장이 아닌 사이드킥으로 자리한다. 이야기의 갈등이나 안타고니스트들도 모두 기존 판타지의 클리셰를 파괴하는 형태로 설정된 부분이 많았다. 내용 역시 테마

는 진지할지언정 그것을 풀어 나가는 이야기는 쉽고도 유쾌하게 전개
되었다. 이것은 기존 틀을 깨는 파격으로 작용했으며 일본 판타지에
혁신을 일으켰다. 이는 바다 건너 한국 판타지 장르에도 막대한 영향
을 일으켜 이런 부분을 정리한 〈한국 슬레이어즈 팬픽사〉라는 책이 출
간될 정도였다.

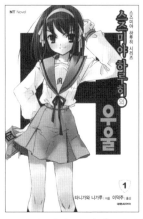

〈스즈미야 하루히의 우울 1〉 ⓒ대원씨아이

사실 라이트노벨 자체만으로는 〈슬레이어즈〉가, 원조인 일본에서
한국으로 정식으로 소개된 90년대 초 이후 한국 출판시장에서 아주 큰
호응은 얻진 못했다. 그저 일부 마니아의 기호로 향유되고 있는 정도
였다. 그러다 2007년 〈스즈미야 하루히〉 시리즈의 애니메이션이 전
세계적으로 엄청난 성공을 거두면서 한국에서도 원작이 10만 부 이상
팔리는 기염을 토했다. '쿈'이라는 별칭 외에는 본명조차 나오지 않는
1인칭 화자의 시점에서, 세상의 특별한 것을 찾아다니는 소녀 스즈미
야 하루히를 만난 이야기를 다룬 이 라이트노벨은 애니메이션의 성공

과 함께 일본과 한국, 나아가 전 세계적으로 센세이션을 일으켰다. 가히 스즈미야 하루히 신드롬이라 칭할 만한 인기였다. 나 역시 그만한 인기를 충분히 누릴 수 있는 작품이라고 생각한다. 나조차 그 시절엔 저런 특별한 일상으로 청춘의 한 페이지를 써 내려가고 싶었을 만큼 감성을 자극하는 스토리와 독특하고 개성 넘치는 캐릭터들의 매력적인 조화는 그만큼 많은 독자들의 호응을 끌어냈다. 비록 제대로 완결을 내지 못했다는 점이 큰 아쉬움으로 남기는 했지만.

⟨스즈미야 하루히⟩의 성공은 한국 라이트노벨 시장에도 색다른 영향을 끼쳤으니, 바로 한국 라이트노벨의 시작이다. 때는 2007년 2월이었다. 당시 한국 유명 장르소설 출판사 중 하나였던 디앤씨미디어 대표님이 내게 연락해 미팅을 했다. 그때의 만남을 약간의 우스개를 가미해 대화로 꾸미자면, "네가 이 바닥에서 제일 오덕… 아니, 마니아라 이런 걸 잘 안다고 해서 불렀다"라고 하시며 보여주신 책이 바로 ⟨스즈미야 하루히⟩ 시리즈 1권이었다. 한국에서도 이런 책이 성공을 거두는 만큼 이제 한국 작가의 라이트노벨을 출간해보면 어떻겠냐는 제안이었다. 그것이 한국 라이트노벨 '시드노벨'의 시작이었다.

한국 시드노벨은 2007년 여름 창간되어 현재까지도 존속하고 있다. 90년대 후반부터 발흥하여 한창 쇠락하고 있던 대여점 시장 사이에 단행본 판매 시장의 틈새를 비집고 들어간 라이트노벨 시장이었다. 라이트노벨은 이후 2010년 중반까지 전성기를 누렸고 이후 단행본 시장의 하락세 및 웹소설의 부상이라는 시대의 흐름에 따라 점차 성장세가 꺾였다. 그러면서 라이트노벨 판매는 온라인 전자책 진출을 모색하

며 일변한다.

사실 이는 이미 2013년 네이버 웹소설이 등장하기 전부터도 어느 정도 예상된 바였다. 2012년경 처음 네이버 웹소설 서비스가 시작될 거라는 이야기를 들은 직후 나는 출판사 회의 때 "이제 (단행본) 시장은 끝났다. 저물어갈 거다"라는 말을 했다. 모두가 휴대폰으로 소설을 보는 시장이 본격화된다면 단행본을 구입하는 독자는 당연히 줄어들 수밖에 없을 게 분명했다. 그리고 지금 정말로 그렇게 되었다.

현재도 라이트노벨을 구매해 읽는 방법은 크게 두 가지다. 이전처럼 오프라인 서점이나 온라인 서점에서 단행본을 구매하는 방법, 그리고 전자책으로 구매하여 컴퓨터 혹은 모바일 디바이스(휴대폰, 태블릿 등)로 읽는 방법이다. 이에 '편하고 싼 전자책으로 읽으면 되는데 왜 굳이 단행본을 구매해야 하느냐?'라는 반문이 있을 법하다. 여기에는 단행본에는 단행본만의 특징이 있기 때문이라는 대답이 가능하다.

앞서 이야기한 바와 같이 원래 라이트노벨은 단행본 시장 위주였고 단행본 판매를 위해 여러 가지 마케팅 특전을 부착한 초판 한정품이 많이 기획되었다. 그림엽서, 브로마이드, 드라마 CD 등등 일명 '굿즈'라고 하는 이벤트 상품이 증정되는 한정판을 통해 좀 더 그 작품의 재미를 만끽할 수 있었다. 이는 초판에 국한된 한정성과 더불어 전자책으로는 느낄 수 없는 오프라인만의 재미다. 이 때문에 프리미엄이 붙은 일부 한정판이 아직도 고가에 매매되기도 한다. 특히 오프라인 전문 서점의 경우 라이트노벨과 만화, 그리고 관련 서브컬처 물품을 판매하기에 라이트노벨을 포함한 여러 서브컬처를 함께 향유할 수 있

다는 장점도 있다. 이러한 전문 서점은 서울 지역의 홍대, 신림, 사당을 비롯해 대전, 대구, 부산 등 지역별로 특화되어 있는 형태라 검색해 직접 찾아가볼 수도 있다.

물론 무작정 가본다고 무엇이 재밌는 작품인지, 내 취향에 맞는 작품이 무엇인지를 바로 찾기는 어려울 수 있다. 이때도 구매를 결정하기 위한 방도는 여러 가지가 있다. 일단 표지 일러스트는 라이트노벨 캐릭터를 구체적으로 담고 있기에 그림체와 캐릭터가 자신의 취향에 맞는지를 살펴보는 것은 하나의 지표가 된다. 아울러 뒤표지에는 작품의 내용을 파악할 수 있는 간략한 소개 글이 수록돼 있다. 간혹 소개 글이 생략된 작품도 있는데 이럴 경우 검색을 통해 작품의 내용을 검토해보면 된다. 아울러 인기 라이트노벨의 경우 애니메이션과 만화로 제작되는 경우가 많아 우선 애니메이션을 보고 애니메이션에서 다루지 못한 좀 더 많은 스토리를 읽기 위해 원작인 라이트노벨을 선택할 수 있다.

또한 라이트노벨은 스펙트럼이 무척 넓다. 일본선 40대 중장년을 위한 라이트노벨 브랜드까지 있을 정도이며, 10대 소년을 대상으로 한 작품 외에도 여성향 작품과 성인을 위한 작품까지 카테고리가 무척 다양하다. 대표적으로는 2018년 '이 라이트노벨이 대단하다' 1위에 오르며 여성 독자들에게 좋은 평가를 받은 〈책벌레의 하극상〉과, 좀 더 높은 연령대를 대상으로 문예 느낌을 강조한 작품군인 '라이트문예'의 대표작 〈비블리아 고서당 사건수첩〉이 있다.

〈책벌레의 하극상〉은 책이 없는 세계에 다시 태어난 책벌레 소녀

가 자신이 읽고 싶은 책을 직접 만들어간다는 내용의 아기자기하면서도 흡입력 있는 스토리와 캐릭터로 독자들의 눈을 사로잡았다. 또한 〈비블리아 고서당 사건수첩〉은 고서당을 배경으로 역시나 책벌레인 여성과 책을 읽을 수 없는 남자가 함께 책에 얽힌 미스터리를 추적한다는 이야기로 누구에게나 쉽게 추천할 수 있는 작품이다. 라이트문예의 경우 일반 서점의 문학 코너에서도 찾아보기 쉬우며, 일본에선 인기를 등에 업고 속속 영상화되기도 했다.

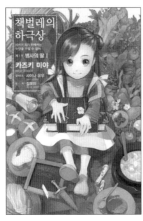

(좌) 〈책벌레의 하극상: 제1부 병사의 딸 1〉 ⓒ길찾기
(우) 〈비블리아 고서당 사건수첩 1: 도비라코와 신기한 손님들〉 ⓒ디앤씨미디어

전자책은 각 전자책 구매 사이트에서 쉽게 찾을 수 있다. 이때 사이트별로 권당 판매하거나 혹은 25~30화 내외의 챕터별로 분절하여 판매하는 경우가 있는데, 라이트노벨의 경우 처음부터 단행본으로 쓰인 작품이라면 분절된 것보다는 단행본으로 읽는 것을 권장한다. 회당 분절을 고려하고 만들어진 작품이 아닐 경우 서사 구조와 그 호흡에서

다소 어색함이 느껴질 수 있기 때문이다.

아울러 라이트노벨을 즐겨 보는 이들은 커뮤니티를 통해 서로 정보와 감상을 나누며 활발히 클럽 활동을 즐기고 있다. 네이버 카페 등에 출판 브랜드별로 대형 카페가 운영되고 있으며, 유튜브에도 라이트노벨 전문 리뷰어의 채널이 존재한다. 이처럼 동호회 활동이 비교적 활발한 편이기에 동호회에서 의견을 나누며 친분을 쌓는 것도 가능하다. 나도 카페에 가입해 있고 유튜브 방송을 즐겨 보고 있다.

라이트노벨의 세계에 처음 발을 들인다는 것이 조금 낯설고 어색할지도 모른다. 하지만 한 발짝 내디뎌 그 안으로 들어온다면 다채롭고도 너른 수많은 작품 속에서 자신의 취향에 들어맞는 재미를 찾을 수 있다. 그렇게 찾아보는 행보부터가 이미 보물찾기 같은 놀이와 비슷하다고 생각한다. 일찍이 내가 그러했듯이 말이다. 그렇기에 나는 손 내밀며 이렇게 이야기하고 싶다. "라이트노벨의 세계에 온 것을 환영합니다!"

잔혹한 동심의 테제
일본 학교 미스터리소설

최정은

세상사를 논할 때 '현실이 소설의 상상력을 능가한다'는 말은 이미 너무나도 익숙하다. 범죄소설에서나 보던 '사이코패스'라는 단어는 뉴스에도 드라마에도 흔히 언급된다. 일상 어디에도 자극과 스트레스로 범벅이다. 그럼에도 그간 내 책장에 꽂힌 미스터리소설(특히 제목 어딘가에 '살인' 혹은 '죽음'이 들어간)의 권수는 쭉쭉 늘어났다. 코난 도일이나 애거사 크리스티, 그리고 〈명탐정 코난〉과 〈소년탐정 김전일〉만 편식하던 어린 시절 이후 오히려 가장 미스터리에 목마른 요즘이다. 다만 차이가 있다면 95퍼센트 이상이 일본 미스터리소설이라는 점. 그리고 학

교를 배경으로 하거나, 미성년자 혹은 촉법소년觸法少年, 형벌 법령에 저촉되는 행위를 한 10세 이상 14세 미만 소년. '형사미성년자'로 범죄 행위를 저질러도 형사상 처벌받지 않는다이 가해자나 피해자로 등장하는 작품들이 눈에 띈다는 점. 워낙에 납득하기 어려운 현실인지라 소설을 통해서라도 그 행간을 이해하고픈 아이러니 때문이었을까.

어느 뇌과학 책에서 (다소 과장을 보태) '어린 아이=(준)사이코패스'라는 충격적인 이야기를 읽은 적이 있다. 인간의 뇌에서 공감 능력을 관장하는 신피질은 인류 역사상 가장 최근에 진화된 부위이자, 생애 주기에 비춰봐도 제일 늦게 발달하는 곳이다. 따라서 갓 태어난 아기에겐 사랑하는 능력도, 공감하고 배려하는 능력도 없다. 타인의 감정과 의도를 이해하는 사회적 능력만 놓고 봤을 때도 인간은 제로에서 시작해 사춘기를 졸업하고 나서야 비로소 1인분을 해내는 셈이다. "뇌의 미성숙에 따른 공감 능력 부족, 이로 인해 쉽게 공격성을 드러내는 경미한 사이코패시Psychopathy." 동심에 대한 이런 '동심파괴급' 견해에 대해 일본 학교 미스터리소설은 대개 옹호하는 입장을 보인다. 고등학생뿐 아니라 중학생, 심지어 초등학생까지도 잔인한 범죄의 가해자로 등장하기 때문이다. 이는 일견 '그럼 원래 뇌가 그렇게 생겼으니 교내 집단 괴롭힘 같은 것도 당연하겠네?'라는 비약의 근거로 읽힐 수도 있다. 하지만 일본 학교 미스터리는 획일적인 해석에 선을 긋는다. 오히려 '그렇다는 이유로 이들을 용서할 수 있는가?', '온전히 이들에게만 책임을 물어야 하는가?', '이들의 갱생을 어떻게 바라봐야 할까?'와 같은 다양한 시선에서 서로의 입장차를 치열하게 주고받는다.

앞서 소설이 현실의 행간을 메워준다고 했는데, 이를테면 이런 것이다. '지난 모월 모일 학교 옥상에서 동급생 A를 집단 폭행해 숨지게 한 혐의로 B, C, D가 경찰에 붙잡혔습니다.' 기시감 짙은 이 한 줄을 온전히 이해하기 위해선 각 인물이 파국에 이르기까지 해온 수많은 생각과 선택의 과정을 알아야 한다. 어떤 감정이 어떤 행동을 낳았는지, 갈림길에 부딪힐 때마다 어떤 판단이 최종적인 결정에 이르게 했는지 A부터 D, 나아가 이들을 둘러싼 모든 이의 스토리에 귀 기울여야 한다. 여기서 이들이 만난 '학교'라는 공간은 동급생과 선후배, 교사, 부모 등의 미지수를 더해 사건을 복잡한 연립방정식으로 만든다. 일본 학교 미스터리는 촘촘하게 구성된 연립방정식의 세밀한 부분까지 놓치지 않는다. 등장인물의 동기, 감정의 변화, 여러 인물들이 촉발하는 화학작용을 '공감 가능하되 뻔하지 않은 선'에서 쥐고 흔들며 독자의 몰입을 유도한다.

미나토 가나에의 〈고백〉은 이러한 연립방정식의 정석과도 같은 작품이다. 무대는 봄방학을 앞둔 중학교 1학년 B반 교실. 들뜬 종업식 당일, 담임교사는 급식 우유를 남기지 말란 훈계로 시작해 오늘부로 교사를 그만두게 됐다며 담담하게 자신의 인생 역정을 털어놓는다. 갑작스러운 이야기 흐름에 학생들이 어리둥절해하던 사이, 그녀는 올해 사고로 잃은 어린 딸이 사실은 살해당했으며 범인이 이 자리에 앉아 있다고 고백한다. 연립방정식은 나열된 방정식들이 모두 참이 되도록 하는 미지수의 값, 즉 공통근을 찾는 것으로 풀이된다. 이 작품의 특징은 여러 인물들, 즉 제자인 범인, 피해자의 어머니인 담임교사, 범인의 어

머니와 누나, 동급생 등이 철저히 독백으로 자신만의 관점에서 방정식을 풀어낸다는 데 있다. 그래서 도출된 공통근이 '복수復讎'로 결론 나는 순간 건네는 오싹한 현실감은 비슷한 선상에 위치한 미야베 미유키의 〈솔로몬의 위증〉이 거의 동화처럼 느껴질 정도다(〈솔로몬의 위증〉은 일본에서는 두 편의 영화로, 한국에서는 드라마로 제작된 작품이다. 그중에서도 역시나 가장 추천하고픈 것은 세밀한 심리묘사가 일품인 원작소설이다).

〈고백〉 ⓒ비채

복수라는 단어에 담긴 의도를 조금만 희석시켜보자. 상대방의 공격에 반격하는 것, 또는 상대방의 공격을 무의식적으로 방어하다 상대방에게 피해를 입히는 것. 전자는 나에게 있어 복수이며, 후자는 상대방이 받아들이는 복수라 할 수 있다. 마찬가지로 조건반응뿐 아니라 무조건반응까지 포함했을 때 복수는 '작용반작용의 법칙'에 의한 가장 원초적인 행동 중 하나다. 너무 비관론처럼 들릴지도 모르겠다. 하지만 인류 역사가 원초성과 본능을 억제하고 사회화하는 방향으로 발전

해왔음은 틀림없다. 당장 의무교육만 봐도 원하는 건 하지 말고 원하지 않는 걸 해야 한다는 방향이 아니던가(그래서 다들 그렇게 방학만 기다렸나 보다). 결국 가장 사회화가 덜 된 야생의 인간들이 모여드는 무시무시한(!) 장소가 학교인 셈이다. 이들의 역학관계가 복수로 얽히고설키는 것도 당연하다.

〈절망노트〉ⓒ한스미디어

복수라는 맥락에서 우타노 쇼고의 〈절망노트〉는 가히 백미다. 집단 괴롭힘을 당하는 중학교 2학년 주인공 다치카와 숀이 일기장에 "신이여, 가해자를 죽여주세요!"라고 쓰자 실제로도 살인이 벌어진다는 스토리다. 숀의 일기는 순수한 복수심의 산물이다. 존 레논의 광신도인 백수 아버지는 자신의 외모는 물론 아들 이름까지 숀 레논Sean Lennon으로 따라 지었으며, 어머니는 무기력하기 짝이 없다. 숀은 왕따의 원인을 부모의 탓으로 여겨 자신의 양친과 왕따 가해자 모두를 저주한다. 일기 형식으로 이어지는 주인공의 시점을 따라가다 느닷없이

등장한 진실과 마주하는 순간, 어느새 뒤통수가 얼얼하다.

나가오카 히로키의 〈교장〉은 경찰학교라는 특이한 곳을 무대 삼아 학생들이 벌이는 사건들을 담아낸다. 졸업을 목표로 치열하게 경쟁하는 학생들의 열정이 시기와 복수심으로 변질될 때의 심리묘사는 디테일하다 못해 숨이 막힌다. 영화화되기도 한 기시 유스케의 〈악의 교전〉은 학생들 사이에서 높은 인기를 구가하는 사이코패스 교사를 주인공으로 내세운다. 학교라는 폐쇄적인 공간에서 벌어지는 '만인의 만인에 대한 투쟁'을 다룬 이 작품 속에서는 모든 인물이 누군가를 미워하고, 죽이려 하고, 결국엔 죽음을 되갚으려 한다. '자신의 목을 죄는 학생들에 대한 복수' 對 '자신의 친구들을 죽인 담임에 대한 복수' 사이의 '밀당'이 압권이다.

문제는 미성년자를 대상으로 하는 복수의 윤리적, 법적, 정서적 정당성이다. 최근 전국 각지에서 미성년자의 잔혹한 범죄가 불거지며 청와대 게시판의 '소년법 폐지 및 개정'에 관한 청원도 20만 명 이상이 두 번이나 찬성했다. 이들이 저지른 죄를 단지 나이라는 숫자에 근거해 경감해주는 게 과연 이들을 포함한 사회 전체에 도움이 되는가에 대한 갑론을박이 이어졌다. 쉽사리 결론 나지 않을 문제. 야쿠마루 가쿠의 〈침묵을 삼킨 소년〉은 그런 의미에서 용감한 작품이다. 어느 날 이혼한 전처가 맡고 있던 중학생 아들이 살인 혐의로 체포됐다는 전화가 걸려온다. 당장 뛰어가 만난 아들은 아버지뿐 아니라 경찰이나 변호사에게까지 말 한마디 하지 않는다. 정말 내 아들이 저지른 짓일까, 그렇다면 도대체 이유가 뭘까. 하나뿐인 내 아들이 누군가의 아들

을 죽였다고 가정해보자. 내 아들을 살인으로까지 몰아간 상대방의 아들을 전혀 탓하지 않을 수 있을까. 그렇다고 내 아들을 무슨 면목으로 용서해달라고 할 수 있을까. 과연 나는 아들의 교화를 진심으로 장담할 수 있을까. 살인자로 낙인찍힌 15살 아들의 남은 70년 인생에 대한 긍정 혹은 부정, 그리고 그 소년과 함께 살아갈 내 인생에 대한 물음표. 이 수많은 질문에 대한 대답은 책을 읽고 난 뒤까지 계속 이어진다. 좀 더 질문과 대답을 더하고 싶다면 우타노 쇼고의 〈세상의 끝 혹은 시작〉과 야쿠마루 가쿠의 〈천사의 나이프〉 또한 함께 추천한다. 이 작품들 역시 미성년자라는 특수성에 기반을 둔 가해자와 피해자, 그 중간에 있는 제3자 간의 속죄와 갱생을 상충하는 각자의 시각에서 밀도 있게 풀어낸다. 그들 각자의 입장을 따라가다 보면 이들의 아직 여물지 않은 인생의 무게감이 책을 통해 묵직하게 다가온다.

복잡한 방정식, 하나로 귀결되기 어려운 해답. 여기에 한 가지 더학교 미스터리의 매력을 보태자면, 바로 그 시절만이 가지는 고유한 감수성이다. 사춘기란 그의 '리즈 시절외모, 인기, 실력 따위가 절정에 올라 가장 좋은 시기. 영국 프리미어리그의 축구 선수 앨런 스미스가 축구 클럽 리즈 유나이티드에서 뛰어난 활약을 펼치던 때를 이르던 말에서 비롯하였다'이며 동시에 흑역사다. 게다가 모두가 공평하게 다시는 돌아갈 수 없는 시간이다. 그렇기에 가슴속 고통스러운 기억과 후회를 털어내고 난 자리엔 크든 적든 추억이 남아 있을 터. 스스로도 이유를 모른 채 누군가를 너무 좋아하고 미워하던 순간들. 미화될 수 있는 싸움과 포장되어선 안 될 괴롭힘, 그리고 따돌림. 사춘기때 겪은 자극은 너무나도 강렬하기에 어른이 된 이후에도 벌컥벌컥 문

을 열고 꿈에서라도 찾아온다. 꿈에서 재회한 그 시절의 고립감과 두려움은 다음 작품을 통해 현실 속에서도 재현된다.

〈어나더〉ⓒ한스미디어

츠지무라 미즈키의 〈차가운 학교의 시간은 멈춘다〉〈거울 속 외딴성〉, 아야츠지 유키토의 〈어나더〉, 스미노 요루의 〈밤의 괴물〉 같은 작품들이 그렇다. 읽다 보면 어느새 내 몸이 당시의 예민한 감수성을 기억해낸다. 네 작품 모두 소년소녀의 성장통을 공포와 환상, 미스터리로 치환했다. 이미 죽은 사람이 학생인 척 다니고 있는 학교의 저주를 풀어야 한다거나, 사진 속 자살한 친구의 이름을 기억해내야 학교에서 나갈 수 있다는 등의 미스터리와 사춘기 열병이 만나 터뜨리는 화학작용 덕분에 분명 여타 미스터리와는 다른 재미를 발견할 수 있다. 캐릭터들이 세상을 향해 느끼는 공포, 자신만의 안락한 세계에서 안주하고픈 환상을 딛고 소년소녀는 수수께끼를 풀기 위해 껍질을 깨야만 한다. 열병에 휩싸인 주인공은 그 시절의 나처럼 두려움을 떨쳐내기 쉽

지 않다. 하지만 긴 터널을 지나온 지금의 나는 주인공을 둘러싼 어둠의 끝에 빛이 있다는 걸 알고 있다. 그래서 이런 작품들을 만나고 난 뒤엔 왠지 예전 15살의 나에게, 지금의 나에게, 혹은 15살인 현재 누군가에게 진심으로 힘내라는 격려를 보내고 싶어진다.

'아이는 어른의 아버지'라던 시인 윌리엄 워즈워스가 들으면 뒷목 잡을 잔혹한 동심의 테제. 호기심에 잠자리의 날개를 뜯고, "못생겼어!", "뚱뚱한 돼지!"라며 서로에게 막말을 퍼붓고, 최선의 방어는 공격이라 믿어 의심치 않던 우리의 미성숙한 시절. '지옥으로 가는 길은 선의로 포장돼 있다'는 미국 속담처럼 그 시절의 천진한 악의는 잔혹한 결과로 이어지기 일쑤다. 학교와 미성년자를 대상으로 한 일본 미스터리소설이 이렇게나 많은 것도 그런 공감에서 시작하는 게 아닐까? 동심 가득한 학교는 늘 위태로운 곳이고, 그렇기에 일본 학교 미스터리소설은 여전히 아찔하다.

심연을 들여다보는 야행관람차

이야미스

<div align="right">강상준</div>

　미스터리소설과 범죄 스릴러를 읽다보면 당연하게도 시대의 변화와 유행에 어느 정도 '말려들기' 마련이다. 〈셜록 홈스〉 시리즈나 애거사 크리스티의 작품, 혹은 〈소년탐정 김전일〉과 〈명탐정 코난〉 같은 만화가 입문서였다면, 보통은 신출귀몰한 범행이 이뤄지고 명탐정이 나타나 기상천외한 트릭을 해결한 후 진범을 지목하는 구조에 매료되었을 게 분명하다. 추리문학의 효시로 일컬어지는 에드거 앨런 포의 〈모르그가의 살인사건〉(1841) 이후 온갖 창조적인 범죄와 탐정이 벌이던 지적 대결은 그만큼 오랫동안 많은 이들에게 사랑받았다. 하지만 어느

순간 이를 가리켜 고작 작위적인 '살인 게임'에 불과하단 비판이 슬그머니 고개를 들었다. 그 여파로 한때 일본에서는 '사회파社會派 미스터리'로 호명되는 일군의 작품들이 각광받기도 했다. 주로 실정법의 사각지대와 이에 대한 면밀한 비판, 실제 사건을 연상시키는 강력범죄와 사회문제 등을 시대상에 긴밀히 녹여내며 문자 그대로 '진짜 현실'을 끌어들인 미스터리소설이었다. 이후에는 또다시 '신본격新本格 미스터리'의 시대가 왔다. 미스터리 소설가 아야츠지 유키토의 말을 빌리자면 "사회파식의 리얼리즘이 고리타분"해져 "역시 미스터리에 걸맞은 것은 명탐정, 대저택, 괴이한 사람들, 피비린내 나는 참극, 불가능 범죄의 실현, 깜짝 놀랄 트릭……, 이런 가공의 이야기가 좋다"며 다시금 추리소설을 "지적인 놀이의 하나"로 소비하기 시작한 것이다.

그리고 이러한 변화는 단순히 시대의 흐름에만 그치지 않는다. 미스터리팬 역시 여러 장르를 오가며 개개인의 취향과 유행에 여러 번 휩쓸렸을 테니까. 나 역시 미스터리의 본류라는 의미의 '본격'이 질리기 시작해 사회파 미스터리나 서구권의 온갖 크라임 스릴러를 탐독하고 다시금 이 나라 저 나라, 내로라한다는 이 작가 저 작가를 돌고 돌아 다시금 본격으로 돌아오길 몇 차례나 반복했다. 그러다 최근 몇 년간 유독 애정을 쏟게 된 미스터리 장르가 있으니 바로 '이야미스'다.

이야미스イヤミス란 '싫음'을 의미하는 일본어 '이야いや'와 '미스터리'의 앞 글자를 합성한 조어다. 직역하면 '싫은 미스터리'이며, 조금 더 풀이하자면 '싫은 기분이 드는 미스터리'란 뜻에 가깝다. 그 의미 그대로 인간의 추악한 감정과 뒤틀린 욕망을 가감 없이 드러냄으로써

독자로 하여금 불편하고 부정적인 기분이 들게 하는 어두운 미스터리 장르를 가리킨다. 그러니 엄밀히 말해 장르를 정확히 규정하는 단어는 아니다. 당연히 칼로 무 자르듯 이것은 이야미스고, 이것은 이야미스가 아니라고 하는 것도 불가능하다.

하지만 일본에는 '이야미스'란 단어 하나로 설명되는 일군의 작가와 작품이 분명히 존재한다. 그것도 꽤 많이. '이야미스의 여왕'으로 불리는 미나토 가나에를 필두로, 〈아웃〉〈그로테스크〉의 기리노 나쓰오, 〈유리고코로〉〈그녀가 그 이름을 모르는 새들〉의 누마타 마호카루, 〈살인귀 후지코의 충동〉〈여자 친구〉의 마리 유키코 등은 모두 한결같이 음습한 미스터리를 쓰는, 이야미스계 선봉에 선 작가들이다(그중 상당수가 여성 작가란 점도 이야미스의 특징 중 하나라 할 수 있을 것이다). 모두 이야미스의 단순명쾌한 어원 그대로 작품의 공통된 '경향'을 설명하기에는 더할 나위 없는 작풍을 보여준다.

이들은 하나같이 인간의 어두운 면을 탐구하는데 단지 그것만으로도 불가해한 범죄 미스터리는 명쾌하게 완성된다. 여기에 인간의 기괴한 악의와 돌이킬 수 없는 복수심, 온통 틀려먹은 인간들과 그걸 알면서도 쉽사리 벗어나지 못하는 기구한 인생들이 낱낱이 전시된다. 시기와 질투, 색정과 물욕만으로도 인간은 요동치는 나약한 존재이며, 상대의 미추에 따라 돌변하고, 타고난 조건으로 인간의 등급을 분류하는 것 역시 본래부터 인간이 가지고 있던 글러먹은 본성 중 하나로 보인다. 그렇다. 이야미스는 처음부터 우리의 현실은 지옥 같은 게 아니라고, 그냥 지옥이라고 말한다.

그렇다고 그저 인간을 부정하는 것만도 아니다. 결국 네가 잘못된 것이 아니라 불행히도 이곳이 지옥이었음을 말하는 듯한 어조에는 왠지 모를 쓸쓸함과 안타까움마저 묻어난다. 그야말로 적막한 세계에 홀로 선 인간에 대한 찬가와 비가를 모두 아우르는 듯하다. 그러면서도 잔잔하고 수려한 문장으로 이를 절묘하게 포장한다. 덕분에 우리 현실의 단면을 조금은 이해하고 공감했다 싶다가도 책장을 넘길수록 차츰 무너지다 절망하고 슬퍼하며 침잠하기에 그만이다. 이야미스야말로 범죄를 다룬 미스터리 스릴러의 핵심에 가장 밀착한 소설이라 해도 결코 과장은 아닐 것이다.

우선 이야미스에는 명탐정이 없다. 주인공이 탐정 역을 수행하기는 하지만 이것은 놀이나 임무라기보다는 당위에 가깝다. 이를 해결하지 않고서는 살아갈 수 없는 것, 반드시 진실을 알아내야만 앞으로 나아갈 수 있는 것. 또는 이미 이렇게 된 이상 결코 일상으로 돌아올 수 없는 걸 알면서도 헤매어 답을 낼 수밖에 없는 것이기도 하다. 게다가 그렇게 찾아 헤매던 진실조차 온전히 독자의 몫으로 남는 경우도 허다하다. 계속해서 유예되던 진실이 마침내 드러날 때 이미 모든 사건은 종결돼 돌이킬 수 없거나, 처음부터 죽은 이의 진짜 사인을 조사하는 것에 불과하기 때문이다. 그래서 수기나 회고 형태로, 때로는 가해자의 시점에서 그의 심상을 낱낱이 고한 탓에 어딘가 잔뜩 비뚤어졌지만 그럼에도 일말의 동정을 자아내는 화자에게 묘하게 동화되기 일쑤다.

마리 유키코의 〈살인귀 후지코의 충동〉, 나카야마 시치리의 〈연쇄 살인마 개구리 남자〉, 누마타 마호카루의 〈유리고코로〉 등에는 우리가

흔히 '사이코패스'로 명명하는 이의 서툴고도 담담한 고해가 담겨 있다. 물론 그 질감 또한 천차만별이다. 〈연쇄 살인마 개구리 남자〉가 어린 시절 벌인 살인을 아이의 시점에서 무감하게 나열하며 이를 현재 시점 미지의 연쇄살인범과 연관 짓는다면, 〈유리고코로〉는 어릴 때부터 당연하다는 듯 살인 충동을 마음에 담고 살아왔던 누군가의 수기와 이를 읽어가는 주인공이 자신의 어머니일지 모를 수기 주인의 삶을 이해하고 차츰 동화되는 이야기에 가깝다.

(좌) 〈유리고코로〉 ⓒ서울문화사 (우) 〈연쇄 살인마 개구리 남자〉 ⓒ북로드

필연적으로 각 작품에서 살인자들의 불가해한 감정을 묘사하는 대목은 때때로 어디서도 볼 수 없는 독특한 느낌을 자아낸다. 가령 〈유리고코로〉에서 수기의 주인은 자신의 살인 충동에 대해 이렇게 말한다. "저는 철들 무렵부터 계속 독특하고 불쾌한 감정 속에 있었습니다. 잘 설명하기 어렵습니다. 사포를 핥는 것 같은, 스웨터를 맨살에 입어 가려워 죽을 것 같은……. 어쨌든 주변의 모든 것이 정체불명의 적의를

품고 무섭게 번뜩였습니다." 그에 반해 〈연쇄 살인마 개구리 남자〉는 무자비하게 훼손된 시체와 어린아이의 순진무구한 잔인함을 직조한다. 그리고 친부에게 성적으로 학대당하는 아이 나쓰오가 또래를 살인하는 과정을 치밀하게 묘사하면서 어른이 된 현재는 심신상실을 이유로 다시금 사회로 나왔을 나쓰오의 정체를 여기 교묘하게 병치한다. 아버지로 인해 망가진 살인범의 마음속을 헤집는 동시에 진범의 정체를 서서히 소환함으로써 마침내 스산한 전율마저 불러일으키는 것이다.

처음부터 여러 사람들의 입과 입을 통해 완성되는 퍼즐 형태의 군상극이 자주 동원되는 것 역시 이야미스의 또 다른 특징 중 하나다. 갖가지 인간들의 편협한 시선으로 구성된 사건과 인물이야말로 실은 이야미스가 목표한 핵심에 가깝기 때문일 것이다. 그래서 이입할 대상에게 마이크를 쥐여주기보다는 주변인들을 동원해 상황을 회고하고 인물을 평가한다. 다분히 주관으로 이루어진 여러 퍼즐 조각들이 하나둘 아귀를 맞춰가는 가운데 완성되어가는 그림은 생각보다는 덜 흉측할지 모른다. 그러나 그 조각에 담겨 있는 각자의 순수한 악의, 때로는 너무나도 소소해서 당황스러운 오해들은 그래서 더 가슴 아프다.

미나토 가나에의 〈조각들〉은 성형외과의 히사노가 마주한 사람들이 그를 향해 차례로 털어놓는 내밀한 독백의 대화체로 구성되어 있다. 처음 히사노의 클리닉을 찾아온 고향 친구는 갑자기 불어난 살 때문에 겪은 심적 고통을 상담하더니 곧 어린 시절부터 현재까지, 가족과 친구는 물론 자신의 인생, 경험, 상념을 구석구석 넌두리한다. 이윽고 그의 푸념 가운데서 우연히 얼마 전 자살한 소녀 유우의 이야기를

전해 들은 히사노는 이내 고향으로 가 동창을 수소문하고 차츰 유우의 관계자들에게까지 접근한다. 그리고 히사노가 찾는 진실과 유우의 자살 원인은 기이한 접점을 향해 나아가다 마침내 합일된다.

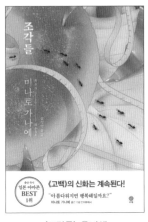

〈조각들〉 ⓒ비채

히사노를 상대로 말하는 사람들은 모두 자신의 과거와 속내를 기탄없이 털어놓는다. 이를 통해 히사노가 캐고자 하는 사건의 진상과는 별개로 외모에 대한 혐오와 편견이 얼마나 만연해 있는지를 거의 매 순간 체감할 수 있다. 모든 화자들의 이야기 안에는 타인은 물론 자기 자신에 대한 다양한 외모 콤플렉스가 짙게 드리워 있다. 그리고 사람들의 입을 통해 차츰 조각을 완성해가는 소녀 유우는 단지 남보다 뚱뚱했을 뿐 살아생전 누구보다 밝고 자신에 대한 애정으로 충만했던 것으로 그려짐으로써 외모에 대한 선입견이 얼마나 폭력적이고 무례하며 부조리한지를 역설적으로 뒷받침한다.

하야미 가즈마사의 〈무죄의 죄〉 또한 재판장에서 사형 판결을 받

은 피고 유키노의 프롤로그 이후 에두르지 않고 여러 사람의 시점으로 유키노의 일대기를 그린다. 그런 형식 때문인지 이 작품은 사건의 진실을 좇는 미스터리이기 이전에 한 인간의 고락이 모두 담긴 처절한 드라마에 가까워 보이기도 한다. 그리고 그 드라마는 판사가 단정하듯 선언한 단 몇 줄의 판결 이유로는 결코 설명할 수 없는 복잡한 속내를 감추고 있다. 유키노 주변의 여러 인물들을 통해 그려지는 그의 성장기와 사건의 진상 모두 경찰과 법정과 매스컴이 단죄하듯 낙인찍은 진실과는 전혀 다르다. "책임감을 갖추지 못한 열일곱 살 어머니 밑에서" 태어나 "양부의 거친 폭력에 시달렸"다는 그의 유년기는 많은 것이 생략된 채였다. 중학교 시절 벌였다던 강도치사 사건 또한 진실은 다른 곳에 있었다. 그럼에도 유키노의 인생은 전시하듯 법정에 새겨졌다. "잔혹한 사건을 일으키고도 남을 만큼 비참했던 인생"이라고.

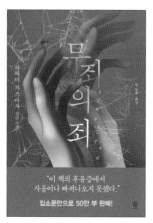

〈무죄의 죄〉 ⓒ비채

이후 이어지는 7개의 장은 마치 법정의 선고를 한 줄 한 줄 반박하 듯 모두 판결문으로 시작해 그 이면의 이야기는 물론 이를 뒤집는 진 실을 통해 편견으로 뒤덮인 시스템의 맹점을 하나씩 들여다본다. 특히 나 판결문에서 "죄 없는 과거 교제 상대"라 표현됐던 피해자가 실은 얼 마나 간악한 인간이었는지가 너무나도 생생하게 그려지고 있어 사뭇 치가 떨릴 정도다. 또한 "계획성 짙은 살의"라며, "증거의 신뢰성은 지 극히 높"다며 유키노의 악마성을 앞다투어 부풀렸던 것과도 실상은 완 전히 다르다. 맥이 빠질 만큼 초라한 우연과 얽힌 진실은 그래서 더 가 슴 아프고, 온통 불행으로 점철된 유키노의 인생과 그를 구원하려는 주변인들의 노력은 정의와 신념 그 이전에 마냥 애잔하게 다가온다.

　　이러한 이야미스의 '이야'에 가장 충실한 작가로는 단연 마리 유키 코를 꼽고 싶다. 그의 작품은 인간의 가장 밑바닥이라 생각했던 곳에 서 시작해 반드시 나락 깊숙이까지 다다른다. 그중에서도 데뷔작 〈고 충증〉은 한층 더 오싹하다. 세 명의 남자와 프리섹스를 즐기는 주부 마 미의 타락으로 문을 연 이야기는 정부 중 한 명이 "블루베리 같은 수많 은 혹"이 난 참혹한 모습으로 사망하면서 이윽고 일상의 균열과 추악 한 욕망이 병치된다. 더욱이 육체관계를 통해 전염되는 기생충과 이에 괴로워하는 인물의 심리를 지나칠 만큼 섬세하게 묘사함으로써 공포 는 갈수록 점증한다. '파삭파삭' 하는 벌레 소리가 자신의 몸속에서 들 려오고, 이물감과 함께 몸 밖으로 빠져나온 기생충의 존재로 말미암아 스멀스멀 피어오르던 불쾌감은 기어이 한계까지 다다른다. 그럼에도 가장 끔찍한 것은 결국 인간이다. 최후의 최후까지 반전을 거듭하면서

호의를 가장한 이웃들의 기괴한 음모를 통해 인간의 비뚤어진 욕망을 집요하게 파고드는 작품의 태도는 그렇게 공포의 극치와 맞닿는다. 마치 마리 유키코는 이렇게 말하는 듯하다. 과연 인간이야말로 기생충보다 추악한, 최악의 괴물이라고 말이다.

(좌) 〈고충증〉 ⓒ박하 (우) 〈갱년기 소녀〉 ⓒ문학동네

그의 2010년작 〈갱년기 소녀〉 또한 이야미스 특유의 매력을 단번에 보여준다. 1970년대를 풍미했던 순정만화 〈푸른 눈동자의 잔〉의 팬클럽을 이끄는 간부 모임 '푸른 6인회'는 값비싼 프렌치 레스토랑에서 정기 모임을 열고 회지를 발행하며 추억을 공유한다. 얼핏 소녀 감성 충만한 중년 여인들의 우아한 사교 모임으로 비칠지 모르나 마리 유키코는 도입부부터 묘사 하나하나에 불쾌한 느낌을 잔뜩 나열한다. 얄미운 말과 행동으로 동석한 사람의 속을 긁는 것은 기본이요, 이 작은 모임에도 서열이 있어 이들은 시종 그 '권력'에 기반을 두고 행동한다. 게다가 18세기 프랑스 배경의 만화를 추앙하는 만큼 서로를 실비

아니, 마그리트니 하는 닉네임으로 부른다. 이렇듯 시작부터 치밀하게 독자의 '짜증'을 북돋는 이유는 분명하다. 여기 모인 여섯 명은 비싼 드레스를 입고 한 끼에 무려 6432엔짜리 식사를 하지만, 그 이면에는 모두 너절한 욕망과 한심한 현실을 감추고 있는 탓이다.

한 멤버의 실종으로 문을 연 이야기는 챕터마다 각 멤버의 진짜 속내를 낱낱이 전시한다. 에밀리는 남몰래 남편의 가정 폭력에 시달리고, 미레유는 하릴없이 매일 파친코나 하는 주제에 밥상을 뒤엎고 노모를 구타하고 유산까지 독차지하려 든다. 자연히 챕터가 거듭될수록 찜찜한 감정은 가히 폭발적으로 점증한다. 그렇다고 '이야'만 있는 것은 아니다. 과거 〈푸른 눈동자의 잔〉은 뜬금없는 결말과 함께 갑작스레 종결된 탓에 팬들 사이에서는 실은 유령 작가가 있었다는 둥 작가역시 저주받아 죽었다는 식의 일종의 도시전설로 회자된다. 그리고 푸른 6인회 멤버들은 정말로 만화의 저주라도 받은 양 하나둘 파국으로 치닫는다. 어쩌면 이들 사이에는 불화를 조장하고 심지어 살인도 서슴지 않는 인물이 도사리고 있는지도 모를 일이다. 게다가 〈갱년기 소녀〉라는 제목 그대로 등장인물들은 하나같이 몸은 다 자랐지만 정신은 미성숙한 소녀의 행태를 보여준다. 모임의 아이돌 같은 존재인 가브리엘을 향한 연심과 질투를 비롯해 사치를 일삼는 허영심이 그 증거다. 그렇게 각자의 파멸을 그리던 이야기는 당연하다는 듯 몇몇의 끔찍한 죽음으로까지 치닫는다. 독자의 오독을 종용하는 교묘한 서술 트릭으로 누군가의 정체를 감추다 마침내 진실이 드러나는 순간, 뒤늦은 깨달음과 참담함 덕에 탄식은 더욱 깊어진다. 끝내 불쾌한 감정은 일소

되지 않지만 그렇게 내내 어둠에서 뒹굴다보면 정말로 스스로의 어둠과도 맞닥뜨릴 수 있을 것만 같다.

　미스터리를 읽는 것은 얼핏 심연을 들여다보는 일과도 비슷하다. 수수께끼를 풀고 게임을 즐기는 것 역시 미스터리 장르의 극진한 재미 중 하나이기는 하나 결국 인간의 심연에 내려앉는 것이야말로 범죄 스릴러, 미스터리의 핵심이나 다름없으니까. 특히 이야미스는 에두르지 않고 나락으로 성큼성큼 걸어 들어간다. 말맛으로 채워진 진실한 고백의 미스터리를 앞세우는가 하면, 평범한 사람들의 악하고 나약하고 아픈 면만을 콕콕 찌르며 살인보다 무서운 살의와 욕망을 가감 없이 전시하기도 한다. 세상에는 선과 악이 존재한다고 하지만, 그것은 선이 있고 악이 따로 있다는 뜻이 아니다. 선과 악은 늘 회색이다. 단지 조금 더 검거나 아주 조금 더 하얄 뿐. 그리고 이야미스는 '싫은 기분이 들도록 만드는 미스터리'란 뜻 그대로 이 진실에 천착한다. 현실에선 결코 마주하고 싶지 않은 경험을 떠올리거나, 언젠가 한 번은 겪은 바 있는 하찮은 인간들의 욕망에 또다시 휘둘리다보면 아이러니하게도 이야미스가 건네는 이러한 '상쾌한 진실'에 오히려 매료될 때가 있다. 모두 이야미스의 단순명쾌한 의미 그대로 음습한 이야기 일색이지만 그래서 더 흥미를 느끼는지도 모를 일이고. 알다시피 악몽은 꾸거나 겪기보다는 바라보는 게 더 나으니까. 그리고 인간의 심연을 들여다보는 일은 언제나 필요하고 또 즐거운 일이기도 하니 말이다.

나의 슈퍼히어로, 108 영웅호걸
〈수호지〉

김닛코

자녀가 자발적으로 책을 찾아 읽고 있으면 아무래도 부모 입장에서 나쁠 게 없을 것이다. 나는 그런 어린이였다. 네 살 때 〈TV 유치원〉을 보면서 한글을 독학하고 회색빛 종이에 꽃을 그렸더니 벌이 날아와 앉는 그런 어린 시절을 보낸 나로서는 밖에 나가 놀기보다 집에서 책 읽는 쪽을 더 좋아했다. 없는 형편에도 자식들 책은 읽히겠다는 의지였는지 집에 어린이 전집과 백과사전 같은 것이 즐비했다. 덕분에 장난감은 없어도 책은 넉넉했던 어린 시절을 보냈다.

나이에 비해 조금 어려운 책들이었던 터라 친구들에게 잘난 척할

수 있었던 초등생 시절을 지나 중학교 입학을 앞둔 어느 잉여로운 시기, 서점에서 상·하권으로 나뉜 〈어린이 수호지水滸誌〉를 발견하고 얼른 사들고 왔다. 〈서유기〉와는 다른 특별한 재미가 있었으니 과연 중국의 4대 기서라 불릴 만했다. 하지만 어린이용이어서인지 많은 부분이 생략되어 있었고, 내용도 뒤로 갈수록 흐지부지해지다 끝났다. 주인공인 양산박의 영웅호걸들은 미처 다 소개되지도 않았다. 분명히 산적 떼라면서 정의로운 영웅으로 그려지는 것도 그 나이에는 잘 이해가 되지 않았다.

이래도 되는 건가 싶어 해답을 찾고자 하는 마음과 108명의 영웅호걸에 대해 더 자세히 알고 싶다는 마음이 모여 마침내 서점 탐사를 나서기에 이르렀다. 조금 큰 서점에 가보니 네 권으로 나온 〈수호지〉가 있었다. 〈어린이 수호지〉에는 생략됐었던 108명 전원에 대한 이야기를 알 수 있는 기회였기에 아빠에게 당장 사달라고 부탁했다. 솔직히 책을 사달라는 말에 아빠가 그렇게까지 기뻐할 줄은 몰랐는데, 아마도 고전소설이라는 점이 먹힌 모양이다. 그렇게 1권을 사서 읽었고, 썩 괜찮은 책이라는 생각이 들어 한 권을 완독할 때마다 부탁해 결국 전권을 다 모았다. 여기까진 좋았다.

4권의 마지막은 마침내 108명이 다 모여 희망찬 새 출발을 기약하며 파티를 벌이다 양산박의 2인자인 노준의의 꿈속에서 전원 참수당하며 마무리된다. 타노스한테 당한 것도 아닌데 너무도 허무하게 끝나버린 결말 때문에 나는 무척 심란했다. 그 와중에 단비 같은 소식이 전해졌으니 중국 옌볜의 한 출판사가 무려 일곱 권으로 된 완역본을 출

간하기 시작한 것이다. 당연히 일곱 권이니 내용은 더 길고 심지어 결말도 달랐다. 나중에 알게 된 사실이지만 네 권짜리 〈수호지〉는 당시 기준상 조정을 향해 반란을 일으킨 양산박 호걸들에게 결코 해피엔딩을 안겨줄 수 없어 급히 몰살로 마무리한 70회본 '김성탄 판본'이었다. 실제로 명말청초에 〈수호지〉가 반란군 등의 사회 전복세력에 미친 영향은 엄청났다. 당대의 불순분자들은 죄다 양산박 호걸 '코스프레'를 했다고 전해질 정도며, 서민과 지식인마저도 〈수호지〉를 탐닉했다고 한다. 그만큼 재미있다는 이야기일 것이다.

이러한 역사적 사실을 토대로 이번에도 기쁜 마음에 당당하게 또 책을 사달라고 말을 꺼내자 그때 아빠는 "또 〈수호지〉냐"며 화를 내셨다. 그도 그럴 것이 〈수호지〉만 계속 산다고 하니 나 같아도 이해하기 어려웠을 것이다. 하는 수 없이 돈을 모아 한 권씩 사서 모은 것이 1614년에 나온 120회본 '양정견 판본'을 바탕으로 한 7권짜리 〈충의수호전〉이었다. 양산박 108명이 결국 조정에 귀순하고 사면을 받아 요나라와 반란군을 진압하다 최후를 맞는 결말까지 수록된 가장 완벽한 판본이었다.

〈수호지〉에 대한 지식이 쌓이면서 자연히 여러 새로운 사실도 배웠다. 그저 가상의 소설인줄 알았던 스토리는 실제 있었던 사건을 모티브로 한 것이며, 〈대송선화유사大宋宣和遺事〉에 실린 이야기를 가져다 2차 가공한 작품이라는 것도 알게 되었다. 원래 1100년대 '송강의 난'의 주역 36인에 대한 이야기로 시작된 것이지만 최종적으로 95퍼센트 정도는 지어낸 것이라고 보면 된다. 〈수호지〉의 원저자는 공무원 출신

시내암施耐庵이라는 설이 유력한데, 한편으로는 〈삼국지연의〉를 쓴 나관중羅貫中이 관여했다는 견해도 있다. 작가를 정확히 밝히지 않은 것은 조정에 반기를 드는 불순한 내용 때문인데, 지금으로 치자면 익명의 작가가 인터넷에 연재한 좌익소설이 대히트를 친 셈이다. 정사에 많이 의존한 〈삼국지연의〉와 달리, 정사를 토대로 지어낸 '판타지 무협'을 구현한 '수호지 유니버스'는 내게 너무나도 매력적으로 다가왔다.

〈수호지〉는 특이하게도 '액자식 구성'으로 되어 있어서 앞선 에피소드에 등장한 조연이 다음 에피소드에서 주체가 되어 활약하기도 한다. 뒤로 갈수록 흐지부지해지면서 부지불식간에 사라지는 형식이기도 했지만 지금 봐도 특이한 구성인 것만은 틀림없다. 그런데 이게 종종 독자를 혼란에 빠뜨리곤 한다. 가령 처음에는 왕진이라는 군인의 사연을 구구절절 읊는다. 왕진은 늙은 어머니를 모시고 어느 부잣집에 머무르게 되는데 바로 이 집 아들이 온몸에 아홉 마리의 용 문신을 새긴 '구문룡' 사진이다. 둘 모두 〈수호지〉 초반부 매우 인상적인 인물로 등장해 언젠가 큰 역할을 할 사람처럼 보이지만, 결과적으로는 왕진도 사진도 〈수호지〉의 주역은 아니다. 앞부분만 보면 사진이 주인공 같지만, 실은 훗날 양산박에 합류하기는 하나 그 뒤로는 등장하지 않는다. 왕진은 아예 양산박에 합류하지도 않는 단역에 불과하다.

그다음에 나오는 노지심과 임충은 각각 파란만장한 사연과 함께 〈수호지〉를 대표하는 에피소드의 주인공으로 활약하지만, 본인의 에피소드가 끝난 후에는 비중이 거의 없다시피 하다. 이쯤 되면 도대체 누가 주인공인 건가 싶을 정도다. 그러다 지역 유지이자 이름 난 호걸

인 조개라는 인물이 등장하고 이 사람을 중심으로 여럿이 뭉치면서 바야흐로 이들이 양산박에 터전을 마련하는 이야기가 나온다. 한편으로는 하급 관리인 송강이 이들을 돕다 사람을 죽이고 도망자 신세로 전락하면서 조개와 송강이 주인공이다 싶은 분위기로 이야기가 전개되기도 한다. 그런데 조개는 중간에 사망하면서 양산박 108명에는 끼지도 못한다. 이렇게 이야기가 예측 불가능한 방향으로 전개되니 자연히 독자는 혼란스러울 수밖에 없다.

그럼에도 방대한 인물이 등장하는 만큼 매력적인 캐릭터는 무척 많다. 〈삼국지〉의 유비를 떠올릴 법한 답답한 리더 송강보다는 오히려 무송, 노지심, 임충 같은 이들이 더 인기 있는 편이다. 아마도 그들이 겪는 온갖 불합리한 고초에 누구나 훨씬 쉽게 공감할 수 있기 때문일 것이다. 독자들은 작중 인물들과 같이 원통해하고 함께 통쾌해한다. 주요 인물들의 캐릭터와 서사는 그만큼 입체적이다.

고위 관리의 자제가 자신의 아내에게 반한 덕분에 고초를 겪는 임충의 이야기나 훗날 소설 〈금병매〉로 만들어질 만큼 유명해진 무송의 복수극은 주말 드라마를 보는 양 흥미진진하다. 사람을 죽여 인육 만두를 만들어 파는 주막 이야기며, 검은 이규와 하얀 장순이 벌이는 결투는 흡사 만화를 보는 듯한 기분이 든다. 공손승과 번서의 도술 대결은 한 편의 오컬트물이며, 연환갑마_{말과 사람에게 모두 갑옷을 입히고 30기씩 쇠사슬을 연결한 진법}를 격파하는 전술이나 진법을 사용하는 부분은 〈삼국지연의〉를 연상케 한다. 배꼽까지 닿는 긴 수염에 붉은 대춧빛 얼굴을 한 주동은 누가 봐도 관우를 흉내 내 만들어낸 인물인데, 더 뒤로 가면 아

예 관우의 후손인 관승마저 나온다.

이런 식으로 〈수호지〉는 실존 인물과 설화로 전해지던 인물의 이야기가 한데 섞인 탓에 사건보다도 인물에 초점을 맞추고 있다. 내가 〈수호지〉에 빠진 것도 바로 이 부분 때문이다. 108명이나 되는 인물이 양산박으로 모여드는 각각의 과정은 너무나 드라마틱하고, 개별 에피소드로 떼놓고 봐도 훌륭한 이야기가 된다. 게다가 108명 호걸 외에도 주변의 다른 인물까지 속속 더해지니 그야말로 세계관은 어마어마하다. 때때로 〈삼국지연의〉가 역사책을 보는 것처럼 딱딱한 느낌이 드는데 반해, 〈수호지〉는 근대 무협소설의 원형을 이루었다는 평가를 받는만큼 가볍게 읽히는 것도 특징이다.

108명이 모여서 의형제가 된 것은 알고 보니 정해진 운명이란 점도 흥미롭다. 하늘은 이들에게 서열까지 부여해주었는데, 그렇게 해서 천강성 36명과 지살성 72명으로 계급이 나뉜다. 결국 계급사회의 한계만큼은 벗어나지 못한 셈이다. 양산박 전원의 세세한 설정을 전부 다 풀어내진 않았지만 한 명 한 명의 최후만큼은 빠짐없이 기록한 점도 좋다. 그중에서도 내가 특히 좋아하는 인물은 천강성 36인 중 막내인 연청으로, 나이는 어리지만 못하는 게 없는 만능 재주꾼이다. 노준의의 오른팔 격인 연청의 개인사는 자세히 나오지도 않는데 이상하게 저절로 상상이 되는 캐릭터이기도 하다. 그는 결말에서 자신의 삶을 찾아 주인을 떠나는 현명한 선택을 한다. 그런 이유 때문인지 예전 KBS에서 방영했던 〈신수호지〉라는 제목의 어설픈 중국드라마에서도 연청을 실질적인 주인공으로 다뤘다.

본격적으로 지식을 갈구하기 시작한 나는 곧 블로그를 만들어 내용과 인물을 정리하면서 계속해서 자료를 찾아보았다. 원제는 〈수호전〉인데 왜 다들 〈수호지〉라고 할까 싶은 원론적인 물음에 대한 해답도 얻을 수 있었다. 〈수호지〉라고 널리 알려지게 된 것은 18세기 〈튱의수호지〉라는 번역본이 출간된 탓이라는 게 가장 유력한 설이라고. 〈삼국지연의〉보다 상대적으로 저평가되고 있는 것에 대한 의문도 품게 됐다. 단적으로 〈삼국지연의〉가 끊임없이 다양하게 변주되는 데 반해 의외로 〈수호지〉와 관련한 작품은 많지 않다.

물론 아예 없는 것은 아니다. 가장 유명한 것은 작가 진침이 양산박 생존자들의 이야기를 쓴 〈수호후전〉이 있다. 원작에서 이미 주요인물들이 많이 죽었으므로, 상대적으로 덜 주목받았던 인물들의 이야기가 펼쳐지는 것은 좋지만 확실히 더 허무맹랑한 편이다. 물론 고려왕 이우가 등장하는 등 나름의 재미는 있다. 40회 분량의 〈수호후전〉과 120회 판본을 더한 총 160회 판본의 〈수호지〉도 있다. 이 경우는 원작소설에 동인소설을 끼워 파는 것이나 다름없다. 〈수호별전〉은 양산박 호걸들이 최후로 진압한 '방랍의 난'을 다루며 특이하게도 방랍측의 시선에서 쓰인 본격 무협소설이다.

국내에서는 〈홍길동전〉이 〈수호지〉의 영향을 받아서 지어진 것이라 하며, 일본으로 건너가면 교쿠테이 바킨이 쓴 대하서사시 〈난소사토미 팔견전〉이 있다. 이 책은 108명을 8명으로 압축하고 〈수호지〉의 내용과 〈삼국지〉의 병법을 결합해 일본의 역사적 배경에 맞춰 구성한 소설이다. 이를 원작으로 아오마타 핑크가 만든 만화 〈팔견전〉은 국내

에도 정식 출간되어 있는데 꽤 재미있는 것이 읽다 보면 '〈수호지〉스럽다' 싶은 부분을 확실히 느낄 수 있다. 또 영화 〈신용문객잔〉(1992)이나 애니메이션 〈자이언트 로보〉에서도 〈수호지〉의 등장인물을 차용한 캐릭터를 만날 수 있다. 게임 〈환상수호전〉도 빼놓을 수 없다.

훗날 깨닫게 된 일이지만 내 취향이란 역시나 등장인물이 여럿 나오는 세계였다. 마블이나 DC 코믹스를 좋아하게 된 것 역시 〈수호지〉를 좋아하는 취향 탓에 가능했던 것이다. 같은 맥락으로 〈봉신연의〉나 〈충신장〉 같은 소설도 좋아한다. 말하자면 내게는 슈퍼히어로 이전에 〈수호지〉가 있었던 것이다. 어려서부터 일관된 취향이 오늘의 나를 만들었다고 하면 너무 거창하지만, 참 취향만큼은 한결같구나 싶다.

웹소설의 여섯 가지 회귀하는 법

판타지 웹소설 '회귀물'

이동우

소중한 100원을 야금야금 앗아가는 웹소설로 인해 내 주말은 순식간에 사라지기 일쑤다. 문피아, 카카오페이지, 네이버 시리즈 등 플랫폼이 늘어난 만큼 작품 수도 급증했다. 웹소설의 매력이라 하면 우선 연재분 한 편에 100원이라는 특유의 가벼움에서 찾을 수 있다. 100원이 상징하는 바 그대로 웹소설은 독자의 부담을 줄여줬을 뿐만 아니라 작가에게 있어서도 소설이 가지는 부담감과 상상력의 무게마저 줄여주었다. 그 때문에 순위권에 오른 인기 연재작의 경우 드라마 인기 캐릭터를 이용한 CF마냥 바로 복제되기 십상인데, 이로 인해 웹소설에

는 특정 설정이 유행하는 경우가 많다. 예를 들어 2019년 1분기에는 소위 '망나니물'이 인기였다. 특정 분야나 사회에서 일종의 불문율을 깨는 주인공이 유행했던 것이다. 마찬가지로 헌터, 재벌, 연예계, 요리, BJ, 법정물, 형사, 가상현실 게임이 유행하고 돌고 돌아 결국 장르적으로 굳어지게 됐다. 그리고 최근 웹소설에서는 어떤 세계나 플롯에도 녹아드는 만능 장치가 유행하고 있으니 바로 '회귀回歸'다.

사람이라면 누구나 후회한다. 그리고 그 후회는 경제적 성공이나 못 이룬 사랑처럼 욕망을 성취할 수 있었던 지점을 향해 발생하기에 웹소설에 있어 회귀는 마치 전가의 보도와도 같다. 후회로 인한 회귀에의 욕망은 주인공이 특정 시점으로 되돌아감으로써 이미 겪은 미래를 대처하고 실현하는 서사에 개연성을 담아낸다. 더욱이 작가 역시 짧은 분량 내에 주인공의 능력을 모두 보여줌으로써 단 100원, 즉 한 편만으로 독자의 이해를 도울 수 있다.

'일일 100원 웹소설'의 역사는 비교적 짧은 편이다. 그 짧은 역사 속에서도 회귀를 통해 '예지력'을 얻은 주인공과 특정 장르를 엮어낸 작품은 수없이 많다. 하지만 의외로 그 방법은 꽤 제한적이다. 때로는 그 방법이 뭐가 중요하냐는 듯 한 가지 방법만 줄곧 사용되기도 한다. 또 때로는 너무 가볍게 처리한 경우도 다반사다.

첫 번째 회귀 방법은 '트럭'이다. 트럭은 회귀물의 치트키cheat key 나 다름없다. 트럭은 독자에게 회귀를 납득시키는 가장 쉬운 방편이다. 지나가는 중년 아저씨의 '어어, 저거 위험한데'라는 대사와 함께 야채 실은 트럭이 등장하면 '아, 회귀구나'라고 이해하면 된다. 이 트

럭은 환생 능력도 보유했기 때문에 과거로 돌아가는 것 외에 이계로 가는 경우도 많다. 트럭을 활용한 회귀는 가난하거나 인생에 실패한 주인공이 과거로 돌아가는 경우에 주로 사용된다. 교통사고의 개연성을 위해 몇 가지 상황을 만들기도 하는데, 가령 운전기사가 졸음운전하는 밤이나 새벽 시간대가 제격이다. 사고를 당하게 될 주인공 역시 심히 지쳐 있을 시간이라 쉽게 피하지 못하는 것이 당연하다. 자연히 삶에 지쳐 낙오한 주인공들의 회귀는 성공 스토리로 이어지는 경우가 대다수다.

얼마 전만 해도 트럭은 꽤 유용한 클리셰였으나 워낙 대량으로 쏟아지는 탓에 최근에는 트럭을 보자마자 페이지를 덮는 독자도 많아져 오히려 개그로 활용되는 추세다. 디다트 작가는 〈솔플의 제왕〉에서 주인공을 트럭으로 회귀시킨 반면, 차기작 〈BJ대마도사〉에서는 오히려 주인공이 트럭을 피하며 '회귀할 뻔했네'라고 말하는 식으로 스스로 전작의 패턴을 개그로 승화시켰다.

두 번째 회귀 방법은 타살로 인한 것이다. 웹소설의 영원한 테마 중의 하나인 복수와 끈끈한 관계를 맺을 수밖에 없는 방법으로 일종의 '강제 회귀'에 가깝다. 자신을 살해한 자에 대한 저주와 복수에 대한 욕망, 죽기 싫다는 염원이 회귀하는 힘으로 작용하거나, 때로는 악마가 나타나 거래를 통해 복수의 기회를 제공하기도 한다. 살해당해 회귀하는 경우는 보통 재벌이나 정치인 등 권력의 하수인이 토사구팽당하는 경우가 가장 보편적이다. 복수의 대상이 강하면 강할수록 긴 싸움이 될 테고 그만큼 카타르시스도 크기 때문이다. 그들의 하수인으로

서 행할 복수는 지피지기를 통해 승리로 이어지고, 복수라는 감정에 냉정함과 단호함까지 부여하는 게 가능해진다. 또한 권력자를 향해 분노하는 포지션, 개과천선 스토리, 여기에 주인공이 적들의 성공 요인을 미리 확보할 수 있기에 가능한 능력과 지식 역시 자연스럽게 아우를 수 있다.

산경 작가의 〈재벌집 막내아들〉은 이러한 공식을 만들어낸 기념비적인 작품이다. 한국 재벌의 역사를 바탕으로 한 성장물로 회귀와 복수의 카타르시스를 잘 버무려내 웹소설을 읽지 않던 사람들까지 끌어와 시장을 확장시킨 주역이기도 하다. 주인공은 재계 1위 그룹 재벌가의 비서실에서 근무하다 토사구팽당한다. 복수에 대한 염원을 품은 채 깨어나 보니 그는 약 30년 전 재벌가의 막내 손자로 회귀해 환생했다. 30년이라는 미래에 대한 기억과 재벌가 개개인의 성향까지 모두 확보한 그는 이윽고 이들의 모든 것을 빼앗기로 결심한다. 이후 그룹 창업자의 환심을 사 대代를 뛰어넘은 후계자로 성장하고, 기존 후계자에게 복수하기 위해 능력을 숨겨가며 10년 넘게 칼을 가는 과정이 그려진다.

더욱 재미를 북돋는 것은 이 모든 과정이 실제 역사를 토대로 이뤄진다는 점이다. 신도시 개발, IMF 시대의 기업 합병, 미국 IT 기업의 성장 등. 창업자는 주인공에게 회사의 지분만이 아니라, 정치가들과의 인맥과 그들과의 거래가 기록된 장부를 물려줌으로써 한국 재벌의 정체를 더욱 분명히 한다. 또한 세계에서 제일가는 부자가 되었음에도 복수의 대상인 재벌가 가족들을 파멸시키기가 얼마나 어려운지 보여줌으로써 한국 독자라면 익히 공감할 '재벌불패신화'를 작품에 영민하

게 적용한다.

　세 번째 회귀법은 자살이다. 자살 역시 커다란 후회와 실패가 맞물려 죽어가는 와중 '다시 돌아갈 수 있다면'이라는 강한 염원이 회귀라는 마법을 일으킨다. 때로는 할머니가 나타나 내 새끼는 아직 여기 올 때가 아니라며 밀어내는데 너무 세게 민 나머지 과거로 가기도 한다. 보통 자살로 인한 회귀는 경제적 어려움에 의한 자살이 많다 보니 자기 분야에서의 성공에 집착하는 것이 특징이다.

　산경 작가의 〈비따비〉는 잘나가던 직장인 전제철이 회사 상사의 음모로 해고되고 가족마저 해체된 상황에 처하자 자살을 선택한다. 이 작품은 보통 기업의 경영자가 주인공인 다른 웹소설과 달리 일개 사원의 성공기를 그려내며 주목받았으며, 회사 내의 생활이나 시스템을 치밀하게 묘사해 '조직에서의 성공'이라는 장르의 유행을 선도하기도 했다.

　이 작품의 또 다른 매력은 회귀 능력이 혈통을 통해 이어지는 집안 내력이라는 점에서도 찾을 수 있다. 예컨대 자살하면 한 번은 회귀할 수 있는 능력을 지닌 탓에 전제철이 회귀하자 그의 아버지는 그가 미래에서 왔음을 알아보고 비록 살아 돌아오긴 했지만 자살했다는 사실에 너무나도 슬퍼한다. 또한 작품의 열쇠는 제철의 아버지가 쥐고 있다고 봐도 무방하다. 회귀 후에도 아버지는 평범 혹은 그 이하의 삶을 살았다. 사실 아버지는 전생에 전 재산이 29만 원인 어느 대머리 독재자의 오른팔이었기에 성공이 삶의 기준이 아님을 누구보다 뼈저리게 느끼고 있었던 것. 이를 전해들은 전제철은 성공보다는 즐거운 일을 하게 되는데 그게 회사 생활이라는 조금은 어처구니없는 결론을 내린

다. 가장 익숙한 데다 본래부터 워커홀릭이었기에 일을 하면서 가장 즐거움을 느꼈다는 이유에서다. 실패가 원인이 되어 자살해 다시금 성공을 염원하지만 그보다는 자기만족에서 얻는 즐거움을 누린다면 자살과 후회는 없을 것이라며 기존의 '자살=성공'이라는 클리셰를 깨뜨린 것이다. 제목인 '비따비Vis ta Vie', 즉 '너의 인생을 살아라'라는 의미 그대로.

네 번째 회귀 방법은 아이템에 의한 것이다. 프로게이머들이 겨루는 대회는 한국인이 있는 팀과 없는 팀으로 구별된다는 말이 있을 만큼 게임에 대한 집중력과 승리에 대한 갈망, 실력이라는 모든 면에서 한국은 전 세계 최고 수준이다. 그만큼 게임에 대한 선호 역시 보편적이다. 당연히 웹소설의 세부 장르로까지 굳건히 자리 잡은 헌터물, 레이드물은 MMORPGMassive Multi-user Online Role Playing Game, 대규모 다중사용자 온라인 롤플레잉 게임를 그대로 반영한 것이고, 그 밖의 장르에서도 상태창이나 능력치 등을 활용하는 것은 무척 흔한 일이 되었다. 그리하여 '회귀 아이템'이 등장한 것이다. 게임은 정해진 길과 이에 대한 공략이 존재하는 만큼 1회 차와 2회 차 도전의 차이가 극명하다. 이로 인해 주인공의 힘과 능력의 성장을 표현하는 것도 무척 쉬울 뿐 아니라 무질서 속에 발현되는 영웅심을 목표한 헌터물에는 반드시라고 해도 좋을 만큼 자주 사용된다.

로유진 작가의 〈메모라이즈〉는 이세계에 소환되어 게임식 사냥과 능력치를 성장시켜 마침내 인간계에 복귀하고자 하는 이세계 소환물이다. 주인공 김수현은 누군가에 의해 이세계에 소환되어 게임과 같은

능력치, 상태창, 특성 등의 능력을 얻고, 수십만에 이르는 사람들과 경쟁하며 살아가게 된다. 그리고 마침내 잔혹한 인간 군상 가운데 최후의 승리자가 되어 모든 소원을 이룰 수 있는 아이템을 획득한다. 하지만 그는 승리자가 되는 과정 속에 소중한 사람을 잃었기에 인간계에 복귀하는 소원이 아닌, 과거로 회귀하여 다시금 공략하기를 선택한다. 시작은 비슷하다. 김수현은 궁극의 아이템을 얻고 게임의 2회 차 특전과도 같은 추가 능력을 갖춘 채 회귀한다. 이후 〈삼국지〉 게임을 연상시키는 영지 다툼 시뮬레이션 게임과 여러 명의 게이머가 협동하여 사냥에 나서는 레이드 헌팅, 여기에 토착 세력 간의 관계까지 상세하게 엮어 표현한다. 마치 게임방송을 세밀하게 풀어낸 듯 헌팅 장르의 느낌이 고스란히 살아 있는 작품이다.

〈메모라이즈〉 ⓒ조아라

다섯 번째 방법은 '신의 축복'이다. 본디 회귀가 가진 초월적인 능력 때문에 과연 어떻게 회귀를 타당한 것처럼 이야기할 것인가에 대한

고민이 여기에도 반영되어 있다. 답이 안 나온다면 당장 트럭을 쓰면 되겠지만, 주인공에게 다른 재능을 부여하려면 신이 제격이다. 즉, 신이 미처 발현하지 못한 그의 능력을 높이 사 회귀시킨다는 것. 측은지심이라는 측면에서 어느 정도 독자의 공감을 자아내는 방법이자, '재능'이라는 말 그대로 주로 스포츠 분야에서 사용된다. 가령 야구의 신혹은 악마가 그의 못다 핀 재능을 아까워하며 회귀시켜주는 것. 여기에 단순한 회귀만이 아니라 부가적으로 특별한 능력을 주는 경우도 많은데, 스포츠에는 이미 리오넬 메시나 크리스티아누 호날두 같은 '신'들이 즐비하기 때문이다.

mensol 작가의 〈회귀자의 그랜드슬램〉은 특이하게도 불교의 힘에 의해 회귀하는 '저주'를 받는다. 이를 저주라 칭하는 이유는 회귀를 한 번만 하는 것이 아니라 128번이나 하게 된다는 점 때문이다. 아무리 재미있는 영화도 수십 번을 넘게 보면 질리고 치트키 쓰고 한 게임은 재미가 없듯, 주인공 지윤도 초반에는 성공의 희열을 즐기지만 몇 천 년을 살게 되자 이를 저주로 여긴다. 그러다 찾아낸 것이 바로 스포츠다. 결과를 예측할 수 없는 데다 동양인이 가진 육체적 한계와 스포츠가 가진 선입관을 페널티로 둘 수 있기에 다시금 도전하는 삶을 즐길 수 있게 된 것이다.

보통의 스포츠 회귀물은 마초적인 과정과 결과를 원하다 보니 먼치킨munchkin, 소설 〈오즈의 마법사〉에 나오는 난쟁이 '먼치킨'에서 유래되었으며, 처음에는 룰을 이용해 다른 캐릭터와 협력을 하지 않고, 혼자서 모든 것을 해결하며 게임 진행을 방해하는 게이머를 뜻했다. 현재는 극단적으로 강한 캐릭터를 의미한다 스토리가 대다수다. 하지만 이 작품은

오히려 좌절에 초점을 맞춘다. 몇 번을 다시 산들 각 스포츠 분야의 신이라 불리는 인간은 도저히 이길 수 없기 때문이다. 아무리 많은 경험으로도 도저히 채울 수 없는 재능. 그래서 지윤은 수많은 인생 가운데 단 하나의 스포츠에서도 '신'이 되진 못한다. 그래서 목표하는 것이 스포츠의 그랜드슬램, 즉 스포츠 분야의 신을 항상 이길 수는 없지만 운과 작전, 경험, 그리고 상대의 방심을 유도해 처음 한 번은 이길 수 있다는 점을 이용해 각 스포츠의 우승 트로피를 모으는 것을 목표로 한다. 이로 인해 보통의 스포츠소설이었다면 먼치킨 주인공 때문에 이미 휘발되었을 긴장감이 한 번만 이겨보자는 2인자의 심정에서 재정립된다. 또한 작가의 치밀한 작전 및 상황 묘사가 매 경기 현장감을 불어넣으며, 최고 레벨 선수와 겨루면 언제라도 질 수 있다는 팽팽한 긴장감까지 맛볼 수 있다.

〈명군이 되어보세!〉 ⓒ길찾기

마지막은 역사적 인물로의 환생이다. 이 경우 회귀는 아무런 전조

없이 벌어진다. 자고 일어났더니 과거로 와 있다는 식으로 별다른 이유나 설명이 없는 경우도 많다. 자다 일어났더니 죽은 누군가의 몸에 들어가 과거 특정 시대에 활약한다는 대체역사물은 대개 이런 식이다. 슈타인호프 작가의 〈명군이 되어보세!〉의 주인공 재석은 자다가 술김에 말한 언행으로 인해 과거 연산군으로 깨어난다. 주인공 입장에서는 자다 일어났을 뿐인데 연산군이 되었으니 난감할 수밖에. 보통의 대체역사물은 현대의 신기술을 활용해 부국강병을 이루는 스토리를 큰 틀로 삼아 신기술과 신제품을 만들어가는 이공계적 흥미와 전쟁에서의 압도적인 승리를 직조한다. 반면 〈명군이 되어보세!〉는 현대 기술로 인한 부국강병보다 조선이 지닌 잠재력을 왕과 신하 간의 정치적 구조를 개선함으로써 발현시켜 나간다. 조선이 이미 시도했거나 논의했지만 왕과 신하, 당파 간 대립 때문에 실패한 사례를 뒤집어 신기술이 없어도 충분히 강한 나라를 만들 수 있음을 보여주는 점이 보다 특별하게 다가온다. 또 하나 재미있는 점은 재석 역시 여느 조선시대 왕들이 그랬던 것처럼 결국 '사화士禍'를 벌여 정치의 추진력을 얻는다는 점이다.

우리 사회에서 요즘같이 노력이 부정되던 시절이 있었을까? 아무리 노력해도 '흙수저'는 조물주 위의 건물주 자녀와는 다른 삶을 살 수밖에 없다. 이런 확고한 계급 간의 간극이 가져온 좌절이 결국 회귀와 같은 초월적인 힘이 아니면 건널 수 없는 깊은 계곡을 만들었다. 어쩌면 오직 회귀만이 독자가 납득할 만한 가장 현실적인 계급 상승 방법으로 남은 건지도 모르겠다. 그래서 오늘도 수많은 웹소설의 주인공들은 독자들의 욕망을 안고 그렇게 회귀하고 있는 것이리라.

주체적 여성의 비도덕적 판타지

'악녀' 로맨스판타지 웹소설

박미소

오늘의 인기 '로판소설', 즉 로맨스판타지 웹소설의 화두는 '악녀'
다. 다양한 방식으로 악녀 캐릭터를 작품에 담아내는 작금의 시도는
기존 로맨스판타지에서는 볼 수 없던 것으로 장르적으로 고착된 부분
들을 뒤트는 흥미로운 전개로 이어졌다. 악녀의 일차적인 매력은 자신
의 행복을 위해서라면 단 한순간도 망설이지 않는 소위 '사이다' 서사
에 있다. 그와 비교하면 가만히 앉아 고통을 인내하며 그저 구원받기
만을 기다렸던 기존의 '고구마형' 여주인공은 애처롭기 짝이 없다. 운
명에 맞서 행복을 주체적으로 성취하려는 악녀는 더 이상 백마 탄 왕

자가 나타나 모든 문제를 해결해주길 기다리지 않는다. 아니, 기다릴 필요가 없다. 순종적이고 이타적이며 벌레 한 마리 죽이지 못하던 선하디 선한 여주인공에게선 절대 기대할 수 없었던 만족을 우리의 악녀 주인공이 비로소 가져다준 것이다.

악녀라는 수사의 명성에 걸맞게 그들은 영화 〈말레피센트〉(2014)의 마녀처럼 하나같이 대단한 능력을 지니고 있다. 그 능력을 바탕으로 기존 로맨스판타지 주인공들이 보여주지 못했던 시원시원한 전개 또한 가능해졌다. 더불어 무엇이 그녀를 악녀로 만들고 싸우게 하는지 그 이유를 알아가는 과정 또한 흥미롭기 마련이다. 이렇게 보니 매력적인 여성 캐릭터를 적대시하던 기존의 소설들이 오히려 고리타분하게 보일 정도다. 악녀라는 단어는 익숙한 데 반해 '악남'은 낯선 것 역시 늘 순종적이며 보호받아야 마땅한 여성이 자신의 행복을 위해 스스로 투쟁하는 것을 악으로 간주한 편견에서 비롯된 것은 아니었을까. 악녀는 더 이상 적이 아니다. 멋진 '다크 히어로'다.

〈검을 든 꽃〉(2019, 은소로)은 평범한 귀족 영애 에키네시아가 특별한 능력을 지닌 검 '기오사' 중 하나인 마검에 잠식당해 대학살을 벌인 자신의 과거를 바꾸기 위해 고군분투하는 내용을 그린다. 그는 자신의 가족은 물론 수많은 사람을 학살하고 마지막까지 자신을 믿고 희망을 버리지 않았던 성검의 주인 유리엔 기사단장까지 살해하는 비극적인 운명에 처한다. 에키네시아는 끝까지 자신을 믿어주던 사람을 살해한 충격으로 마침내 자아를 되찾고 마검의 조종에서 벗어난다. 그리고 뒤엉킨 운명을 바로잡기 위해 시간을 되돌린다.

〈검을 든 꽃〉ⓒ연담

유리엔과 에키네시아의 관계는 로맨스 장르의 꽃이라고 할 수 있는, 변함없는 진실한 사랑에 기반을 둔다. 마검에 의해 조종당하지만 다시금 본래의 상태로 돌아올 수 있다는 희망을 저버리지 않는 유리엔의 강고한 믿음은 에키네시아가 자아를 되찾고 행복을 추구하는 데 있어 중요한 열쇠가 된다. 그러니 아무리 시간을 되돌린다 한들 에키네시아가 유리엔을 잊을 리 없다. 이윽고 마검의 조종에서 벗어나 검의 고수로 태어난 에키네시아. 그녀는 자신을 믿어준 유리엔에게 호감을 느끼면서도 시간을 되돌려도 지워지지 않은 죄책감이 남아 상반된 두 감정이 팽팽하게 줄다리기하며 흥미로운 로맨스를 이룬다.

에키네시아는 마검을 자유롭게 다루면서 천재적인 검술을 익혔지만, 마검을 없앨 방법을 찾기 위해 기사단에 수습기사로 입단한 이상 자신의 검술 능력을 숨겨야 한다. 남자 주인공인 유리엔보다 에키네시아가 훨씬 더 강한 점은 작품을 더욱 매력적으로 만드는 요인이다. 또

한 기존 로맨스소설의 여자 주인공은 기사가 된 다음 십중팔구 남장을 하거나 털털하고 소탈한 성격을 내세워 꾸미지 않는다는 설정이 뒤따를 테지만, 오히려 에키네시아는 귀족의 영애처럼 꾸미는 새로운 시도를 보여준다. 회귀 전의 시간을 기억하는 다른 기오사 주인이 있을까 봐 마검에 잠식당했던 자신의 모습을 감추기 위해 오히려 드레스와 화장술로 가꾼 수습기사라는 새로운 발판을 마련한 것이다. 덕분에 화려한 드레스와 장신구로 치장하는 묘사가 아기자기한 즐거움마저 준다. 무엇보다 남자 주인공보다도 강한 데다 스스로 적을 응징하는 여주인공이 돋보이는 작품이다.

로맨스판타지에서의 악녀란 남자 주인공과 여자 주인공 사이를 갈라놓으려다 파멸에 이르는 캐릭터가 대부분이다. 그들은 주인공에게 광적인 집착을 보이다 악행을 일삼으며 끝내 불행한 죽음을 맞이한다. 〈계모인데, 딸이 너무 귀여워〉(2019, 이르)는 현대의 평범한 아동복 회사의 직원이 과로사로 죽어 이세계의 인물에게 빙의하는 웹소설의 흔한 설정으로 시작한다. 그 대상은 왕비 아비게일로 자신을 거부하는 남편인 국왕 세이블리안에게 광적으로 집착했으며, 의붓딸인 블랑슈 공주의 외모를 질투해 괴롭혀온 인물이다. 주인공은 왕비에게 빙의한 후 자신을 경멸하는 세이블리안에게 혐오감을 느끼며 자신 역시 무시하기로 한다. 반면 착하고 귀여운 블랑슈에게는 평소 아동복에 관심이 많던 경력을 살려 가까워지려 노력한다. 왕의 후계자로만 키워진 탓에 감정이 결여된 아버지로부터 방치되다시피 성장한 블랑슈를 어여삐 여긴 탓에 오히려 세이블리인의 오해를 사기도 한다. 그러다 결국 아

비게일의 진실한 마음을 알게 되며 마침내 세이블리안은 마음을 연다.

　오해와 편견에서 생긴 갈등을 극복하고 마침내 사랑으로 향하는 과정도 흥미롭지만, 여기에 귀엽고 사랑스러운 블랑슈와의 관계 진전은 마치 대리 육아를 하는 듯한 만족감을 더한다. 아동복 회사에서 근무했던 경험을 살려 아름다운 블랑슈를 위해 직접 옷을 디자인해주며 마침내 진짜 가족이 되는 과정은 〈백설공주〉를 역전시킨 새로운 악녀의 이야기로 다가올 만하다. 악녀의 얼굴과 마녀의 흑마술이라는 편견에 맞선 여러 과정이 곧 전복의 쾌감으로 이어진다.

〈자보트를 새언니라고 부르지 마세요〉 ⓒ카카오페이지

　익숙한 동화의 악녀를 새롭게 풀어낸 작품은 또 있다. 〈자보트를 새언니라고 부르지 마세요〉(2019, 안데르센러브)의 주인공은 신데렐라의 의붓언니 자보트다. 그는 빨간 사과 한쪽을 먹고 쓰러졌다 신데렐라 덕분에 살아난 이후 탐욕에 눈이 먼 어머니로부터 자신과 동생들을 지켜나간다. 자보트는 자신보다 약한 여성의 구세주가 되어 그들의 보호

자 역할을 자처한다. 아버지를 잃고 의붓어머니와 언니에게 구박받는 신데렐라를 지켜주는 것은 만난 지 얼마 되지 않는 왕자가 아니라 그녀의 슬픔을 옆에서 지켜본 의붓언니인 것이다.

자보트는 되살아난 이후 로맨스 장르의 순종적인 주인공과는 전혀 다른 길을 걷는다. 자신을 억압하는 부모로부터 벗어나 자유로운 인생을 개척하고 마침내 큰 죄를 저지른 어머니를 응징한다. 부모에게 대항하는 자보트는 조신함이나 순결함이라고는 털끝만큼도 찾아볼 수 없는 악녀다. 하룻밤 불같은 연애를 하고, 남자 주인공인 멜릭에게도 딱히 미련을 두지 않는다. 그래서 오히려 그녀를 잊지 못해 질척대는 멜릭과 이를 받아주는 구도가 신선하게 다가온다. 기존의 성녀였다면 불가능했을 악녀만의 이야기를 통해 악녀에 대한 선입견을 깨부수는 과정이 참으로 통쾌하고 기발하다.

〈집 잘못 찾아오셨어요, 악역님〉 ⓒ카카오페이지

'여자의 적은 여자'라는 말은 남자 주인공을 차지하기 위해 여자

주인공의 라이벌이 적이 되는 흔한 설정에 정확히 어울리는 말이다. 하지만 오늘날 로맨스판타지소설은 멋진 주인공을 질투하기보단 성별을 떠나 오히려 매력을 느끼는 것이 더 정상적이라는 것을 보여준다. 〈집 잘못 찾아오셨어요, 악역님〉(2019, 마르고트)의 유리는 소설 속 초능력 캐릭터에게 빙의된다. 소설의 주인공인 안네마리는 여러 남성들의 집착 때문에 고난을 겪는, 이른바 '피폐물'의 전형적인 피해자다. 차가운 성격에 폭력조차 마다하지 않는 해결사 유리는 그런 안네마리를 불쌍히 여겨 그녀의 주변을 맴돌며 도와준다. 그 와중에 악역 라키어스와 엮이면서 그가 안네마리를 괴롭히지 못하게 하며 생기는 로맨스도 재미있지만, 무엇보다 안네마리가 유리에게 느끼는 호감을 통해 '여자의 적은 여자'라는 클리셰를 완전히 뒤엎는 새로운 시도가 돋보인다. 여성스럽거나 감성적이라는 것과는 무관히 냉정하고 무감한 유리의 캐릭터 또한 여자 주인공의 매력을 더욱 북돋는 요소다.

〈악녀는 두 번 산다〉(2019, 한민트)의 천재 책략가 아르티제아는 온갖 악행을 일삼아 자신의 오빠를 황제로 등극시키지만, 곧 배신당하고 살해된 후 고대 마법으로 '회귀'한 후 주어진 운명을 거스른다. 시간을 되돌린 아르티제아는 황제를 반대하는 세드릭 대공과 계약 결혼을 한 후 그를 황제로 만들 것을 맹세한다. 아르티제아는 전생에서 가족들로부터 희생을 강요당했다. 어머니는 그녀를 괄시했고, 오빠는 그녀가 이용 가치가 없어지자 죽여버렸다. 그럼에도 아르티제아는 가족을 위한 희생을 자신의 사명으로 여겨 끝까지 스스로 감내하려 했다. 그리고 마침내 가족의 배신으로 인해 사지를 찢기는 고통을 겪고 깨닫는

다. 자신의 희생은 아무 의미도 없었다는 것을. 그의 가족 누구도 고마워하지 않았다는 것을.

〈악녀는 두 번 산다〉ⓒ카카오페이지

아르티제아의 고통은 장남을 위해 여성의 헌신을 강요하는 가부장제 사회의 억압을 단적으로 보여준다. 여전히 남녀평등으로 가는 길이 요원하기만 한 현대사회의 여성이라면 더더욱 공감하고 분노할 만한 내용이다. 아르티제아가 시간을 되돌려 환생한 다음 그동안 인내하던 억압을 철저히 부수고 스스로의 행복을 위해 투쟁하는 모습은 그야말로 통쾌하다. 결국 자신의 혈육을 몰락시키는 운명으로 그려지지만 아무리 혈육이라 한들 개인의 행복을 파괴할 권리는 없기에 마땅히 응징해야 하는 존재로서 거부감이 느껴지진 않는다. 아르티제아는 세드릭 대공을 황제로 만들기 위해 수단과 방법을 가리지 않고 타인을 희생하는 일도 마다하지 않는다. 언제까지고 선하고 도덕적으로도 옳아야 했던 여주인공이 그동안의 선입견에서 벗어나 악행을 일삼는 독한 매력

이 '악녀 서사'의 정점을 찍는다.

최근의 로맨스판타지 웹소설은 악녀 캐릭터를 전면에 내세워 불행에 맞서 싸우고 스스로 행복을 개척하는 여성을 통해 여성 독자의 공감과 유대감을 이끌어내는 추세다. 기적 같은 진실한 사랑과 구원을 기다리는 선한 히로인은 오늘날 여성들이 느끼는 불합리한 현실에는 전혀 어울리지 않는다. 남녀평등은 아직까지도 판타지에 불과하다. 현실은 온통 '고구마' 일색이다. 당연히 현실에 수긍하고 순응하는 여성상은 판타지 장르의 욕망을 충족시키기에 턱없이 부족하다. 욕망에 충실한 웹소설의 히로인은 단순한 강함을 넘어 사랑도 행복도 망설임 없이 '쟁취'한다. 설령 그것이 악행을 필요로 할지라도. 악녀야말로 현실 속 여성의 욕망을 가장 잘 체현한, 시대의 진짜 바람이다.

한밤중의 기숙사 파티를 기억한다면

소녀소설 '말괄량이 쌍둥이' 시리즈

이정은

지경사에서 출간한 '말괄량이 쌍둥이' 시리즈

네이버의 알람이 '띠링'하고 울렸다. 얼마 전 한 블로그에 비밀댓글로 달았던 질문에 답이 달렸다. 내가 했던 질문은 정확히 이것이었

다. "안녕하세요! 정말 혹시라도 혹시라도 이 책을 파실 계획이 있으신 가요? 만약 그렇다면 제가 꼭 사고 싶은데, 나중에라도 그럴 맘이 생기시면 연락 부탁드립니다! 값은 얼마라도 사겠습니다." 이에 대한 답변은 이랬다. "저도 어렵게 구한 책이긴 한데, 혹시라도 나중에 그럴 상황이 생기면 쪽지로 알려드릴게요. 저도 이 책을 구하고 싶어 하시는 그 마음 잘 알아서요…."

판다는 얘기를 올리지도 않았던 사람에게 먼저 판매 여부를 물어보고, 지금도 인터넷 헌책방을 들락날락거리며 계속 검색해보는 이 책의 정체는 바로 '말괄량이 쌍둥이' 시리즈다. 〈말괄량이 쌍둥이〉〈말괄량이 쌍둥이의 비밀〉〈말괄량이의 탐정이야기〉〈말괄량이 쌍둥이의 신학기〉〈말괄량이의 멋진 휴가〉〈말괄량이 쌍둥이의 마지막 비밀〉 총 6권으로 구성된 말괄량이 쌍둥이 시리즈는 1990년대 지경사에서 소녀들을 타깃으로 한 '소녀 명랑명작 소설 시리즈'로 출판되었다.

쌍둥이 자매인 이자벨과 패티가 크레아학교라는 기숙학교에 입학한다. 소녀들은 크레아학교에서 바느질과 세계사와 프랑스어와 라크로스lacrosse, 그물이 있는 스틱을 이용해 상대편 골에 공을 넣는 경기와 테니스와 하키와 연극과 문학과 작문을 배운다. 처음엔 촌스럽고 검소하다며 학교를 무시하지만, 그 안에서 다양한 사람들을 만나고 여러 가지 일을 경험하면서 여태까지 몰랐던 세상을 알게 되고 점차 학교를 사랑하게 된다. 그 안에서 피어나는 친구들과의 멋진 우정도 빼놓을 수 없다.

나는 어렸을 때 읽었던 지경사의 책들 중 이 '말괄량이 쌍둥이' 시리즈를 가장 좋아했다. 시끌벅적 소녀들끼리의 기숙사 생활은 흥미진

진했고, 삽화도 예뻤다. 친구들 사이에선 이 책들을 사서 돌려보는 게 유행이었다. 인터넷이 없을 때라 무조건 서점에 가야 책이 나왔는지 알 수 있었기에 혹시나 이번 주에는 신간이 나왔을까 늘 들뜬 마음으로 기다렸다. 언제라도 책을 구입할 수 있도록 용돈을 아꼈던 것은 물론이다. 지금은 없어진 부산 광복동 유나백화점 2층에는 역시나 지금은 없어진 광복문고라는 서점이 있었는데, 문우당 서점과 함께 부산에서 제일 책이 빨리, 그리고 많이 들어오던 서점이었다. 나는 매주 일요일 광복문고의 아동문학 코너에서 이 시리즈의 신간을 체크하고, 산 책은 몇 번이고 반복해서 읽었다. 패티, 이자벨, 자네트, 힐러리, 도리스, 캐슬린, 마저리, 보비, 파멜라…. 발음도 낯선 이름들이 수없이 책에서 등장하고 또 사라졌고, 〈소공녀〉에서 시작된 영국 기숙학교에 대한 동경이 다시 한번 모락모락 피어났다.

시간이 흐르고 나만 나이를 먹으면서, 내가 한 권 두 권씩 목록에 빨간 동그라미를 쳐가며 모았던 이 책들은 점점 유치한 것이 되어갔다. 이런 책을 계속 가지고 있다는 건 아직 어린아이라는 증거였다. 소녀 취향, 기숙사, 드레스, 파티, 이런 단어들 또한 남몰래 버려야 할 과거의 부끄러움 같은 것이었다. 딱히 보내고 싶진 않았지만, 엄마가 어린 사촌동생에게 보낼 책을 꾸릴 때 반대하지 못했다. 남겨둔 책들 역시 이사하면서 짐 정리를 하면 가장 먼저 버려지는 책들이 되었다.

시간은 계속 흘렀고, 나는 어른이 되었고, 매일매일이 정신없이 바빴다. 대학교를 졸업하고, 취직 준비를 하고, 회사에 오래 다니다가 다시 대학원에 들어가고, 그러다 또 회사에 들어갔다. 조금 길게 휴가를

받아 갔던 파리의 어느 식당에서 생선을 올린 빵을 내놓았다. 처음 보는 음식이었지만 올리브기름에 잔뜩 절여진 정어리의 고소한 맛과 조금 거친 듯한 빵이 무척 잘 어울렸다. 이름을 물었더니 '사딘 브레드 Sardine Bread'라고 했다. 그전까지는 정말 오랫동안 아예 생각조차 하지 않고 있었는데, 그 이름을 듣자마자 신기하게도 말괄량이 쌍둥이 책에 나왔던 한밤중의 파티가 생각났다.

한밤중의 파티는, 쌍둥이 시리즈에서 내가 가장 좋아했던 부분이다. 새 학기가 시작되면서 다시 기숙사에 돌아오는 아이들은 집에서 만든 간식들을 잔뜩 가져다가 친구들과 나누어 먹거나 한다. 이 간식들을 조금씩 모아두었다가 하루 날을 잡아 기숙사 소등 후 한밤중에 선생님들 몰래 나와 그 간식들을 먹고 마시는 파티를 벌이는 것이었는데 거의 매 권 빠지지 않고 벌어지는 이벤트였다. 그때 당시 생전 처음 들어보는 이름의 오일 서딩, 페퍼민트 크림, 사딘올리브기름에 절인 정어리 통조림, 연유, 파인애플 통조림, 잼파이 등 생전 처음 들어보는 이름의 간식들이 줄줄이 등장했다. 여담인데, 식탐 웹툰으로 유명한 다음 웹툰 〈코알랄라〉의 작가가 이 시리즈의 애독자였는지 이 작품에 나왔던 진저에일을 주제로 한 편을 그린 적이 있다(〈코알랄라〉 131화 '진저에일' 편). 아무튼 단 한 번도 먹어보지 못했던 간식들의 묘사가 어른이 되어서도 기억될 만큼 강렬하긴 했나 보다. 처음 먹어보는 정어리빵이 금세 입안에서 익숙해지며, 10년 넘게 떠올리지 않던 책의 내용이 단박에 떠올랐다.

한국에 돌아오자마자 인터넷으로 '말괄량이 쌍둥이'를 검색했다.

책을 구하는 게 주목적이었지만, 검색을 계속하면서 어렸을 때는 몰랐던 여러 가지 사실들을 알게 되었다. 원래 '말괄량이 쌍둥이'는 〈장난감 나라의 노디〉라는 애니메이션의 원작자로도 유명한 영국의 아동 문학가인 에니드 블라이튼Enid Blyton이 쓴 '세인트 클레어의 쌍둥이The Twins at St. Clare's'라는 소녀소설 시리즈였다. 1941년 영국에서 처음 출판된 이후 1945년까지 총 6권이 출판되었으며, 당시 지경사에서 출판했던 비슷한 배경의 '다렐르 시리즈'나 '외동딸 엘리자베스 시리즈' 역시 같은 작가의 작품이다. 영국에서는 '에니드 블라이튼 데이'까지 지정될 정도로 유명한 작가다. 그러나 그의 작품은 문학평론가나 학부모로부터 가볍고 쉬운 이야기라며 문학적 가치가 없다는 평을 받기 일쑤였다. '말괄량이 쌍둥이' 시리즈 역시 일종의 엘리트주의라며 비판받았지만 그러거나 말거나 전 세계적으로 어린 학생들에게 엄청난 인기를 얻었다.

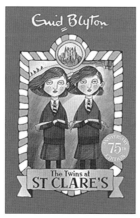

〈세인트 클레어의 쌍둥이The Twins at St. Clare's〉 1권 ⓒHodder Children's Books

1980년대 후반부터 지경사는 장르와 성향에 따라 작품들을 여러 코드로 분류하여 책을 출판하였는데, 말괄량이 쌍둥이가 속한 'C 시리즈'는 사실 대부분이 일본 포플러사의 'C 시리즈' 중 일부를 번역하여 출간한 것이다. 1990년대 아동문학시장은 일본소설 번역물과 해적본이 판을 치던 때였다. 지경사 역시 그때는 따로 저작권 계약도 하지 않고 출간했고, 삽화도 일본판과 매우 유사하게 그린 해적판을 판매했기 때문에 절판된 이후에는 당연히 다시 출판하지 못했다. '말괄량이 쌍둥이' 시리즈는 지경사 외에도 상서각이나 신문출판사, 그리고 2000년대 한언출판사에서도 출간된 적이 있었지만 이 역시 절판된 지 오래다. 일본에서는 애니메이션으로 제작되어 우리나라에서도 SBS에서 〈쌍둥이 대소동〉이란 제목으로 방영된 적이 있다. 당시 부산에 살던 나는 보지 못해 이제야 유튜브로 검색해서 프랑스어와 스페인어 더빙본을 찾았지만 알아들을 수는 없었다.

책을 찾으면서 나 같은 사람들이 모여 있는 카페도 알게 되었다. 저마다 읽고 싶어 하는 책은 달랐지만, 어렸을 때 읽었던 책들을 기억하고 그때의 느낌을 떠올리며 다시 읽고 싶어진 나 같은 사람들이 아주 많았다. 게시판에서 옛날 책 이야기를 올리면 그 책을 기억하는 사람들의 댓글이 조롱조롱 달렸다. 책을 구하기가 어려워 차선책으로 아마존에서 원본을 사서 읽어보기도 했지만, 어렸을 때 읽었던 그 느낌은 아니었다. 나는 세인트 클레어보다 크레아 학교가 익숙했고, 힐러리가 아닌 '히라리'를 기억하는 사람이었다. 내가 구하고자 하는 지경사 판본은 아주 가끔씩 중고책시장에서 권당 2~3만 원, 시리즈 전 권

은 20만 원 정도의 가격으로 거래되기도 하지만 이마저도 없어서 못 구할 지경이었다. 누군가 판매한다는 얘기를 보고 연락해보면 늘 이미 팔리고 없는 게 다반사였다. 그렇게 몇 달 동안 검색하고, 중고책방을 들락날락거린 끝에 겨우겨우 시리즈 중 두 권을 구할 수 있었다.

책을 받아 펼쳤던 밤, 나는 아주 오랜만에 내가 좋아하던 옛 친구를 만나는 것처럼 마음이 떨렸다. 파자마를 입고 있는 쌍둥이가 그려진, 아직도 선명하게 기억나는 표지가 반가웠다. 순식간에 책을 읽었다. 글자가 이렇게 컸나 싶었다. 책이 끝나는 게 아쉬웠다. 해치웠다, 라는 표현이 어울릴 만큼 그렇게 숨도 안 쉬고 읽어 내려갔다. 삽화는 그때처럼, 지금의 내가 봐도 여전히 예뻤다.

나는 이제 한밤중의 파티에 묘사되었던 그 간식들을 어렵지 않게 내 돈을 주고 사먹을 수 있는 사람이 되었다. 내 마음대로 밤늦게까지 깨어 있을 수도 있고, 또 굳이 간식을 숨겨두었다가 몰래 먹지 않아도 괜찮다. 단지 시험 때문에 지리 과목에 나오는 어려운 지역의 이름을 외우지 않아도 된다. 부모님이나 선생님의 명령을 듣지 않아도 되며, 누군가 나의 험담을 했다고 해도 딱히 거기에 동요하지 않고 무심히 넘어갈 수 있는 어른이다. 그럼에도 왜 그렇게나 이 책을 다시 읽고 싶고 또 갖고 싶었냐고 묻는다면, 딱히 답을 할 순 없다. 아마도 이 책을 열 때마다 그때의 나와 만나서가 아닐까 생각한다. 들뜬 마음으로 서가를 뒤져가며 책을 찾았고, 그 자리에 주저앉아서 꼬박 두 시간을 내리 읽어도 무릎이나 허리가 아프지 않았던, 책을 사서 돌아오는 내내 빨리 읽고 싶어 조바심치는 마음을 애써 눌렀던, 책장을 펼치며 두근

거렸던, 책 속에 잔뜩 나열되었던 간식들의 이름을 보면서 그 맛을 머릿속으로 상상해보던 그때의 나의 모습. 언제나 즐거웠고 모든 것에 치열했던 내 어린 날의 반짝이는 시간. 이렇게 글로 쓰는 것만으로도 행복해지는, 기억만 해도 기분이 좋아지는 그런 변하지 않는 좋은 것들. 말괄량이 쌍둥이는 매번 나에게 그 그리운 기억들을 고스란히 돌려준다.

세상을 읽는 '냉혈한'의 눈

르포

임다영

초등학교 때 언제쯤이었던 것 같다. 아버지의 책장에서 이 책 저 책을 구경하다 〈공안사건기록〉이라는 책을 꺼내 펼쳐 든 날이. '공안 사건'이라는 말의 의미도 모른 채 목차에 등장하는 딱딱하고 무거운 이름들을 훑었고, 첫 번째 장인 '인민혁명당 사건'을 펴자마자 서두의 사건 요약에서 할아버지의 이름을 발견했다. 이런 이름이 또 있네, 하 고 생각하며 읽다가 점점 그 인물이 동명이인이 아닌 진짜 나의 할아 버지임을 직업이나 나이 등으로 짐작할 수 있었다. 며칠을 두고 생각 하다가 그 책에 대해 물으며 할아버지 얘기를 꺼냈다. 엄마의 동공은

잠시 흔들리더니 "통일 운동 하다가 할아버지가 잡혀간 적이 있다"라고만 대답해주었다.

많은 이들의 존경을 받으며 윤택하게 살고 계신 할아버지가 과거 국가보안법을 위반했으며 비록 집행유예이긴 했지만 형을 받았었다는 사실이 아무렇지 않은 것은 아니었다. 하지만 그 책의 건조한 어조가 마음에 걸려 나는 몇 번이고 다시 할아버지가 등장하는 대목을 읽었다. 처음 보는 한자어들을 대충 뛰어넘으며 읽어도 그 사건과 이어지는 사건으로 인해 많은 사람들이 감옥에 갔고, 몇몇 사람들은 사형당했다는 것만은 분명했다. 할아버지는 전과자일 뿐 아니라 '살아남은 자'라는 것도 알 수 있었다.

1987년이 지나며 텔레비전에서 연일 생중계되던 국회 청문회와 이듬해 창간된 한글신문인 〈한겨레신문〉 덕분에, 어린 나에게도 오래지 않은 과거의 일들이 쏙쏙 들어와 박혔다. 나는 심심할 때면 쭈그리고 앉아 바로 신문을 뒤집어 맨 뒷면의 텔레비전 편성표와 오늘 방송의 하이라이트부터 탐독한 후 점점 앞으로 나아갔다. 연예, 사회, 경제를 지나 마침내 1면인 정치면에 이르기까지, 아직은 비극과 공포를 제대로 느끼지 못하는 어린 마음으로 사고와 범죄, 정경유착과 비리, 독재를 흥미진진한 스토리로 받아들였다. 소극적이기 짝이 없는 내 성격으로는 쉽게 이를 수 없는 '호기심 해소'가 주는 시원함과 스릴을 만끽할 수 있었다.

누구도 자세한 걸 알려주지 않았지만, 시간이 흐르며 이렇게 저렇게 알아지는 것들이 생겼다. 그리고 세상도 조금씩 바뀌었다. 고성이

오가는 국회 청문회 생중계를 보며 속 시원해하던 아빠의 모습을 일기에 묘사했던 아홉 살의 나는 스무 살이 되었다. 그사이 국민학교 교과서 맨 앞에 태극기와 함께 사진이 들어갔던 대통령은 여러 죄목으로 사법처분되었고, 사진 속의 그가 지배하던 나라에서 내란음모죄로 사형선고를 받았던 또 다른 정치인은 대통령이 되었다. 그리고 1999년, MBC에서 〈이제는 말할 수 있다〉가 시작되었다. 정권과 사법부에 의해 두 차례나 자행된 대표적인 조작 사건이었던 인혁당 사건을 다룬 6회에서 우리 가족은 죄수복을 입은 중년의 할아버지를 보았다.

정치범의 가족으로 살았던 부모의 경험을 통해 언론이 말하는 것이 언제나 진실은 아니라는 것, 개인의 삶은 세상을 움직이는 힘의 논리에 의해 흔들릴 수 있다는 것을 이렇게나 가까이에서 보며 자랐다. 그러나 나의 세대는 이미 엄혹한 시절을 운 좋게 비껴 태어난 덕분에, 나에게 우리 가족의 역사는 한국 현대사와 맞물려 돌아갔던 일종의 드라마이기도 했다. 이런 시절을 거치며 나는 텔레비전 방송이, 또 어른들이 하는 얘기가 보여주는 세상이 보이는 그대로 믿을 만하지는 않는다는 걸 어렴풋이 알아차렸다. 또 어떤 사실이든 누구의 눈으로 보느냐에 따라 그 모습은 각자에게 다르게 그려진다는 것을 알게 되었다. 이 세상이 어떤지를 보여주기 위해 누군가는 어떻게든 '기록'을 남기는 거라고, 각자의 눈에 비친 모습으로 남겨진 기록들이 모여 진실로 한 걸음 더 나아가는 거라고 생각하게 되었던 것 같다. 그것이 '르포'였다.

'르포repo'란 프랑스어 '르포르타주reportage'의 줄임말로, 어떤 현상

이나 사건의 현장을 취재하고 관련된 전문 지식과 구체적인 에피소드 등을 추가하여 정리한 심층 취재 보고, 혹은 기록이다. 단편적인 보도보다 깊이 있게 파고들며, 현장성이 살아 있는 생생함이 특징이다. 생각해보면 르포라는 말을 처음 접한 건 신문이나 방송이 아니라 잡지에서였을 것이다. 집 안 어딘가 굴러다니는 여성지나 버스 터미널 가판대에 진열된 주간지 표지에 쓰여 있는 '충격 르포', '사건 실화' 같은 말로. 슬쩍슬쩍 넘겼다 덮었다 하며 구경한 잡지의 르포 기사는 교통사고, 불륜, 범죄, 사이비 종교 등 극적인 에피소드로 가득했고, 단지 텍스트로 남겨진 기록임에도 호기심 가득한 마음속에서 바로 영상화될 만큼 생생했다.

세상이 멈추지 않고 돌아가는 한, 사건은 계속 벌어졌고 예전의 사건들도 계속 재조명되었다. 1992년 로스앤젤레스 폭동, 1994년 지존파 사건, 오대양 신도 집단 자살 사건 등 세상을 흔든 굵직한 사건들을 텔레비전과 신문, 주간지의 기사들이 내 눈앞에 실어 날랐다. 그리고 세상이 점점 복잡해지면서 몇 줄짜리 스토리 라인으로는 도저히 이해할 수 없는 사건들도 점점 많이 벌어졌고, 사건의 크기 또한 계속 커졌다. 현장 취재, 관련자 인터뷰, 전문가들의 분석. 며칠에 걸쳐 전면 기사로 두세 면에 꽉꽉 담은 심층 취재 기사들은 당시의 나에겐 먼 곳에서 벌어진 기이한 사건의 현장들을 펼쳐 보여주는 가상현실 기기나 다름없었다.

로스앤젤레스 폭동 때는 해외에서 벌어진 사건임에도 한국 언론의 보도 열기가 유난히 뜨거웠다. 사건이 진행된 기간도 길었고, 무엇보

다 한인 타운이 폭동의 주 무대가 되었다는 사실 때문에 한동안 이 사건은 굉장한 규모로 기사를 쏟아냈다. 그때 우리 집은 〈한겨레신문〉과 〈동아일보〉를 구독하고 있었는데, 나는 며칠 동안 쌓인 두 신문을 면밀하게 검토하고 비교해가며 스크랩을 하다, 급기야 내가 기사를 새로 작성하기도 하고, 방에서 혼자 리포트 연습을 해보기까지 했다.

경찰이 시민을 죽인 공권력의 횡포, 그 원인으로 지적된 인종차별, 한국계 미국인들의 위치와 입장, 여러 인종 간의 갈등, 시내 한복판에서 일반 시민들이 총을 들고 '적'과 대치한 광경, 방화, 폭력, 절도……. 미국 사회의 어두운 구석이 폭발해버린 사건이었다. 영화 속에서는 그저 밝고 활기 넘치던 로스앤젤레스의 풍경 속에서 벌어진 실제 사건은 재난 혹은 전쟁영화의 스펙터클 그 자체였다. 그리고 그 배경에는 오랫동안 곪아 있던 현대 미국의 온갖 문제들이 도사리고 있었다. 이 사건은 시사에 관심 많던 중학생의 눈과 귀를 완전히 사로잡았다.

한국 현대사와 맞물린 개인적인 사정에서 출발한 르포에 대한 관심은 현대사회의 병폐와 그로 인한 범죄가 기승을 부리던 시절, 〈PD수첩〉 〈추적 60분〉 같은 보도프로그램들과 그야말로 착 달라붙었다. 가족이 모여 앉아 목을 빼고 화면에 집중하는 그 한 시간, 한 시간. 나는 언론이 보여주는 그림, 기자와 앵커, 프로듀서 들이 주고받던 멘트들, 그리고 함께 그 화면을 바라보던 부모님의 반응으로 세상을 알아갔다 해도 과언이 아니다.

그런 나에게 르포르타주 역사에서 빛나는 순간과 맞닥뜨린 것은, 의외로 한국이 아니라 로스앤젤레스에서였다. 내 마음 한구석에는 폭

동의 기억이 아직 살아 있는 그 도시에 어쩌다 1년을 머무르게 되었고, 온 김에 어학원에서 영어를 배웠다. 많은 한국 학생들이 그렇듯 입도 제대로 못 떼었지만 문법과 독해만은 중급 이상이라 몇 개월 후엔 제일 고급반으로 올라가게 됐다. 담임교사는 한 학기, 즉 3개월 동안 책한 권을 읽을 것이고, 일주일간 정해진 분량을 읽어 와 시험을 볼 거라고 했다. 수능 외국어 영역 지문 이상의 영어 텍스트를 제대로 읽어본적이 드물어 한숨을 푹푹 쉬면서 받아 든 책은 트루먼 커포티의 〈인 콜드 블러드〉였다. 아직 한국어 번역본이 나오기도 전이었다.

〈인 콜드 블러드〉 ⓒ시공사

실제 사건을 토대로 한 것인데, 마치 소설처럼 써내려갔다는 데까지 설명을 듣다 문득 어리둥절해졌다. 책을 이리저리 펄럭여보아도 그냥 읽는 수밖엔 답이 없었다. 한 단락을 그냥 넘어가기가 힘들 정도로 모르는 단어가 많아 허덕이며 초반을 지났다. 그렇게 미래의 살인자딕과 페리, 그리고 희생자들인 클러터 가족의 일상이 흘러가고, 죽음

의 순간으로 그들이 점점 모여드는 과정을 따라가며 점점 숨이 막혀왔다. 모르는 단어들이 여기저기 흩어져 있어, 제대로 읽고 있는지 끝없이 의심이 솟아나면서도 계속 뒷장으로, 뒷장으로 손과 눈이 움직였다. 언어의 한계로 그 생생함이 반감되었음에도 불구하고, 나는 어느새 1960년대 미국 캔자스의 조용한 마을 홀컴으로 들어가 카메라 혹은 기자 수첩을 들고 커포티와 듀이 형사의 뒤를 따랐다.

돌아와서 한참 후, 한국어판이 출간되고 커포티가 다시금 조명되면서 그에 대해 읽을거리들도 많아졌다. 나중에 다시 번역된 글을 읽고 커포티에 대해 더 많이 알게 되면서 이 책이 얼마나 문제적인 작품이었는지도 알게 되었다. "녹음이나 노트를 쓰지 않고 철저히 기억에 의존해 써내려갔으나, 95퍼센트 정확한 기록"이라는 커포티의 모순적인 주장. 그가 범인 중 한 명인 페리 스미스에 대해 느꼈던 강렬한 동질감과 애정. 그러면서도 책의 완결을 위해 사형 집행에 이르는 명확한 결말을 바랐다는 그의 일그러진 감정. 그리고 논픽션 소설, 르포 문학이라는 장르를 확립하고 신 저널리즘의 대표자로 등극한 커포티의 삶이 결국 이 작품과 함께 무너져내렸던 과정도 자세히 알게 되었다. 〈위건 부두로 가는 길〉의 조지 오웰, 〈오키나와 노트〉를 쓴 오에 겐자부로 등 커포티 외에도 르포를 남긴 작가들은 있다. 그러나 커포티처럼 저자 자신이 문제적 인간으로 책 속의 사건과 복잡하게 얽히며, 결국 책의 주인공이 되다시피 한 예는 찾아보기 힘들다. 독자가 윤리적으로 흔들리는 지점마저도 꿰뚫어봤을 것 같은 커포티의 삶은 아마 다른 예술가들에게는 또 다른 르포 작업의 가장 의미 있는 소재였을 것

이다.

〈인 콜드 블러드〉가 재현한 범죄의 현장, 가해자와 피해자, 연루된 사람들의 삶, 사형 제도, 범죄의 사회적 뿌리, 사이코패스라는 인간 유형, 법과 정의에 대한 문제 제기. 그리고 이 모든 것을 쥐고 흔드는 르포 작가의 맨얼굴을 만난 것이다. 그리고 다시 이 책을 읽었을 때, 르포 문학의 걸작 속에 녹아 있는 많은 이들의 삶을 나 또한 새로운 눈으로 바라보게 되었다. 그리고 현장감 넘치는 기록을 읽으며 비극적인 사건들을 설레는 마음으로 마주하는 나 자신의 내면까지도. 과연 나는 르포 기사나 소설로 피해자가 존재하는 끔찍하고 잔혹한 사건들을 대하면서 마냥 처참해하기만 했을까. 흥분과 희열을 느끼며, 비극의 스펙터클과 겪지 않은 시대에 대한 노스탤지어를 소비하지 않았나. 이 기록이 있기까지 여기에 관계된 많은 사람들의 존재를 얼마나 의식했을까.

매일 아침 쭈그려 앉아 신문을 읽고 학교에 가던 중학교 시절, 장래희망은 기자였다. 한 손엔 팩트, 한 손엔 스타일을 들기라도 한 듯 나에게 또 하나의 세계였던 문학을 전공하다가, 언어유희를 구사하며 내용은 거의 비워버린 작품에 대한 연구로 공부를 마쳐버렸던 나의 행보는 그때의 기억을 생각하면 아리송하기까지 하다. 돌이켜 생각하면, 사건들에 대한 강렬한 책임감과 감상자의 즐거움 속에서 흔들리며, 나는 르포의 세계에서 끝없이 도망치려 했던 것인지도 모르겠다.

어쩌면 보수적인 소도시에 살던 소극적이기 짝이 없던 여자아이가 스스로 내려버린 한계 때문이었을 수도 있다. 나는 르포를 만나며, 그

한계를 깨는 사람들도 만났다. 퍼트리샤 스테인호프Patricia Steinhoff의 〈적군파〉는 일본 학생운동 단체의 동지 살해 사건이었던 연합 적군 숙청 사건을 다룬 책이다. 저자는 이스라엘 교도소에 수감된 일본인 테러리스트 오카모토 고조 인터뷰를 시작으로 20년간 이 사건을 연구했다. 〈본명 선언〉〈경계 도시〉의 홍형숙 감독이나, 분쟁지역을 오가며 활발히 활동하는 김영미 PD도 여성 저널리스트다. 김영미 PD는 동티모르를 시작으로 아프가니스탄, 소말리아 등을 취재했다. 더 거슬러 올라가면, 르포의 고전이자 환경학의 필독서로 불리는 〈침묵의 봄〉 역시 여성 과학자 레이첼 카슨Rachel Louise Carson의 저서다.

〈적군파〉 ⓒ교양인

　나에게도 삶이 있고, 내 삶을 둘러싼 환경이 있고, 역사가 있다. 내가 무언가를 문제 삼고 그것을 알리기 원한다면 내 주변의 무엇이든 르포의 소재가 될 수 있다. 출판사 편집자나 IT 개발자들의 노동 환경일 수도 있고, 다른 아파트 단지 놀이터에서 쫓겨나고 학원 스케줄에

시달리는 초등학생들의 일상일 수도 있다. 청년과 중년의 경계에 선 40대 초입 여성들의 건강일 수도 있고, 혼수로 장만했다가 결혼 10년 만에 일제히 망가지는 전자제품과 가구의 품질 문제일 수도 있다. 텔레비전과 신문에 몰입하다 머나먼 곳에서 벌어진 사건을 백지 위에 써 내려가던 중학생의 눈으로 세상을 바라볼 수 있다면.

누가 내 취향을 옮겼을까?

자기계발서

강펀치

정○○(26세) "성장욕구, 성공공식, 굴림체/궁서체, 중년 남성"

한○○(27세) "모두가 아는 사실을 아주 기발하고 새로운 삶을 사는
　　　　　　방법인 것처럼 꾸민 책"

하○○(35세) "많이 먹어도 특별히 건강에 도움 안 되고 오줌으로 빠
　　　　　　져나가는 비타민"

최○○(36세) "저자의 일기. 정말 자기만 계발한 이야기"

민○○(32세) "사기꾼. 텍스트 '렉카차'"

이원석 저자의 〈거대한 사기극〉은 자기계발서의 형식을 총 6가지로 분류한다. 〈시크릿〉〈더 해빙〉 등으로 대표되는 신비적 자기계발서, 〈성공하는 사람들의 7가지 습관〉으로 대표되는 윤리적 자기계발서, 〈서른 살이 심리학을 묻다〉 같은 심리적 자기계발서, 〈누가 내 치즈를 옮겼을까?〉〈내가 만난 1%의 사람들〉처럼 비유의 형식을 띠는 우화적 자기계발서, 그리고 자서전과 성공기.

그는 자기계발서가 초창기 미국인들에게 세속적으로 성공하기 위한 동기부여의 방식 중 하나였다고 이야기한다. 당시만 해도 그나마 윤리적인 속성을 띠던 자기계발서는 현대에 들어와 타락했고, 사회적 구조를 비판하기보다는 개인에게 무한 책임을 지우고 있다는 것이다. 그는 무려 "자기계발 시장의 대중 조작 방식이 파시즘의 대중 동원 방식과 궤를 같이한다"라고 강도 높게 비판한다.

나 역시 살아오면서 한 번도 자기계발서를 좋아한 적이 없었다. 여느 평범한 가정과 마찬가지로 어렸을 적 우리 집 책장에도 〈누가 내 치즈를 옮겼을까?〉〈성공하는 사람들의 7가지 습관〉 따위의 책이 꽂혀 있었지만 한 번 들춰본 적이 없었다. 자기계발서를 읽는 사람을 떠올리면 도서관 구석에 앉아 고개를 끄덕이며 형광펜으로 밑줄을 쳐가며 책을 읽는 사람의 이미지가 떠올랐다. '원하는 대로 이뤄진다'는 〈시크릿〉 열풍, 〈아웃라이어〉의 '1만 시간의 법칙' 같은 문구는 허황된 자본주의의 외침처럼 들렸다. 자기계발서는 뭐랄까 MSG, 라면 같은, 스팸 뚜껑을 따서 익히지도 않고 허버허버 수저로 퍼먹는 느낌이랄까.

그러던 2019년 12월, 나는 바야흐로 큰 독서의 전환기를 맞게 된

다. 서른 살을 앞두고 있었고, 삶과 치열한 전투를 벌이던 시기였다. 될 거라 믿었던 일들이 진행되지 않았고, 특히 회사에서 나의 진심과 능력을 의심받았으며, 개인적으로도 지나친 속앓이를 하고 있었다. 30대라는 새 시대를 앞두고 눈앞이 캄캄했다. 평소 나에게 위로가 되던 무거운 문장들은 짐처럼 느껴졌다. 세상은 충분히 염세적인데, 그런 문장들은 자꾸만 세상을 현미경으로 파고들게 만들었다. 분명 좋아하던 이야기들이었지만 읽을수록 내가 작아지는 것 같았다.

바로 그때, 자기계발서가 삶의 구원처럼 다가왔다. 어느 날 동기와 광화문을 걷다 우연히 들어간 교보문고에서 나는 운명처럼 베스트셀러 칸과 마주하게 되었고, 평소 같았으면 무심코 지나쳤을 세속적 성공과 관련한 제목들이 운명처럼 내 눈길을 잡아끌었다. 지금 생각해보면 내 몸과 마음이 간절히 원했기 때문이 아닐까. 나는 손이 끌리는 대로 책을 집어 들고 자리에 앉아 인생 최초의 자기계발서를 읽기 시작했다.

"먼저 단점을 인정하고 그 단점에도 불구하고 강해져라. 그러면 놀라운 일들이 일어날 것이다."
"통제 가능한 것들을 통제하라. 이 세상에서 우리가 언제 어느 때든 100퍼센트로 통제할 수 있는 것은 단 두 가지뿐이다. 노력과 마음가짐."
"성공으로 오르는 모든 사다리에는 실패의 칸이 있다. 그 모든 칸은 성공으로 오르는 데 꼭 필요한 칸이다. 충분한 실패를 하지 않고서

는 무엇 하나 제대로 할 수 없다."

– 〈승리하는 습관: 승률을 높이는 15가지 도구들〉 중

〈승리하는 습관: 승률을 높이는 15가지 도구들〉ⓒ갤리온

우연히 펼친 책에서 이 문장들을 마주했을 때, 나는 망치로 머리를 한 대 맞은 것 같았다. 당시 회사 내에서 실패의 사다리를 타고 있다고 느꼈던 나로서는 이만한 채찍과 위로가 없었다. 강해지자, 적어도 스스로 통제할 수 있는 내 마음을 바로잡자. 언제 내가 한 번에 원하는 것을 얻은 적이 있었나? 책의 문장들이 볼드체가 되어 마음속에 떠올랐다. 내 방황에 하늘이 내려준 조언 같았다.

인생은 자유로이 여행할 수 있도록 시원하게 뚫린 대로가 아니다. 때로는 길을 잃고 헤매기도 하고, 때로는 막다른 길에서 좌절하기도 하는 미로와도 같다. 그러나 믿음을 가지고 끊임없이 개척한다면 신은 우리에게 길을 열어줄 것이다. 그 길을 걷노라면 원하지 않던 일

을 당하기도 하지만, 결국 그것이 최선이었다는 사실을 알게 된다.

– A. J. 크로닌 〈누가 내 치즈를 옮겼을까?〉 중

이렇게 재미를 붙이게 된 이후 도서관에서 온갖 종류의 유명한 자기계발서를 빌려다 읽었다. 〈어떻게 원하는 것을 얻는가〉 같은 자기계발서의 고전부터 시작해 〈데일 카네기 인간관계론〉 〈설득의 심리학〉 〈부자 아빠 가난한 아빠〉 〈원씽〉 등등. 정말 웃기는 제목이지만 〈관계를 깨뜨리지 않고 원하는 것을 얻는 기술〉 같은 책도 읽었다. 내가 다녔던 국문학과 교수님들이 보시면 '내가 이러려고 얘를 가르쳤나' 기가 막히고 코가 막혀 이비인후과로 달려갈 노릇이다.

자기계발서의 연관검색어 중 사회적 이미지를 가장 잘 보여주는 단어가 있다. '쓰레기.' 자기를 '계발'하는 데 도움을 준다는 뜻을 지닌 이 'self-help book' 카테고리의 위상은 그만큼 모든 장르를 통틀어 최하위일 것으로 예상된다. 그럴 만도 하다. 도대체 이 책들이 말하는 '계발'이란 뭘까? 자본주의사회에서 부와 성공으로 대표되는 세속적 가치 외에 무슨 의미가 있는가? 그렇다면 나의 이 광신도적인 변화는 대체 어디에서 왔을까? 내 인생에 '갑툭튀'한 이 오묘한 독약 같은 존재를 찬양하고 간증하는 마음으로 정리해봤다.

첫째, 자기계발서는 쉽게 읽힌다. 딱히 생각하며 읽지 않아도 된다. 자기계발서에는 소위 말하는 '빠꾸'가 없다. 의심하지 않는다. 물러나지도 않는다. 직관적이고 확신에 가득 찬 글자들을 읽었을 때의 변태스러운 쾌감이 있다. 자기계발서는 마치 라면 같다. 간편하고 효

용 높은 맛을 제공한다. 자기계발서의 취향이란, 사회의 매뉴얼이다. 그 매뉴얼을 체화하지 못하고, 또 거부하기까지 했던 나로서는 이러한 매뉴얼, '그들의 생각'을 읽는다는 게 신선한 체험으로 다가왔다.

또 다른 자기계발서의 기본적인 테마는 '긍정의 힘'이다. '속이지 말고 마음이 가는 대로 살아라', '꼼수나 남의 길을 따르지 말고 길을 개척하라', '높은 목표를 가지고 돌진하라'처럼 주제는 전부 뻔한 말이지만 적어도 잠깐 동안은 엔돌핀이 된다. 생각해보면 틀린 말은 아니다. 긍정적으로 목표를 향해 적극적으로 살아가자는 교훈이 뻔할지언정 누가 반박할 수 있겠는가 말이다. 개중에는 정말 쓸모 있는 협상의 '꿀팁'을 제공하는 책들도 많다.

(좌) 〈적을 만들지 않는 대화법〉 ⓒ갈매나무
(우) 〈하버드 상위 1퍼센트의 비밀〉 ⓒ한국경제신문

위에서 언급한 주술적 느낌의 자기계발서들, 그러니까 〈시크릿〉이나 〈더 해빙〉류의 자기계발서들은 나 역시도 그다지 추천하고 싶지는

않다. 평소 미신과 우주의 복잡한 힘에 관심이 있는 사람들 정도가 재미 삼아 한번 읽어볼 수 있지 않을까. 하지만 평소 사회생활을 하며 '나는 왜 저들의 어법이 이해가 되지 않을까' 하는 의문을 가져본 적 있는 사람들이라면 〈데일 카네기 인간관계론〉〈적을 만들지 않는 대화법〉〈설득의 심리학〉을 추천한다. 사회에서 통용되는 '대화의 매뉴얼'을 파악할 수 있는 책들이다.

조금 더 사회·문화적으로 접근하는 책을 원한다면 〈하버드 상위 1퍼센트의 비밀〉처럼 확실한 사례와 연구가 언급된 책을 추천한다. 단기간에 회사나 사회에서 효율적으로 일하는(혹은 일하는 척하는) 방법을 배우고 싶다면 〈타이탄의 도구들〉이나 〈승리하는 습관: 승률을 높이는 15가지 도구들〉을 읽으면 좋다. 이러한 책들은 성공 밑바탕에 있는 환경을 분석하거나, 사회적으로 일인자가 된 사람들의 생활 습관과 승률(그런 것이 있다면)을 높이는 방법을 귀납적으로 추려놓은 책이다.

뻔한 긍정과 단순에 끌리는 것. 비단 이것이 나만의 개인적인 느낌은 아닌 것 같다. 코로나19 이후 생각할 시간이 많아지고 복잡해지는 현실 속에서 단순하고 직관적인 맥락의 콘텐츠들이 인기를 끌고 있는 것을 보면 그렇다. 2020년 화제가 됐던 TV 프로그램 〈미스터 트롯〉〈사랑의 불시착〉〈대한민국 어게인 나훈아〉, 논란이 된 유튜브 채널 〈가짜 사나이〉 등은 오히려 몇십 년 전 과거로 회귀하는 듯한 양상을 보이는데, 독특한 지점은 젊은 층 역시 이러한 콘텐츠에 반응하고 있다는 점이다. '몸에 가장 해로운 해충은 대충', '열정만 있으면 안 되는 게 없다', '인생에서 가장 중요한 세 가지 금은 황금, 소금, 그리고 지

금' 같은 유노윤호의 열정 명언에 공감하고, 비의 '깡' 신드롬에 '시무
20조'라는 농담을 붙여가며 애교 어린 응원을 보내는 분위기는 과한
열정을 부담스러워하고 유해한 것으로 여겼던 몇 년간의 힐링 트렌드
와는 확실히 결을 달리한다.

물론 자기계발서는 확실히 시스템의 변혁보다는 개인의 변화를 바
람으로써 대중 개개인을 사회의 안정적인 톱니바퀴로 만들 수 있는 기
능론적 제품 설명서 같은 기능을 한다. 하지만 어차피 이 속에서 살아
가고 있는 이상, 제품 설명서를 한 번쯤 읽어보는 것도 나쁠 것 없지
않을까. 귀담아들을 이야기, 아닌 이야기는 스스로 걸러 들으면 그만
이다.

그래서 나는 주변인에게 삶의 지침서라기보다는 일종의 엔터테인
먼트로써 자기계발서 읽기를 권한다. 특히 나처럼 사회의 규범이나 사
회생활의 원칙 같은 것들이 잘 이해가 되지 않는 사람들에게 권한다.
내가 좋아하는 일에서 성공하고 싶지 않은 사람이 있을까? 세속적인
성공을 온몸으로 거부하고 싶은 사람이 있을까? 자기계발서는 그 욕망
을 너무 탐욕적으로 외치고 있긴 하지만, 그런 직관적인 터치와 조언
이 오히려 마음을 위로해줄 때가 있다. 비록 그게 허황된 구호와 헛된
희망일지라도 말이다.

김○○(25세) "처음 보는 사람과 대화할 때 좋아하는 책이 뭔지 물었는
데 '저 자기계발서요' 이러면 별로 안 친해지고 싶다."

자기계발서가 어떤 이미지인지를 묻는 질문에 이 답을 듣고 나는 빵 하고 웃었다. 너무 정확한 지적이 아닌가. 하지만 그렇다. 나는 몸에 좋은 토마토 주스보다는 가끔 오모리 김치찌개 컵라면을 위장에 쏟아붓고 싶은 사람이고, 훌륭한 고전 문학작품보다는 오로지 여주인공의 행복만을 위해 달려가는 삼류 '막장 드라마'에 마음을 빼앗긴다. 누구나 마음속에 가학 포르노 하나쯤 품고 사는 것이 아닐까.

그러니 자, 이제 나와 같은 사람들이여, 가면을 벗고 다시 채찍을 들자. 나는 죽고 싶지만 떡볶이를 먹고 싶은 게 아니라 열정적으로 살아서 세상의 모든 떡볶이를 먹고 싶다. 어느 날 떡볶이를 먹고 싶다는 마음이 들 때, 비밀스럽게 자기계발서를 한번 들어보자. 어쩌면 나처럼 삶을 바꿀 문장들을 찾을지도 모른다. 물론 소개팅 상대에게는 비밀로 하고.

백 가지 매력의 스포츠 픽션

야구만화

강상준

나는 야구팬이면서도 '야구는 가장 스포츠답지 않은 스포츠'라는 말에 대체로 동의하는 편이다. 가령 이런 이유 때문이다. 야구만화 〈원 아웃〉의 주인공 토쿠치 토아는 에두르지 않고 야구를 가리켜 "갬블", 즉 도박이라 일컫는다. "160m의 장외홈런을 쳐도 주자가 없으면 단지 1점의 가치밖에 없지만, 평범한 안타라도 만루라면 그것은 2점의 가치를 갖지. 그것이 야구. 정직하게 1점씩 추가하는 축구 같은 스포츠와는 전혀 다르"다는 게 그의 설명이다. 여기에 "원래부터 불공평하고 부조리"한 게임이란 통찰까지 덧붙인다. 또 다른 야구만화 〈기적의 갑자

원〉에는 야구라는 '게임'의 특수성을 단적으로 압축한 격언이 등장한다. "90km의 커브가 있으면 110km의 직구도 130km로 보일 수 있다. 반대로 130km의 직구가 있으면 90km의 커브라도 쉽게 칠 수가 없다. 하지만 140km의 강속구를 갖고 있어도 그것뿐이라면 칠 수 있"다는 것. 그리고 그것이 야구가 재미있는 이유란다.

한마디로 야구는 더 빠른 공을 던지고, 더 빨리 뛰고, 더 멀리 치는 것만이 능사는 아니다. 잘 맞은 타구가 더블 아웃으로 이어지는가 하면, 빗맞은 타구라도 수비수 사이에 떨어져 점수를 불러들이는 일이 다반사다. 실제 시합에서도 이런 불공평하고 부조리한 상황은 늘 숙명처럼 펼쳐진다. 그러니 스포츠 본연의 정직함을 뒤집는 야구의 이런 면은 '픽션'에 더없이 잘 어울릴 수밖에. 그중에서도 특히 만화는 이런 야구의 본질을 꿰뚫고 야구의 과학을 밑거름 삼아 끊임없이 변신하고 진화하며 다방면으로 뻗어나갔다.

야구만화 하면 가장 먼저 떠오르는 것 중 하나는 바로 마구魔球다. 마구야말로 만화가 아니었다면 결코 탄생할 수 없었을, 야구에 대한 가장 새로운 해석이다. 물리학의 법칙을 거스르며 종으로 횡으로 휘거나 솟구치는 기상천외한 투구는 투수와 타자의 일대일 대결에 가장 잘 어울리는 '필살기'였다. 당연히 초창기 야구만화 역시 여기 집중했다. 그중 〈거인의 별〉의 주인공 호시 휴마가 구사한 '대리그볼大リ-グボ-ル' 시리즈는 가장 선구적인 마구로 기억될 만하다. 호시 휴마는 처음부터 타자의 배트를 노리고 강속구를 던져 땅볼을 유도하거나(대리그볼 1호), 모래먼지를 일으켜 공을 감추고(대리그볼 2호), 타자가 휘두른 배트의 풍

압에 빗겨나갈 정도로 느린 무회전공(대리그볼 3호)을 던지는 등 기묘한 투구를 연이어 선보인다. 〈사무라이 자이언츠〉(국내 방영명 〈내일은 야구왕〉)의 주인공 반바 반(국내명 방바람)은 제자리에서 몇 미터나 점프해 공을 내리꽂고, 그 단단한 야구공을 악력으로 구겨 쥔 다음 던져 타자 앞에서 공이 여러 개로 보이는 마구를 던진다.

그리고 대저 모든 필살기가 그러하듯 타자들의 공략이 거듭될수록 차츰 마구의 숨겨진 약점이 드러나고 어느 순간 반드시 파훼법이 등장한다. 여기에는 마치 영민한 범죄자의 트릭을 간파하는 명탐정의 해답편 같은 카타르시스는 물론 주인공에 대한 안타까움이 공존하기 마련이다. 모두 말도 안 되는 것이지만, 그렇기에 진짜 야구 시합에선 볼수 없는 오직 야구만화만의 것이기도 하다.

사실 독고탁이 '드라이브볼'과 '더스트볼'을 던질 때까지만 해도 몰랐다. 변화구란, 공이 타자 앞에서 극적으로 꺾이는 게 아니라 투수의 손끝에서 떨어지는 순간부터 완만한 곡선을 그리며 날아가는 것임을. 결국 야구만화도 모든 창작물의 숙명과도 다름없는 '리얼함'에 치중하면서 마구가 등장하는 야구만화는 곧 구식이 됐다. 야구라는 게임의 속성을 보다 깊이 파고들고, 때로는 프로야구라는 거대한 시스템에 집중하며 각자의 신대륙을 찾아간 것은 당연한 수순이었다.

그중 '고시엔甲子園'은 일본 야구만화에서 가장 흔하고도 핍진한 무대다. 전국 약 5천 개 고교가 겨뤄 한신 타이거즈의 홈구장인 고시엔구장에서 본선을 치르는 일본 고교야구 전국대회, 일명 고시엔 대회는 매년 일본의 여름을 더욱 뜨겁게 달군다. 자연히 고교야구만화의 목표

또한 한결같이 고시엔을 향한다. 그도 그럴 것이 고시엔의 막강한 인기에 더해 10대 야구소년들의 근성과 열정, 승리와 패배, 여기에 풋풋한 청춘의 사랑과 우정까지 가미할 수 있는 소재였으니 드라마는 차고 넘치는 게 당연하다.

〈터치〉 10권 ⓒ대원씨아이

무엇보다 결승까지 토너먼트 단판 승부로 결정되는 고시엔이기에 야구만화에서 팀의 제일 투수인 '에이스'는 더더욱 각별한 존재일 수밖에 없다. 당연히 에이스를 주인공으로 삼는 것은 야구만화의 정석이자 왕도다. 아다치 미츠루あだち充의 만화만 봐도 단박에 알 수 있다. 그의 야구만화는 언제나 강속구를 던지는 팀의 에이스가 주인공으로 그것도 늘 무던한 성격의 '전국구급' 투수였다. 〈터치〉의 타츠야는 쌍둥이 동생 카즈야의 죽음 이후 사람들의 기대에 떠밀려 야구를 시작한다. 주변에서는 이제 막 야구를 시작한 그에게 천재 투수였던 카즈야와 같은 에이스가 되어주길 기대하고, 결국 타츠야 역시 이에 부응한다. 비

단 타츠야만이 아니라 〈H2〉의 히로도, 〈크로스게임〉의 코우도 별반 다르지 않다. 그들은 에이스이기에 늘 팀의 기둥이 되어 스포트라이트를 한 몸에 받는다. 물론 아다치의 만화가 그렇듯 야구는 수단에 불과해 오로지 직구 하나로 밀어붙이는 우리의 에이스는 남녀 간의 애틋한 연애에 있어서도 늘 청춘드라마의 해피엔드를 향해 죽 직진한다.

아다치의 투수와는 전혀 다른 타입의 에이스도 있다. 대개 에이스가 독불장군에 열혈과 긍정으로 똘똘 뭉친 캐릭터인 데 반해, 〈크게 휘두르며〉의 미하시는 모든 것이 정반대다. 소심하고 여린 성격의 미하시는 경기를 주도하는 압도적인 타입의 투수가 아니라 전적으로 포수인 아베의 리드에 따라 오로지 정확한 제구력 하나로 승부하는 투수다. 〈크게 휘두르며〉는 그 어떤 야구만화보다 선수들의 '멘탈'에 큰 비중을 할애하고 이를 통해 경기를 섬세하게 조율하는 만큼 '심약한 에이스'라는 전복적인 설정으로 투수 중심 이상의 넓은 시야로 경기를 조망한다.

아무리 야구가 투수놀음이라지만 그렇다고 늘 투수가 주인공일 수만은 없다. 미즈시마 신지水島新司는 명실공히 일본 야구만화 정점에 자리한 작가로, 투수 중심에서 탈피해 보다 넓은 시야로 야구를 설계한 대표적인 작가다. 1939년생인 미즈시마 신지는 1969년부터 지금까지 오로지 야구만화만을 그리고 있다. 만화계 또 한 명의 현역 원로인 1951년생 아다치 미츠루가 여전히 스포츠(대부분 야구)와 청춘, 연애를 접목한 작품을 이어간다지만 대선배인 미즈시마 앞에서는 명함도 못 내밀 정도다. 이쯤 되면 1958년 데뷔한 이래 약 10년간 야구만화를 그

리지 않았다는 사실이 오히려 신기할 따름인데, 이에 대한 미즈시마의 답이 걸작이다. 데뷔 후 10여년 가까이 야구만화를 그리지 않은 것은 야구를 그릴 만큼 작화가 완성되지 않았기 때문이라고. 과연 야구에 대한 열정마저 전인미답 장인의 경지에 다다른 인물이다.

그의 대표작인 〈도카벤ドカベン〉 시리즈(국내 발간명 〈야구짱! 도카벤〉)는 극사실과 허구, 그 중간 즈음에 위치해 허무맹랑한 마구만 난무하는 '판타지 야구'를 고집하지도 않을 뿐더러 완전한 리얼리티에 근간을 두지도 않는다. 그렇다고 열혈이나 근성에 치우치는 법도 없다. 심지어 가장 밑바닥에서 시작하는 고시엔 정복기임에도 스포츠드라마의 감동에조차 의존하지 않는다. 이 경계는 무척이나 절묘하다. 1972년, 유도와 중학야구부터 시작해 7권에 이르러 본격적으로 고교야구를 다룬 〈도카벤〉은 1995년부터는 〈도카벤 프로야구편〉, 2004년 〈도카벤 슈퍼스타즈편〉, 2012년에는 〈도카벤 드림토너먼트편〉으로 점차 무대를 넓혀 2018년에야 완간됐다. 아쉽게도 국내에선 채 고교야구 편을 마무리 짓기도 전인 36권으로 발매가 중단됐다.

미즈시마의 만화 중 국내에서 유일하게 정식 완간된 〈기적의 갑자원おはようKジロ―〉 역시 그의 야구만화와 야구의 묘미를 느끼기엔 모자람이 없는 작품이다. 칸무리고 야구부원들은 대부분 야구가 아닌 다른 스포츠 종목의 실력자들이다. 능력도 체형도 전혀 다른 선수들이 모였으니 그라운드에는 그야말로 다채로운 특기의 장기말이 자리한다. 전국 1위 스프린터 아쿠네는 빠른 발을 살려 내야 안타를 양산할 뿐 아니라 외야수로서의 수비 범위는 상상을 초월한다. 테니스 챔피언 사와무

라는 테니스로 다져진 강한 어깨에 포크볼까지 연마해 투수로 나선다. 창던지기 선수 타와라보시는 강속구 투수가 되고, 배구에서 수비 전담 포지션인 리베로였던 토비시마는 수비의 핵인 유격수로서 내야를 책임진다. 모든 스포츠를 야구로 수렴하는 미즈시마는 마치 야구가 스포츠의 정점인 양 이를 설계한다. 게다가 이 초짜 야구선수들은 끝내 완전한 한 명의 야구선수가 되지도 못한다. 마치 미즈시마는 운동 능력만으로는 어찌할 수 없는 야구의 심오한 과학이 있노라 작품 내내 웅변하는 듯하다.

〈기적의 갑자원〉 29권 ⓒ대원씨아이

야구를 다루는 방식만 보더라도 어찌나 다채로운지 총 15번에 걸친 시합 안에는 야구라는 과학을 기반으로 한 거의 모든 가정이 녹아 있다. 예를 들어 고작 보결선수 한 명이 게임의 분위기를 주도하면서 은근슬쩍 심판의 편들기를 종용하고 상대편의 보크를 유도한다. 야간 경기를 하게 되면 고교야구연맹의 경비 지출이 엄청나진다는 점에 착

안, 시합을 빨리 진행하기 위해 은근히 이기는 팀을 편애하고픈 심판의 심리를 이용하기도 한다. 또 발 빠른 타자를 1번으로 내세워 출루하면 번트로 보내고 클린업으로 연결시키는 야구의 정석은 질렸다며 엉뚱한 타순으로 승부하고, 타율 같은 건 한 방 승부인 고시엔에선 못 믿을 거라며 오로지 번트만을 고집해 미숙한 수비수를 애먹이는 팀도 있다. 야구와 관련한 웬만한 소재나 아이디어는 이미 미즈시마 신지가 다 써먹었다는 후진들의 불평이 충분히 납득 가는, 과연 야구에 전력투구한 장인답다.

〈원아웃〉 1권 ⓒ대원씨아이

오늘날 야구만화는 프로야구라는 '산업'과 만나면서 또 다른 영역을 개척했다. 실력지상주의 프로의 세계를 다룬 〈원아웃〉은 〈라이어 게임〉의 작가 카이타니 시노부甲斐谷忍의 만화답게 이제까지 야구만화가 다루지 않았던 독특한 상황과 게임으로 눈을 돌린 대표적인 작품이다. 우선 주인공 토쿠치 토아의 계약부터 수상하다. 그는 투수로서 아

웃 카운트 한 개를 잡을 때마다 500만 엔을 받으며, 반대로 1실점할 때마다 구단에 5천만 엔을 상환해야 한다. 대단한 강속구 투수라면 충분히 유리한 계약으로도 보이지만 토아는 일반적인 고교선수보다도 느린 공을 던지고 변화구조차 구사하지 못한다. 그럼에도 초인적인 제구력과 판단력, 무엇보다 심리전에 능해 주어진 역경을 모두 헤쳐 나간다. 그 역경의 정체 역시 생경하다. 사인 훔치기, 선수 매수, 반칙볼처럼 그동안 야구만화가 부러 배척했던 상황들이 속속 개입하는 것. 그 누구보다 간악하고 약삭빠른 토아는 마침내 안온했던 프로야구계에 '어쨌든, 무조건 이긴다'라는 무거운 가치를 설파하는 주역으로 우뚝 선다.

야구 뒤편의 이야기 역시 새로운 흥밋거리로 떠오르는 추세다. 최근에는 선수들의 연봉 계약이나 드래프트, 트레이드, 동계 훈련, 코치진 재편성 등 본 시합과는 무관한 이야기도 만화의 중심이 되는 게 당연해졌지만, 초기만 해도 구단주나 스카우트는 보통 자본의 논리만 앞세운 집단으로 묘사됐다. 그래서 〈사랑해요 배트맨〉의 유타로는 팀의 간판타자임에도 프런트의 결정에 의해 변방의 팀으로 이적해야 했고, 〈원아웃〉에서 스왈로즈의 구단주는 팀이야 어찌 되든 말든 토아와의 원아웃 계약에서 승리해 돈을 버는 게 제일 목표였다. 그래서 미즈시마 신지의 〈노히트 노런〉은 물론 〈원아웃〉에서도 결국 일개 선수가 구단주가 되는 판타지가 등장했을지도. 온전히 프런트를 극의 중심에 둔 최훈의 〈GM〉은 그래서 더더욱 각별한 의미를 가진다. 비록 부정기 연재되다 흐지부지 마무리되긴 했지만, 각 팀의 스카우트들이 스토브리

그 동안 어떤 '카드'를 들고 어떤 거래를 하는지만큼은 전례 없이 흥미롭게 엮어냈다. 〈그라제니〉 역시 원포인트 릴리프 투수_{단 한 명의 타자를 상대하기 위해 마운드에 오르는 구원 투수}를 주인공으로 내세워 시합은 물론 연봉 계약이나 트레이드와 같은 야구 뒤편의 이야기에 집중해 프로야구라는 산업을 너르게 아우른다.

감독도 빠뜨릴 수 없다. 〈그래 하자!〉의 키타조와 〈라스트 이닝〉의 하토가야, 두 감독을 앞세운 만화는 아예 깨끗하게, 맑게, 자신 있게 고시엔을 향하던 고교야구의 틀을 깨부수는 데 주력한다. 두 감독 모두 그동안의 '즐거운 야구'와 결별하는 데서 팀의 주춧돌을 세운 다음, 선수들을 실력으로 찍어 누르고 고된 훈련을 반복한다. 그러는 동안 그저 무의미해 보이던 이해 못 할 지도법은 차츰 큰 그림을 그리기 시작한다. 물론 이런 안티히어로 감독만 있는 것은 아니다. 〈루키즈〉의 국어교사 카와토 코이치는 스스로 야구를 익혀가며 불량아들을 야구라는 새로운 길로 이끈다. 키타조와 하토가야가 유능한 대장이었다면, 카와토는 선수들의 친구이자 스승으로서 감독의 위상을 대변한다. 모두 팀을 훈련하고 구성하고 작전을 구사하는 '감독의 눈'으로 본 만화들이다.

만화 안에선 야구는 물론 에이스조차 남성의 전유물이 아니다. 〈와일드 에이스〉의 아소우 하루카는 여성으로서, 그리고 팀의 에이스로서 남자 선수들과 겨루면서 남자들만의 성역에 힘겹게 맞서고 그것을 깨뜨리는 주역으로 활약한다. 다카하시 츠토무_{高橋ツトム}의 〈철완소녀〉는 에이스의 막중한 위치를 그대로 긴박한 스릴러로 전치한다. 2차대전

직후 한 화장품회사의 여권신장의 상징으로 기획된 여성 야구단은 오로지 '철완걸'이라고 불리는 카노우 토메에 의해 꼴을 갖췄다고 해도 과언이 아니다. 토메가 소속된 캔디스는 겨우 공을 주고받을 정도의 오합지졸들로 급조된 팀이지만, 강속구를 던지는 좌완투수 토메에 힘입어 마침내는 전후 실의에 빠져 있는 일본 국민의 기대를 등에 업고 승전국인 미국과 결전을 벌인다. 단순한 야구 경기 한 게임이 아니라 국가 단위의 엄청난 도박으로 설계된 이 시합에 패전국 일본인들이 건 기대는 곧 에이스인 토메에 대한 절대적 믿음에서 시작된다. 주로 하드보일드 장르에 천착한 작가가 야구에 손댔을 때 이런 저릿한 '야구 스릴러'도 가능해진다.

〈철완소녀〉 8권 ⓒ학산문화사

야구만화는 늘 최고의 선수만 조명하지 않는다. 아무리 우수한 팀이라도 채 70퍼센트의 승률도 되지 않는 게 프로야구의 세계요, 야구의 본질이기 때문일 터. 그럼에도 야구는 결국 스포츠다. 야구만화 역

시 스포츠의 가장 큰 쾌감 중 하나인 '자이언트 킬링'이라는 극적 재미를 포기할 수 없기 때문이다. 사람들은 예견된 승리보다는 의외의 승리를 좋아한다. 왕좌를 지키는 것보다는 상처와 실패가 밑거름이 된 성장과 진보가 훨씬 더 짜릿하다. 그래서 야구만화만큼은 유독 강한 자가 이기는 것이 아니라 이기는 자가 강하다는 식인지도 모르겠다. 그래서 더더욱 불공평하고 부조리해 보이기도 하는 것일 테고. 상관없다. 그런 다채로운 관점이야말로 지금의 백인백색 야구만화를 일군 핵심이니까.

MY
THEATER

종말은 언제나 현재진행형
아포칼립스물

김봉석

1980년대 이후 한국을 포함한 전 세계에서 노스트라다무스의 예언이 큰 인기를 끌었다. 나도 예외는 아니었다. 잡지에 실린 노스트라다무스의 기사를 열심히 읽었고, 고도 벤五島勉이 쓴 책도 탐독했다. 히틀러의 득세, 케네디의 암살 등 역사적인 사건들을 모두 적중시켰다는 중세의 예언가 노스트라다무스. 그가 남긴 시를 해설한 책은 베스트셀러가 되었고 〈쎄븐 싸인〉(1989), 〈엔드 오브 데이즈〉(1999) 등 종말을 다룬 영화와 소설이 줄지어 나왔다. 책을 읽어보니 1992년인가에 태양계의 행성들이 일렬로 서게 되고, 1999년에는 그랜드 크로스, 즉 거대

한 십자가 모양으로 정렬한다는 '과학적인' 주장도 나왔다. 종말이 오기 전 의인들만을 미리 하늘로 올린다는 휴거가 실제로 일어난다며 혹세무민하는 사이비 종교가 방송에 나오기도 했다. 정말로 믿었다기보다, 그렇게 되면 좋겠다는 생각은 들었다.

당시의 종말론에는 예언을 넘어선 현실적인 근거도 있었다. 레이건이 등장하면서 미국은 소련을 힘으로 억누르려 했다. 아프가니스탄과 남미를 비롯한 세계 곳곳에서는 미국과 소련의 대리전이 하루도 빠짐없이 벌어졌다. 냉전이 극에 달했던 시기였기 때문에, 언제든지 핵전쟁이 일어날 수 있다는 공포가 일상적으로 깔려 있었다. 게다가 새로운 천년이 시작되기 직전인 세기말, 1999라는 숫자는 한 시대의 종말을 예감하게 하는 상징인 것만 같았다. 일부는 종말론을 부르짖는 교회에 가서 휴거를 기다리고, 누구는 도시를 떠나 깊은 산속으로 들어갔다. 하지만 1999년이 지나고 2000년이 된 후 한참 시간이 흐른 뒤에도 아무 일이 없자 종말론은 지레 수그러드는 듯했다.

하지만 21세기가 시작된 지 10년도 되지 않아, 다시 2012년 종말론이 위세를 떨쳤다. 롤랜드 에머리히의 영화 〈2012〉(2009)는 지구가 종말을 맞이하는 때가 2012년이라고 못 박는다. 2012년에 거대한 재난이 닥치면서 인간의 문명이 사라진다는 예언은 중남미에 살았던 마야인의 달력에서 기인한다. 2006년, 미국에서 대니얼 핀치벡Daniel Pinchback의 〈2012: 케찰코아틀의 귀환〉이라는 책이 출간되었다. 이 책에 따르면 마야인들은 천문학에 능통하여 대단히 정확한 달력을 지니고 있는데, 이 달력이 2012년 12월 23일에 끝이 난다고 한다. 마야인

의 달력은 영원히 지속되는 것이 아니라 시작과 끝을 가지고 있으며, 5125년을 주기로 지구상의 문명이 소멸과 생성을 반복한다는 생각을 가지고 있었다.

여기에 새로운 노스트라다무스의 예언이나 컴퓨터를 활용한 미래 예측 등이 모두 2012년을 종말의 해로 지목하고 있다는 말이 퍼지면서 2012년이 주목을 받았다. 2000년대 초반, 2012년 종말론을 다룬 책은 물론 종말을 그린 영화와 소설, 만화 등이 무수히 쏟아졌다. 2012년을 적시한 것들도 있고, 시기를 특정하지 않고 종말의 징후들을 때로는 예언자적으로, 때로는 환경오염과 기후 이상을 호소하는 과학적 입장으로, 간혹은 초자연적인 외계인을 끌어들이거나 영적인 변화의 시기가 도래했다는 등 다양한 입장이 존재했다. 구체적인 시기를 말하지 않는다면 언제나 통용될 수 있는 이야기들이.

21세기 들어 종말의 위기를 강변하는 많은 소설과 영화 등은 20세기 말의 종말론과는 약간 달랐다. 20세기 말의 종말론은 대개 절대적인 종말을 주장했다. 인간이 피하거나 극복할 수 있는 사건이 아니라 전혀 손쓸 수 없는 미증유의 종말이 닥친다는 것이다. 이를테면 성경의 요한묵시록에서 예언하는 세계의 종말처럼. 하지만 21세기의 종말론은 우리 사회에 존재하는 모순을 확장시킨 경고성 종말론이 많다. 영화 〈칠드런 오브 맨〉(2006)은 2027년을 배경으로, 환경오염 탓에 불임의 시대가 도래하여 인류 멸종의 위기가 닥친다는 이야기다. 화학약품이나 플라스틱의 환경 호르몬 때문에 정자의 활동량이 줄어들거나 수가 감소한다는 것은 이미 알려진 사실이다. 인간의 편리를 위해서 만

들어낸 물건들 때문에 결국 모든 생명이 절대적으로 추구하는 종족 번식의 가능성마저 사라져버리는 것은 인간 스스로가 초래한 종말이다.

〈20세기 소년〉 완전판 1권 ⓒ학산문화사

영화로도 만들어진 우라사와 나오키의 만화 〈20세기 소년〉은 친구라는 정체불명의 사교 집단이 전 세계에 바이러스를 살포하고 거대 로봇을 동원하여 지구를 멸망시킨다는 내용이다. 〈20세기 소년〉은 자신들의 꿈을 잃어버린 채 사교 집단에 미래를 의탁하는 사람들의 모습을 보여준다. '역사의 종말'이라는 말처럼 지금의 시대는 꿈이 사라진 시대라고도 할 수 있다. 경제적인 부는 존재하지만 사회적인 구심점과 비전이 사라진 일본의 경우도 그렇다. 이 사회가 나아가서 어디로 도착할 것인지 알 수 없는, 꿈과 희망 자체가 사라진 사회는 무기력과 퇴폐에 빠져든다. 혼돈과 절망 속에서 사람들이 가장 쉽게 선택하는 것은 순간적인 향락이거나 신비주의 혹은 파시즘이다. 〈20세기 소년〉에서 벌어지는 종말의 시나리오는 주인공인 켄지가 소년 시절에 만들어

낸 만화적인 상상력이다. 켄지는 그 사실을 떠올리며 경악하지만 동시에 그들이 무엇을 잃어버렸는지 기억하게 된다. 젊은 날에 꿈꾸었던 미래, 그 진짜 미래가 사라진 이유는 우리들이 꿈을 내동댕이쳤기 때문이다.

약간 긍정적인 종말론도 있었다. 어느 날 갑자기 다수의 초능력자들이 등장하여 세계가 혼란에 빠진다는 내용의 미국드라마 〈히어로즈〉에는 새로운 세계를 만들기 위해 뉴욕을 파괴하려는 악당들의 음모가 나온다. 그리고 예정된 미래, 종말을 바꾸기 위해 싸우는 영웅들도 있다. 끔찍한 미래가 온다는 것을 안 영웅들은 자신들의 힘을 이용하여 미래를 바꾸기 위해 헌신한다. 〈히어로즈〉에서 다수의 슈퍼히어로가 겪는 갈등이나 고뇌는 보통 사람들과 크게 다를 것이 없다. 자신에게 맡겨진 의무와 책임 그리고 가족을 지키기 위해 그들은 스스로 미래를 만들어가야만 한다. 종말은 이미 예정된 것이지만, 미래를 바꿀 수 있는 힘은 인간에게 있는 것이다.

하지만 분명한 것은 이 세상에 영웅이 그리 많지 않다는 사실이다. 베스트셀러인 코맥 매카시의 〈로드〉는 문명의 종말 이후 어디론가 희망 없는 여행을 계속하는 아버지와 아들의 이야기다. 〈로드〉는 명확하게 종말의 이유를 밝히지 않는다. 하지만 책을 읽기 시작하면, 종말의 이유 같은 것은 문제가 될 수 없음을 곧 감지하게 된다. 〈로드〉를 읽다 보면 현실의 종말이 오지 않았음에도 소설 속 그들의 정처 없는 여정이 지금 우리의 정처 없는 일상과 너무나도 닮아 있다는 것을 느낄 수 있으니까. 〈로드〉는 우리가 이미 종말의 시대를 살고 있음을 설파한다.

우리의 미래가 불안하다고 설파하는 종말론은 곧 현재 사회에 대한 불안을 반영하는 것이다. 냉전이 해체된 후 많은 사람들은 핵전쟁의 위기가 사라졌다고 생각했다. 미국과 소련이 경쟁하듯 위성국가와 게릴라에게 무기를 지원하며 국지전을 일으켰던 시대가 지났다고 생각했다. 하지만 냉전이 해체된 후 오히려 위험과 불안은 가중됐다. 미국이 과장하기는 했지만, 누구나 희생자가 될 수 있는 테러리즘의 시대가 온 것만은 분명하다. 게다가 광우병이나 조류독감 등 새로운 질병들이 심각한 위협으로 여겨지고 있으며, 환경오염으로 가속된 지구온난화 때문에 북극의 빙하가 빠르게 녹아내리는 등 전 세계에서 환경재난이 속출하고 있다. 그리고 끝이 보이지 않는 경제·금융 위기가 계속해서 전 세계를 불안하게 하고 있다. 21세기가 되었지만 오히려 상황은 악화된 것처럼 보인다. 이제는 '20 대 80'의 사회가 아니라 '1 대 99'의 사회로 달려가는 것만 같다. 지금까지 신뢰했던, 안정됐다고 믿었던 시스템마저 송두리째 흔들리는 위험사회를 우리는 살고 있다. 그러니 어찌 미래가 불안하지 않겠는가. 누가 이 세계가 평화롭게 영원히 지속될 것이라고 믿을 수 있는가.

20세기 말 노스트라다무스의 예언이 주목받았던 이유 가운데 하나는, 인간이 도저히 제어할 수 없는 지구 전체의 재난을 주장했기 때문이다. 중국 쓰촨성의 지진이나 일본 동북부를 강타한 거대한 쓰나미처럼 인간의 힘으로는 도저히 막을 수 없는 운명적인 종말. 그런 광경은 롤랜드 에머리히가 만든 영화 〈투모로우〉(2004)와 〈2012〉에서 본 적 있다. 〈투모로우〉에서 지구는 새로운 빙하기를 맞이하게 되고, 순식간

에 모든 것이 얼어붙어버린다. 〈2012〉에서 대지진과 화산 폭발은 전 세계를 불바다로 만들어버리고 거대한 홍수가 세계를 뒤덮는다. 아무리 과학이 발달하고, 아무리 인간의 능력이 뛰어나다 해도 거대한 자연의 분노 앞에서는 하찮은 존재일 뿐이다. 종말론은 인간이 너무나도 작은 존재임을 새삼 깨닫게 한다.

사실 종말이 오는가, 오지 않는가는 그리 중요한 문제가 아니다. 종말은 언젠가 분명히 오긴 올 것이다. 인간이 영원한 존재라고는 결코 생각할 수 없다. 지구의 역사에서 인간이 존재했던 시간은 너무나도 짧고, 우리는 지구 곳곳에서 사라져버린 문명의 흔적을 얼마든지 발견할 수 있다. 규모의 차이만이 존재할 뿐 인간은 이미 수많은 시작과 끝을 경험해왔다. 자연의 모든 것에는 끝이 있는 법이고, 인간만이 자연의 법칙에서 제외될 수는 없다. 그렇다면 중요한 것은 종말의 순간에 우리는 무엇을 할 것인가이다. 지진과 태풍, 화산 등 자연재해가 유난히 많았던 일본에서 만들어진 만화 〈드래곤 헤드〉나 소설 〈일본 침몰〉 같은 작품에서 배울 점은 한 가지다. 어떻게 피해를 최소화하고, 어떻게 재난 이후의 삶을 살아갈 것인가. 그 점을 미리 생각하지 않는다면 인간의 미래는 더욱 어두워질 수밖에 없다.

봉준호 감독이 영화화한 장 마르크 로셰트Jean Marc Rochette의 만화 〈설국열차〉는 빙하기가 닥친 후 '현대판 노아의 방주'가 된 1001량의 기차에서 펼쳐지는 미래상이다. 종말의 위기에서 살아남았음에도 불구하고 현실은 변하지 않는다. 정치인과 군인 등 일부 계급은 여전히 호의호식하고 다수의 보통 사람들은 생존하기 위해 수많은 고통을 겪

어야 한다. 상황과 조건이 열악하다는 이유로 자유와 평등은 유보되고 폭압은 당연한 것으로 주어진다. 오히려 현재보다도 암울한 디스토피아의 미래다. 많은 SF영화나 소설에서 말하는 종말 이후의 미래는 비관적인 묵시록의 세계. 약육강식의 법칙만이 지배하는 폭력적인 세계. 재난이 닥치면서 자원이 부족해지고 생존의 위기가 닥치면, 세상은 다시 잔인하고 비열한 정글이 되어버릴 가능성이 크다.

만화 〈설국열차〉 ⓒ세미콜론

그렇다면 종말론을 다룬 영화나 소설 등이 지금도 강력하게 던지는 메시지는 무엇일까? 〈히어로즈〉가 말하듯 미래를 바꿀 힘이 우리에게 있다는 것? 〈설국열차〉가 역으로 던지는, 억압과 폭력에 굴복하지 말라는 메시지? 〈로드〉는 종말 이후 우리가 걸어가야 할 길이 너무나도 끔찍하고 고통스러울 것이라고 말해준다. 하지만 암울함 속에서도 결코 희망을 포기하지 않는다. 아니, 오히려 그 어둠 때문에 더욱 희망의 존재를 믿고 갈구하게 된다. 결국 종말론을 다룬 작품들을 통해 우

리가 배워야 할 것은 종말의 유무가 아니다. 종말이 닥쳐왔을 때, 이후 우리가 살아가야 한다면 결코 잃지 말아야 할 것이 무엇인지를 깨닫게 하는 것이다. 일종의 선행학습으로서.

종말은 현재진행형이다. 언제 갑자기 도래하는 것이 아니라, 이미 우리의 삶 속에 내재되어 있다. 수많은 징후와 사건 들이 존재하지만 그렇다고 해서 우리의 삶이 극적으로 바뀌지는 않는다. 물론 공룡을 멸망시킨 정도의 소행성이 떨어진다면 기존의 모든 것이 폐허가 되겠지만 대부분의 경우는 국지적인 파괴와 혼란에 그칠 것이다. 그러니 종말에 대해 우리가 이야기하는 것은 단지 상상해보라는 권유다. 지금 우리가 어떤 세상을 살고 있는지, 앞으로 어떤 위험에 대처해야 하는지.

내가 종말을 다룬 아포칼립스물에 빠진 절대적인 이유가 그것이다. 모든 규칙이 사라진 세계에서 인간은 과연 어떻게 될 것인가. 소행성이건, 자연재해이건, 좀비이건 모든 문명이 파괴된 이후 인간은 어떻게 존재할 것인가. 그들은 과연 지금 우리와 같은 존재일까. 나는 종말 이후의 세계가 아니라 인간이 정말로 궁금하다.

공포에 매혹되는 이유
호러영화

김봉석

 찬장 문을 열면 툭 떨어지는 누군가의 모가지, '내 목을 돌려다오'라는 섬뜩한(지금은 우스운) 외침 그리고 거대한 낫을 든 목 없는 미녀의 등장. 무덤이 쫙 열리면서(자동문처럼) 쓱 올라오는 처녀귀신. 공동묘지위를 번쩍거리며 날아다니는 도깨비불 등등. 극장에서 공포영화를 보기 시작한 건, 초등학교도 들어가기 전이었다. TV로 〈전설의 고향〉을볼 때는 무서우면 이불로 눈을 가릴 수 있었지만 극장은 불가능했다. 너무 무서워서 견딜 수 없다 싶으면 극장 로비로 도망치곤 했다. 요즘의 비좁은 극장들과는 달리 20세기의 동네 극장들에는 큰 분수대가 있

을 정도로 넓은 로비가 있었다. 아무도 없는 로비에서 잠시 뛰놀다가 가슴이 진정되면 다시 들어간다. 하필이면 그 순간 귀신이 등장하여 들어가자마자 뛰쳐나온 경우도 있었다. 하지만 돌아서지 않았다. 너무나 무서웠지만 그래도 보고 싶었다. 어떻게든 그 '공포'를 만나고 싶었다. 그때는 이유를 몰랐지만.

아마도 그렇게 시작되었다. 공포영화를 찾아가며 보기 시작했고, 〈새소년〉〈어깨동무〉 등 아동잡지에 나오는 불가사의한 일과 괴담 기사들을 눈여겨보기 시작했다. 누구나 거치는 과정이었지만 세월이 흐르면서도 결코 외면하지 않았다. 중·고등학교 때에도 콜린 윌슨의 〈세계 불가사의 백과〉〈초능력 백과〉, 에리히 폰 대니켄의 초고대문명에 관한 책 등 기이하고 신기한 책들을 즐겨 보았다.

현재의 과학이나 이성으로는 설명할 수 없는 초자연적인 일들이 나는 여전히 흥미롭다. 아마도 이 세계가, 우리가 살고 있는 세상이 부조리하다고 믿기 때문일 것이다. 부조리한 세상의 이면에 초자연적인 일들이 존재하는 것 정도는 당연하지 않은가. 〈X파일〉이 말하는 것처럼 "진실은 저 너머에 있다"는 경구는 꽤 그럴듯하다. 역사책을 보면 정부나 지배 계급이 자신들의 이익을 위해 사람들을 속이고 오도한 경우가 수없이 많았으니까. 지동설을 주장한 갈릴레이가 박해받은 것처럼 당연한 사실이 이단이라고 비난받았던 적도 많았고. 요컨대 진실이란, 아무도 모르는 것이다. 그리고 무엇보다 초자연적인 일들은 재미있다. 모든 것이 예측 가능하고 밝혀져 있다면 세상은 얼마나 지루한가. 모든 것을 안다고 생각하는 것은 얼마나 오만한 짓인가. 나는 유한

하고 낮은 존재이기 때문에 미지의 것들에 끌린다. 내가 알지 못하는 것들에, 내가 이해할 수 없는 것들에.

처음 보기 시작한 공포영화들은 주로 초자연적인 존재를 다룬 것들이었다. 〈드라큐라〉(1974), 〈프랑켄슈타인〉(1973), 〈미이라〉(1959), 〈늑대 인간〉(1988), 〈오멘〉(1976), 〈서스페리아〉(1977), 〈데드 쉽〉(1980) 등. 그리고 흡혈귀, 야수, 악마, 유령선 등등. 흡혈귀와 늑대인간은 고대 민담과 설화에 자주 등장하던 이야기다. 미라의 저주는 이집트 투탕카멘의 미라를 파낸 후 발굴에 참여했던 많은 사람들이 목숨을 잃었다는 말이 퍼지면서 '공포'의 소재가 되었다. 〈프랑켄슈타인〉은 〈드라큘라〉 〈지킬 박사와 하이드 씨〉와 함께 영국 고딕소설의 대표적인 작품이다. 〈오멘〉은 세계의 종말에 앞서 찾아온다는 적그리스도의 탄생을 그린 영화고, 〈서스페리아〉는 발레 학교의 원장이 악마이며 선생들은 악마의 신도라는 이야기다. 어떤 것이든 다 좋다. 스릴 있고, 재미있기만 하면 된다. 〈데드 쉽〉에서 샤워를 하던 여자가 쏟아지는 핏물을 맞고 벌겋게 물드는 모습이나 〈오멘 2〉(1978)에서 까마귀가 눈을 파먹는 장면 같은 것들이 지금도 선연하게 떠오른다.

하지만 한국에서 공포영화를 좋아한다는 것은 결코 만만한 일이 아니다. 지금도 정말 보고 싶은 장면들은 다 잘려버린다. 공중파 TV야 이해한다고 쳐도, 케이블 TV에서도 퍽퍽 잘리는 이유는 알 수 없다. 적어도 저 여자가 왜 비명을 지르는지 이유는 알아야 할 것 아닌가. 그런데도 악착같이 '반응 샷'만 보여준다. 원인은 없고 결과만 있는 공포를 어떻게 보라는 건가.

그러다 보니 예전에도 공포영화는 극장보다 비디오, 특히 1980년대에 돌아다니던 불법 비디오로 본 명작들이 많았다. 토비 후퍼의 〈텍사스 전기톱 대학살〉(1974), 조지 로메로의 좀비 3부작 〈살아있는 시체들의 밤Night Of The Living Dead〉(1968), 〈이블 헌터Dawn of the Dead〉(1978), 〈죽음의 날Day Of The Dead〉(1985), 클라이브 바커의 〈헬레이저〉(1987), 존 카펜터의 〈괴물The Thing〉(1982)과 〈프린스 오브 다크니스〉(1987), 스튜어트 고든의 〈좀비오Re-Animator〉(1985)와 〈지옥 인간From Beyond〉(1986), 브라이언 유즈나의 〈바탈리언 3Return Of The Living Dead 3〉(1993) 그리고 이탈리아 호러 〈데몬스〉(1985)와 〈아쿠아리스〉(1987) 등등. 지금도 고어 수위가 높은 호러영화들은 극장에서도 퍽퍽 잘리고, 케이블에서는 아예 장면 자체가 사라진다.

슬래셔영화는 호러보다 스릴러에 가깝다고 생각한다. 하지만 존 카펜터가 슬래셔영화의 효시인 〈할로윈〉(1978)에서 마이클 마이어스를 원초적인 악으로 상정한 것처럼, 초자연적인 슬래셔도 얼마든지 가능하다. 중학교 때 〈13일의 금요일〉(1980)을 처음 봤을 때는 꽤 무서웠고 속편이 나오는 대로 다 보기는 했다. 그래도 웨스 크레이븐의 〈나이트메어〉(1984)에는 결코 비견할 수 없다. 살아 있는 존재가 아니라 초자연적인 '귀신'이 나온다는 점은 확실한 공포의 포인트다. 사람이 잠들기만 하면, 프레디는 언제든지 찾아올 수 있다. 레니 할린이 연출한 〈나이트메어 4〉(1988)에서, '이건 꿈이야'를 몇 번 반복하며 깨어나도 여전히 꿈인 상황은 정말 소름 끼친다. 도대체 반복되는 악몽 속에서 빠져나가는 방법은 무엇인가. 초자연적인 두려움이란 그런 것이다. 방법을

도저히 알지 못할 때. 인간이 무서워지는 것도 바로 그때다. 그 사람이 생각하고 행동하는 것에 대해 전혀 파악하고 이해할 수 없을 때 우리는 두려움을 갖게 된다.

영화 〈미드나잇 미트 트레인〉

그런데 서양에서는 귀신이라고 해도 주로 요정이나 괴물인 경우가 많다. 동양식으로 말하면 요괴라고나 할까. 스티븐 킹이 유년의 공포를 확장시키는 공포소설을 많이 쓴 것에 비해 클라이브 바커는 인류 문명의 시원을 찾아가는 이야기들이 많다. 영화 〈미드나잇 미트 트레인〉(2008)의 원작소설인 〈한밤의 식육열차〉(개정판에서는 영화 제목과 같은 〈미드나잇 미트 트레인〉으로 바뀌었다)에는 뉴욕의 지하에서 수천 년, 수만 년 전부터 살아온 생명체와 대를 이어가며 '지배자'들에게 인육을 바치는 도살자가 나온다. 직접 자신의 소설을 각색한 〈심야의 공포〉에는 한때 인간과 역사를 공유했던 밤의 종족night breed이 등장한다. 인간의 배신으로 몰락한 이후 밤의 세계, 환상의 세계로 물러앉은 초자연적인 존

재들. 영화 〈지옥인간〉의 원작자인 H. P. 러브크래프트의 소설들이 클라이브 바커류 상상력의 원천이다. 우주 저 멀리에서 온 초고대의 존재들. 인간의 상상을 뛰어넘는 악마적 존재들. 코스믹 호러의 시원.

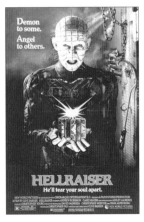

영화 〈헬레이저〉

공포에 매혹되는 하나의 이유는 그것이 일상의 바깥이기 때문이다. 이 지루하고 나태한 일상과는 다른 짜릿한 무엇. 클라이브 바커의 영화 〈헬레이저〉는 고통의 즐거움을 알려준다. 고통의 신도가 되라고 권유한다. 극단의 고통을 견뎌냈을 때, 당신은 새로운 깨달음에 달할 것이라고. 어쩐지 고행하는 인도의 요가승이 떠오르지 않는가. 그들이 원한 것은 공통적으로 초월이었다. 이 남루한 세계를 살아가는 인간들은 자신의 내면에서 빛을 찾지 않는 한 어딘가에서 쾌락과 각성을 찾기 마련이다. 공포란 그중 하나일 뿐이다. 자신의 살이 뜯겨나가고, 흘러나온 피가 웅덩이를 이룰 때 비로소 자신을 느낄 수 있는 깨달음.

하지만 비일상은 결코 일상과 다르지 않다. 동양의 공포물에는 순

수하게 '귀신'이 많이 등장한다. 〈링〉(1998)이 유별나게 무서웠던 이유는 별다른 게 아니다. 원한을 가진 사다코는 우물 속에서, TV 속에서 기어 나온다. 누구도 상상할 수 없는 방법으로, 바로 우리의 곁에서 스멀스멀 빠져나오는 존재. 그것이 일상의 비일상적인 공포다. 익숙하게 보아왔던 것들이 전혀 낯선 무엇인가로 변해버렸을 때 우리는 공포를 느낀다. 쿄고쿠 나츠히코의 소설 〈백귀야행〉은 그런 섬뜩한 느낌이 무엇인지를 잘 보여준다. 일본의 공포영화나 소설에는 유난히 일상과 비일상이 겹친 아찔한 공포를 보여주는 작품들이 많다.

어느 여름날, 미시령 근방에 있는 콘도로 여행을 갔다. 떠날 때부터 비가 오락가락했고, 하늘은 시커먼 먹구름으로 가득했다. 차도 인적도 드문 고갯길에 접어들자 짙은 안개가 자욱했다. 앞에 가는 차의 비상등이 번쩍거리는가 싶더니 곧 안개 말고는 보이지 않았다. 안개등을 켜고도 겨우 앞에 놓인 도로만 보이는 정도였다. 안개 속에 완전히 갇혀버린 느낌, 가도 가도 끝나지 않는 미로 속을 헤매는 느낌이었다. 고개를 돌려도 바로 앞 나무 정도가 보였다. 이 안개를 벗어나면 캐슬록이 나오는 것은 아닐까. 순간 떠오른 영화가 스티븐 킹의 소설을 각색한 존 카펜터의 〈매드니스In the Mouth of Madness〉(1995)였다.

〈매드니스〉에서 안개가 자욱한 길을 차로 달리고 있으면, 열심히 페달을 밟으며 자전거를 타는 남자가 보인다. 멀리 자전거가 뒤처지고, 다시 한참을 달리면 또 자전거가 보인다. 이건 현실일까, 꿈일까? 아니면 꿈과 현실이 서로 침투하고 있는 것일까? 그렇게 한참을 달리다 보면 스티븐 킹의 소설에 자주 나오는 장소 '캐슬 록'이 나타난다.

유년의 공포와 소도시의 악몽이 고스란히 잠들어 있는 스티븐 킹의 근원 혹은 고향 같은 곳. 그곳은 스티븐 킹의 소설 속 장소인 동시에 우리가 살고 있는 어디에나 출몰하는 악령이나 괴물의 발원지다.

스티븐 킹을 떠올리게 하는 작가 셔터 케인이 자신의 마지막 소설이라는 〈In the Mouth of Madness〉의 원고만을 남겨놓고 사라진다. 출판사에서는 사립 탐정 트렌트를 고용하여 케인의 행방을 찾는다. 머리를 식히려고 잠시 모습을 감춘 것이라고 생각했지만 트렌트는 케인의 소설 여기저기에서 심상치 않은 단서를 발견한다. 트렌트는 케인을 찾아 그의 소설에 자주 등장하는 마을인 '홉스의 끝'으로 향하고, 케인의 소설이 출간된 날부터 끔찍한 사건들이 벌어진다. 소설의 사건들이 그대로 일어나면서 현실의 완강한 틀이 무너지기 시작하는 것이다.

〈매드니스〉에서 다루는 이야기는 이제 익숙하다. 꿈과 현실, 혹은 현실과 가상현실의 경계와 침범을 다루는 영화나 소설은 식상할 지경이다. 현실의 허약함이나 모호함 같은 건 누구나 알고 있다. 하지만 그런 인식의 공유와 별개로 현실은 더욱더 완강하고 위악적으로 변해간다. 개인의 영역에서 마약이나 명상 혹은 금단의 지식으로 초월하는 것은 가능하지만, 집단의 영역은 더욱더 철옹성이 되었다. 변화도, 개혁도, 혁명도 이제는 다 지나간 허상이 아닐까? 그게 다 꿈이었던 것일까? 아니면 지금 우리가 지독한 꿈속에서 살아가고 있는 것일까?

공포영화를 보는 것은 악몽을 만나고 싶기 때문이다. 여전히 지독한 현실 속에서 우리가 외면하고픈 괴물들을 만나려는 것이다. 분명히 내 살을 베고, 심장을 파헤치고 있음에도 불구하고, 그 사실조차 깨닫

지 못한 채 살아가는 나를 만나고 싶기 때문이다.

　웨스 크레이븐이 〈나이트메어 7: 뉴 나이트메어〉(1994)에서 말했다. 우리가 보고 있는 호러영화는 아주 오래전 태곳적부터 내려온 이야기들이라고. 단지 외양만 바꾼 채로 우리들 마음속의 어둠을 보여주는 것이라고. 그래서 가끔은 생각한다. 그냥 연쇄살인마나 괴물이 아니라 H. P. 러브크래프트나 조지 로메로의 상상력으로 창조된, 이 세계 전체를 멸망시켜버릴 정도의 사악한 이형체異形體를 만나고 싶다고. 한 치 앞도 제대로 보이지 않는 안개를 헤치고 나가면 캐슬 록이 나오고, 아마도 그 너머에는 '시체들의 땅'이 있지 않을까. 아마도 그곳에서는, 파괴를 하고 있을 것이다. 언젠가, 무엇인가 창조하기 위해서.

흰 부엉이가 날면 창가를 확인하세요

〈해리 포터〉 시리즈

정소민(코튼)

〈해리 포터와 마법사의 돌 1〉 20주년 개정판 ⓒ문학수첩

세계를 휩쓴 콘텐츠는 콘텐츠에서 그치지 않고 한 시대를 상징하는 문화로 정착한다. 우리가 잘 알고 있는 디즈니 스튜디오의 영화들,

〈반지의 제왕〉으로 유명한 톨킨의 세계관 등이 그 예다. 그리고 이러한 경지에 이른 콘텐츠를 논할 때 빠질 수 없는 장르가 하나 더 있다. 공식적으로 판매량을 측정할 수 있는 소설책 중 전 세계에서 가장 많이 팔린 책으로, 20여 년이라는 비교적 짧은 기간 동안 소설에서 시작해 영화, 테마파크 등 각종 미디어믹스 프랜차이즈로 성장해 우리 시대의 문화를 대표하는 〈해리 포터〉가 그 주인공이다.

〈해리 포터〉 시리즈는 1997년 조앤 K. 롤링이 쓴 소설로, 빚더미에 앉아 먹고살기 힘들었던 작가가 자신의 딸들에게 읽힐 동화책을 직접 쓴 것에서 시작되었다. 12번이나 번번이 퇴짜를 맞고 13번째 출판사인 블룸즈버리와 계약해 세상의 빛을 보게 된 〈해리 포터〉는 고작 440만 원이라는 계약금으로 초판을 500부만 찍었는데, 출간되자마자 초판의 백만 배인 5억 부에 달하는 판매량을 달성했다. 이때 제작된 초판은 현재 1억 원을 호가하는 가격으로 경매되고 있다. 전 세계 60여 개가 넘는 언어로 번역되며 베스트셀러에 올랐던 소설의 흥행에 힘입어 워너브라더스사가 판권을 사 2001년에는 〈해리 포터와 마법사의 돌〉이 영화화됐다. 소설의 인기가 워낙 대단했기 때문에 주인공 해리 포터 역에는 무려 4만 명의 지원자가 몰렸다. 까다로운 캐스팅 조건과 어마무시한 경쟁력을 뚫고 해리 포터 역에는 대니얼 래드클리프가 선정되었으며, 〈해리 포터와 마법사의 돌〉은 개봉과 동시에 무서운 속도로 전 세계 박스오피스 1위를 차지했다. 이후 10여 년간 총 8편의 영화를 개봉했는데 이 영화 시리즈만으로 77억2천만 달러의 수입을 올렸다. 더불어 테마파크, 게임, 연극, 후속 영화인 〈신비한 동물사전〉 시

리즈까지 연달아 발표하며 〈해리 포터〉 시리즈는 21세기를 대표하는 판타지로 자리 잡았다.

이를 증명하듯 〈해리 포터〉가 만들어낸 문화는 우리 일상 속에서도 흔하게 찾아볼 수 있다. 어린 시절 혈액형으로 성격을 나누던 것처럼, 그리고 최근 MBTI 검사가 유행하는 것처럼 '해리 포터 기숙사'는 〈해리 포터〉를 읽지 않은 사람들 사이에서도 성향을 파악하기 위한 간명한 질문으로 통한다. 그리핀도르, 슬리데린, 래번클로, 후플푸프로 나뉘진 호그와트학교의 네 가지 기숙사는 소설 속에 등장하는 각 기숙사 학생들의 성향에 맞춰 이미지화돼 있다. 〈해리 포터〉를 조금이라도 읽어봤다면, 영화의 메인 기숙사인 용맹하고 호기심 많은 그리핀도르, 원하는 목표를 위해 수단과 방법을 가리지 않는 야망 높은 슬리데린, 학문을 탐구하고 똑똑한 학생이 많은 래번클로, 천진난만하지만 정의 앞에서는 물러서지 않는 후플푸프로 자신의 성격을 대변한다. (보통 인터넷에서는 금발에 차가운 인상을 가진 사람을 '슬리데린상'이라 표현하는데, 사실 슬리데린상이라는 것은 없다. 원작에서 슬리데린 학생들은 드레이코 말포이를 제외하면 흑발이나 갈색 모발인 경우가 훨씬 많다.) 〈해리 포터〉 시리즈 전반에 걸쳐 등장하는 호그와트 기숙사들은 저마다 확고한 특징을 가지고 있다. 소설은 각 기숙사들의 특성을 보다 확실히 구분 짓기 위해 교복의 색상부터 문양, 기숙사의 위치, 이념, 기숙사의 문을 여는 암호와 방법마저 다르게 설정하고 있다. 이를 통해 독자로 하여금 자신이 선택한 기숙사에 대한 소속감마저 느끼게 한다. 마치 우리가 어릴 적 '나 A형이라 그래' 하며 자신의 성격을 합리화하고 상대방을 납득시키던 것과 마찬가지다.

핼러윈에 가장 많이 보이는 코스튬으로도 〈해리 포터〉는 빼놓을 수 없다. 전 세계 어느 나라건 핼러윈에 호그와트 교복을 입고 나가면 동문을 만날 수 있다는 우스갯소리가 있을 정도다. 그 이유는 간단하다. 다소 진입 장벽이 높은 '코스프레' 문화에서 〈해리 포터〉의 교복은 구하기도 쉽고 비교적 유별나지도 않은 디자인이라 남녀노소 누구나 쉽게 코스튬을 즐길 수 있기 때문이다. 흔히 자신이 좋아하는 분야에 관심이 없거나 잘 모르는 사람을 '머글'이라고 지칭하는 것도 같은 선상에 있다. 〈해리 포터〉 속 '머글'은 마법사가 아닌 일반인을 뜻하는데, 이 용어의 의미가 확장되어 현실에서는 해당 분야를 잘 모르는 일반인을 지칭하는 말로 사용된다.

〈해리 포터〉가 이 같은 인기를 얻은 건 탄탄한 스토리와 세계관에 기인한다. 판타지소설에서 흔히 쓰이던 마법의 개념을 보다 구체화한 것은 물론, 영국의 마법학교인 호그와트를 비롯해 미국의 일버르모니, 유럽 북단의 덤스트랭, 프랑스의 보바통 등 다양한 국가에 마법학교를 배치해 마침내 전 세계로 영역을 확장시켰다. 이 과정에서 작가 롤링은 머글과 마법사를 구분하되 머글의 세계와 마법사의 세계가 공존한다고 설정해 〈해리 포터〉가 발간했을 당시 청소년 독자들로 하여금 '나도 부엉이에게 입학 통지서를 받으면 해리 포터처럼 마법사가 될 수 있다'는 꿈을 안겨주기도 했다. 이로 인해 판타지란 현실과 동떨어진 다른 세계의 이야기가 아니라, 내 주변에서도 충분히 일어날 수 있는 이야기로 자리 잡았다. 부모의 행방도 모른 채 세상의 불행은 다 안고 사는 것 같던, 인간 세계의 평범한 소년 해리 포터가 알고 보니 마

법사였을 때, 더즐리 부부가 아무리 막아도 집 안에 호그와트 입학 통지서가 들이치는 마법 같은 시작은 성인들의 일상에도 흥미를 불어넣기 충분했다. 나는 아직도 해리가 마법사임을 알게 되는 첫 장면의 설렘을 잊지 못한다.

더욱이 롤링은 〈해리 포터〉를 상징할 만한 여러 새로운 개념들을 도입했다. 가령 자신이 소망하는 모습을 보여주는 소망의 거울이나, 구두로 말을 움직이는 마법사 체스판, 킹스크로스역 9와 10번 승강장 사이에 있는 기둥으로 통하는 마법사 전용 게이트인 9와 4분의3 승강장 등이 그 예다. 이 개념들은 영화와 소설 속에 자연스럽게 녹아들어 반복적으로 언급되면서 이야기가 진행되는 데 큰 역할을 한다. 이는 독자들을 판타지가 주는 설렘에 한층 더 가까이 끌어들이면서 정말로 이러한 가공의 산물이 현실에 존재할 것만 같은 느낌마저 준다.

(좌) 영화 〈해리 포터와 마법사의 돌〉 (우) 영화 〈해리 포터와 죽음의 성물 2〉

〈해리 포터〉 시리즈는 여기에 그치지 않고 대형 미디어믹스 프랜

차이즈로서 한 걸음 더 나아간다. 2001년 개봉한 〈해리 포터와 마법사의 돌〉을 시작으로 2011년 〈해리 포터와 죽음의 성물 2〉까지 총 10여 년간 소설을 영상화하는 데 성공했다. 원작자 롤링은 영화 제작 전반에 참여해 "자신의 머릿속에 들어갔다 온 것 같다"라는 평을 남기기도 했다. 덕분에 소설에 등장했던 호그와트를 비롯해 '다이애건 앨리', '호그스미드' 등 〈해리 포터〉의 배경지는 물론 '움직이는 계단', '피투성이 바론 남작', '폴리 주스' 등 추상적이던 개념들마저 구체적으로 시각화되었다. 게다가 〈해리 포터〉 시리즈는 동시대보다 조금 앞선 1970년대부터 이야기가 시작되기 때문에 영화에서는 이 장면들을 실제 촬영지에 CG를 입히는 현지 로케이션 촬영으로 제작했다. 이 덕분에 〈해리 포터〉의 팬들은 영화의 촬영지를 직접 방문하는 '해리 포터 성지순례'를 하기도 한다. 그중 대다수가 영국에서 촬영되었기 때문에 모두 영국을 여행할 때 워너브라더스 해리 포터 스튜디오와 더불어 방문하는 명소가 되었다.

영화가 철저하게 소설을 고증해 만들어진 덕에 〈해리 포터〉의 시각 자료들은 충분히 준비되었고 이를 토대로 마침내 세계적인 테마파크 유니버설 스튜디오에 '해리 포터 존'이 들어섰다. 영화의 주된 배경인 호그와트를 짓고, 영화 속에서 해리 포터가 즐겨 하는 스포츠인 '퀴디치'를 직접 해보는 듯한 '4D 어트랙션'을 건설했다. 덕분에 스크린으로 바라보는 것을 넘어 몸소 〈해리 포터〉 세계를 체험할 수 있게 되었다. 유니버설 스튜디오는 어트랙션뿐만 아니라 곳곳에 〈해리 포터〉에 등장했던 상점이나 공연을 배치해 한 단계 더 마법과 현실의 경계

를 무너뜨린다. 이뿐만 아니라 워너브라더스 해리 포터 스튜디오에서
는 정기적으로 직접 호그와트 생활을 할 수 있는 프로그램도 운영 중
이며, 기숙사별 테마를 바탕으로 이벤트를 개최하기도 한다.

〈해리 포터〉의 퀴디치 의상

　물론 〈해리 포터〉의 팬들 역시 이 거대한 세계관을 주체적으로 즐
기고 영위한다. 소설 속에서 가상의 스포츠 '퀴디치'는 마법사들이 즐
기는 메이저 스포츠로 등장하는데, 빗자루를 타고 날아다니며 상대의
골대에 날아다니는 공을 넣는 팀이 득점한다는 규칙으로 이루어져 있
다. 소설이 연재되면서 이를 실제로 해보고 싶어 한 '머글'들이 늘어나
현재 세계 25개국에서 팀 700개가 매해 퀴디치 월드컵 우승을 두고
경기를 벌이고 있다. 물론 실제로 날아다니는 빗자루를 탈 수는 없으
니 다리 사이에 빗자루를 끼고 달리는 식으로 변경되었으며, 현재는
'머글 퀴디치'라는 이름으로 불리며 점점 규모를 키워 나가는 중이다.
더불어 〈해리 포터〉 시리즈는 소설 속 시간으로 2017년 9월 1일에 킹

스크로스역에서 이야기가 끝맺음되었는데, 〈해리 포터〉의 상상을 초월하는 인기로 인해 실제 당일 킹스크로스역의 도움 아래 〈해리 포터〉 시리즈의 마지막을 축하하는 팬들이 전 세계에서 모여 파티를 열기도 했다.

당연히 외국을 나가지 않아도 〈해리 포터〉를 즐길 수 있는 방법은 너무나도 많다. '지팡이가 나를 선택한다'는 소설 속 올리밴더스의 말처럼 '포터모어www.pottermore.com'라는 〈해리 포터〉 공식 사이트에서는 자신의 지팡이와 패트로누스(수호동물)를 테스트해볼 수 있으며, 소설 속에 등장하지 않은 여러 인물 간의 관계나 비하인드 스토리들도 주기적으로 업로드된다. 20여 년 가까이 된 콘텐츠임에도 불구하고 풀어나갈 이야기가 아직도 무궁무진하게 남아 있는 것이다. 또한 작품의 단단한 구성 덕에 의류, 신발, 가전, 액세서리까지 종류를 가리지 않고 컬래버레이션을 이어나가고 있다. 이러한 대형 프랜차이즈 단위의 공급과 그에 걸맞은 거대한 수요가 있으니 〈해리 포터〉를 좋아한다면 '더 이상 볼 콘텐츠가 없다'는 걱정은 조금도 할 필요가 없다. 만일 당신이 이 글을 읽고 〈해리 포터〉를 정주행해야겠다는 마음이 생겼다면, 시간 날 때 꼭 창가를 확인하길 바란다. 흰 부엉이가 마법사인 당신을 위해 호그와트 입학 통지서를 들고 기다릴지도 모르니 말이다.

공주는 공주가 되지 않을 거야
디즈니 프린세스

박희아

낡아서 해진 옷을 입은 백설공주가 우물에서 물을 긷고 있다. 백설공주가 노래를 부르고, 새들이 멜로디를 따라 부른다. 처음 디즈니에서 〈백설공주와 일곱 난쟁이〉(1937)를 선보였을 때, 나는 태어나지도 않은 아이였다. 그러나 서너 살 무렵, 영어 공부의 필요성을 설득한 선생님에게서 엄마는 몇 개의 비디오테이프를 샀고, 덕분에 1991년의 나는 1937년에 태어난 백설공주를 처음 만났다. 백설공주가 탄생한 지 60여 년 만에, 디즈니의 반대편에 있는 국가에서 소녀는 공주의 짧은 생을 감상했다. 자막도 없는 채로 영어는 듣는 둥 마는 둥 그림만

보았기 때문인지 TV 속으로 빨려 들어갈 정도로 나와 백설공주는 가까워졌다. 그때 내 모습은 제삼자의 눈으로 관찰했던 것처럼 생생하게 남아 있다. 볼이 붉은 소녀의 노랫소리는 고왔다. 그것만으로도 나는 그 비디오를 테이프 줄이 너덜너덜해질 때까지 보고 또 보았다.

디즈니는 처음 애니메이션 스튜디오를 세웠을 때부터 꾸준히 '프린세스'들을 하나씩 탄생시켜왔다. 뮬란, 티아나, 라푼젤, 벨, 모아나, 에리얼, 재스민, 신데렐라, 백설공주, 메리다, 오로라, 포카혼타스 등 수많은 공주 캐릭터들이 애니메이터들의 손을 거쳐 만들어졌고, 오랜 기간 쌓여온 만큼 팬들은 이들을 오리지널 프린세스 그룹과 뉴웨이브 프린세스 그룹으로 나누기도 한다. 오리지널 프린세스에 백설공주, 신데렐라, 에리얼 등 소녀들에게 오랫동안 동경할 만한 대상으로 언급되던 존재들이 포함돼 있다면, 뉴웨이브 프린세스는 말 그대로 새로운 흐름으로서 그간의 백인 여성, 화려한 드레스 차림, 왕자를 기다리는 소녀를 거부한다. 상대적으로 문화적 다양성과 가치관의 변화를 투영해 만들어낸 캐릭터들이며, 포카혼타스부터 라푼젤을 거쳐 모아나에 이르기까지, 다양한 프린세스들이 이 리스트를 채운다. 그렇다면 디즈니의 최고 히트작인 〈겨울왕국〉(2013)의 엘사와 안나도 디즈니 프린세스 시리즈에 포함될까? 〈주먹왕 랄프 2: 인터넷 속으로〉(2018, 이하 〈주먹왕 랄프 2〉)에서 다른 프린세스들과 함께 등장한 두 공주의 모습을 보건대 위화감은 전혀 느껴지지 않았으니 많은 사람들이 궁금해할 만도 하다. 하지만 〈겨울왕국〉 시리즈의 경우 워낙 독보적인 흥행을 기록한 작품이기 때문에 프린세스 시리즈와 독립된 세계로 보아도 별 무리는

없다. 안나와 엘사는 디즈니에서 나온 프린세스 컬렉션 MD에도 대부분 배제돼 있기 때문에 아예 〈겨울왕국〉 컬렉션으로 따로 구매하는 나 같은 소비자도 있으니 말이다.

예전에는 이모가 일본에서 대부분의 디즈니 MD 상품을 사다주었다. 〈미소녀 전사 세일러 문〉 시리즈와 함께 디즈니 공주들의 모습이 담긴 미니 티슈, 장난감 반지, 목걸이, 피겨 같은 것들이 대부분이었다. 한국에서 구할 수 있는 제품은 거의 없었다. 어쩔 수 없이 일본에서 넘어오는 제품들을 가지고 놀았고, 백화점에 진열된 인형의 가격표를 보며 여러 차례 입맛을 다셨다. 하나만 고르라고 하면 도저히 고를 수가 없어서 아예 다 사지 못할 바에야 아무것도 갖지 않겠다는 각오로 꿋꿋이 유혹을 물리쳤던 기억도 난다. 지금은 디즈니가 국내 완구 브랜드에도 판권을 내주면서 여러 제품들이 생산되었고, 심지어 '다이소'에서는 3만 원 정도면 웬만한 디즈니 프린세스 컬렉션은 모두 구입할 수 있을 정도로 가격대가 낮아졌다. '텐바이텐'에는 '다이소' 가격의 최소 3~5배에 이르는 비싼 제품들이 있는데, 그곳에 가면 나 역시도 아직까지 망설이면서 꼭 갖고 싶은 것만 고른다. 아무리 나에게 위로를 건네는 물건일지라도 지나침은 모자람만 못하니 그간의 경험상 가계부를 펼쳐봤을 때 기분이 나쁘지 않을 정도로만 돈을 쓰는 게 낫다.

어릴 때 책을 아주 좋아했으며 다소 전투적인 성격이었던 나는 승부욕에 한번 발동이 걸리면 이기지 않고는 못 배겼다. 그러면서도 로맨틱한 사랑 또한 꿈꾸던 나에게 〈인어공주〉의 에리얼과 〈미녀와 야수〉의 벨은 가장 이상적인 프린세스였다. 이 애정은 지금까지도 이어

져오고 있으며, 지나간 연인들은 한 번쯤 나에게 에리얼과 벨의 모습이 담긴 거울이나 인형 같은 것들을 선물했었다. 그중에서도 좀 더 좋아하는 이는 벨이다. 요즘에도 나는 상당히 자주 〈미녀와 야수〉를 틀어놓는데, 언제 봐도 작품 전반의 분위기를 지배하는 벨의 우아함과 무모함이 좋다. 하지만 애석하게도 '알리 익스프레스'를 통해 구매할 수 있는 피겨는 벨보다 에리얼이 훨씬 더 정교하고 아름답게 제작되었기 때문에 그쪽을 샀다. 다른 사람들은 어떨지 모르겠지만, 나는 마감이 불만족스러울 경우에는 과감히 포기하고 다른 프린세스로 어느 정도 대리 만족하는 편이다. 그게 프린세스를 좋아하는 내가 누릴 수 있는 특권이다(원래 물건이나 사람에 대한 집착이 크지 않은 터라 가능한 일이기도 하다). 그럼에도 불구하고 고모의 은근한 눈치에 못 이겨 그 당시 어렵게 구했던 틴케이스 가방을 동생에게 뺏긴 일은 아주 분했고, 그때와 비교할 건 아니지만 최근에 옛 연인에게 선물 받았던 고퀄리티 에리얼 인형을 조카에게 선물로 줬을 때에도 마음이 좀 아팠다.

(좌) 〈인어공주〉(1989) (우) 〈미녀와 야수〉(1991)

수많은 프린세스들을 동경하며 자랐던 소녀에게 오리지널 프린세스들의 "Happily ever after"는 서른이 넘은 지금도 믿고 싶은 판타지다. "그렇게 왕자와 공주는 영원히 행복하게 살았습니다"라는 구절은 디즈니가 그려낸 프린세스 시리즈의 유구한 전통 같은 뻔한 결말이었고, 나는 그 로맨틱한 결말 뒤에 또 어떤 현실이 있을 거라고는 감히 생각하지 못했다. 아마도 동화란, 특히 여자아이들에게 주어진 동화란 그렇게 서서히 위기에서 구해준 남성에게 기꺼이 '소유되는' 것이 기쁨이라고 알려주기 위해 고안된 사회적 장치였을 것이다. 하지만 점차 나이를 먹으며 나는 조금 다른 프린세스들과 마주하기 시작했다. 포카혼타스의 자유로운 움직임에 매료됐고, 뮬란이 남성들을 이기려 끝까지 칼을 놓지 않는 모습에 설렜다. 라푼젤의 당찬 뜀박질은 시원했고, 멋지게 말을 타고 달리는 메리다는 신선한 쾌감을 선사했다. 디즈니 애니메이션에 은연중에 담긴 제1세계의 관점을 비판하는 것은 어린 나에게는 익숙하지 않은 일이었다. 아마도 테이프를 끊어먹을 뻔한 백설공주의 고운 노랫소리가 내 안에서 여전히 아름다운 장면으로 각인돼 있기 때문이었을 것이다.

하지만 나는 더 이상 〈백설공주와 일곱 난쟁이〉를 보지 않는다. 나의 첫 번째 디즈니 프린세스였지만, 지금은 절대로 보지 않는 유일한 작품이다. 그렇다면 여기서 다시 나의 프린세스들에 관한 이야기를 시작해보자. 흰 얼굴에 까만 머리카락을 지닌 소녀는 새어머니의 음모 때문에 죽을 위기에 처했다가 멋진 왕자를 만나 영원히 행복하게 살았다. 그런데 이 이야기는 지금에서는 조금 다르게 읽힌다. 빨간 사과를

베어 물고 죽음에 이른 소녀가 성에서 쫓겨나 무려 일곱 명의 남성 난쟁이를 돌보는 노동을 하다 왕자를 만나 원래 공주였던 자신의 지위를 회복하게 된다는 이야기로 말이다. 그동안 디즈니에서는 각색한 적이 없건만, 1991년 3세였던 소녀가 2020년의 33세 어른이 되어 시각을 조금 틀면서 이 비디오는 불편하기 짝이 없는 작품이 되었다.

다행히도 내가 기자로 일하는 동안 페미니즘 이슈는 전 세계적인 정치적 어젠다를 넘어 문화 콘텐츠에도 적지 않은 영향을 끼쳤다. 그 중에서도 디즈니 프린세스들은 주요한 비판의 대상이었다. 여성들 사이에서 공주는 소위 '여성스러움'이란 개념을 대표하는 키워드, 즉 귀여움, 사랑스러움, 청순함과 같은 몇 가지 선입견의 대명사나 다름없었다. 그리고 그동안에는 별반 문제시되지 않고 오히려 자연스럽게 받아들여지던 고정관념에서 점차 불편함을 느끼는 여성들이 크게 늘었다. 이들이 목소리를 내면서 디즈니 프린세스들은 〈주먹왕 랄프 2〉에서 세상의 기대에 부응하는 공주 연기를 마친 뒤 파자마를 입고 쉬는 모습으로 등장했다. 심지어 〈주먹왕 랄프 2〉의 주인공 바넬로피는 그동안 디즈니가 프린세스 시리즈마다 공식처럼 사용했던 음악과 연기의 클리셰를 따라 하며 '셀프 디스'하기도 했다.

공주라는 클리셰에 나기 시작한 균열은 디즈니의 실사영화와 뮤지컬 등에서 좀 더 구체적인 변화로 이어졌다. 디즈니의 뮤지컬 〈아이다〉는 죽음을 초월한 러브 스토리에 그치지 않고 주인공인 공주 아이다에게 더욱 탄탄한 서사를 더하기 위해 새 버전을 제작 중이다. 실사영화를 연상시키는 3D 애니메이션으로 리메이크된 〈라이온 킹〉(2019)

에서는 주인공 심바보다도 더 굳세게 현실에 맞서는 암컷 사자들의 모습이 부각되었다. 실사영화 〈알라딘〉(2019)에서는 알라딘이 아니라 재스민 공주가 왕위에 올랐다. 나아가 이런 움직임은 보다 포괄적인 인권 문제로까지 확장됐다. 리메이크 실사화가 결정된 영화 〈인어공주〉는 백인 여성이었던 인어공주 에리얼 역에 흑인 여성 배우를 캐스팅하면서 인종차별에 관한 논의를 심화시켰다. 이런 상황을 겪으며 나 역시 자연히 백설공주부터 엘사와 안나에 이르기까지 그들의 삶을 지배하는 모종의 통치권자에 대해 고민하게 되었다.

"외모지상주의 얘도, 잠만 자던 쟤도, 사과 먹고 쓰러진 걔도, 해결책은 하나였다. 입맞춤. 저주는 풀렸다." JTBC 드라마 〈경우의 수〉에서 주인공 경우연(신예은)은 "마녀같이" 자신을 붙잡고 놓아주지 않는 남자 주인공 이수(옹성우)를 향한 10여 년간의 마음을 접기 위해 입을 맞춘다. 스스로 지독한 짝사랑의 저주를 풀어보겠다는 의지의 발로였다. 이렇듯 여전히 여러 영화와 드라마에서는 안데르센 동화집이나 디즈니의 손길을 거친 공주들이 수많은 여성들에게 시대에 따라 다른 비유와 동경의 대상으로 그려지고 있다. 자연스럽게 2020년의 나는 그동안 사 모은 엄청난 양의 포스트 카드와 스티커, 퍼즐 중에서 가장 진취적으로 자신의 칼을 꺼내 든 프린세스들만 뽑아 책상에 가지런히 배치해두기에 이르렀다. 더불어 외모지상주의 얘도, 잠만 자던 쟤도, 사과 먹고 쓰러진 걔도, 요즘은 새로운 해결책을 찾아 나설 수 있는 여지를 남겨뒀다.

공주라는 계급이 갖는 우아함과 잔인함에 대해서는 언제든지 논할

수 있다. 그러니 왕자님들이 아름다운 여성 배우자를 찾아 헤매는 동안, 마찬가지로 자기 삶의 퍼즐을 맞춰나갈 뿐인 공주들을 애써 거부할 필요는 없다. "너 계속 그런 거 좋아하다가 이상한 남자 만나서 인생 망해." 여태껏 세 명의 중년 남성이 나에게 이 말을 했고, 나는 그들의 얼굴을 똑똑히 기억하고 있다. 그때 실컷 비웃어줬어야 했는데 조금 아쉽다. 지금의 프린세스들이 어떤 모습으로 변화하고 있는지, 어떻게 사랑을 내 심장 가까운 곳으로 끌어오는지 알았다면 그런 말은 쉽게 하지 못했을 텐데. 아쉬운 대로 이 자리를 빌려 묵혀둔 말을 전한다. 안 망해, 내 인생. 이상한 건 안 고를 거라.

서글픈 영웅에서
열정의 영웅으로
〈가면라이더〉 시리즈

김형섭

　20세기는 새로운 영웅 이야기가 여럿 태동하던 시대였다. 그중에서도 20세기를 대표하는 영웅이라면 다른 무엇보다도 이것을 들 수 있으니, 바로 과학의 영웅이다. 20세기는 인류가 달에 내려선 시대로, 이는 세계와 인류의 의식에 거대한 변혁을 일으킨 일대 사건이었다. 더이상 우주는 신들의 거처가 아니다. 달 표면을 목격한 일이 상징하는 바 그대로 인류는 세계의 모든 것을 과학적 사고로 재편했다. 과학은 새로운 시대의 힘이었다.

　자연히 새로운 시대의 영웅담 또한 과학을 요람으로 삼았다. 이른

바 'SF 히어로'들이다. 1971년, 일본에서 천재라 불리던 만화가 이시노모리 쇼타로石ノ森章太郎는 이러한 과학 영웅 중에서도 가장 일그러진 서글픈 영웅을 탄생시켰다. 악의 조직 '쇼커'에 납치되어 사이보그로 개조당한 남자 혼고 다케시, 가면라이더 1호였다.

가면라이더는 도에이東映사의 '특촬' TV시리즈로 처음 태어났다. 특촬特撮이란 영화의 특수촬영 기법을 말하는 것으로, 킹콩이나 공룡, 괴물, 우주선, 외계 행성 등 공상의 산물을 실사영화로 표현하는 방식이다. 특촬물에는 SF나 판타지 장르를 애니메이션에 비해 보다 현실적으로 느껴지게 하는 힘이 있었다. 일본은 이 특수촬영 기법을 중심으로 괴수물과 히어로물을 하나의 장르로 승격시켰다.

가면라이더는 특수촬영물로 제작된 대표적인 '과학 히어로'로, 아이들이 동경하던 바이크를 타고 달리는 멋진 '히어로 라이더'로 고안되었다. 원작자이자 메인 기획자였던 이시노모리 쇼타로는 본래부터 사이보그 히어로를 즐겨 창작했다. 신체의 일부 혹은 대부분을 기계로 대체한 이로, 미래 과학에 대한 인류의 동경 그대로 강력한 신체 능력이 부여되곤 했다. 즉, 사이보그란 과학을 통해 보다 특별한 신체와 강력한 힘을 부여받은 초인의 대명사나 다름없었다. 그래서인지 초기에는 이를 대단한 특권처럼 묘사하기도 했다. 그러나 이시노모리는 달랐다. 비관적인 시각을 견지하는 동시에 괴기물과 기담을 탐닉했던 그는 사이보그를 과학으로 말미암은 인간성 강탈이라는 관점에서 묘사했다. 그의 또 다른 대표작인 〈사이보그 009〉만 봐도 알 수 있다. 〈사이보그 009〉의 주인공들은 악의 조직에 납치되어 병기로 개발되는 데

그치지 않고, 적어도 30년이나 50년 뒤에 깨어남으로써 인간으로서의 삶 전부를 빼앗긴다. 사이보그가 된 이는 다른 이와 사랑을 나눌 수 없다. 함께 나이를 먹어가며 평범하게 인생을 살아갈 수도 없다. 맛있는 것을 먹는 것조차 불가능하다. 이시노모리의 작품 안에서 사이보그가 된다는 것은 저항할 수 없는 강압적인 폭력에 의해 인간으로서의 삶 전부를 빼앗기는 것을 의미했다.

〈가면라이더〉는 이러한 이시노모리의 테마를 가장 강렬하게 표현한 작품이다. 거대한 권력을 갖고 광기로 세계를 물들이려 하는 악의 조직에 납치되어 인간으로서의 삶을 강탈당하는 청년. 즉 〈사이보그 009〉에서도 사용된 플롯이 그대로 이어지는 것이다. 하지만 〈가면라이더〉는 여기에 하나를 더 더한다. 바로 괴인 메뚜기 사내라는 기괴한 모습이다. 혼고 다케시는 악의 조직 쇼커에 의해 평범한 인간으로서의 삶을 강탈당하고, 이어 괴물의 이면이랄 수 있는 '메뚜기 사내'의 모습을 이식받는다. 괴물의 모습을 함으로써 과학에 의한 인간성 강탈은 더욱 뚜렷한 이미지로 형상화되면서 자연히 보는 이에게 강렬한 주제로써 전달된다. 그는 괴물의 형상을 하고서 자신을 개조한 악의 조직의 또 다른 괴인들과 싸운다. 괴물의 힘을 갖고서, 자신과 같은 괴물을 상대로, 인간의 영혼을 지키기 위해 그 누구보다 치열한 전쟁을 치른다. 그렇기에 이는 결코 치유할 수 없는 고통스런 상처를 안은 채 또 다른 이에게 상처를 주지 않기 위해 벌이는, 처절하고도 서글프며 숭고한 영웅의 전설로 읽힌다.

하지만 그의 아픔은 결국 그 하나만으로 끝나지 않았다. 그와 함께

싸웠던 가면라이더 2호를 비롯해, 이후 새로운 시리즈에서 새로운 조직에 의해 가족을 잃은 V3, 라이더맨, 이어 X, 아마존, 스트롱거 등 여러 히어로들이 그와 같은 아픔을 안고 그와 같이 사람들을 지키기 위해 영웅으로서 일어서야 했다. 일견 단순해 보여도 우리 사회에는 언제나 악이 존재하며 약자는 언제나 그릇된 권력에 의해 상처받는다는 것을 은유하기엔 충분하다(실제로는 시리즈의 상업적 성과를 지속하기 위한 것이지만, 자고로 낭만을 그릴 때 현실은 잠시 잊는 법이다).

이 시기의 〈가면라이더〉를 일반적으로는 '쇼와昭和, 1926~1989년 시기의 일본 연호 가면라이더'라고 칭한다. 아쉽게도 동시간대에 한국에서 '쇼와 가면라이더' 시리즈 전편을 보기는 어려웠다. 나 역시 처음 본 〈가면라이더〉는 특촬물이 아닌, 시리즈의 6번째 작품인 〈가면라이더: 스카이라이더〉의 만화판이었다. 그 외에는 유선TV라 불리던 당시의 케이블TV와 비디오, 〈다이나믹 대백과〉라는 해적판 도서에서 소개한 자료를 보는 것이 전부였다. 하지만 그렇게 조금씩 보는 것만으로도 〈가면라이더〉의 특별한 매력에 빠지기에는 충분했다. 그만큼 '괴인 메뚜기 사내' 가면라이더라는 영웅은 기괴했고 그래서 더 각별했다.

한국에서 〈가면라이더〉 시리즈를 전부 보게 된 것은 인터넷이 전면 보급되기 시작한 2000년을 전후해서다. 이때 불법으로 애니메이션, 드라마, 영화 등의 동영상 파일이 대대적으로 유포됐는데, 〈가면라이더〉 시리즈 역시 이를 전파하고자 했던 팬들에 의해 배포되기 시작했다. 그리고 그 이후 정식으로 더빙된 시리즈가 방영되었다. 2000년을 기점으로 방영되어 한국에서도 전 시리즈를 볼 수 있었던 이 시기

〈가면라이더〉 시리즈를 '헤이세이平成, 1989~2019년 시기의 일본 연호 라이더'라고 부른다. 그리고 '헤이세이 라이더'는 이전 '쇼와 라이더'와는 근본적으로 다른 점이 하나 있었으니, 바로 가면라이더는 더 이상 개조인간, 즉 사이보그가 아니게 되었다는 점이다. 이는 당시 일본에서 수술이나 장애 관련 표현에 대한 방영 금칙 조항이 생긴 데서 기인한 것으로, 〈가면라이더〉의 개조인간이라는 컨셉이 여기 저촉되었기 때문이다.

이로 인해 가면라이더는 더 이상 영원의 황야를 떠도는 슬픈 개조인간일 수 없게 됐다. 자연히 신세기 〈가면라이더〉 시리즈는 새로운 길을 모색해야만 했다. 동시에 〈가면라이더〉 시리즈가 지닌 정체성 또한 지켜내야 했다. 원작자인 이시노모리 쇼타로마저 세상을 뜬 후였기에 이 힘겨운 짐은 온전히 남은 제자들과 제작진의 몫으로 남았다.

〈가면라이더 쿠우가〉

다행히 헤이세이 시대의 첫 번째 라이더인 〈가면라이더 쿠우가〉(2000~2001, 이하 〈쿠우가〉)는 이 과제에 대한 첫 번째 대답이자 명답을 내

는 데도 성공했다. 무엇이 〈가면라이더〉 시리즈를 대표하는가, 라는 근원적인 질문에 당장 이런 것들이 떠오른다. 변신 벨트, 변신 자세, 곤충을 모티브로 한 괴인, 라이더 킥 등등. 에두를 것 없이 모두 가면라이더를 이루는 요소들이다. 〈쿠우가〉는 기존의 핵심 요소들을 충실히 재현해내면서 동시에 과감한 개혁 또한 함께 접목했다. 우선 〈가면라이더〉 시리즈의 중심이던 악의 조직이 사라졌다. 그를 대신한 것은 비인간성을 대표하는 종족인, 살인을 게임 정도로 즐기는 '그론기'였다. 또한 개조인간이라는 컨셉 대신 고대로부터 전해지는 오파츠 Ooparts, Out-of-place artifacts. 초고대문명의 산물로부터 특별한 힘을 얻었다는 설정이 더해졌다. 이는 〈가면라이더〉의 핵심 한 가지를 크게 바꾸었다. 본래 가면라이더의 곤충 가면은 괴인이 되어 인간성을 빼앗긴 슬픔을 상징하는 것이었다. 하지만 〈쿠우가〉는 그 모습을 전혀 다른 이미지로 변화시켰다. 새로운 가면라이더의 모습은 오히려 신비롭고 순수하며 열정적인 영웅의 것이었다. 가면라이더는 더 이상 치유할 수 없는 상처를 안고 다른 이 또한 자신과 같은 상처를 입지 않도록 싸우는 영웅이 아니었다. 새로운 라이더는 인간으로서의 이상을 품고 열정을 다해 달려가는 순수한 영웅이었다.

그렇다고 가면라이더의 아픔을 완전히 버리진 않았다. 단지 〈쿠우가〉는 그 아픔을 이미 빼앗겨버린 인간성으로 표현하지 않았을 뿐이다. 그 대신 힘의 근원인 변신 벨트 '영석 아마담'에 의해 싸울수록 변해가는 몸과, 점차 살의로 변질되어가는 그론기를 향한 분노를 점점 상실해가는 인간성으로 표현했다. 심연을 들여다본 이는 스스로 심연

이 된다. 마찬가지로 괴물과 맞서 싸운 이는 스스로 괴물이 되어간다. 그럼에도 쿠우가, 고다이 유스케는 최후의 변신에서 그동안의 가치와 신념을 지켜낸다. 최후에 이르러 용사가 아닌 파괴자의 숙명을 가진 형태로 변신했음에도 모두를 수호하고자 했던 마음을 스스로 지켜낸 것이다. 새로운 〈가면라이더〉 시리즈는 그렇게 인간성의 승리와 성취를 새 테마로 삼았다.

　물론 〈쿠우가〉는 새로운 〈가면라이더〉 시리즈의 완전한 답은 아니었다. 이 작품이 모자라다는 뜻이 아니다. 이후 〈가면라이더〉 시리즈는 이전처럼 특정 컨셉에 집중하는 것이 아니라 각 시리즈를 보다 자유로운 실험의 장으로 삼으며 계속해서 새로운 방식으로 거듭났기 때문이다. 본래 〈가면라이더〉 시리즈는 악의 조직과 개조인간이라는 컨셉을 중심으로 이를 부각하기 위한 여러 아이디어를 더해가는 방식으로 제작됐다. 그러나 '헤이세이 라이더'는 기존의 틀을 과감하게 버리고는 그 빈자리를 도리어 새 무기로 삼았다.

　'헤이세이 라이더'는 매 작품 새로운 시도로 대변된다. 변신 벨트는 물론 벨트로부터 얻는 힘도 매번 새로운 것이었다. 어떤 때는 오파츠, 어떤 때는 초능력, 때로는 미지의 테크놀로지가 그 자리를 차지하기도 했으며, 심지어 단련을 통해 변신 능력을 얻는 경우도 있었다. 자연히 기술도 다양해졌다. 심지어 가면라이더의 트레이드마크인 '라이더킥'조차 쓰지 않는 라이더도 있다. 인간을 위협하는 적 또한 마찬가지. 살인 게임을 즐기는 그론기가 있는가 하면, 인간을 징벌하려는 '언노운', 거울 속에서 나타나는 '미러 몬스터', 한을 품고 죽은 인간이 부

활한 '올페녹' 등 악의로 대표되는 비인간성 또한 매번 새로운 관점과 소재로 구현했다. 게다가 이상적인 인간성을 이루어낸다는 테마 또한 다채로워 '헤이세이 라이더'는 시리즈마다 추구하는 가치 또한 모두 달랐다. 라이더들은 정의, 꿈, 윤리, 정, 가족애 등등 다양한 형태의 인간성을 각기 다른 이유로 추구하곤 했다. 새로운 〈가면라이더〉 시리즈는 매번 새로운 소재와 서사로써 이상적인 인간성을 표현하는 영웅 서사시로 진화한 것이다. 그리고 이러한 과감한 도전이야말로 곧 〈가면라이더〉 시리즈를 완벽하게 부활시켰을 뿐 아니라 보다 확장시킨 결정적 요인이다.

'쇼와 라이더'는 치유할 수 없는 상처를 안은 채 모두가 자신처럼 상처받지 않기를 바라며 싸운 서글픈 영웅이었다. '헤이세이 라이더'는 모두와 같은 바람을 안고 그것을 이루기 위해 함께 걷는 열정적인 영웅이다. 얼핏 서로 다른 모습을 지닌 영웅처럼 보이지만 부르짖는 목소리는 하나다. 우리에게 무엇보다 소중한 것은 선량함을 간직한 인간으로서의 평범한 가치라고. 단지 그것을 지켜갈 수 있다면, 그것이 영웅이라고.

'쩜오디' 세계에 어서 오세요

실사 영화 캐릭터

정소민(코튼)

마블 스튜디오의 〈어벤져스: 엔드게임〉이 국내 극장가 대흥행의 기준인 관객 1000만 명을 개봉한 지 11일 만에 돌파하는 기록을 세웠다. 이에 마블은 지난 2019년 4월 15일 아이언맨 역의 로버트 다우니 주니어, 캡틴 마블 역의 브리 라슨, 호크아이 역의 제레미 레너뿐만 아니라 〈어벤져스: 엔드게임〉의 감독을 맡은 루소 형제, 마블의 수장 케빈 파이기까지 내한해 한국팬들의 환호에 응답했다. 열정적인 한국팬들의 지대한 영화 사랑 덕분에 마블의 히어로 무비를 비롯한 블록버스터 영화들이 자국인 북미보다 한국에서 먼저 개봉하면서 세계 최초 개

봉 타이틀을 부여하는 것도 어느덧 예사가 됐다. 그 밖에 아시아 프리미어를 한국에서 개최하는 등 한국 영화시장의 저력은 지금 이 순간에도 곳곳에서 확인할 수 있다.

영화를 사랑한다는 것은 단순히 영화 그 자체를 향한 것만은 아니다. 어느 순간부터 막강한 팀 앞에는 '어벤져스'라는 수식어가 붙기 시작했고, 영화 〈해리 포터〉의 기숙사 배치를 두고 마치 혈액형으로 성격을 분류하듯 이야기하기도 한다. 방송가는 종종 영화 속 캐릭터들을 패러디할 뿐 아니라 배경음악으로 영화 OST를 점점 더 즐겨 사용한다. 이 모두 영화 속 캐릭터들에게 매력을 느끼고 그것을 좋아하는 사람이 많아졌음을 뜻한다. 흔히 이런 영화 밖에서의 영화 사랑을 두고 팬들은 '쩜오디'라고 일컫는다.

'쩜오디'는 2D와 3D 사이를 의미하는 '2.5D'에서 유래한 용어다. 2D는 점, 선, 면으로 이어진 애니메이션 속 캐릭터를, 3D는 실제 존재하는 인물을 의미한다. '쩜오디'는 2.5D를 줄인 말이다. 즉, 애니메이션과 실제 존재하는 인물들의 사이에 위치한 실사 영화 속 캐릭터들이 그 대상이다. 우리가 알고 있는 영화 속의 캐릭터인 아이언맨, 캡틴 아메리카는 물론 〈해리 포터〉〈반지의 제왕〉〈스타워즈〉〈스타트렉〉 시리즈 등이 모두 여기 속한다.

소설 혹은 만화 속에서만 존재하던 이야기들이 영화로 구현되면서 이야기는 보다 현실적으로 펼쳐진다. 글이나 그림으로는 불가능했던 것들이 다양한 시각효과와 음향이 더해져 관객들을 이야기 안으로 깊숙하게 끌어당기는 것은 너무나 당연하다. 그로 인해 이야기의 세계관

은 입체적으로 변모하고, 이는 관객들의 상상력을 직접적으로 자극한다. 인물 간의 관계나 캐릭터의 특성이 말과 행동을 통해 직접 제시되기에 외관 역시 중요해져 배우를 캐스팅하는 데도 점점 많은 인력과 시간이 투입되는 추세다. 이러한 과정을 통해 영화 속 캐릭터는 단순한 캐릭터에 그치지 않고 하나의 인격체로서 팬들에게 다가오곤 한다. 이렇게 구현된 캐릭터와 이를 둘러싼 구체적인 영화 속 세계관과 인물 간의 관계는 팬들로 하여금 '쩜오디'의 매력에 심취할 수밖에 없게 만든다.

2.5D로 아우를 수 있는 영화가 많은 만큼 2.5D 문화를 즐기는 방법 또한 여러 가지다. 나처럼 기존의 캐릭터를 가지고 인형을 만드는 사람을 비롯해, 기존 영화에는 없는 새로운 내용을 쓰거나 그리는 등의 2차 창작이 가장 기본이다. 이렇게 제작된 2차 창작물은 팬들 간에 서로 판매하거나 공유한다. 단순한 문화 소비에 그치는 것도 아니다. 2차 창작물은 트위터나 텀블러와 같은 다양한 SNS 플랫폼을 통해 온라인상에 공개되면서 서로 취향이 맞는 사람들끼리 모이는 계기가 된다. 이를 통해 소위 '덕친'(덕후 친구) 혹은 '덕메'(덕질 메이트)로 발전하기도 한다. 이렇게 모인 팬들은 자체적으로 행사를 열기도 하는데, 주로 2차 창작 굿즈를 판매한다. 이런 행사를 '온리전'이라고 부르는데, 특정 캐릭터, 커플링coupling, 동인 창작 활동에서 캐릭터 간의 연애 관계를 나타내는 단어, 영화 등 다양한 종류의 행사가 이루어진다. 인기 많은 온리전의 경우 티켓팅이 치열해지기 일쑤다.

이제는 너무나 유명해진 '코스프레costume play' 문화도 여기 속한다. 코스프레를 즐기는 코스어들은 자신이 좋아하는 영화 캐릭터와 똑

같이 분장해 영화의 한 장면을 그대로 재현하기도 한다. 코스프레는 할리우드영화나 코믹스 원작이 주를 이루는 코믹콘 행사나, 2개월에 한 번씩 개최하는 코믹 월드 등에서 쉽게 찾아볼 수 있다. 코스프레를 함으로써 자신이 좋아하는 캐릭터가 되어 영화 캐릭터와 동질감을 느끼기도 하고, 스스로가 영화 속에 들어간 듯한 기분을 만끽하기도 한다. 코스프레의 경우 보통 '일카'라고 불리는 일일 카페 행사를 하기도 하는데, 코스어들이 캐릭터로 분장해 하루 동안 카페에서 스태프로 일하는 이벤트를 의미한다. 보통 주최자가 코스어들을 모아 온라인에 라인업을 공개하면 정해진 날짜에 참석 신청해 일일 카페에 참여할 수 있다. 코스어들은 자신이 좋아하는 캐릭터에 이입해 실제로 행동해보고, 이들을 찾아온 사람들은 자신이 좋아하는 캐릭터를 직접 만나 대화하는 것에 의미를 둔다.

무엇보다 2차 창작의 가장 큰 강점은 영화 속에서 다루지 않았던 캐릭터의 모습을 팬들이 직접 재해석해볼 수 있다는 데 있다. 이를 통해 캐릭터의 성격이나 가치관은 보다 구체적으로 만들어진다. 더불어 영화 속에서 크게 집중되지 않았거나 회수되지 않은 복선(소위 떡밥)을 여러 가지 상상으로 재구성해봄으로써 보다 촘촘하고 명확한 캐릭터가 구축되기도 한다. 여러 사람들의 해석이 모인 만큼 때때로 굉장히 특별한 즐거움과 깨달음을 주기도 하는데, 실제로 영화 관계자나 각본가들마저 팬들이 주체가 되어 이뤄낸 다양한 활동과 해석을 참고하고 답글을 달아주는 경우도 종종 찾아볼 수 있다. 예를 들어 영화 속에서는 절대 만날 일이 없는 DC 코믹스의 캐릭터 배트맨과 MCU의 아이

언맨을 부자이자 천재라는 공통분모로 엮어 꽤나 개연성 있는 스토리를 만들어보기도 하고, 〈해리 포터〉 세계관에 존재하는 마법사들이 우리들의 '머글' 세계에서 겪을 해프닝을 그려보기도 한다.

팬들 간의 사적인 이벤트 외에 공식적인 행사 역시 빼놓을 수 없다. 그중 레드카펫 행사는 내가 가장 많이 다니는 행사 중 하나로, 개봉 전 영화를 홍보하기 위해 배우와 감독이 한국에 방문해 직접 팬들과 지근거리에서 만난다. 레드카펫이 열리는 장소나 시간 등은 사전에 해당 영화사의 공식 온라인 계정 등을 통해 공지된다. 인기 영화의 경우는 행사 하루 전부터 밤을 새는 팬들이 허다하다. 행사에서는 내한한 배우들에게 사인을 받거나 운이 좋은 경우 함께 셀카를 찍거나 간단한 대화를 나누기도 한다. 나는 해당 캐릭터의 커스텀 인형을 제작해 배우에게 직접 선물하고 있는데, 종종 배우들이 좋아하는 모습이 매스컴을 타거나 혹은 인터뷰에서 언급하거나 자신의 SNS 계정에 선보이기도 했다. 세계적인 스타들, 그리고 내가 좋아하는 영화 속 캐릭터를 연기한 배우들과 직접 닿아 짧게라도 이야기할 수 있다는 것은 팬들에게 그 어느 때보다 기쁜 순간일 것이다.

코믹콘은 전 세계에서 가장 큰 규모의 2.5D 행사다. 그중 가장 유명한 코믹콘은 미국 샌디에이고에서 열리는 SDCC San Diego Comic-Con다. 마블, DC를 비롯해 워너브라더스 등의 대형 영화사들은 이곳에서 트레일러나 앞으로 개봉할 영화의 라인업을 공개하는 등 새로운 정보들을 속속 발표하는 장으로 이용하는 만큼 '쩜오디 덕후'들에게는 반드시 가봐야 할 '성지'와도 같은 곳이다. 배우들 역시 대거 참여하는

터라 특정 티켓을 구입하면 참여 배우들과 일대일로 사인을 받고 사진도 찍을 수 있다. 우리나라에서는 서울 코믹콘이 매년 8월에 개최되고 있는데, 다른 코믹콘보다 저렴한 가격에 좋아하는 할리우드 배우와 만날 수 있다는 점이 큰 장점이다. 화려한 코스어와 다채로운 굿즈는 덤이다.

그런 의미에서 디즈니랜드와 유니버셜 스튜디오 역시 또 다른 성지 중 하나다. 영화사에서 자사의 영화를 기반으로 만든 테마파크이기 때문에 퍼레이드부터 건축물까지 온통 영화 속을 그대로 재현해 '덕심'을 자극하기 충분하다. 디즈니랜드에는 마블 스튜디오 영화나 〈트론〉〈스타워즈〉 등의 영화 테마파크가 조성되어 있으며 캐릭터들의 환영 이벤트도 이뤄진다. 게다가 캐릭터에게 사인을 받거나 같이 사진도 찍을 수 있는데, 전 세계에 있는 어느 디즈니랜드에서 사인을 받더라도 같은 캐릭터라면 사인이 같기 때문에 이 사인을 모으는 팬들도 상당수다. 게다가 영화 내용과 관련된 질문을 하면 돌발 질문이더라도 실제 캐릭터처럼 답변해준다. 유니버셜 스튜디오도 비슷하다. 유니버셜 스튜디오는 영화 〈트랜스포머〉〈해리 포터〉〈쥬라기 공원〉 시리즈 등을 테마로 삼았는데, 〈해리 포터〉 테마존의 경우 호그와트 학교의 교복을 입고 방문하면 직원들이 정말로 호그와트 학생을 반겨주듯 대한다.

그래서 쩜오디에 '입덕'하려면 도대체 어디서부터 시작하는 것이 좋냐고 묻는다면 나는 역시나 마블 시네마틱 유니버스MCU 영화를 추천한다. 마블 스튜디오는 2008년도 〈아이언맨〉을 시작으로 지금까지

총 11년간 22편의 영화를 선보였다. 아이언맨만이 아니라 스파이더맨, 캡틴 아메리카, 블랙 위도우, 헐크, 토르 등이 모두 MCU에 속한 히어로다. 각 히어로의 개인 이야기를 다룬 솔로 무비와 콜라보 무비(〈어벤져스〉 시리즈)로 거대한 이야기를 하나의 세계관으로 수렴한 것이 특징이다. MCU는 가장 대중적인 스토리로 구성이 되어 있으며, 영화 간의 연계도 좋아 순서대로 영화를 보면서 숨은 복선과 연결 고리를 찾아보는 재미가 특히 쏠쏠하다. 더불어 〈해리 포터〉 시리즈와 〈반지의 제왕〉 시리즈도 추천한다. 두 시리즈 모두 가상의 세계를 핍진한 현실처럼 구축한 탄탄한 세계관으로 인해 마치 실제 있었던 일이나 실재하는 세계인가 싶은 착각을 불러일으킨다. 영화에 대한 애정이 쌓여 오프라인에서도 즐기고 싶다면 앞서 언급한 코믹콘 서울 행사에 방문해보기를 권한다. 다양한 2.5D 캐릭터와 관련한 부스를 포함해, 관계자나 배우는 물론 코스어까지 만나볼 수 있는 자리라 보다 다양한 '쩜오디' 문화를 체험할 수 있을 것이다.

한 분야에 열정적으로 매료된다는 것은 굉장한 축복이다. 최근 들어 '덕후'라는 단어는 더 이상 부정적인 의미로만 사용되지 않는다. 오히려 그보다는 하나의 문화를 만들고 이끌어가는 주도자로서의 역할이 더 부각되는 듯하다. 영화 속의 캐릭터를 하나의 인격체로 만나 깊게 알아가는 과정, 더 나아가 영화의 서사를 이해하고 마침내 새로이 만들어나가는 '덕질'로서의 '쩜오디'는 영화시장이 커지면서 더욱 각광받는 문화로 자리매김 중이다. 영화를 즐겨 보고 좋아하는 사람들이라면 곧 쩜오디의 매력에도 빠질 게 분명하다.

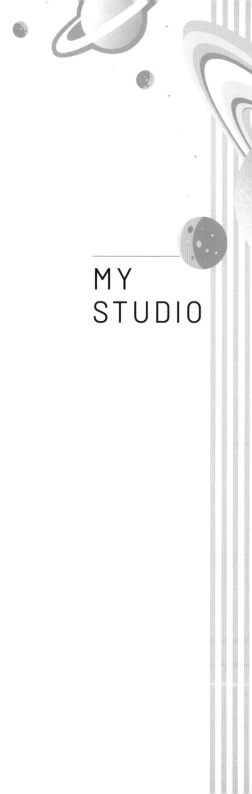

MY
STUDIO

혼자 놀기 vs. 함께 놀기

미디 음악, 록밴드

지미준

2018년 10월 27일, 홍대 근처 어느 작은 지하 홀. 평균연령 40세의 8인조 직장인 밴드를 보기 위해 사람들이 모여들었다. '그대에게', 'Smooth', '붉은 노을', '달의 몰락', 'Sunday morning' 등 레퍼토리만 들어도 나이가 가늠되는 이 밴드는 식당 사장과 옷가게 사장, 회사원, 전기기술자, 학원 강사 등이 모여 만든 '민폐'라는 팀이었다. 음악실력은 어설프기 짝이 없는 사람들이었지만, 숲속에선 서투른 새들도 노래하는 법! 서툴고 모자라 민폐 좀 끼치면 어떤가. 보통 사람들의 표상이었던 '민폐'는 초대받은 모든 지인들에게 환호와 박수를 받으며

뜨거운 공연을 마쳤다. 그리고 무대에 올랐던 여덟 명의 멤버 가운데, 베이스 치는 회사원 남자와 건반 치는 작가 여자가 있었다.

어릴 때부터 클래식 음악을 좋아했고, 다룰 줄 아는 악기가 피아노 뿐이었던 나는 넥스트N.EX.T에 열광하던 같은 반 친구 덕에 록의 세계에 입성했다. 이후 나를 본격적으로 록 월드에 잠수시킨 밴드는 본 조비Bon Jovi였다. 마초 일색이던 록 음악계는 본 조비를 록커로 인정하지 않는 분위기였지만, 남들이 뭐라든 나는 그 아름다운 장르 파괴자가 좋았다. 기타를 처음 잡았던 열여덟 살 때 본 조비의 곡들을 연주하기 위해 잠도 안 자고 연습을 했었다. 델리스파이스의 '차우차우', 너바나Nirvana의 'Smells like teen spirit'을 막 뗀 기타 초보가 본 조비의 'Livin' on a prayer'를 노리다니. 하지만 '열정에 불타는 초보'만큼 무서운 존재가 세상에 또 있으랴. 나는 결국 해냈다. 내친 김에 3대 기타리스트 중 한 명인 지미 페이지의 밴드 레드 제플린Led Zeppelin까지 건드렸다. 한 달 동안 말 그대로 밥만 먹고 기타만 치며 'Stairway to heaven'을 어설프고 맛없게 완주해냈다. 학교 후배들과 오합지졸 밴드를 결성하고, 타학교 밴드들과 교류하며 건즈 앤 로지스Guns N' Roses, 크랜베리스The Cranberries, 레이지 어게인스트 더 머신Rage Against The Machine, 스트라토바리우스Stratovarius, 라디오헤드Radiohead, 뮤즈Muse, 콘Korn, 레드 핫 칠리 페퍼스Red Hot Chili Peppers 등 록음악에 빠져서 청소년기의 후반부를 보냈다.

20대를 지나는 동안 음악 취향은 서서히 바뀌었다. 전자기타보다는 따뜻한 전자피아노 소리가 좋아졌다. 인코그니토Incognito와 포플레

이Fourplay, 자미로콰이Jamiroquai, 다운 투 더 본Down to the Bone, 파리스 매치Paris Match 등에 심취해 건반 연습을 하던 중 지금의 남편을 만났다. 나와 남편은 비슷한 시기에 사춘기를 보냈고, 또래 동호인들과 마찬가지로 처음에는 영미권 음악들로 밴드 활동에 발을 들였다는 공통점이 있었다. 서른세 살이었던 그는 취미로 하는 직장인 록밴드에서 베이스를 친다고 했다(아아, 베이스는 내가 정말 사랑하는 악기다!). 베이스와 도넛 쿠폰에 홀랑 넘어가 그와 연애를 시작했고 그의 밴드 멤버들을 만났다. 합주하는 사람들을 하도 오랜만에 봐서 그랬는지, 내 사춘기와 청년기를 감쌌던 록 스피릿이 되살아났다. 그리고 운명처럼 그 밴드에 키보디스트로 합류해버렸다. 그 밴드가 바로 '민폐'. 그리고 내가 민폐와 함께한 첫 곡은 본 조비의 'Keep the faith'였다.

　록의 맛을 알기 전 고등학교 1학년 무렵이었다. 당시만 해도 '1가구 1PC' 문화가 형성되기 전이었는데, 컴퓨터에 관심이 많았던 친구 하나가 어디서 음악 만드는 프로그램을 구했다기에 궁금해서 그 친구 집에 놀러간 적이 있다. 윈도우-95도 겨우 돌아가는 PC 화면에 오선 악보가 '짠' 하고 나타났다. 친구는 마우스로 악보에 음표를 하나하나 찍었다. 음표가 찍힐 때마다 피아노 소리와 비슷하지만 지극히 기계적이고 어딘가 어설픈 전자음이 땡땡거렸다. 친구는 음표를 몇 마디 대충 찍어놓은 다음 재생 버튼을 눌렀다. 그러자 오합지졸 마구잡이로 찍혔던 음표들이 리듬을 타고 제법 그럴싸한 선율로 변신하는 게 아닌가! "우와, 이거 신세계다!" 그렇게 나의 인생으로 미디 음악MIDI, musical instrument digital interface이 처음 들어왔다. 그 프로그램은 '케이크워크'라

불리는 시퀀서였다.

케이크워크를 알게 되고 시간이 흘러 인터넷의 시대, 1가구 1PC의 시대가 도래하면서 인터넷 세상에는 수많은 동호회가 생겼다. 많은 취미인들 사이에서 나는 〈스타크래프트〉와 미디 음악 동호회에 가입했다. 그때까지도 미디 동호회는 많지 않았다. 그래서인지 동호회 홈페이지에는 초보부터 프로 음악가까지 다양한 사람들이 모여 있었다.

그곳에서는 주기적으로, 대회(?)라고 하기에는 좀 거창한 '주 장원전' 혹은 '월 장원전' 같은 걸 열었다. 보상은 '명예의 전당 게시판 등재'뿐이었지만 회원들은 참 열심히도 음악을 만들었다. 대회에서 프로들은 알아서 빠져주었다. 순수 동호인들의 대결에서 내가 만든 곡도 투표를 통해 한 번 뽑혔다. 프로그램을 열어 이것저것 눌러보고 이 소리 저 소리 바꿔보며 날이 밝아오는 것도 모른 채 미디 작곡에 빠진 결과였다. 어찌나 영광스러웠던지 아직도 그때의 감동이 생생하다.

나는 지금까지 네 종류의 시퀀서를 사용해보았다. 입문할 때 케이크워크를 썼고, 몇 년 지나서 '리즌'과 '큐베이스'를 썼다(큐베이스 사용자가 왠지 멋있어 보였기에). 최근에는 '프로툴'과 '로직프로X' 사이에서 고민하다 결국 로직프로X를 사서 쓰고 있다. 네 가지를 써본 결과, 각 시퀀서의 특징이 모두 다른 만큼 어느 것이 더 좋다 말할 수는 없지만 아주 깊은 '덕후'가 아닌 나 같은 사람이 음악을 가지고 놀기에는 로직프로X가 괜찮은 듯하다. 인터페이스가 다루기 쉽고 직관적이며, 무엇보다도 기본 탑재된 가상 악기 음원이 케이크워크나 큐베이스에 비해 종류가 많고 음색이 유료 음원 못지않게 훌륭하다. 취미 삼아 작곡과 믹싱,

마스터링까지 해보고 싶다면 로직프로X 하나로 충분할 거라 생각한다 (프로 작곡가들도 로직프로X를 많이 사용한다. 오해 없길!). 나는 '민폐' 공연에 사용할 라이브 프로그램도 필요해서 로직프로X와 짝꿍인 '메인스테이지 3'를 묶어서 30만 원 안쪽으로 구입했다. 다만 이것들은 맥Mac 운영체제에서만 쓸 수 있다는 단점이 있다. 그리고… 맥 기기는 비싸다.

시퀀서와 가상 악기 음원만 있으면 어찌 됐든 꾸역꾸역 음악을 만들 수는 있다. 나 역시 케이크워크 시절에는 녹음 장비가 없어서 '진격의 마우스 노가다'로 곡을 만들었다. 드럼, 베이스, 기타, 피아노, 관악기, 현악기 모두 가상 악기 음원을 사용했다. 실제로 연주한 건 아무것도 없었다. 완전히 기계가 북 치고 장구 치고 다 해주었던 것이다. 처음에는 그렇게 곡이 만들어지는 것 자체가 신기하고 재미있어서 장난감처럼 가지고 놀았지만 시간이 갈수록 아쉬움이 생겼다. 진짜 악기 소리를 담고 싶고, 진짜 사람의 연주를 담고 싶어졌다. 그래서 마스터 건반과 가상 악기, 오디오 인터페이스를 샀다. 마스터 건반과 컴퓨터를 연결해 건반을 직접 연주하며 각 음의 신호를 레코딩했더니 또 이런 신세계가 있나 싶었다. 완전한 녹음은 아니었지만 적어도 마우스와 씨름하던 때보다는 훨씬 인간적인 라인이 만들어졌다.

한 치의 오차도 없는 기계적인 음악은 어쩐지 인간미가 없게 느껴지고 쉽게 질린다. 심지어 대중음악에는 멋진 그루브를 만들어내는 의도적 느려짐, 레이드 백Laid back이라는 음악 기법도 있다. 레이드 백은 사람이 악기를 연주하거나 노래를 부를 때 음이 정박에서 조금 뒤로 밀리는 불완전하고 인간적인 오차가 예술이 된 경우다. 기계가 인간을 대

신할 수 있었다면 세상에 연주자는 더 이상 남아 있지 않을 것이다. 하지만 여전히 많은 연주자가 존재하고, 명인이라 불리는 사람들이 존경받고 있다. 사람은 연주하다 손가락이 미끄러지기도 하고, 힘 조절이 달라지기도 하고, 속도와 음길이가 달라지기도 한다. 아이러니하게도 그렇게 불완전한 요소가 인간의 마음에 더욱 잘 달라붙는 듯하다. 기계적인 것이 많아질수록 사람은 자연적이고 인간적인 것에 더 끌린다.

우리 커플의 장난감들

장비를 마련해 방구석에서 홀로 미디 음악을 하던 때, 특히 기타라인을 만들 때면 나는 항상 불만족스러웠다. 기타의 줄은 단 6개. 줄하나에 주주가 여럿이다. 줄 지분을 나눠 가진 음들은 연주자를 만나면 유기적인 사운드를 만들어낸다. 그런데 가상 악기는 그 섬세한 진동을 잘 표현해내지 못했다. 그렇다고 내가 기타를 직접 연주해서 쓸정도로 잘 치는 편도 아니다. 사운드 욕심은 가득했지만 이것저것 다배우자니 일상생활에 지장이 있었다. 그렇게 아쉬운 수준에서 억지로

만족하고 살다가 남편의 밴드를 만났다. 역시 밴드를 하면 모든 아쉬움이 한번에 해결된다. 다만 인적 요소가 차고 넘쳐서 조율을 잘못하면 자칫 배가 산으로 갈 수도 있다.

남편과 함께 오른 홍대 직장인 밴드 무대에 나는 맥북과 마스터 건반을 올렸다. 로직프로X 계열의 라이브 공연용 프로그램인 메인스테이지3를 켰다. 'Shut up and dance'의 간주에 흐르는 리드 소리, '그대에게'의 시작을 알리는 트레이드마크인 관악기 소리, 'Smooth' 전곡을 관통하며 리듬을 구성하는 경쾌하고 톡톡 튀는 피아노 소리, 내가 설계한 그 소리들이 모두 내 손가락 끝에서 마스터 건반을 거쳐 맥북 메인스테이지3의 가상 악기들을 이끌고 앰프 밖으로 행진했다. 열광적인 분위기에 흥분한 나머지 손가락에 힘이 너무 많이 들어가 틀리기도 엄청 틀렸다. 인간미란 말로 포장하기에도 민망할 정도로 많이 틀렸다. 나뿐만 아니라 다른 파트도 총체적 난국이었다. 음정이 엇나가고, 이펙터가 먹통이 되고, 리듬이 꼬이고, 모니터 스피커마저 지직거렸다. 그럼에도 '그대에게' 도입부의 브라스 소리가 등장하자마자 관객들은 함성을 쏟아냈다. 그 장면은 아마 1년 후에도, 10년 후에도 잊히지 않을 것이다.

열정이 무서운 건, 처음에 저절로 활활 타오르다가 꺼지면 다시 불태울 때 에너지가 훨씬 많이 든다는 것이다. 그래서 꿈은 열정만으로는 이룰 수 없고, 열정의 시간이 지나면 의지로 멱살 잡고 끌고 가야한다. 나는 음악을 좋아하지만 싫증을 잘 내는 편이라 열심히 안 해서 음악가가 못 되었다. 어쩌면 그게 다행인지도 모르겠다. 꺼지기 직전

까지 열정을 태우고 작은 불씨만 남겨둔 지금이 더욱 음악을 즐기고 있는 때가 아닌가 싶다. 아쉬움이 없진 않다. 이제는 해체해버린 '민폐'의 합주가 종종 그립다. 그런데 다시 하라고 하면 그럴 자신도 없다. 불씨가 남아 있지만 다시 타오르려면 불쏘시개가 필요하다. 그걸 아직 못 만났다. 지금처럼 가끔 남편과 온전히 음악에만 푹 젖어보는 것, 가끔 기타와 건반과 시퀀서로 쿵짝거리는 것, 이상하고 엉뚱한 노래를 만들어 함께 낄낄거리는 것, 지금의 열정 불씨는 딱 그만큼만 남아 있는 것 같다. 악기라는 장난감을 질리지 않을 정도로만 즐기고 내려놓을 수 있는 지금, 이만큼의 열정으로도 우리는 잘 살고 있다. 여전히 음악을 사랑하면서.

나만의 '톤'을 찾아서
기타

펀투

1998년은 스매싱 펌킨스Smashing Pumpkins, 구 구 돌스Goo Goo Dolls, 푸 파이터스Foo Fighters 등 얼터너티브 록 밴드들이 득세하면서 이윽고 콘Korn, 림프 비즈킷Limp Bizkit 등의 랩메탈 밴드들이 태동하던 무렵이다. 서태지가 얼터너티브 성향의 첫 솔로 앨범을 발매한 것도 1998년 여름이다. 더불어 일본 대중문화 개방이 시작된 것도 1998년으로, 각종 일본 록 음악과 애니메이션 수록곡들이 PC통신을 통해 퍼지기 시작했다. 당시 나는 홍대 정문 근처에 살고 있었기에 기타 가방을 메고 다니는 사람들이라든가 '재머스' 같은 인디록 클럽에서 새어나오는 라

이브 음악 소리가 무척 익숙했다. 이러한 시대적, 지정학적 배경 때문인지 나는 기타라는 악기가 자연히 우리 생활과 매우 가까이 있다고 느꼈다.

너바나의 〈Nevermind〉 ⓒUNIVERSAL

1998년, 나는 중학교 2학년으로 여름방학 캠프에서 선배들이 연주하던 통기타 소리를 듣고 기타를 연주해보기로 결심했다. 형들이 연주하던 곡의 제목은 몰랐지만 이전에 CD로 들어본 적이 있었다. 웬 갓난아기가 물속에서 수영을 하며 지폐를 쫓고 있는 재킷 사진이 꽤 인상적이었다. 게다가 여기엔 교과서에서도 쉽게 볼 수 없었던 단어가 박혀 있었다. "Nirvana", 즉 '열반'이라는 뜻의 영단어가 어처구니없이 CD 재킷에 쓰여 있었으니 중2의 눈에는 꽤 인상적이었을 것이다. 캠프에서 형들이 연주하던 곡은 밴드 너바나_{Nirvana}의 'Smells like teen spirit'이었다. 곡의 도입부 리프_{riff, 반복되는 짧고 간단한 프레이즈}가 너무 멋있어서 듣자마자 기타를 치고 싶어졌다. 어떤 '소리'를 내보고 싶다는 강렬한 욕구에 사로잡힌 건 태어나서 이날이 처음이었다.

캠프에서 돌아오자마자 집 창고에서 잠자던 통기타를 찾아냈다.

삼촌이 1980년대에 사용하던 기타라는데 다행히 끊어진 줄은 없었다. 당시 나는 바이올린 6년, 피아노 6년, 플루트 2년에 달하는 경력이 밑거름이 되어 행여 기타에 천재성이 발현되진 않을까 기대했으나, 도저히 들어줄 만한 소리를 내긴 힘들었다. 다뤄본 악기 중에 현악기인 바이올린이 기타와 가장 근접한 악기였지만 당연하게도 둘은 너무나 다른 악기였다. 기타는 줄의 개수도 많고, 두껍고, 현을 누르면 손도 아프다. 그렇게 기타 독학이 시작됐다.

지금 생각하면 나의 첫 기타는 원활히 연주할 수 있는 상태는 아니었던 것 같다. 기타는 나무로 만들어진 악기라 습도와 온도에 따라 수축하고 팽창한다. 기타의 품질과 연주자의 관리 여부에 따라 아예 형체가 변하기도 하며, 이는 연주감과 소리에 크게 영향을 미친다. 특히 기타의 넥neck은 관리가 소홀하면 휘어지기 십상이다. 나의 첫 통기타는 10여 년간의 창고 생활로 습기를 머금고 넥이 휘어 지판을 누르기가 굉장히 어려운 상태였다. 그러거나 말거나, 나는 그저 'Smells like teen spirit'을 연주하고픈 일념 하나로 고난을 이겨냈다. 사실 이제 막 기타를 잡은 '꼬꼬마'가 기타 상태가 어떤지 알 수도 없었겠지만.

기타는 기준에 따라 굉장히 여러 종류로 구분할 수 있는데 크게는 '통기타'와 '일렉트릭 기타'로 나뉜다. 기타의 바디body 가운데 구멍의 유무를 기준 삼아 구멍이 있는 기타를 통기타, 구멍이 없는 대신 여러 부품이 많이 보인다 싶으면 일렉트릭 기타로 분류하면 거의 맞을 것이다. 대다수의 사람들에게 기타라고 하면 떠올리는 이미지란 보통 통기타일 텐데, 이름 그대로 통의 형태로 되어 있고 대개 나무색을 띤다.

속이 비어 있는 바디가 울림통 역할을 해 소리를 확성해준다. 통기타는 용도와 부품에 따라 다시 포크 기타, 클래식 기타, 집시 기타, 포르투갈 기타, 하와이안 기타 등으로 세분화된다. 이 중 대중적으로 보급되고 대중음악에도 가장 많이 쓰이는 통기타가 포크 기타다(6개의 철 재질 줄을 사용한다는 점 때문에 종종 스틸 기타라고 칭하기도 한다). 버스커버스커의 '벚꽃엔딩', 십센치의 '아메리카노', 익스트림Extreme의 'More Than Words', 제이슨 므라즈Jason Mraz의 'I'm Yours'를 대표하는 통기타 소리가 포크 기타의 좋은 예다.

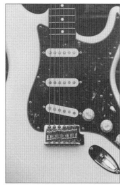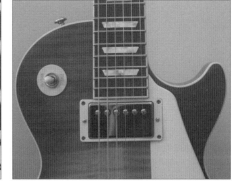

일렉트릭 기타의 대표 브랜드 펜더(좌), 깁슨(우)

일렉트릭 기타는 외관상으로도 통기타와 쉽게 구분된다. 일렉트릭 기타의 대표 브랜드로는 펜더Fender와 깁슨Gibson이 있다. 둘 다 미국의 브랜드로, 1940년대부터 재즈, 블루스, 로큰롤 음악과 함께 태동해 현재에 이른다. 펜더를 대표하는 모델인 스트라토캐스터(이하 스트랫)와, 깁슨의 레스폴은 각각 일렉트릭 기타계의 양대 아이콘이다. 두 모델의 외관과 소리 그리고 연주감은 확연히 다르다. 스트랫은 일반적으로 청

량하고 깔끔한 소리가 두드러지는 데 반해, 레스폴은 따뜻하고 무게감 있는 소리가 매력으로 꼽힌다(물론 어디까지나 개괄적인 특성에 불과하고 두 모델 모두 일렉트릭 기타의 보편적인 음색을 무리 없이 낸다). 이 둘은 수십 년간 일렉트릭 기타의 방향성을 제시해왔다. 현존하는 기타 메이커 대부분이 이 두 모델을 레퍼런스 삼고 있다고 해도 과언이 아니다. 자동차로 치면 BMW와 벤츠, 카메라로 치면 캐논과 니콘이며, 청바지의 리바이스와 게스나 다름없는 셈이다. 두 모델은 연주자의 취향에 따라 호불호가 갈리기도 하며, 음악의 장르적 특성에 따라 한쪽이 다른 쪽보다 우월하다고 평가받기도 한다. 그 때문에 많은 프로 연주인들은 아예 두 모델을 모두 보유한 채 용도에 맞게 사용하는 편이다. 이러한 풍조에 힘입어 한국에서는 '좌펜더 우깁슨'이라는 관용구도 생겨났다.

유명 기타리스트들도 '스트랫파'와 '레스폴파'로 나뉜다. 스트랫을 애용하는 기타리스트로는, 에릭 클랩튼Eric Clapton, 지미 헨드릭스Jimi Hendrix, 존 메이어John Mayer, 제프 벡Jeff Beck, 잉베이 맘스틴Yngwie Malmsteen 등이 있고, 레스폴을 애용하는 기타리스트로는 지미 페이지Jimmy Page, 슬래쉬Slash, 잭 와일드Zakk Wylde, 게리 무어Gary Moore 등이 유명하다. 물론 상대적으로 어느 한쪽을 더 애용한다는 이야기지 위의 연주자 대부분은 역시 두 모델을 모두 소유하고 있다. 그것도 많이.

바디의 울림통으로 소리를 확장하는 통기타와 달리 일렉트릭 기타는 바디에 장착된 '픽업'이라는 전자석 부품이 줄의 떨림을 감지해 이를 전기 신호로 변환한다. 픽업의 전기신호가 기타 케이블을 통해 외부 확성기기인 앰프로 전달되면 앰프에 연결된 스피커에서 소리가 나

바디 가운데 네모난 부분이 '픽업'이다.

는 것이다. 물론 일렉트릭 기타도 앰프 없이 소리가 나기는 한다. 이때의 음색은 통기타 소리와 흡사하지만 일렉트릭 기타는 통기타와 달리 울림통이 없기 때문에 음량이 매우 작다. 고로 일렉트릭 기타를 연주한다면 앰프가 있어야 의도한 소리를 낼 수 있다. 사실 여기에도 앰프를 연결하지 않고 소리를 크게 낼 수 있는 꼼수가 있긴 하다. 장롱이나 캐비닛 같은 큰 가구에 악기의 일부분을 올려놓고 연주하면 악기의 울림이 가구로 전달되면서 통기타의 울림통 효과를 얻을 수 있다. 실제로 거장 기타리스트 토미 이매뉴얼Tommy Emmanuel은 어린 시절 부모님이 실수로 앰프 없이 일렉트릭 기타만 사주어서 가구에 기타 헤드를 붙여놓고 연습하곤 했다며 인터뷰에서 웃으며 밝힌 바 있다. 토미 옹의 유쾌한 인터뷰는 각자 처한 상황과 한계 속에서 최대한 즐거움을 찾으라는 격언과 다름이 없다.

어쨌든 앰프는 어디까지나 최소한의 필요조건이며, 일단 장비 욕심을 내기 시작하면 악기의 음색에 영향을 주는 요소들, 특히 하드웨

어에 심취하기 마련이다. 일렉트릭 기타 연주자에게 음색, 즉 톤tone이 란 가수에게 있어 목소리 같은 것이다. 모든 연주자는 자신만의 톤을 갖고 싶어 하고 좋아하는 기타리스트의 톤을 흉내 내려 한다.

일렉트릭 기타의 톤은 외부 기기의 종류와 설정에 따라서도 창의 적으로 변형된다. 통기타처럼 깨끗한 소리를 낼 수도 있고, 정반대로 지저분한 소리도 낼 수 있다. 몽환적일 수도 있고, 담백할 수도 있다. 소리의 다양함이야말로 일렉트릭 기타의 가장 큰 매력이다. 마치 여러 가수의 목소리를 하나의 성대로 낼 수 있는 것과 같다. 다양한 음악 장르에 일렉트릭 기타가 기용되지만 장르마다 톤은 천차만별이다. 가령 엘비스 프레슬리Elvis Presley, 지미 헨드릭스, 메탈리카Metallica의 음악을 하나씩 비교해서 들어본다면 각각의 기타 톤이 확연히 다르다는 것을 알 수 있을 것이다. 게다가 어느 정도 외부 장비만 갖춰진다면 이 모든 톤을 일렉트릭 기타 한 대로도 일정 부분 구현할 수 있다.

다양한 소리의 저변에는 '오버드라이브overdrive'라는 전자적 변형 기술이 있다. 오버드라이브는 기타의 소리가 전자신호로 송신되는 과 정 중 의도적으로 신호에 과부하를 일으켜 음색을 '멋지게' 찌그러뜨 리는 기법이다. 과부하의 방식과 정도에 따라 부드러운 톤을 얻을 수 도, 파괴적인 톤을 낼 수도 있다. 진공관 앰프의 과부하 기능을 통해 톤을 변형시키는 전통적인 방식에서 시작해, 이를 좀 더 심플하게 구 현하고자 전자소자고체 내 전자의 전도傳導를 이용한 전자 부품를 사용하는 페달형 기기를 사용하기도 한다. 페달형 기기를 한국에서는 '이펙터'라고 부 르며 발로 밟는 형태를 빗대 일명 '꾹꾹이'라 칭하기도 한다. 바로 이

이펙터야말로 일렉트릭 기타에 있어 '장비 덕질'을 가장 폭넓게 행할 수 있는 분야가 아닐까 싶다.

페달형 이펙터

각각의 페달형 이펙터는 저마다 개성 있는 톤을 만드는데, 기타리스트의 성향에 따라 전혀 사용하지 않거나, 한두 개만 단출하게 사용하기도 하며, 수십 개를 늘어놓고 사용하기도 한다. 전술한 오버드라이브 효과를 내는 '오버드라이브' 페달이 가장 대표적인 이펙터의 분류이며, 수많은 브랜드가 수많은 종류의 이펙터를 제작하고 있다. 그중 아이바네즈Ibanez의 오버드라이브 페달인 튜브 스크리머Tube Screamer는 가장 유명한 페달 중 하나로, 아마도 전 세계 모든 이펙터를 통틀어 역사상 가장 많이 팔린 이펙터일 것이다. 이펙터 페달을 딱 하나 사야 한다면 두말할 것 없이 1순위로 고려해야 할 페달이다. 그만큼 활용도도 높고 가성비도 훌륭하며 소리의 품질도 준수하다.

이펙터에는 오버드라이브계 외에도 '위상계'와 '공간계'가 있다. 위상계의 대표적인 이펙터로는 코러스, 플랜저, 페이저, 비브라토, 트

레몰로 등이 있고, 공간계에는 딜레이, 리버브가 있다. 이미 시중에는 수만 가지의 이펙터들이 출시되어 있으며 연주자들은 각자의 취향과 용도에 따라 이펙터들을 조합해서 자신만의 컬렉션을 완성한다. 마치 어릴 적 우표나, 딱조, 포켓몬 카드를 수집하는 것과 흡사하다. 각 이펙터 브랜드는 수시로 보다 발전된 제품을 출시하며 연주자들에게 지속적으로 '뽐뿌'를 날리니 수집이 완성되거나 종결되는 경우는 없다.

　사실 나 역시 몇 년 전까지는 꽤 무게가 나가는 이펙터 컬렉션을 갖고 있었으나 최근에는 최소한의 이펙터만 구비하게 되었다. 이유는 디지털 장비의 편리성 때문이다. 여전히 전자소자로 기타의 톤을 변형하는 아날로그 방식의 이펙터가 대세이긴 하나, 최근에는 디지털 방식 이펙터의 점유율도 점차 높아지는 추세다. 디지털 이펙터는 전자소자 대신 DSPDigital Signal Processing 또는 CPUCentral Processing Unit로 전자신호를 처리하는 방식인데, 기존에 전자소자가 하는 일을 알고리즘으로 복각하여 수행한다. 디지털 장치의 장점은 관리가 간편하고 물리적으로도 가볍고 작다는 점, 무엇보다 기계 하나에 다양한 이펙터 기능을 모조리 집어넣을 수 있다는 점을 꼽을 수 있다. 이런 이펙터를 여러 이펙터의 기능을 하나의 기계로 구현한다고 해서 '멀티 이펙터'라고 부른다. 오래전에는 디지털 방식의 이펙터가 아날로그의 소리를 따라올 수 없지만 요즘 출시되는 디지털 이펙터들의 소리 품질은 매우 우수해졌다. 최근 나는 유튜버로서 일주일에 최소 한 곡의 음원을 녹음하고 만드는데 이런 환경에서는 많은 소리를 편리하게 꺼내서 사용하는 것이 관건이다. 아날로그의 감성도 좋지만 그럼 점에서 나는 요즘 이

것저것 빠르게 해볼 수 있는 멀티 이펙터를 애용한다. 다만 아무리 기술이 발전해도 아날로그만이 갖는 '쿨함'과 '간지'와 특유의 소리는 디지털로 완벽하게 재현할 수 없음은 인정한다. 이는 소리를 제대로 관리하고 정해진 시간 내에 결과물을 만드는 데 어느 것이 최적일지 각자의 상황에 비추어 숙고해야 할 문제다. 그런 면에서 디지털 장비는 매우 훌륭한 대안이다.

이펙터 외에도 톤에 영향을 주는 장비는 앰프, 픽업, 케이블, 기타줄의 재질, 심지어 연주하는 장소의 전력 공급 상태까지 수많은 경우의 수가 있다. 연주 생활을 지속하다 보면 어느 순간 이러한 외부 요소를 탐구하고, 심하면 탐닉하게 된다. 덕분에 지름신을 간헐적으로 영접할 가능성도 농후하다. 사실 장비 업그레이드로 인한 톤의 차이는 일반 청자에게는 구분하기 힘들 만큼 미미하다. 그럼에도 기타리스트들이 장비에 집착하는 이유는 첫째로는 자기만족이지만, 궁극적으로는 오랜 시간 연주하다 느껴지는 작은 차이를 보완하고자 하는 일종의 프로페셔널리즘에 기인한다. 이 미세한 차이를 위해 기타리스트들은 온갖 잡학 지식을 습득하곤 하는 것이다.

톤은 기타를 만드는 나무 종류에 따라서도 변한다. 앨더가 표준이라면, 마호가니는 중후하며, 애쉬는 시원하고, 베이스우드는 중립적이며, 메이플은 단단하고, 로즈우드는 따스하다. 픽업에 들어가는 자석의 종류에 따라서도 변한다. 알니코는 빈티지하고, 네오디뮴과 세라믹은 모던하다. 기타 줄의 재질에 따라 니켈은 빈티지하고, 코발트는 청량하며, 코팅줄은 따스하면서도 오래가는 톤을 낸다. 줄을 퉁기는 피

크의 재질과 두께에 따라서도 톤이 변한다. 셀룰로오스는 표준적이고, 나일론은 찰지며, 그라파이트는 공명감이 있다. 앰프의 진공관 종류에 따라 EL-34는 시원하고, 6L6는 웅장하며, 6V6는 빈티지하고, EL-84 는 타이트한 톤을 가진다. 이 외에도 수많은 요인들이 기타의 톤에 영향을 미친다.

'Smells like teen spirit'을 연주하겠다는 일념으로 시작한 나의 기타 연주는 2021년 24년 차를 맞이했다. 이제는 나름 음악인으로 인정받으며 어느 정도 나만의 소리를 낼 수 있게 된 것 같다. 다만 더 좋은 소리를 찾아 떠나고픈 갈망은 도무지 사그라들지 않는다. 어제도 오늘도 악기 중고장터 사이트에서 좋아하는 기타와 앰프와 이펙터를 습관적으로 검색한다. 아마도 나만의 기타 소리를 찾는 여행은 숙명처럼 계속될 것이다.

레트로와 뉴트로의 티키타카
뉴잭스윙

정휴

오랜만에 어릴 적 온 동네를 쓸고 다녔던 '루즈 스트레이트 핏_{Loose Straight Fit}' 청바지를 꺼냈다. 통 넓은 바지의 밑단을 세로로 한 층 겹치고 말아 올렸더니 멋들어진 벌룬 팬츠_{Balloon Pants}가 됐다. 요즘 다시 여유 있는 옷차림이 인기를 얻다보니 예전에 즐겨 입었던 옷을 꺼내 잘만 손질하면 곧바로 최신 유행을 따르게 된다. 이처럼 우리는 종종 과거를 소환해 현재 관점으로 재구성하여 소비하는, '복고'와 '최신'이 나란히 놓인 문장을 써도 어색하지 않은 시대에 산다. 그만큼 돌이킬 수 없고 완전히 지나가버렸다고 생각했던 유행이 다시 기세등등한 위

력을 뽐내곤 한다.

호사가들은 기존에 통용되던 '레트로Retro'라는 표현이 부족하다고 여겼는가보다. 수식어 '새로움New'을 붙여 '복고를 새롭게 즐기는 경향'이라는 뜻의 '뉴트로New-tro'라는 신조어를 만들어냈으니 말이다. 개념이 명료하게 잡히지 않아 이것저것 자료를 찾아보니, 뉴트로는 유행을 받아들이는 세대의 지각만을 받아들인다. 어떤 세대에게는 향수를 불러일으키는 게 어떤 세대에게는 새로운 경험이 된다. 그 기저에는 추억을 소환하는 세대와 그렇지 않은 세대의 차이가 있다. 레트로와 뉴트로는 그렇게 구분된다.

2020년 가요계에서도 뉴트로는 유별났다. TV 예능프로그램에서 시작된 프로젝트 그룹 싹쓰리는 90년대 댄스그룹 듀스의 히트곡 '여름 안에서'를 끄집어냈고, 비슷한 분위기를 연출하는 신곡들을 줄줄이 발표해 여러 음악 차트 정상에 올렸다. '슈가맨' 양준일의 역주행 신드롬도 있었다. 지드래곤을 닮은 외모와 자유롭고 감각적인 춤동작이 화제가 되어 '리베카', '가나다라마바사', 'Dance with Me, 아가씨' 등 당시 활동했던 음악들을 줄줄이 들추어냈다.

싹쓰리와 양준일을 향한 대중의 관심에는 레트로와 뉴트로, 즉 과거의 분위기를 재현해 향수를 불러일으키는 감정과 새롭고 쿨하게 받아들이는 사뭇 다른 성질의 반응이 공존한다. 이를테면 싹쓰리가 레트로가 뉴트로를 끌어당긴 상황이라면, 양준일은 소셜미디어를 통해 구전된 뉴트로가 자연스레 레트로를 수렴하는 반대 상황이라고 봐야 하겠다.

나는 싹쓰리와 양준일 현상을 보며 '뉴잭스윙New Jack Swing'이라는 음악이 근 30년이 흐른 뒤 다시 유행을 탔다는 점에 주목했다. 뉴잭스윙은, 용어만으로는 생소할 수 있지만, 실은 우리에게 매우 익숙한 음악이다. 싹쓰리가 소환한 듀스는 데뷔 이래로 꾸준히 뉴잭스윙을 추구하던 그룹이었고, 양준일은 당시 음악시장의 중심이라 할 수 있는 미국에서 전성기를 구가했던 뉴잭스윙을 고스란히 가져와 국내에 선보인 음악인이었다.

사실 90년대 혼성 댄스 그룹의 영광을 재현하고자 했던 싹쓰리의 취지만을 보거나, V2란 이름으로 활동하던 시절을 포함한 양준일의 향후 음악이 딴판인 것으로 봐서, 뉴잭스윙은 복고를 최신으로 끌어당기는 과정에서 우연히 그 자리에 있어 소환됐다고 보는 게 옳다. 그런데도 그걸 콕 집어 말한 까닭은 어릴 적부터 음악에 모든 감수성을 쏟아부은 내 향수가 필연적으로 뉴잭스윙에 오롯이 집중, 확대될 수밖에 없기 때문이다. 어떤 오브제가 산출하는 감흥은 오롯이 개인의 경험으로 정제될 수밖에 없지 않은가. 그래도 요즘엔 기린, 박문치 같은 뉴트로 공급자들이 조명받으며 집요한 매력을 만들어왔으니, 뉴잭스윙에 관해 한 번쯤은 궁금해할 이들을 위해 'TMI'를 뿜어내도 나쁘지 않겠다는 생각이다.

레트로적 관점에서 뉴잭스윙은 롤랜드Roland의 'TR-808' 드럼머신으로 대표되는 초기 전자음악 기법으로 제작한 알앤비R&B와 힙합을 소비했던 이들의 거처이기도 하다. 거기엔 올드스쿨Old School 힙합을 즐겼거나, 바비 브라운Bobby Brown의 토끼춤을 기억하거나, 듀스에 열

광해본 사람들이 머문다. 그들은 정신적, 물리적으로 세월의 영향을 받아들이는 법을 자의 반 타의 반으로 배운 사람들이다. 그 처지를 같이하거나 공감하고 감정이입할 줄 안다면 분명히 뉴잭스윙에 반가워할 법하다.

롤랜드의 TR-808 드럼머신

TR-808(이하 808)은 대중음악 역사에 꽤 깊게 관여한 악기다. 제작 방식의 새로운 패러다임을 제시했고 향후 음악의 다양화에 크게 기여했기 때문이다. 실제로 1980년에 출시된 이래로 지금까지도 많은 음악인이 복각해서 사용할 정도로 영향력이 강력했다. 808은 TR의 의미 'Transistor Rhythm'으로 유추할 수 있듯, 아날로그 신시사이저로 만든 기본 소스를 응용 제작하여 새로운 리듬을 만들도록 돕는다.

808의 기본 소리를 처음 듣는다면 옛날 SF영화에서나 볼 법한, 뻣뻣하고 딱딱 끊어지는 로봇의 몸동작 같은 '꽁꽁, 뽕뽕거림' 때문에 소위 '싼티'가 나서 당혹스러울지 모른다. 출시 당시에도 실제 악기와 동떨어진 괴상한 소리에 "개미핥기들의 행진 소리" 같다고 혹평받은 바 있다. 결국 판매 성과가 저조해 가격을 내려 공급하는 지경에 이르렀

는데, 그게 신의 한 수가 됐다.

예전에 오래 시선을 머물게 한 영상이 있었다. 어떤 사람이 줄이 거의 끊어져 훼손된 기타를 연주하고 노래하면서 문자 그대로 예술을 만들어내는 광경을 담은 영상이었다. 진정한 고수는 장비를 탓하지 않는다는 말을 새삼 느끼게 한 경험이었다. 판매 부진이라는 어두웠던 808의 과거가 결과적으로 빛을 발하는 트리거 역할을 했다는 것 역시 같은 맥락으로 받아들여진다.

뉴욕 빈민가에서 시작된 힙합은 재정상의 여유가 없는 아프리카계 미국인들 사이에서 통용되는 '거리 음악'이었다. 저가로 공급된 808은 거리 음악가들에게 그나마 어렵지 않게 얻을 수 있는 장비가 되었다. 결국, 장비를 다루는 데 재미를 느낀 천재들이 상상할 수 없는 놀라운 결과물을 만들어냈다. 이후 808은 힙합을 벗어나 다방면으로 쓰이며 알앤비에도 정착했다. 모타운Motown이 낳은 스타 마빈 게이Marvin Gaye 는 소속사를 옮기고 재기의 발판으로 808을 활용해 'Sexual Healing' 을 만들었는데, 이는 808이 관여한 최초의 알앤비 히트곡이 되었다.

'뉴잭스윙은 알앤비와 힙합을 적절히 섞은 하이브리드 음악이다.' 누군가 뉴잭스윙을 정의한 문장인데, 매우 적절한 표현이라 생각했다. 여기에 덧붙이자면, 80년대 후반부터 90년대 중반까지 아프리카계 미국인들이 향유하던 컨템퍼러리Contemporary 알앤비이자 힙합, 쉽게 말해 당시 유행하던 알앤비, 힙합 특유의 구성과 감성을 담은 음악이다. 그때는 808을 포함해 MPC 등 음악 제작의 편의를 위해 보급한 기기들이 본격적으로 대중화된 시기이기도 하다. 808이 뉴잭스윙과 밀접

한 관계가 있다는 말이다.

뉴잭스윙은 강력한 타격감, 경쾌한 분위기, 스윙Swing 리듬과 달콤한 음계, 부드러운 노래의 융합이다. 각 요소를 혼합하여 그려보면 미묘한 혼란을 느끼게 된다. 강렬하고 경쾌한데 달콤하고 부드럽다고 하니 말이다. 인식의 해방이라 할 만하며 역설적이게도 또 다른 레터르가 된다.

당시만 해도 뉴잭스윙은 힙합과 알앤비의 결합이라는 점에서 매우 파격적이었다. 이전에는 비트 위에 가사를 읊는 랩 음악을 힙합이라고 했으며, 음계에 따라 팔세토Falsetto, 가성 등의 기술로 노래하는 음악을 알앤비라고 분명하게 구분했기 때문이다. 그 시기에 서로 다른 두 개를 하나로 묶었으니 꽤 혁신적인 음악이 될 수밖에 없었을 거다. 음악 프로듀서 프린스 찰스 알렉산더Prince Charles Alexander가 매체를 통해 말한 내용을 살펴보자.

"아마 1979년부터 1984년 사이쯤에 힙합 1세대가 생겼을 거예요. 그러고 나서 1987년, 퍼블릭 에너미Public Enemy가 두 번째 힙합 붐을 일으켰죠. 그해부터 90년대로 오면서 매우 어려워졌어요. 래퍼라고 하면 깡패였고, 랩은 폭력적이라는 고정관념이 있었거든요. 알앤비는 따로 템테이션스The Temptations나 포탑스The Four Tops를 떠올렸죠. 그런데 '90년대에 테디 라일리Teddy Riley가 힙합 비트에 노래를 섞으면서 거리 음악을 대표하기 시작했어요."

테디 라일리는 뉴잭스윙을 말할 때 절대 빼놓을 수 없는 존재다. 앞서 소개한 바와 같이 힙합도 알앤비도, 그 어느 쪽이라고 말할 수 없는 간주관성間主觀性을 위해 바쳐진 뉴잭스윙의 공식 창시자이기 때문이다.

원래 알앤비에 힙합 리듬이 들어가는 유행의 시작은 프로듀서 지미 잼과 테리 루이스Jimmy Jam & Terri Lewis로 구성된 듀오에게서 나왔다고 보는 게 옳다. 재닛 잭슨Janet Jackson의 앨범 〈Control〉이 그걸 실증한다. 실제로 한 저서에 따르면, 본 앨범의 두 번째 싱글 'Nasty'가 테디 라일리의 뉴잭스윙에 영향을 준 것으로 인정받았다고 한다.

재닛 잭슨의 앨범 〈Control〉(1986)

"그녀의 1986년 앨범 〈Control〉은 여러 가지 이유로 알앤비 발전에 중요합니다. 프로듀서인 지미 잼, 테리 루이스, 잭슨 본인은 신시사이저, 타악기, 음향 효과, 랩 음악 감성에 펑크Funk와 디스코Disco의 리듬 요소를 융합한 새로운 소리를 만들었습니다."

– 리처드 J. 리파니Richard J. Ripani 〈The New Blue Music〉(2006) 중

(좌) 가이의 앨범 〈Guy〉(1988) (우) 키스 스웨트의 앨범 〈Make It Last Forever〉(1987)

테디 라일리의 부각과 음악의 구조적 완성이라는 측면에서 보자면, 뉴잭스윙의 시작은 그가 직접 결성한 그룹 가이Guy의 등장과, 제작에 참여한 키스 스웨트Keith Sweat의 데뷔 앨범 〈Make It Last Forever〉로 봐야 한다. 재닛 잭슨의 〈Control〉과 비교할 때 날것의 정도, 리듬의 제련 상태가 다르다는 걸 알 수 있다. 1991년 〈뉴욕 타임스〉에서 테디 라일리는 공식적으로 그의 음악을 여러 가지 스타일을 하나로 묶은 '신세대New Jack'의 '스윙Swing'이라는 의미로 뉴잭스윙이라고 칭하기 시작했다.

"뉴잭스윙의 소리는 꽤 많은 걸 내포하지만 몇 문장으로 말할 수 있어요. 뉴잭스윙은 한 가지 색을 지닌 음악이 아닙니다. 뭐라고 표현할 순 없겠는데, 그게 맞겠네요. 랩과 노래가 함께합니다. 다른 장르의 음악 스타일을 묶어 하나에 담았죠. 나는, 뉴잭스윙을 모든 걸 한데 모은 헤비 알앤비Heavy R&B라고 하겠어요."

그는 이후 마이클 잭슨Michael Jackson의 앨범 〈Dangerous〉, 블랙스트리트Blackstreet(테디 라일리가 직접 구성원으로 활약한 그룹)의 히트곡 'No Diggity' 등 모두가 인정할 수밖에 없는 굵직한 흔적을 남기며 전설의 반열에 올랐다. 댈러스 오스틴Dallas Austin, 베이비페이스Babyface 등 뉴잭스윙의 새로운 갈래를 만들어나가는 인재도 우후죽순 등장했다.

(좌) 마이클 잭슨의 〈Dangerous〉(1991)
(우) 'No Diggity'가 담긴 블랙스트리트의 앨범 〈Another Level〉(1996)

테디 라일리는 경력의 황혼을 맞이할 무렵 가요계에도 눈을 돌렸다. 우리에게 익숙한 소녀시대의 'The Boys', 엑소의 'Call Me Baby' 등이 그의 작품이며 에프엑스f(x), 샤이니, 레드벨벳, 박재범 등 국내 여러 가수의 곡 작업에 참여했다.

그럼 당대의 우리나라는 어땠을까? 뉴잭스윙은 앞서 말한 양준일, 듀스를 포함해 현진영, 유승준, S.E.S., 솔리드, 룰라 등 인기 가수들이 한 번쯤은 선보였던 형식이다. 단지 알앤비와 힙합에 관해 제대로 소개될 기회가 없었을 뿐, 댄스 음악의 하나로 여겨지며 꾸준한 인기를 얻었다. 그중에서도 이현도는 단연 우리나라 뉴잭스윙의 선구자라 할

만하다. 듀스로 활동하던 시기에 본토 음악과 비교해도 전혀 이질감을 느낄 수 없을 정도로 뛰어난 연출을 보였다. 국내 최초로 라임을 맞춘 랩 역시 그의 성과다.

> "그대는 나를 / 슬퍼하는 나를 / 지금 기다림의 날을 / 계속하고만 있는 나를"
>
> – 듀스 '나를 돌아봐' 중

모든 역사는 혁신의 역사다. 따라서 뉴잭스윙은 이전과는 다른 세계로 진입하게 한 음악의 혁신이자 음악의 역사다. 단지 너무 만연했다. 비슷비슷한 스타일에 염증을 느낀 미국의 한 음악 에디터는 '공산품'이라고 평가 절하할 정도였다. 음악 제작 패러다임의 변화는 가속이 붙어 범주를 기하급수적으로 넓혔고 뉴잭스윙의 자리를 돌연 소멸시켰다. 따라서 현재의 뉴잭스윙은 마치 냉동 인간의 회생과 같아 뉴트로가 될 수 있었다.

복고, 레트로, 네오Neo가 있던 개념 속 한자리에 뉴트로가 걸터앉았다. 또 다른 개념이 어떤 형태로, 얼마나 자주 등장할지 모르겠지만, 나에게 영원히 레트로가 될 뉴잭스윙이 그 개념 아래 매번 새 옷을 입고 나타나주면 좋겠다.

흑인의 영혼에서
모두의 음악으로

소울 음악

정휴

피터르 브뤼헐의 〈추락하는 이카로스가 있는 풍경〉

"브뤼헐은 이카로스가 추락한 때를 봄이라고 했다. 바다 끝에서 그

해에 모든 장관이 쑥쑥 일어나는 밭에서 한 농부가 본인 일에만 신

경 쓰며 쟁기질한다. 햇볕에 날개의 밀랍이 녹았지만, 해안가에선 그리 중요한 게 아니다. 아무도 알아차리지 않은 조용한 침수. 이것이 바로 이카로스의 익사였다."

– '추락하는 이카로스가 있는 풍경' 전문

영화 〈패터슨〉에 자주 언급되는 시인 윌리엄 카를로스 윌리엄스는 중세 화가 피터르 브뤼헐Pieter Bruegel(1525~1569)의 작품을 묘사한 시 '추락하는 이카로스가 있는 풍경'을 썼다. 실제 그림 속에서 이카로스의 익사는 당시 현장에 있던 농부와 목동, 어부 모두에게 무관심한 일인 듯 보인다. 어쩌면 그들에겐 뛰어난 건축가이자 발명가인 다이달로스와 크레타의 왕 미노스조차 하잘것없는 존재인지도 모르겠다. 영화 속에서 시를 향한 패터슨의 열정 또한 소담스러운 일상에 묻혀 아무도 알아주지 않는 듯하지만, 곁에서 관찰한 우리는 시를 어려워하는 이조차도 매혹할 만큼 눈부신 낭만의 섬광을 목격한다.

나는 영화 〈패터슨〉에 깊은 유대감을 느꼈다. 시를 소울Soul 음악에 대입해보면 데칼코마니처럼 주인공과 대칭을 이루는, 하나의 익숙한 삶을 발견할 수 있다. 그래서 내 일상을 〈패터슨〉처럼 보여줄 수 있다면, 소울이 뭐냐고 묻는 이들에게 루이 암스트롱Louis Armstrong이 그랬던 것처럼 "그게 뭔지 물을 거면 앞으로도 알 수 없다"는 허무하면서 거만하기까지 한 답변을 주고도 쓸쓸한 기분을 느낄 필요가 없을 것 같았다. 혹자는 단어가 무거운 기운을 준다고 했다. 소울의 사전적인 의미도 그렇지만, 아프리카계 미국인(이하 흑인)들의 서사와 연관하니

과연 그럴 만하다는 생각이 들었다.

예부터 흑인들은 가족은 아니지만 영혼을 나눈 형제와 같은 상대를 '소울 브라더Soul Brother'라고 불렀다. 프라이드치킨은 과거 궁핍한 그들의 삶 속의 '소울 푸드Soul Food'였다. 흑인들이 이토록 '소울'이라는 단어를 중요한 의미로 다루게 된 건 1920년대에 등장한 흑인 문예 부흥 운동 '할렘 르네상스Harlem Renaissance'의 영향이 컸을 것이다. 할렘 르네상스는 음악, 춤, 미술, 문학 등 여러 예술이 뉴욕 할렘으로 모여들어 흑인 문예 활동을 촉진한 큰 흐름이었다.

대표적인 흑인 문학가 랭스턴 휴스Langston Hughes는 이렇게 말했다. "오늘이 있게 한 우리 젊은 흑인 예술가들은 이제 두려움이나 부끄러움 없이 개인의 어두운 피부를 표현하려고 합니다. 백인들이 기쁘면 우리도 기쁩니다. 그들이 아니라고 해도 상관없어요. 우리는 우리가 아름다운 걸 압니다. 추한 것도요. 우리는 내일을 위한 강한 교회를 만들고 산꼭대기에 설 겁니다." 할렘 르네상스에는 그가 말한 것처럼 인종차별에 굴하지 않고 흑인만이 지닌 고유의 아름다운 성질을 소중하게 다루자는 공통 의견이 있었다. 랭스턴 휴스는 시 '흑인이 강을 말한다The Negro Speaks of Rivers'(1920)를 쓰면서 소울과 떼려야 뗄 수 없는 인물이 되었다. 어린 시절 그는 차별이 만연한 미국에서 벗어나 학업에 대한 실낱같은 희망을 품고 멕시코로 향하는 기차 안에서 미시시피강을 바라보다 영감을 얻었다. "내 영혼은 강처럼 깊게 자랐습니다My soul has grown deep like the rivers." 그는 시를 통해 자신(흑인)의 영혼이 유프라테스, 콩고, 나일, 미시시피의 강처럼 오랜 역사와 동행할 만큼 깊다고

표현했다. 이 은유는 훗날 '유색인 지위향상협회NAACP'의 정기간행물에 소개돼 흑인 사회에 큰 영향을 주었다.

결국 소울은 흑인의 삶 곳곳에 침투했다. 사람, 장소, 음식, 예술 등 가리지 않고 흑인만의 정수를 자극하는 대상을 가리켜 소울이라고 했다. 음악도 마찬가지였다. 어떤 형식적인 특징이 있어서라기보다 마음의 울림이 느껴지면 그건 소울이다.

"남부의 나무에는 이상한 열매가 열려요. 잎과 뿌리에 피가 흥건하고 검은 몸뚱어리들이 남쪽 바람에 흔들려요. 이상한 열매가 포플러 나무에 달렸어요."

– 'Strange Fruit'(1939) 중

빌리 홀리데이Billie Holiday는 백인들에게 린치당하고 나무에 목이 매달린 채 방치된 흑인 주검을 묘사하는 'Strange Fruit'를 노래했다. 노랫말이 주는 잔혹함은 몸서리쳐질 정도로 압도적이다. 그녀의 음악 활동에 중요한 전기가 된 이 곡은 재즈Jazz, 블루스Blues로 구분하는 게 옳지만, 당시 흑인 사회는 소울이라고 하더라도 대부분 고개를 끄덕였을 것이다.

소울 음악은 정서적 상징에만 귀속되지 않는다. 음악의 구조적 특징과 시대상이 반영된 산물이다. 할렘 르네상스 전후로 흑인 사회에서 통용되는 음악은 '블루스'였다. 기타, 하모니카 등 단출한 반주에 고단한 일상을 노래하는 블루스는 주로 플랜테이션plantation 농업이 주를

이루던 남부 지역에서 유행했는데, 핍박받은 노예의 삶이 투영되어 대체로 우울하고 쓸쓸한 분위기를 풍겼다. 그러나 역설적이게도 블루스는 흑인들에게 어수룩한 휴식이었다. 우리 선조가 민요를 부르며 한恨을 흥興으로 치환했던 것처럼 말이다. 그런 블루스가 대공황과 전쟁으로 말미암아 남부 흑인들이 대거 북부 도시로 이동하면서 상업적 색채를 띠게 됐다. 특히 재즈와 교류하며 경쾌한 박자에 흥을 돋우는 노랫말과 여러 악기로 소리를 풍성하게 장식한 부기-우기Boogie-woogie, 점프 블루스Jump Blues 등 다양한 변화를 꾀하며 '그들만의 리그'에서 '모두의 무대'로 올라섰다.

어느 분야에서나 규모가 커지고 수요층이 다양해지면 시장을 재편한다. 흑인 음악이 고독을 걷어내면서 블루스의 범주만으로는 수용하지 못할 지경으로 범람하자, 빌보드Billboard는 시장 섭리에 따라 '리듬 앤 블루스Rhythm & Blues, R&B'(이하 알앤비)라는 새로운 양식을 만들었다. 그렇게 탄생한 알앤비는 로큰롤Rock & Roll, 두왑Doo-Wop 등 새로운 유행을 만들어가며 재즈, 블루스와 어깨를 나란히 할 정도의 규모로 확장됐다. 그 영향력은 선 레코즈Sun Records의 대표 샘 필립스Sam Phillips가 줄곧 이렇게 노래하고 다녔을 정도. "내가 흑인의 소리와 느낌을 가진 백인을 찾을 수 있다면, 10억 달러를 벌 수 있을 것이다." 끝내 그는 엘비스 프레슬리Elvis Presley를 발굴해서 증명했다.

알앤비는 등장부터 흑인들만의 음악이라고 하기엔 무언가 부족했다. 만연해 있는 인종차별 풍조에도 시장성이 검증되었다는 건 기득권, 즉 백인들의 호응과 흡수가 있었기 때문이다. 엘비스 프레슬리의

사례만 해도 그렇다. 그때 레이 찰스Ray Charles처럼 절규하는 듯한 창법으로 가스펠gospel의 영적인 정서를 담아 노래하며 주목받은 음악인들이 있었다. 흑인이라면 당연히 거기서 소울을 느꼈을 거다. 할렘 르네상스의 정신을 계승한 것도 있겠지만, '우리만의 것'이라는 순혈주의 시각도 한몫했을 듯하다. 나는 그 이면에 뿌리 깊은 열패감과 박탈감이 있진 않았나 생각한다. 어쨌든 본격적으로 음악의 명징한 특성에 기반해 '소울'이 정의된 셈이다.

흑인 사회가 본격적으로 인권 운동을 펼치던 1960년대로 넘어가 보자. 당시 미국은 흑인에게 참정권을 부여했으나 흑인 노예제도의 혜택을 크게 받은 남부 지역은 이를 인정하지 않았다. 결국 1964년 '미시시피 버닝Mississippi Burning' 사건이 터지고 만다. 미시시피 버닝은 흑인의 참정권을 알리고자 미국 남부 미시시피를 방문한 인권 운동가 3명이 백인 우월주의 비밀결사 단체 쿠클럭스클랜Ku Klux Klan, KKK에 의해 살해당한 사건이다. 이 사건은 빌리 홀리데이가 'Strange Fruit'에서 묘사한 린치 사건이 실제로 남부에서 얼마나 만연했는지를 집중 조명한 단초가 됐고 곧 흑인 사회의 공분을 샀다. 결국 그들은 온전한 자유를 쟁취하고자 광범위적으로 투쟁했다. 여기서 소울 음악은 그들을 응집시키는 수단이었다. 샘 쿡Sam Cooke은 점잖게 변화를 희망했고, 제임스 브라운James Brown과 어리사 프랭클린Aretha Franklin은 호전적인 태도로 흑인의 존엄을 강조했다.

"나는 강가의 작은 천막에서 태어났어요. 오, 그 강처럼 계속 흐르

며 살아왔죠. 아주 오래 걸리겠지만, 변화가 올 걸 알아요. 그럴 거 예요."

<div align="right">– 샘 쿡의 'A Change Is Gonna Come'(1964) 중</div>

'강'을 언급하는 샘 쿡의 가사는 랭스턴 휴스의 '흑인이 강을 말한다'를 떠올리게 한다. 2009년 버락 오바마Barack Obama는 제44대 미국 대통령으로 당선됐을 때 "오랜 시간이 걸렸지만, 이번 선거에서 결정적인 순간에 우리가 해낸 일 덕분에 오늘 밤 미국에 변화가 찾아왔습니다"라고 소감을 밝히며 샘 쿡을 상기시켰다. 랭스턴 휴스에서 샘 쿡을 거쳐 버락 오바마까지. 이때 한 세기의 감구지회感舊之懷를 느낀 이가 많았을 것이다.

"존-중R-E-S-P-E-C-T! 그게 무슨 뜻인지 맞혀봐. 조심해! 지금 피곤한데 바보는 되기 싫어. 눕지 않겠어. 내가 필요한 건 존중이야. 자기야, 나를 뽕 가게 해봐."

<div align="right">– 어리사 프랭클린의 'Respect'(1967) 중</div>

어리사 프랭클린의 'Respect'는 남성에게 존중을 바라는 여성의 외침을 담은 곡이다. 또한 시대적으로 봤을 때 매우 파격적인 노랫말을 들려주는데, 곡의 프로듀서 제리 웩슬러Jerry Wexler는 자서전 〈리듬 앤 더 블루스: 미국 음악에서의 삶Rhythm & The Blues: A Life In American Music〉에서 이렇게 말했다. "어리사는 여성으로서 존중은 물론 최상의

성적 배려가 포함된 존중 또한 열정적으로 요구하고 있어요. 그게 아니면, '나를 뿅 가게 해봐Sock it to me'가 무슨 뜻이겠어요?" 이 곡은 남성을 향한 여성의 외침이자 강자를 향한 약자의 외침이기도 하다. 결국, 민권운동에 임하는 흑인의 태도와 연결된다.

> "우린 버림받고 경멸당했어. 형제들이여, 우리 몫을 얻을 때까지 그만둘 수 없어. 크게 외쳐, 나는 흑인이고 자랑스럽다고!"
> – 제임스 브라운의 'Say It Loud – I'm Black And I'm Proud'(1968) 중

제임스 브라운은 마틴 루터 킹Martin Luther King, Jr.의 암살로 실의에 빠진 흑인 사회의 용기를 북돋았다. 가스펠 'I've Been Buked'의 가사를 인용한 이 곡은 랩을 하듯 직관적이고 선언적으로 메시지를 전달한다. 어린아이들이 후렴을 부르는 대목에서는 후대를 향해 자긍심을 함양하려는 의도마저 엿보인다.

지금까지 소울은 그들만이 선택받은 듯 배타적 아우라를 뿜어냈다. 과연 백인은 소울을 할 수 없는가? 그 물음은 홀 앤 오츠Hall & Oates, 라이처스 브라더스The Righteous Brothers의 존재로 답을 대신할 수 있다. 라이처스 브라더스는 우리에게 익숙한 영화 〈사랑과 영혼Ghost〉(1990)의 주제곡 'Unchained Melody'를 부른 그룹이다. 그들은 흑인 소울 가수가 들려주는 음악 구성, 창법 등을 조금의 이질감 없이 구현했다. 그 결과 필라델피아 유명 라디오 프로그램에서 흑인 디제이 조지 우즈George Woods로부터 "파란 눈의 소울 형제Blue-eyed Soul Brothers"라 소개

받는 영예를 누렸다.

실제로 백인들은 여러 해 동안 마치 한복 입은 외국인 소리꾼을 대하는 우리의 선입견처럼 높은 허들과 마주해야 했다. 우연히 한 흑인 라디오 디제이가 표현한 것에 영향을 받아 정의된 '블루 아이드 소울'은 백인 소울을 통칭하는 용어로 널리 사용됐지만, 한편으로는 물과 기름처럼 둘을 명확하게 분리했다. 돌이켜보면 소울에서 흑인과 비非흑인이 어떠한 구분 없이 뒤섞이기 시작해 지금까지 이어진 건 기껏해야 10여 년에 불과하다. 2002년에는 백인 네오 소울Neo Soul 음악인 레미 샌드Remy Shand가 등장했을 때 모두가 블루 아이드 소울을 거론하며 '흑인보다 더 흑인스러운 소울'이 나타났다고 호들갑을 떨기도 했다. 그렇다면 지금은? 답변에 일말의 망설임도 필요 없다. 어떤 냉동인간이 아직도 블루 아이드 소울을 들먹이는가?

블루스는 알앤비를 낳았고, 알앤비는 소울을 낳았다. 소울은 한때 시대 상황으로 말미암아 흑인의 전유물인 듯 보였지만, 그 윤곽은 점차 녹아 설핏해졌다. 이후 소울은 펑크Funk, 디스코Disco, 힙합Hip-Hop 등 다양한 음악 스타일이 나오는 데 공헌하지만 결과적으로는 알앤비한 기조로만 남았다.

한 방향으로 쉼 없이 달리다 보면 목적지에 가까워져야 하는데, 어느 순간 스텝이 꼬여 허공을 헤집고 다니는 자신을 목격할 때가 있다. 궁금증에 흑인 서사를 따라 거침없이 발을 내딛다가 막연해진 지금 당신의 모습이 그럴 것이다. 내가 왜 영화 〈패터슨〉에 깊은 유대감을 느꼈는지 알 수 있을까? 약이 올라도 어쩔 수 없다. 적어도 난 이제부터

'소울이 뭔지 물을 거면 앞으로도 알 수 없다'고 말하더라도 이해받을
수 있을 테니까.

누군가를 열렬히
사랑하는 마음을 사랑해
케이팝 보이그룹

도혜림

나는 취미가 많은 사람이다. 한 달에 최소 다섯 권의 책을 사 읽고, 시대와 장르 불문 다양한 노래를 들으며, 영화·전시·공연도 즐기고, 매년 한 달간 해외에서 살아보기도 한다. 최근엔 비누 만들기에 빠져 있는데, 이렇게 새로운 취미를 계속 늘려가니 열 손가락 열 발가락을 다 동원해도 내 취미를 다 셀 수 없을 지경이다. 그래도 이 취미들에는 그 나름대로 주기라는 게 있다. 70년대 음악을 듣는 하루, SF소설을 읽는 주간, 발레에 빠지는 계절, 오지로 여행을 떠나는 때 등.

이런 것들과 달리 주기가 없는 취미도 있다. 그건 바로 '케이팝 보

이그룹 덕질'이다. 사실 이 취미를 이렇게 오래 갖게 될 거라곤 생각해보지 못했다. 한때 지나가는 마음이겠거니 했던 게 진심이다. 그런데 벌써 케이팝 보이그룹을 좋아한 지 20년이 다 되어간다. 지금의 마음으로는 호호 할머니가 되어도 케이팝 보이그룹을 좋아하고 있을 것이다.

케이팝 아이돌을 좋아하게 된 게 언제부터였는지 먼 기억 속에서 헤매다 한 장면이 떠올랐다. "저희는 오늘 1996년 1월 31일을 기하여 지난 4년간의 가요계 활동을 마감하고 대한민국의 평범한 청년으로 돌아가고자 합니다." 이 한 문장에 추운 겨울, 바닥에 엎드려 눈물을 쏟던 사촌 언니의 모습을 잊지 못한다. 자그마한 TV 속에는 단상을 앞에 두고 나란히 선 세 명의 남자가 있었고, 그들의 한마디에 언니는 며칠을 앓아누웠다. 친구들과 뛰어노는 게 가장 좋던 나이의 내가 그 장면을 또렷하게 기억하는 건 누군가의 한마디가 한 사람의 인생에 이토록 커다란 영향을 줄 수 있다는 충격 때문이었던 것 같다. 사실 그 당시엔 그 마음이 어떤 마음인지도 몰랐지만 지금 생각해보면 그렇다. 내가 케이팝 보이그룹에 처음으로 관심을 둔 순간이 아마 그때일 것이다.

이후 흔히 아이돌 1세대라 부르는 H.O.T., 젝스키스 등이 등장하고, 드라마 〈응답하라 1997〉의 성시원(정은지)처럼 하얀 우비를 입고 포스터로 도배된 방을 가졌던 사촌 언니를 보며, 나는 케이팝 보이그룹 '덕후'의 모습을 생생하게 지켜볼 수 있었다. 언니 덕분인지 케이팝 보이그룹은 여전히 내 관심 영역에 있었지만 덕질이라는 건 여전히 신기하고 낯선 풍경이었다.

그러나 2000년 밀레니엄 시대가 도래하고 나는 언니와 꼭 닮은 나

를 마주했다. 예능프로그램 〈육아일기〉에 출연했던 지오디god가 내 인생을 바꿔놓은 것이다. 그때의 나는 '계상 뷘(계상 부인)'이었고, 매일 하늘색 옷만 입고 다녔다. 1세대 아이돌의 대부분은 청소년들에게 우상으로 표현되곤 했다. 그러나 지오디는 〈육아일기〉를 통해 자신들의 일상생활을 낱낱이 공개하고, 처음 하는 육아에 우왕좌왕하는 모습을 보여주며 대중에게 친근하게 다가왔다. '국민 그룹'이라는 수식어가 붙었던 것도 그 때문이라 생각한다. 그렇게 멀게만 느껴지던 아이돌이 옆집 오빠로 느껴지면서 나는 누구보다 그들을 사랑하는 팬이 되었다. 용돈을 아껴 잡지를 샀고, 한 달간 엄마를 졸라 콘서트에 갔으며, 100회 콘서트 마지막 날 눈물을 펑펑 흘리며 목이 터져라 노래를 불렀다. 그때 팬들과 노래를 부르는 모습이 영상에 고스란히 박제되었지만 나는 흑역사라고 생각하지 않는다. 누군가를 열렬히 사랑하는 모습이 왜 창피할 일인가.

2세대 아이돌이 등장하고 나를 설명하는 수식어에는 '카시오페아'가 추가되었다. 2세대 아이돌을 대표하는 동방신기를 좋아했던 건 '댄스 아카펠라 그룹'이라는 그들의 독특한 정체성 때문이었다. 자신들의 명확한 장르와 컨셉을 정의한 아티스트의 등장은 내게 꽤 흥미로운 일이었다. 더구나 그 장르라는 것이 케이팝 아티스트에게서 들을 거라곤 생각해본 적 없는 아카펠라라니 더욱 구미가 당겼다. 이런 나의 호기심과 달리 사람들은 그 컨셉을 쉽게 받아들이지 못했다. 춤을 추면서 아카펠라를 한다는 게 말이 되냐는 둥, 라이브를 할 수 있겠냐는 둥, 아카펠라가 음악 전반에 깔리지 않았는데 무슨 아카펠라 그룹이냐는

둥. 그러나 나는 동방신기가 자신의 그룹을 그렇게 정의하고 부른 순 간부터 '대한민국 1호 댄스 아카펠라 그룹'은 탄생했다고 생각했다. 김 춘수 시인도 시 '꽃'에서 그렇게 말하지 않았는가. "내가 그의 이름을 불러주기 전에는 그는 다만 하나의 몸짓에 지나지 않았다. 내가 그의 이름을 불러주었을 때 그는 나에게로 와서 꽃이 되었다." 나는 그게 너 무 멋있었다. 그리고 욕을 먹기 급급했던 그들은 '동방의 신이 일어났 다'는 이름의 뜻대로 얼마 지나지 않아 한국을 넘어 일본에까지 명성 을 떨쳤다. 아시아에서 두루 사랑받으며 팬을 늘려갔고, 2008년에는 팬클럽 카시오페아가 가장 거대한 팬클럽으로 세계 기네스북에 실리 기도 했다. 그 시절을 함께했다는 게 나는 여전히 기쁘고 자랑스럽다.

　3세대 아이돌의 시대가 열리고 나는 엑소EXO의 팬이 되었다. 그때 나는 가요부 기자였는데, 음악방송 대기실에서 마주친 엑소의 인사성 에 반하고, 잘생긴 얼굴에 놀랐으며, 그들의 이야기에 매료되어버렸 다. 엑소는 동방신기와 같은 기획사인 SM엔터테인먼트에서 야심 차게 선보인 신인 그룹이었다. 다만 동방신기가 자신들만의 장르를 가진 아 티스트였다면, 엑소는 자신들만의 '세계관'을 가진 아티스트였다. '엑 소 플래닛'이라는 우주의 또 다른 행성에서 날아온 초능력을 가진 소 년들. 엑소는 이 세계관을 바탕으로 같은 날, 같은 시간 'EXO-K'와 'EXO-M'으로 한국과 중국에서 동시 데뷔했다. 쌍둥이 그룹으로 같은 노래를 다른 언어로 부르는 두 개의 그룹이자 엑소라는 한 개의 그룹. 지금이야 스토리텔링의 중요성을 실감하는 시대라 저마다 자신들의 세계관과 이야기를 가진 그룹이 많지만, 그때의 엑소는 매우 신선하고

충격적이었다.

초능력을 가진 소년들이라는 세계관이 유치하게 들릴지도 모르지만, 조금 더 깊이 들여다보면 아주 흥미로운 지점들을 발견할 수 있다. 그들의 세계관은 활동 전반에 영향을 미친다. 이들의 음악과 뮤직비디오를 들여다보면 같은 세계관을 바탕으로 커다란 서사가 쓰이고 있음을 알 수 있다. 마치 각 앨범 활동은 한 권의 책 속에 수록된 챕터처럼 느껴진다. 더구나 현실에서 일어나는 일련의 사건도 그 서사 안에서는 하나의 이야기 요소가 된다. 예를 들어 갑작스러웠던 중국 멤버들의 탈퇴는 미로 속에 갇혀 나오지 못한 구슬로 표현되었다. 그 때문에 그들의 부재마저 다음 이야기로 자연스럽게 이어질 수 있었다.

어디 이뿐이랴. 이들의 세계관은 무대에도 영향을 미친다. 물의 초능력을 가진 수호는 손짓으로 무대 위에 비를 내리게 하고, 힘(중력)의 초능력을 가진 디오는 손짓으로 춤추는 멤버들을 끌어모은다. 빛의 초능력을 가진 백현은 손짓으로 응원봉에 불이 들어오게 하고, 바람의 초능력을 가진 세훈은 손짓으로 응원봉의 불을 끄기도 한다. 여기서 중요한 것은 이 무대 연출이 단순히 무대로 끝나는 것이 아닌 굿즈 판매로 이어진다는 것이다. 그들이 내놓았던 첫 번째 응원봉은 제어 기능이 없었다. 따라서 저들의 무대와 연출에 충분히 녹아들기 위해서는 제어 기능이 있는 두 번째 응원봉을 구매해야 한다. 이 얼마나 똑똑한 상술이며 전략인가. 세계관을 하나 부여함으로 할 수 있는 일이 이렇게 많아지다니. 이렇듯 이들의 세계관에 흠뻑 젖고 싶다면 그들의 음악과 뮤직비디오는 물론 공연과 굿즈 등도 함께 소비해야 한다. 또한

이 이야기의 끝을 보고 싶다면 끝까지 이들을 소비해야 한다.

3세대로 넘어오면서 케이팝 아티스트의 덕질은 좀 더 고차원적인 것이 되었다. 더 이상 단순 아티스트 소비로 그치지 않게 된 것이다. 하지만 안타깝게도 이런 건 그들을 자세히 들여다보는 팬들만 안다. 물론 최근에는 방탄소년단BTS이 전 세계적으로 주목받으며 대중이 그들의 음악과 패션을 넘어 스토리텔링과 디자인, 마케팅 방식, 새로운 사업 영역 개발 등에도 관심을 보이지만, 아직은 그 관심이 미미한 것 같아 아쉽다. 나는 케이팝 아이돌 산업이 단순 음악 산업이 아닌 문화 복합체 산업이라고 생각한다. 빠르게 변화하는 트렌드 속에서 케이팝 아이돌 산업은 여러 가지 새로운 시도를 가장 과감하고 빠르게 한다고 믿고 있다. 그래서 나는 자주 그들에게 배우고 영감을 얻는다. 내게 케이팝 보이그룹 덕질은 단순한 엔터테인먼트, 그 이상의 의미다.

그런데 이것이 내 덕질의 핵심 원동력이냐 묻는다면, 글쎄 그건 또 아닌 것 같다. 한때 이를 곰곰 생각해본 적이 있는데, 내 덕질의 원동력은 '누군가를 열렬히 사랑하는 마음 자체'다. 언젠가 예능프로그램 〈고막메이트〉에서 가수 딘딘과 작사가 김이나가 '팬심'에 대해 이야기하는 것을 봤다.

딘딘 "누나가 '사랑 중에 가장 신기한 사랑은 팬들의 사랑이다. 왜냐하면 가족은 피가 섞였고 친구들은 우정을 나눴지만, 팬은 아무것도 나누지 않았는데 이상한 유착점이 있다. 그것이 도대체 무엇인지 모르겠다'라는 이야기를 한 적이 있다."

김이나 "맞아. 오히려 사람들이 폄하하는 게 잘 이해가 가지 않는데, 내가 옆에서 봤을 때 다양한 모습의 사랑 중 팬심이 가장 판타지 같은, 제일 순수한 의미에서의 사랑 같아. 누군가의 행복한 모습을 보는 게 곧 내 행복이 되는 것이 팬심이잖아. 내가 가장 최근 활동하는 덕후로 덕질을 하며 느낀 게 내 가수가 음악을 잘하고 많이 하고 그런 것보다 그냥 되게 기분 좋아 보이잖아? 그럼 그게 되게 좋아. 진짜 '찐 웃음'이라고 하는 걸 보는 게 좋지. 내 스타의 웃음이 내 하루를 굉장히 생기 있게 만들어줘."

보자마자 크게 공감하며 울컥했다. 나 역시 팬심이란 조건 없는 아가페적 사랑이라고 생각한다. 대가를 바라지 않는 희생적 사랑은 우리의 다정한 마음만이 할 수 있는 일이다. 그런 마음들이 모였을 때 얼마나 아름다운지 보지 않은 사람은 모른다.

나는 7600명 정도의 팔로워를 가진 팬 트위터 계정을 운영하고 있다. 그 계정에 엑소가 했던 인터뷰와 말들을 기록한다. 그걸 보고 기뻐하고 위로받는 팬들과 내 아티스트의 좋은 말을 기꺼이 많은 사람에게 알리려 하는 모습, 그리고 나의 수고에 감사함을 표현하는 팬들의 마음이 예뻐 나의 수고쯤은 아무렇지 않다고 생각한다. 안도현 시인은 시 '너에게 묻는다' 첫머리에서 이렇게 말했다. "너에게 묻는다 / 연탄재 함부로 발로 차지 마라 / 너는 누구에게 한번이라도 뜨거운 사람이었느냐" 맞다. 누군가에게 뜨거울 수 있는 건 숭고한 일이다. 아주 가까운 행운이다.

그 시절 내가 사랑했던 소녀들
2014 걸그룹

김닛코

"이수정! 유지애! 서지수! 이미주! 김지연! 박명은! 류수정! 정예인! 러! 블! 리! 즈!" 사람들이 외쳐대는 구호에 정신이 아득해졌다. 핑크빛 응원봉을 흔드는 이 사람들은 그 순간 모두가 하나 되어 너와 내가 러블리너스(걸그룹 러블리즈의 팬덤명)라는 것을 함께 증명하고 있었다. '나만 아닌가 봐' 싶어 손발이 오그라들 위기에 처한 순간, 내 앞에 정장을 입은 말끔한 남자가 자리에 앉았다. 다행이다! 그 사람이 막 반가워지는 찰나, 그는 주섬주섬 가방에서 응원봉을 꺼내 들더니 역시나 수줍게 구호를 따라 외치기 시작했다. 난 시선을 돌렸다. 어쩌다 내가 여기

까지 왔지?

　그동안 말하진 않았지만, 요 근래 몇몇 걸그룹을 많이 좋아하는 중이다. 이것저것 관심이 많아 산만한 상태로 살아오긴 했지만 케이팝 걸그룹에게까지 빠질 줄이야. 아이돌 음악에 대한 편견은 접은 지 오래지만 그럼에도 즐겨 듣거나 하진 않았다. '케이팝'이란 그냥 '대중가요'를 좀 세련되게 부르는 것 아닌가 생각하기도 했고. 항상 나를 교양인으로 바라보던 사람 중에는 걸그룹에 관심을 보인다는 사실만으로도 상당히 놀라워하곤 한다. 하긴 비아냥거리지나 않으면 다행이다. 나조차도 놀라울 정도였으니까. 내가 이렇게 된 건 정말 어느 날 갑자기, 아무런 예고 없이 시작됐다.

걸그룹 러블리즈 콘서트

　빗속에서 넘어지면서도 끝까지 춤을 추며 공연을 마친 걸그룹 여자친구가 해외에서까지 화제가 되었다는 뉴스를 뒤늦게 봤다. 궁금해서 찾아보지 않을 수 없었다. 그렇게 접한 '오늘부터 우리는'이란 노래는 전주부터 상당히 좋아 한 번 놀랐고, 그 격정적인 춤에 두 번 놀랐다. 지금이야 '파워 칼군무'는 아이돌그룹의 기본 소양이 되었지만, 당시만

해도 걸그룹에서는 보기 어려웠다. '오늘부터 우리는'은 개인적으로 꼽는 '케이팝 100대 명곡'에 선정된 첫 번째 노래이기도 하다. 뒤를 이은 신곡 '시간을 달려서'라는, 만화 제목다운 노래마저 내 마음을 강타하면서 여자친구에 대한 호감이 생기고 안무의 중요성도 깨달았다.

여자친구의 힘 있는 안무는 어려운 동작 일색이 아니라 노랫말을 그대로 따라 하는 동작이 가미되어 있다. 예를 들어 "꿈꾸며 기도하는 오늘부터 우리는"에서는 손을 얼굴 옆에 포개고 자는 동작이 들어가고, "이제는 용기 내서 고백할게요"에서는 두 주먹을 꽉 쥐고 위에서 아래로 힘 있게 당기며 '할 수 있다'는 동작을 직접적으로 표현한다. 그리고 후속곡이 나오면 이전 노래 안무의 '포인트 동작'이 살짝 들어가 반복된다는 특징도 발견할 수 있었다(이것은 러블리즈에도 그대로 적용된다. '청순아련' 컨셉의 러블리즈는 조금 더 예뻐 보이도록 신경 쓴다는 차이가 있긴 하지만). 처음엔 무슨 구연동화야 뭐야 싶었는데 아무 맥락 없는 안무보다는 이쪽이 훨씬 끌렸다. 나는 딱히 춤을 추는 것도 아니면서 틈만 나면 거울 모드연습실 거울 시점에서 카메라를 고정한 채 그룹 전체의 안무를 한 번에 담아낸 영상의 안무 영상을 엄청 찾아봤다.

이쯤 되면 당연히 '최애' 멤버가 생기게 되는데, 여자친구의 경우엔 막내 엄지였다. 엄지 양한테는 미안하지만, 처음에는 좀 웃기다고 생각해서 관심을 갖고 지켜보다 좋아졌다. 단체 사진을 보면 다들 아이돌답게 환하게 웃거나 예쁜 표정을 짓고 있기 마련인데, 엄지 혼자 어둡거나 심각하거나 다소 이상한 표정을 짓고 있는 사진이 많았다. 그게 너무 웃기고 귀엽게 여겨졌다. 여자친구의 매력에 빠진 것도 실

은 엄지의 힘이 컸다. 정말 "Me gustas tu!"

한번 걸그룹에 마음이 열리니 다른 팀에도 눈길이 가기 시작하는데, 그다음 주자는 레드벨벳이었다. 어느 순간 확 마음속에 들어왔는데, 내가 꽂힌 노래는 '러시안룰렛'이었다. 대형 기획사다운 여유가 느껴지는, 빠르지도 느리지도 않은 절묘한 노래를 접하고선 마음에 담아두고 있던 중 〈레벨업 프로젝트〉라는 리얼리티프로그램을 통해 멤버 개개인까지 좋아하게 되었다. 과연 리얼리티프로그램이란 개개인의 매력을 십분 보여줄 수 있기에 저변을 넓히는 데 큰 역할을 한다는 것을 실감했다. 멤버 다섯이 하나같이 다 재미있는 사람이었는데, 그 점이 나로서는 도무지 발을 뺄 수 없게 만들었다. 특히 막내 예리에게선 천재 예술가의 면모마저 느꼈다. 청량함과 아티스트의 기운마저 흐르는, 슬며시 미소 짓게 만드는 사람. 더불어 레드벨벳의 '피카부'와 'Bad Boy'는 정말 멋진 곡으로 진짜 홀린 듯이 환호하게 만드는 세련된 흥을 내포하고 있다.

꾸준히 '케이팝 100대 명곡'을 찾던 취미는 곧 나를 러블리즈로까지 이끌었다. 우연히 'Ah-Choo'를 듣고, '대중성과 중독성, 음악성을 다 갖춘 이 노래라면 충분히 포함될 만하다!' 하고 감탄하고 말았다. 러블리즈가 여덟 명이나 되고, 윤상이 프로듀스를 해주는 그룹이라는 것을 이때 처음 알았다. 지금까지 그 어떤 공연 영상에도 전혀 흥미를 느끼지 못하던 내가 'Ah-Choo'나 '안녕' 같은 대표곡 공연 영상을 보며 좋아하고 있음을 자각하고 무척 놀랐다. 여자친구처럼 안무가 취향에 맞고 멤버들이 웃기다는 것을 알고 완전히 빠져버린 것이다. 2019

년에 발표한 '그 시절 우리가 사랑했던 우리'는 러블리즈 안무의 정점
이라고 생각한다.

러블리즈의 노래는 윤상의 음악이라 그런지 조금 다른 느낌이었
다. 아이돌답지 않다는 생각이 들 정도로 "미묘미묘"했던 것. 30대 이
상의 어른팬이 유독 많은 것도 그럴 만하다 싶다. 그래서 음원 성적보
다 음반 판매량이 월등하기도 하고. 중독성은 장난이 아니었다. 특히
'놀이공원'이란 곡에서 "밤새도록 돌아가는 관람차" 부분은 그야말로
오글거림의 극치로 처음엔 '어우, 이게 뭐야~' 싶었는데, 희한하게도
잠자리에 눕자 머릿속에서 자동 재생되는 것이 아닌가. 이런 예사롭지
않은 경험 이후 부쩍 달라 보이기 시작했다. 중독성 있는 노래와 예쁜
가사야말로 러블리즈의 독보적인 무기라고 느껴졌다. "내 맘에 꽃가루
가 떠다니나 봐"처럼 예쁘고 기발한 가사도 있지만('Ah-Choo'), '작별
하나'나 '삼각형'처럼 나한텐 있지도 않았던 아련한 첫사랑의 기억을
불러일으키는 가사도 좋다. 그중에서도 아련함의 절정이라 할 만한
'놀이공원'과 미디엄템포의 그루비한 'Like U'와 'Sweet Luv', 그리고
믿고 듣는 러블리즈를 더욱 돋보이게 만드는 많은 발라드곡을 추천하
고 싶다.

신기하게 러블리즈 안에도 이상하게 눈에 띄는 멤버가 하나 있었
다. 우울한 표정을 자주 짓고 있는 리더 베이비소울. 아니, 이 사람은
왜 이렇게 슬픈 얼굴을 하고 있지? 어떤 사연이 있는 걸까? 〈러블리즈
다이어리〉라는 시즌제 리얼리티프로그램에서 데뷔 전 모습을 보여주
는 첫 회에 연습생 5년 경력의 베이비소울이 다 떨어진 운동화를 신고

연습하는 장면이 나온다. 아, 우울해 보이는 이유가 바로 저것인가 싶어 막 짠해지는데, 뒤로 갈수록 정말 기묘한 감성으로 웃기는 모습을 보여준다. 그에 더해 날카로우면서도 따뜻한 기운의 보컬, 타고난 귀여움에 반비례하는 파워풀한 춤 동작이 내 마음을 휘저었다. 리얼리티 프로그램이 이렇게나 중요하다. 지금은 다른 멤버들까지 다 좋아하게 되었다.

수많은 걸그룹 중에 나는 왜 이 세 그룹을 유난히도 좋아하게 되었을까? 곰곰이 생각해본 결과 뜻밖의 공통점을 찾을 수 있었다. 레드벨벳의 데뷔일은 2014년 8월 1일, 러블리즈는 2014년 11월 12일로 둘은 같은 해에 데뷔했다. 그리고 여자친구는 2015년 1월 15일에 데뷔했으니 이를테면 빠른 2014년(?)에 데뷔한 셈이다. 그랬다. 정확한 이유는 모르겠지만 나는 2014년에 데뷔한 걸그룹에 유독 호감을 가졌던 것이다. 그리고 점점 이들이 노래하고 춤추는 모습을 '직접 보고 싶다'는 생각까지 하게 되어버렸다.

결국 각오를 단단히 굳힌 후 2018년 7월에 열린 러블리즈의 팬미팅 행사에 도전했다. 난생처음 시도한 티켓팅. 이것도 해본 사람이나 하지, 좋은 자리는 다 놓치고 2층 구석 자리를 겨우 잡았다. 정말 더운 날이었지만 공연장은 사람들로 가득했다. 생각보다 외국인들이 많은 것도 놀라웠지만 그보다 더 놀라웠던 건 핑크빛 응원봉을 꺼내 들고 입장하던 머리가 하얗게 샌 어르신이었다. 미안한 말이지만, 정말 만화에서나 보던 부정적 이미지의 '오타쿠형' 사람들도 실재했다. 내가 어떻게 알아보는지는 모르겠지만 멤버의 가족들도 보고, 관람 온 다른

연예인도 봤다. 팬들은 멤버별로 여덟 개의 화환을 보냈고, 일부 팬들은 자체적으로 제작한 러블리즈 굿즈를 무료나눔하기도 했다. 모든 게 신세계였다.

이윽고 음악방송에서나 보던 훈련된 응원 구호를 직접 체험했다. 데뷔곡부터 최신곡까지 나오는 모든 노래에 맞춰 적재적소에 응원 구호가 들어가는데 하나도 안 틀리고 박자까지 딱딱 맞추는 게 정말 대단했다. 한순간이지만 이질감과 회의감 비슷한 게 들었는데, 어느새인가 나도 모르게 속으로 따라하고 있더라는 거…. 서열 순서대로 멤버들의 본명을 저절로 외울 수 있는 시간이었고, 어느 부분에서 나올지 맞춰보는 재미도 있었다. 지금이야 그러려니 하고 여유 있게 넘길 수 있지만 처음 들었을 땐 너무 간지러워 참기가 힘들었다.

연예인이란 미키마우스 같은 2D 캐릭터와 비슷한 개념일 뿐 실제로 존재하진 않는다는 느낌이 있었는데, 이후엔 '덕후'들의 심정을 이해할 수 있었다. 비록 멀리서나마 실물을 접하고 나니, 러블리즈는 살아 있는 존재로서 더욱 실체화됐다. 힘차게 응원 구호를 외쳐주어야 노래하는 아이돌이 힘을 얻고, 그들이 기뻐하는 모습을 봐야 나도 행복해질 수 있다. 이젠 더 이상 우습거나 창피하지 않다. 그들과 같은 공간에 있다가 돌아오니 뭔가 '러블리너스'로서 한 단계 성장한 기분마저 들었다. 그 뒤로 새 앨범을 발표하는 컴백 쇼케이스 현장에도 달려가고 피와 눈물의 티켓팅을 벌이며 콘서트에도 갔다. 현장에서 체험하는 재미는 정말 남다르다. 기회가 되면 레드벨벳이나 여자친구 공연에도 꼭 가보고 싶다.

걸그룹에 빠지면서 많은 것을 배웠다. 음반과 음원을 사는 것은 기본이고 음원이나 영상을 반복 스트리밍하고 있다. 이들의 유료 채널을 결제하고, 감히 이런 걸 보내도 되나 싶으면서도 선물을 보내고 도시락 서포트에도 참여한다. 이런다고 내 맘 모르겠지만 조금이라도 더 오래 활동하는 모습을 보고 싶을 뿐 알아달라고 하는 일은 아니니까. 지금 이 '덕질'이 어디까지 갈는지, 어떻게 될 건지는 모른다. 그럼에도 그들과 하나 되던 날을 기억하며, 훗날에도 그 시절 내가 사랑했던 걸그룹들을 떠올리며 후회하진 않으려 한다.

늦어도 사랑은 계속돼
BTS

조선근

처음은 사진 한 장이었다. 언제부터였을까, 트친(트위터 친구)님이 웬 아이돌 사진을 자꾸 올리기 시작했다. 말갛고 앳된 얼굴. 앞이 보이지 않을 정도로 눈을 꼬옥 감고 웃는 모습이 마치 옆집의 일곱 살 난 아들 내미 같아서 누군가 지나가듯 '이유식도 못 뗀 아기 같다'고 하는 말에 정말 그렇네, 하고 동의하며 지나가는 정도였다고 기억한다. 그러다가 어느 날부터 그 사진들에 '마음에 들어요'를 누르기 시작했다. 사실 사진의 주인공보다는 그 주인공에 푹 빠진 트친님이 더 귀엽다는 마음이 컸다. "아이고 우리 트친님! 다 커서 아이돌에 빠지다니 귀엽기도 하셔

라!" 그리고 그것은 나의 미래가 된다.

몽글몽글 순둥한 망개떡 같은 얼굴의 소유자는 BTS의 멤버라고 했고, 귀엽다 귀엽다 맞장구치다 보니 어느새 나도 모르게 정이 들었다. 일방적이지만 쌓은 정도 있는데 노래 한 곡도 모른대서야 말이 되나. 퍼포먼스가 뛰어난 그룹이라고 들었기 때문에 음악만 듣기는 아쉽겠다 싶어 유튜브를 검색해서 그들의 무대를 찾아 보았고 섹시한 망개떡을 본 순간 그렇게 나는 사랑에 빠졌다. 나의 '입덕' 멤버는 지민, '입덕송'은 '피 땀 눈물'이다. '피 땀 눈물'은 BTS의 2016년 정규 2집 〈WINGS〉에 수록된 곡으로 발표하자마자 국내 및 글로벌 음원 차트 1위를 차지하며 BTS, 방탄소년단을 대상 가수로 만든 곡이다. 하지만 내가 그 곡을 듣게 되는 것은 그로부터 무려 2년이나 지난 후였다.

나는 서태지와 아이들의 데뷔에 열광하고 은퇴에 절망하다가 H.O.T파와 젝키파 사이의 격렬한 전투 끝에 남은 폐허 같은 마음을 안고 고등학교를 졸업했다. 어른이 되면 평범한 현실 세계로 눈을 돌려 손에 닿을 수 있는 것을 사랑하자 결심했다. 아이돌은 먼 나라 평행 세계의 사람들이 되었고, 나의 관심 밖 세계에서 아이돌은 우후죽순처럼 생겨나는 듯했다. 이름이라도 알면 다행이었다. 핸드폰 매장 밖으로 흘러나오는 소리로만 최신곡을 접하며 이렇게 '쉰세대'가 되는 거구나 나는 쉽게 납득했다. 현실 세계에서 마침 손에 닿았던 인간 남자를 만나 결혼을 하고, 2012년 여름 출산과 동시에 TV와 가요에 안녕을 고했다. 내 세상은 트위터 타임라인의 육아 동지와 핑크퐁 동요로 재구성됐다. 그리고 공교롭게도 내가 그렇게 다른 세상으로 떠나던 시

기에 그들은 데뷔했다.

2012년 6월 13일은 BTS의 데뷔일이다. '방탄날'이라고 한다. 참고로 6시 13분은 '방탄시'다. '아아, 누가 다 키워서 갖다 주면 좋겠다.' 아이를 낳고 나는 늘상 푸념했다. 육아는 힘들고 아이가 인간이 되기를 기다리는 시간은 지루했다. 떠먹여주는 육아를 하고 싶었고 거저 키우고 싶었다. 하지만 뒤늦은 입덕 후에야 지난날 나의 푸념이 얼마나 되도 않는 소리인지 깨달았다. 여러분, 아이돌과 아이는 처음부터 키워야 제맛이다. 지켜보고 기다리는 시간은 힘들지만 하루가 다르게 성장하는 모습을 보면 보람이 배가 된다. 이미 정상에서 그들을 만났다고 생각했고 '더 이상 올라갈 곳이 있을까?' 싶었는데 그들은 끝을 모르고 더 멀리 더 높이 향해 갔다. 내가 지켜보았던 BTS도 눈물 날 만큼 좋지만 그들이 성장하는 모습을 놓친 아쉬움이 커져갔다. 팬카페에는 BTS와 아미Army가 그동안 쌓아 올린 시간만큼의 추억이 있었다. 방탄소년단이 화제가 될 때마다 "우리 애들이 이렇게 잘 자랐어요!" 하고 자랑스러워하는 아미들을 볼 때면 나의 가슴팍에선 부러움과 안타까움과 질투심이 함께 끓어올랐다. 어째서 이때까지 BTS를 모를 수 있었지? 그들을 모른 채로 내가 보낸 6년이라는 시간 동안 쌓은 저들만의 추억, 보이지 않는 끈끈함 사이에서 난 그저 중간에 올라탄 불청객처럼 느껴졌다. 그저 부러웠다. 서로에 대한 의지, 소통, 함께한 기억들! 그렇다. 성장하는 시기를 지켜보고 응원하고 때론 채찍질하며 함께 보냈기에 더 큰 의미가 될 수 있다는 것을 덕질하면서야 알게 되다니. 세상에! 난 아직도 한참 부족하다.

한 명에 대한 관심에서 시작했지만 홀린 듯이 영상을 찾아보다보니 멤버 일곱 명 전부의 얼굴과 이름을 저절로 알게 되었다. 그들만의 세계관이 담긴 뮤직비디오가 있었고, 눈으로 따라가기 힘든 카메라워킹의 무대 영상이 있었고, 비교적 차분한 시선의 '직캠'이 있었고, 많은 사람들이 보고 입덕한다는 연말 시상식 스페셜 무대가 있었고, 달려라방탄(줄여서 달방), 브이라이브, 방탄밤, 여행로그 본보야지… 솔직히 말하자면 아직도 그들의 동영상을 다 보지는 못 했다. 너무 늦게 입덕했고 복습하기엔 지나치게 방대한 자료가 쌓여 있었다. 못 본 영상도 많은데 연말이 다가오면 연말 시상식 무대가 쌓이고, 그러면 '짤'도 저장해야 하고, 갑작스럽게 찾아오는 멤버들의 브이라이브도 챙겨 봐야 하는데 시간이 부족했다. 초조해졌다. 그리고 BTS의 'Pied piper'를 듣다가 나는 울었다. "봤던 영상 각종 사진 트위터 브이앱 본보야지 알아 좋은 걸 어떡해 / 그만해 뮤비는 나중에 해석하고 어차피 내 사진 니 방에도 많잖어 / 한 시간이 뭐야 일이 년을 순삭해." 아, 일이 년이 뭐냐. 난 6년이나 늦었다.

RM, 진, 슈가, 제이홉, 지민, 뷔, 정국. 방탄소년단으로 만나지 않았다면 접점이 없었을 거라는 그들 스스로의 말처럼 일곱 명의 멤버는 성격과 관심사도 다르고 저마다 개성이 넘친다. 무대 위에선 파워풀하고 멋짐을 뿜어내는 그들이지만 무대 밖 동영상을 보면 전혀 다른 성향을 발견할 수 있는데, 그런 상반되는 모습에 오히려 많은 사람들이 매력을 느끼는 것 같다. 틈날 때마다 누워 있는 삶을 추구하는 슈가가 무대 위에서는 누구보다 열심히 하는 모습이나, '뇌섹남'으로 알려진

RM이 매번 스포일러를 남발하는 허당에 사소한 물건부터 무대 소품까지 부수는 일이 잦은 '파괴왕'이라는 사실은 저 하늘의 별처럼 멀기만 한 것 같은 그들을 잠깐이나마 친근하게 느낄 수 있게 해준다. 무대 위에서의 그들은 한없이 멋있고, 무대 밖의 그들은 무대와는 또 다르게 친근하고 매력적이다. 마냥 철없는 옆집 동생 같다가 어떤 때는 그 시절 현실엔 존재하지 않았던 첫사랑의 기억을 조작하며 입 밖으로 "오빠!"하고 불러보고 싶어진다. 한 명 한 명이 어찌나 다 사랑스러운지 매일 매시간 다른 사람을 앓는다. 한 트친님이 말씀하셨다. 방탄소년단이 일곱 명인 이유는 누굴 좋아할까 고민하지 말고 월화수목금토일 7일 동안 골고루 사랑하라는 뜻이라고. 정말 명언 아닌가.

　"우리 콘서트 절대 없어, 포도(티켓팅할 때 남아 있는 예매 가능한 좌석)"라는 'MIC Drop'의 가사처럼 BTS 콘서트 좌석은 표를 구하기 어렵기로 유명하다. 그나마 팬클럽인 아미에 가입하면 선예매 특권이 주어지기 때문에 나 역시 처음으로 팬클럽이라는 것에 가입했다. 마침 기존 팬 카페 위주의 멤버십을 소속사인 빅히트 엔터테인먼트에서 운영하는 '위버스'를 통한 아미 멤버십으로 개편하면서 콘서트 예매 방법에도 큰 변화가 생겼다. 표를 예매해서 프리미엄을 붙여 되파는 일명 '플미충'을 막기 위해 멤버십에 가입한 아미를 대상으로 그라운드석과 1층 좌석을 1인 1석으로 제한해 무작위로 추첨하는, 좌석 추첨식의 선예매 제도를 도입했다. 그리고 선예매 후 남는 좌석은 일반 예매로 풀렸는데 그마저도 1인 2석으로 구매를 제한하되 신분증을 대조해서 입장권을 배부하는 방식을 택했다. 설레는 마음으로 도전한 첫 콘서트

〈SPEAK YOURSELF〉. 기대도 하지 않았건만 운 좋게도 선예매 때 추첨에 성공했다. 믿기지 않는 행운에 얼떨떨해하며 그저 '포도알 전쟁'을 피할 수 있음에 감사하던 나는 티켓을 받아 들고 난 후에야 깨닫게 되었다. '내 평생의 운을 이 표 한 장에 끌어모았구나!' 내 좌석은 그라운드 1열. 돌출 무대 바로 앞자리였다.

콘서트를 가려면 당연히 음악을 알아야 하고 응원법도 숙지해야 한다. 다행히 연초에 BTS 콘서트 실황을 담은 영화 〈러브 유어셀프 인 서울〉(2019)을 '싱어롱'으로 두 번이나 관람한 덕에 큰 어려움은 없었다. 반짝거리는 '아미밤'은 필수! 앱으로 연동시키기기만 하면 일괄적으로 원격 조정되어 알아서 아름답게 경기장을 빛낸다. 참으로 좋은 세상이다. 너무 행복하면 눈물이 난다는데 실제로 내가 행복해서 눈물을 흘린 것은 난생처음이었다. 내 눈 앞에서 춤추고 노래하고 달리고 웃는 BTS를 바라보며 살아 있기를 잘했다고 생각했다. 눈물이 멈추지를 않았다. 내 눈은 왜 카메라 렌즈가 아닌지, 왜 내 머리에서 바로 저장되는 하드가 없는지 원망하며 그 시간 속에 영원히 갇히기를 간절하게 소망했다. 증강현실을 반영해서 콘서트를 실시간으로 방송하고, 드론으로 콘서트장 하늘을 우주처럼 꾸미고 있는데도 도대체 왜 그건 안 되냐고 과학기술을 원망했다. 그만큼 그 순간은 행복했다.

그리고 2020년, 약 2시간의 포도알 전쟁을 겪은 후 간신히 예매까지 마친 콘서트가 코로나로 인해 취소되었다. 처음엔 한국뿐이었지만 곧 월드 투어 전부가 취소되었다. 팬들의 허무함만큼이나 BTS 멤버들의 실망감도 컸던 것 같다. 관객이 없는 곳에서 함성이 소거된 컴백 무

대를 가지며 곧 나아질 거란 기대 속에서 열심히 콘서트를 준비해왔건만, 상황은 더 나빠지기만 했다. 사라진 콘서트 일정을 화보, 영상 촬영 등 국내 일정으로 소화하며 새로운 작업을 하고 있다는 소식을 알리던 그들은 2020년 8월 2일 'Dynamite'를 발표하며 빌보드 핫100 차트 1위라는 대기록을 세웠다. 이젠 명실상부한 월드 스타! 코로나 때문에 힘든 시간을 보낸 BTS와 아미들에게, 코로나가 아니었다면 탄생하지 않았을 곡 'Dynamite'는 큰 선물이 되었다. 그리고 10월엔 콘서트에 목말라 있던 전 세계 아미들을 위해 이틀에 걸쳐 온라인 생중계 콘서트 〈BTS MAP OF THE SOUL ON:E〉을 가졌다. 7월에 이미 진행한 바 있는 온라인 라이브 콘서트 〈방방콘 The Live〉와는 다르게 미리 지원자의 신청을 받아 실시간으로 쌍방향 콘서트를 시도했고, 비록 화면을 통해서지만 실시간으로 아미의 함성을 들은 지민은 깜짝 놀라 눈물을 흘리며 그동안 힘들었던 마음을 털어놓기도 했다. 함께할 수 없기에 더 간절했던 마음은 모두 마찬가지였다.

"LOVE YOURSELF LOVE MYSELF." BTS는 매번 스스로를 사랑하라고 강조하고, 자신들을 '행복할 만큼' 사랑해달라고 말한다. 사랑하기 때문에 힘들어하지 말라고. 무리하지 말고 일상생활에 행복을 얹을 정도로만 사랑해줘도 충분하다고. "저희 때문에 힘들어하지는 않으면 좋겠어요." 그 말은 '늦덕'의 마음을 위로한다. 모든 것을 다 알지 못해도 내가 행복하면 됐다. 그렇게 사랑하는 법을 가르쳐준 BTS에게 감사한다. 나는 마음껏 그들을 사랑한다.

반짝이는 별과 손을 맞잡다
시타오 미우

남궁인준

AKB48의 싱글 '지와루 데이즈'

"왼손으로 악수합시다. 그쪽이 심장과 가까우니까." 만약 지금 지미 헨드릭스가 나타나 악수를 청한다면 어떤 느낌일까? 혹은 클레이튼

커쇼가 사인볼을 들고 내 앞에 서 있다면 그 기분은 또 어떨까? 누군가는 불가능한 일이니 알 수 없을 거라고, 그런 건 꿈에서나 바랄 수 있는 것이라 웃어넘기겠지만 난 그 느낌을 너무나 잘 안다. 이미 눈이 부시도록 아름다운 최고의 스타와 악수를 해본 경험이 있기 때문이다. 실로 상상했던 것보다 더 황홀한 순간이었다. 그 별의 이름은 시타오미우下尾みう. 일본 아이돌 AKB48의 멤버다. 두 사람은 양손으로 악수했다.

록음악을 즐겨 듣는 야구팬은 휴일에 레코드점에서 LP를 '디깅'하거나 라이브 클럽에 가든지 소파에 누워 욕을 하며 야구를 본다. TV에서 음악방송을 볼 일이 없다. 유튜브 알고리즘은 그의 취향에 맞는 영상을 추천하나니, 노르웨이 블랙메탈 밴드 고르고로스Gorgoroth의 유혈 낭자한 실황 영상이 제일 위쪽에 떠 있다. 대체 그는 일본 아이돌을 어떻게 알게 된 것일까?

때는 2018년 여름, Mnet 〈프로듀스 48〉이란 오디션 프로그램에 일본 아이돌 48명이 참가했다. 하릴없이 누워 채널을 돌리던 남자는 레드벨벳의 '피카부'를 부르며 춤을 추는 한 팀에 눈을 고정한다. 왠지 모르게 그중 한 명이 유독 눈에 띈다. 중심은 단단했고 움직임은 부드러웠으며 순수함과 섹시함이 공존하는 얼굴을 지녔다. 공연의 마지막 부분, 그녀가 뒤돌아보는 모습이 날아와 화살처럼 눈에 꽂혔다.

아니, 그래 봐야 고작 오디션 참가자가 아닌가. 그동안 대한민국에서 데뷔한 걸그룹이 하나둘도 아니고 예쁘고 춤 잘 추는 멤버가 얼마나 많았는데 왜 이제 와서 갑자기 아이돌이 눈에 들어온단 말인가. 당

사자인 나조차 이유를 알 수 없었다. 교통사고에 빗댄 '덕통사고'란 말로 겨우 설명할 수 있을 뿐이다. 시타오 미우에게 관심이 생긴 뒤로 그는 여러 정보를 찾아봤다. 잠자리채를 들고 시골길을 누비는 소녀와 진한 화장을 하고 춤을 추는 아이돌이 같은 사람인가 의심스럽다. 축구를 좋아하고 네 살부터 엄마를 따라 춤을 배웠으며 4년 전에 AKB 오디션에 합격해 활동 중이었다. 열여덟 살의 나이에 처음으로 와본 해외가 바로 한국이다.

느닷없이 그에겐 하나의 목표가 생겼다. 지금 〈프로듀스 48〉에서 매긴 순위는 그녀가 가진 재능에 비해 턱없이 낮아 보였다. 마치 토너먼트 시합에서 한 팀이 된 것처럼 그녀를 응원했다. 한국에서 걸그룹으로 데뷔해 활동하는 모습을 보고 싶었다. 현재의 모습에 만족하지 않고 더 큰 꿈을 위해 바다를 건너온 소녀의 꿈을 이뤄주고 싶었다. 그렇게만 된다면 더 이상 바랄 것이 없었다. 어쩐지 자신의 꿈을 그녀가 대신하는 것처럼 느껴지기도 했다.

시타오 미우는 일본 야마구치현 출신으로 AKB48 '팀8Team8'의 멤버다. AKB는 도쿄의 아키하바라Akihbara 지역의 약자로 15년 전 이곳의 한 극장에서 '만나러 갈 수 있는 아이돌'이란 컨셉으로 처음 공연한 것이 그 시작이다. 이후 일본을 대표하는 아이돌그룹으로 성장했다. 멤버의 숫자는 300여 명에 이르는데 그중 팀8은 47명으로 일본 47개 현県에서 선발된 대표로 꾸려져 있다. 주로 지역 행사를 비롯한 다양한 이벤트 무대에 선다. 본진과는 다른 '만나러 가는 아이돌'이 컨셉인 것이다.

가끔 정전이 되고 개똥벌레가 빛을 내고 날아다니며 밤이면 개구리 울음소리가 들리는 '깡시골' 출신 아이돌 시타오 미우는 인기가 없다. 지금까지 출사표를 내걸고 세 번의 총선거에 참가했지만 등수도 매겨지지 않는 100위권 바깥에 머물렀다. AKB는 총선거 순위를 통해 음반이나 방송 활동 멤버를 선발한다. 미우는 아이돌 유니폼을 입고 장터에서 홍보대사를 하거나 지역 소방 행사에서 행진하고 호스를 들고 물을 뿌렸다. 지금의 아이돌 생활에 만족하고 맡은 역할에 충실했지만 마음 한편엔 아티스트가 되고 싶다는 열망이 자리 잡고 있었다. 그리고 어느 날 AKB극장에 붙은 한일 합작 오디션 프로그램 공고를 보고 도전해보리라 마음먹는다.

실력에 따라 A부터 F까지 등급을 매기는 심사위원 심사에서 미우는 'D조'에 머물렀지만 본 경연에 들어가면서 잠재력이 폭발했다. '피카부' 2조에 속한 시타오 미우는 빼어난 춤 실력을 선보였다. 미우의 '직캠' 동영상은 참가 자체만으로 화제였던 미야와키 사쿠라나, 당시 1위를 달리던, 걸그룹 애프터스쿨 출신 이가은의 영상을 제치고 네이버 동영상 조회 수 1위를 달성했다. 정말 만화 같은 이야기가 아닌가. 마치 시합에 들어서자 돌풍을 일으키는 무명 고교 야구팀을 보는 것 같았다. 2조는 당연하다는 듯 승리했으며, 미우는 같은 곡으로 경연을 펼친 1조의 마쓰이 주리나마저 누르고 득표수 1위를 차지했다. 가히 에이스로 등극한 것이다. 이때의 충격 때문인지 주리나는 건강상의 이유를 대며 중도 하차한다. 그도 그럴 것이 일본에서 주리나의 위치는 속된 말로 '넘사벽'이었다. 어릴 때부터 연예인 활동을 했던 것은 물론이

고, 권외 멤버나 다름없는 미우와 달리 늘 상위 5위 안에 들던 대선배이자 인기 멤버였기 때문이다.

이후 리틀 믹스Little Mix의 곡 'Touch'에 맞춰 멋진 안무를 선보였고 더불어 한국에서의 인지도도 점점 높아졌다. 경연곡 도입부에서 미우가 머리를 푸는 장면은 예고편과 본방송을 합해 네 번에 걸쳐 방영되기도 했다. 데뷔는 따 놓은 당상으로 보였다. 하지만 미우는 결승선을 코앞에 두고 돌부리에 걸려 넘어졌다. 팬들은 돌을 치우려 노력했지만 허사였다. 돌인 줄로만 알았던 것은 바위였고, 커다란 바위는 어느새 미우의 다리를 짓눌렀다.

결과적으로 미우는 탈락했다. 50위, 36위, 22위를 지나 6위까지 올랐던 순위는 최종 18위에 랭크됐다. 생방송 순위 발표가 끝나고 그는 뒤에 남은 공연은 보지도 않고 TV를 껐다. 그러곤 술을 마시며 엉엉 울었다. 누구를 위해 이렇게 울어본 적이 있었던가. 데뷔조에 들 거란 기대가 확신에 가까웠기에 충격은 더 컸다. 데뷔만 하면 됐다. 그러면 그가 할 일이라곤 지금까지 해왔던 대로 음반을 사고 음악을 듣기만 하면 되는 거였다.

6개월의 합숙, 3개월에 걸친 방송 끝에 최종 12명이 선발됐고 이들은 아이즈원IZ*ONE으로 데뷔했다. 선발 과정에서 부정이 있었다는 논란 끝에 조사가 이루어졌고 그 결과 프로그램의 담당PD가 구속되는 지경에 이르렀지만 아이즈원은 계속 활동 중이다. 조작이 없었다면 미우는 아이즈원이 됐을지도 모른다. 아이러니하게도 남자는 아이즈원의 팬이기도 하다.

바로 다음 날 아침 일본 멤버들은 본국으로 귀국했다. 이렇게 한여름 밤 불나방 같던 열정이 끝을 맺었다. 다시 현실로 돌아오자 마음먹었지만 무언가 부채 의식 같은 것이 남았다. 미안하다고 그리고 고마웠다는 말을 해주고 싶었다. 그러다 깨달았다. 시타오 미우는 '만나러 갈 수 있는 아이돌'이었다는 것을. 마음만 먹으면 되는 것이었다. 때마침 9월 말 야마구치현에서 꽃 축제가 열렸고 팀8이 공연한다는 소식이 들려왔다. 장소가 어딘지 거리가 얼마나 되는지는 문제가 되지 않았다.

아침 7시부터 줄을 서서 입장한 공연장엔 다양한 연령대의 사람들이 모였다. 본 공연은 3시다. 한국에서도 마흔 명 정도가 야마구치로 원정을 갔다. 인천공항에서 기타큐슈까지 비행기 1시간, 고쿠라역까지 버스로 1시간, 다시 고쿠라역에서 신칸센을 타고 신야마구치역까지 30분이 걸리는 장정. 한국 팬 대부분이 하루나 이틀 전에 야마구치로 왔다. 주위 사람들은 다분히 신기하게 쳐다보는 눈치다. 앞에서 두 번째 줄에 서서 열정적으로 미우의 이름을 불렀다.

이후 1년 남짓한 기간 동안 삿포로, 오사카, 후쿠오카, 도쿄 등에서 열린 '악수회'와 공연에 갔다. 악수회에서 원하는 멤버를 만나 인사하려면 '악수권'이 필요하다. 1장에 3~5초의 시간이 주어지는 티켓으로 특정 기간 발매된 싱글 시디에 동봉돼 있다. 멀리서 공연을 보는 것이 아니라 직접 이야기를 나눌 수 있는 것이다. 우리나라의 아이돌 팬미팅에 가려면 앨범을 여러 장 사서 당첨 확률을 높여야 하지만 때로는 불발되는 경우도 있다고 알고 있다. 일본은 단 1장으로도 아이돌과 인사할 수 있으니 팬 입장에선 무조건 이득이다. 그는 이번 악수회를 위

해 똑같은 시디를 30장 넘게 샀다. 존경해 마지않는 밴드인 비틀스의 앨범조차 채 10장이 되지 않는데.

악수회는 하루 여덟 파트에 걸쳐 진행되며 크게 개별 악수회와 전체 악수회로 나뉜다. 개별 악수회는 말 그대로 한 레인에 한 명의 아이돌이 있다. 시디를 구매할 때 원하는 아이돌의 이름과 날짜, 부수, 장수 등을 체크한 후 주문해야 한다. 나중에 악수회에 가게 되면 악수권 1장에 한 번 추첨 버튼을 누를 수 있다. 예를 들어 3부에 셀카, 4부에 사인 엽서가 배정돼 있고 나에게 5장의 악수권이 있다면 3부에 3장, 4부에 2장 이렇게 나누어 사용할 수 있다. 당첨이 되면 함께 셀카를 찍거나 사인을 받을 수 있다. 시간이 정해져 있으니 신청한 파트 시간에 맞춰 가면 된다.

전체 악수회는 사진이나 사인 같은 당첨 없이 아이돌과 악수하며 인사하고 약간의 이야기를 나눈다. '전악권'이 들어 있는 시디를 사면 누구에게나 기회가 주어진다. 한 레인에 두세 명이 함께 있기 때문에 원하는 아이돌 외에도 다른 멤버와도 인사를 해야 한다. 아주 드문 예긴 하지만 이로 인해 '최애'가 뒤바뀌는 경우도 있다. 12시부터 1시 사이 미니 라이브가 있는데 해당 싱글의 전곡을 무대에서 공연한다. 다만 공연을 앞에서 보기 위해선 새벽부터 줄을 서야 한다.

미우를 처음 만난 곳은 11월 삿포로 전체 악수회에서였다. 삿포로의 날씨는 마음만큼이나 청량했다. 12시에 문을 여는 체육관 앞에 7시부터 줄을 섰다. 이미 앞에는 100여 명 가까운 사람들이 서 있었다. 1시에 'No way man' 공연이 시작됐다. AKB48의 54번째 싱글로 미우

가 참가한 첫 앨범이다. 회장에 불이 꺼짐과 동시에 내 마음의 불이 켜졌다. 내레이션이 시작되고 반짝이는 조명 아래 멤버들이 등장했다. 애써 미우를 찾을 필요도 없었다. 유독 빛나는 하나의 별은 다른 빛을 초라하게 만들지 않던가.

AKB48의 앨범 〈NO WAY MAN〉. 시타오 미우(맨왼쪽)

　2시경부터 악수회가 시작됐다. 아무렇지도 않았던 심장이 요동치기 시작했다. 10미터 앞에 미우가 보이자 방향감각은 물론 언어능력마저 심각한 결핍 수준으로 떨어졌다. 얼굴의 모든 근육이 헛헛한 웃음을 짓는 데 쓰였다. 멘사 클럽 회원도 희대의 만담가도 자신이 사랑하는 스타를 만났을 땐 피할 수 없는 현상일 테지만, 누구라도 그럴 것이란 말로 위안 삼기엔 온몸이 찬 서리 맞은 가래떡처럼 굳었다. 그리고 마침내 미리 일본어로 번역해서 외운 문장을 말했다. "난 원래 록음악 마니아인데 미우쨩 때문에 아이돌 좋아하게 됐어"라고. 별말 아닌 것 같지만, 그에겐 예비군 반공 교육 강사가 김정은 만세를 외치는 것 같은 파괴력을 지닌 문장이었다.

　아련함만이 남았다. 분명 두 발을 딛고서 마주했던 현실이건만 마치

실존하지 않는 천상계 선녀와 만난 것만 같았다. 꿈이 나를 꾼 것인지 내가 꿈을 꾼 것인지 분간할 수 없는 아주 달콤한 꿈이었다. 추억에 잠기기 위해 다시 기억해내려는 시도는 가상했으나 소용없었다. 모두 휘발되어버렸기 때문이다. 꿈을 꾸기 위해선 또다시 꿈을 찾아가야 한다.

BTS는 '날 아티스트라 부르든 아이돌이라 부르든 상관하지 않는다. 난 자유롭고 난 나이기에'라고 노래했다. 그건 그들의 팬인 '아미 Army'도 마찬가지일 것이다. 그들이 아티스트로 불리건 아이돌이라 불리건 사랑하는 것에는 아무런 장애물이 되지 않는다. 스타와 팬의 관계는 그런 것이다.

시타오 미우가 더 높은 별이 되길 꿈꾼다. 그저 그런 평범한 삶을 살다 여행을 떠난 어느 우연한 날에, 뉴욕 타임스퀘어를 걷다 무심코 올려다본 빌딩 위 전광판 하나가 눈에 들어왔을 때, 그렇게 2018년의 찬란했던 여름을 회상하게 되길, 잠깐의 눈물 섞인 야릇한 미소를 지을 수 있게 되길….

장르불문 현장지상 탐음주의

콘서트

한아름

　　1952년 8월 29일, 뉴욕 우드스톡에서 존 케이지John Cage는 피아니스트 데이비드 튜더David Tudor에게 자신의 곡을 연주하게 한다. 세 악장으로 구성된 이 곡의 첫 악장은 33초, 2악장은 2분 40초, 3악장은 1분 20초였다. 연주자였던 튜더는 피아노의 뚜껑을 닫음으로써 공연을 시작했고, 반대로 뚜껑을 열면서 끝을 내었다. 기존 연주자들과는 정반대로 공연의 시작과 끝을 나타낸 것이다. 4분 33초 동안의 적막과 웅성거림. 누구나 연주할 수 있고, 또한 어떤 시간이든 연주할 수 있는 공연예술에 대한 고정관념의 파괴. 존 케이지가 시도했던 전무후무한

실험은 이후 수차례 인용되고 되새김질된다.

내가 만약 1952년을 살아가는 공연광이라 뉴욕 우드스톡에서 데이비드 튜더의 기이한 연주를 들을 수 있었다면 나는 어떤 관객에 속했을까. 티켓을 환불해 달라고 화를 냈을지, 기발하다 생각하고 역사적 현장에 있었음을 감사해했을지 잘 모르겠다. 하지만 공연의 매력은 다름 아닌 현장감이란 것만은 분명하다. 존 케이지는 획기적인 퍼포먼스로 센세이션을 일으켰지만 아마 그 공연장에 있지 않았다면 아무리 충격적인 무연주 공연이라도 감흥은 달랐을 것이다.

이처럼 공연장에서는 늘 놀라운 일들이 펼쳐진다. 모두 예기치 않은 일이다. 대가로 손꼽히는 연주가든, 대중음악 뮤지션이든, 소울풀한 보컬이든, 그 누가 무대에 서든 간에 그렇다. 틀에 짜였거나 즉흥적이거나 무대에서 벌어질 수 있는 모든 일과 관객 간의 교감은 같은 뮤지션의 콘서트라 할지라도 매번 다르다. 그래서 나는 콘서트를 사랑할 수밖에 없다.

토플 강사로 일할 때는 근무시간이 다른 사람들과 반대였기에, 딱히 스트레스를 분출할 시간도, 사람도, 사건도 없어서 언제나 음악을 듣는 것만이 큰 위안이었다. 그러나 스튜디오에서 녹음된 음악을 듣는 것과 공연장에서 라이브 뮤직을 듣는 것은 천지차이라는 것은 잘 알고 있었다. 어릴 때 부모님도 콘서트에 곧잘 데리고 다니셨고, 두 분 다 음악을 좋아했던 덕에 라이브 공연장이 주는 설명할 수 없는 역동감에 나는 일찌감치 매료됐다.

나는 내한하는 뮤지션들을 검색하는 것으로 하루를 시작했다. 좋

아하는 뮤지션이 온다고 하면 너무나 신났다. 돈은 중요하지 않았다. 당시에는 높은 엥겔지수에 더해 콘서트 티켓 비용까지 부담할 수 있을 만큼 나름대로 잘 벌고 있기도 했고. 그래서 '광클릭'을 한 적도 있고, 아닌 적도 있지만 원하는 콘서트만큼은 거의 다 시간을 내서 가곤 했다. 콘서트는 지인과 가는 경우도 있었지만 대부분은 혼자 갔다. 콘서트장에서 지인을 만나는 경우도 있었고. 처음에는 유명 팝 뮤지션의 공연 위주로 관람했지만, 점차 재즈 트리오나 인스트루멘털 계열 뮤지션들의 공연을 찾아보는 것으로 발을 넓혔다.

음악을 좋아하는 사람은 두 부류다. 특정 장르를 좋아하는 사람과 장르야 어찌 됐든 들어서 좋기만 하면 불문하고 다 듣는 사람. 나는 후자에 속한다. 어떤 뮤지션이든, 어떤 음반이든 들어서 좋으면 그냥 구매했다. 그러고는 테이프가 늘어질 때까지, 지겨워질 때까지 듣곤 했다. 모든 장르를 좋아하지만 유일하게 듣지 않는 장르는 케이팝과 데스메탈이다. 이유는 간단하다. 매력이 없고, 귀가 아파서.

일단 모든 티켓 예매 사이트에 가입을 해두고, 1년간 누가 내한할지에 대한 스케줄을 대략적으로 확인한다. 광클릭을 해야 하는 경우도 있고, 자리가 남아 수월하게 예매할 때도 있지만, 유명 팝 뮤지션의 경우 광클릭을 해야 하는 경우가 많았다. 예전에 비해 콘서트 예매 가격이 많이 떨어진 데다 공연 관람이 보다 폭넓게 각광받으면서 이제는 별로 놀랍지 않은 일이 되어버렸지만, 당시 나는 티켓 오픈을 기다리며 컴퓨터를 두 대 켜놓고 휴대폰까지 동원해 티켓팅을 하곤 했었다.

티켓을 구매할 때는 무조건 VIP석을 고집하는 것이 아니라 어떤

공연장에서 열리느냐를 더 따졌다. 커다란 경기장에서 열리는 콘서트의 경우 사실 VIP석이 아니면 어디서 보든 뮤지션이 개미처럼 보이는 것은 매한가지다. 반면 작은 콘서트홀이나 소극장의 경우 어디에서 보든 작은 공간이 주는 울림과 화학작용이 엄청나다. 나는 의외로 남들이 음향이 별로라고 화를 내는 악스홀을 좋아했는데, 이는 악스홀의 적당한 크기와 뮤지션과 관객 간의 유기적인 커뮤니케이션이 좋았기 때문이다. 요즘에는 공연장 정보도 많이 공유된 덕분에 어느 공연장의 어느 좌석이 명당이다, 어느 좌석은 S석이라도 잘 보이고 가깝다, 어떤 좌석이 음향이 좋다 등 관객들의 후기를 통해 좀 더 가성비 좋은 좌석을 예매할 수도 있다. 그러니 예매할 때는 필히 공연장 정보를 검색하고 보다 나은 좌석을 고르시기를.

직접 만든 콘서트 관람 기록 포스터

그러던 언젠가 도대체 내가 얼마나 많은 콘서트에 갔던 걸까 궁금해서 포스터를 만들어보기도 했다. 이 포스터에 기술된 뮤지션이 전부

는 아니지만 한 50% 정도는 되는 것 같다. 중구난방 장르의 공연을 관람하긴 했는데, 가장 기억에 남는 뮤지션은 다름 아닌 스티비 원더Stevie Wonder. 당시 너무나 스티비 원더가 보고 싶어 반차를 내고 보러 갔다. 3시간 남짓한 시간에 한국과 북한을 위한 메시지까지 담아온 스티비 옹의 마음에 너무나 뭉클하고 감사했더랬다.

한 번만이 아니라 여러 번 관람한 뮤지션도 있다. 키스 자렛Keith Jarrett, 팻 메스니Pat Metheny, 지오바니 미라바시 트리오Giovanni Mirabassi Trio, 브래드 멜다우 트리오Brad Mehldau Trio, 칙 코리아Chick Corea, 인코그니토Incognito, 그리고 사카모토 류이치坂本龍一. 많은 음반을 소유하고 있을 정도로 좋아하는 뮤지션들이기도 했고, 라이브의 감동이 엄청난 뮤지션들이어서 공연 때마다 형용할 수 없는 멜랑콜리한 감정을 가지고 집에 돌아왔다. 사카모토 류이치는 보통 세종문화회관을 애용하기 때문에 그곳에서 공연을 관람하는 경우가 많았다. 지오바니 미라바시 트리오는 LG아트센터나 작은 소극장을 이용하기도 했는데, 이 뮤지션이 무대에서 주는 감동도 매우 놀랍다. 칙 코리아는 여러 번 내한했는데 올 때마다 한국에 대한 무한한 애정을 보여주었다. 지오바니 미라바시가 '아리랑'을 연주했을 때나, 칙 코리아가 한국어로 인사할 때 얼마나 가슴이 뭉클하던지. 한국 관객을 위해 따로 세트리스트를 준비하거나, 약간의 팬서비스라도 갖춘 뮤지션의 경우 더 정감이 가는 것은 인지상정이다.

지금은 남편이 된, 대학교 음악 감상 소모임에서 만났던 남자 사람 친구에게 관심을 보이며 에릭 클랩튼Eric Claton 공연에 같이 가자고 한

적이 있었다. 슬프게도 당시 남자 사람 친구였던 현 남편은 시간이 되지 않는다며 거절했다. 나는 에릭 클랩튼의 '에'자도 들어보지 못한 여동생을 구슬려 올림픽경기장 공연에 갔다. 여동생은 소울Soul, 알앤비R&B, 컨템포러리 팝Contemporary Pop을 좋아하는 편인데, 에릭 클랩튼이 'Layla'를 부르는 것을 듣더니 곧 내 귀에 속삭였다. "언니, 왜 저 많은 사람들이 왔는지 알겠어. 진짜 뭐라고 노래를 부르는지 못 알아 듣겠는데도 연주도, 멜로디도 감동적이다." 동생은 그 후에도 몇 번 더 나의 콘서트 메이트가 되어주었다.

또 다른 콘서트 메이트인 엄마와 함께 간 공연 중 단연 최고는 레이디 가가Lady Gaga였다(아마 엄마와 함께 레이디 가가 콘서트를 간 사람은 손에 꼽을 듯?). 무대에서 20센티미터가 넘는 힐을 신고 마지막 앙코르 곡을 부르다 넘어지는 봉변을 당한 가가 여사. 그 정도로 열정적으로 최선을 다해 공연하는데 어찌 반하지 않을 수가 있겠는가.

외국인 동료들과 함께 갔던 시규어 로스Sigur Ros 콘서트도 기억에 많이 남는다. 서정적이고, 아름답고, 그런 거 다 떠나서, 그냥 시규어 로스 음악을 '떼창'으로 소화할 수 있는 나라는 오직 한국뿐이다. 어디 '콘서트 덕후'가 이 땅에 한둘이겠는가. 그러니 어느 콘서트를 가나 가사가 있는 곡은 떼창이 가능하다. 외국인 동료들은 시규어 로스 음악에 떼창이 가능하다는 것을 알고 적잖게 충격을 받았다고 했다.

떼창 하면 또 빼놓을 수 없는 공연이 뮤즈Muse와 메탈리카Metallica다. 어쩌다 보니 예전에 에릭 클랩튼 공연에 바람 맞은 남자 사람 친구가 남자 친구가 되어 뮤즈의 공연을 같이 보러 가게 되었다. 당시 공연

장을 꽉 채우던 관람객들의 떼창은 잊을 수가 없다. 어스 윈드 앤드 파이어Earth, Wind & Fire와 인코그니토 공연도 기억에 많이 남는다. '지풍화' 형님들은 말할 것도 없고, 애시드 재즈Acid Jazz와 펑크 소울 계열을 좋아해서 인코그니토는 한국에 올 때마다 가곤 했다. 특히 인코그니토는 언제 가도 소극장이든 중형 공연장이든 상관없이 소울로 꽉 채워줬던 분들이라 '소울 밥'을 배불리 먹은 듯한 포만감을 안고 집에 돌아오곤 했다.

좋았던 공연들도 많았지만, 드물게 실망한 공연도 있었는데, 여동생이 좋아한다고 무리해서 예매했던 니요Ne-Yo의 공연이 그랬다. 한국 팬들을 도대체 뭘로 본건지 거의 40분이나 늦게 무대에 올라와서는 성의 없이 한 시간 정도 립싱크하고 춤도 엉성하게 대충 추고 내려갔다. 이후로 동생은 니요를 싫어하게 됐다는 후문이다.

해외 뮤지션들이 한국을 아예 안 오는 경우는 있어도, 한 번만 오는 경우는 없다고 한다. 아시아의 작은 국가에서 공연을 할 때마다 열화와 같은 성원을 보내며, 아무리 어려운 곡도 떼창을 하는 나라는 한국밖에 없기 때문이다. 비교컨대 바로 옆 나라인 일본은 무슨 이유 때문인지 공연을 관람하는 자세도 너무나 '바른생활적'이라 다들 입 꾹 다물고 조용히 공연을 관람한다. 그래서 일본은 해외에서 찾는 뮤지션들도 많고 관객들도 많으나 공연장의 분위기만큼은 우리와 사뭇 다르다. 적막감이 감돌고 어색하다고 해야 할까. 반면 우리나라는 어떤 페스티벌이든, 공연이든, 클래식과 재즈 공연이 아니고서야 흥이 넘치기 마련이다. 가사를 처음부터 끝까지 외워 부르고, 춤을 추고, 방방 뛰고

난리도 아닌지라 한국 공연은 너무 신나고 행복하다고 직언하는 뮤지션들도 많다. 간혹 어떤 뮤지션들은 노래를 안 부르고 마이크를 관객들에게 너무 많이 넘기기도 하지만. 어쨌거나 흥이 넘치는 민족이다 보니 유명한 록 밴드나 팝 뮤지션 공연에 가면 손쉽게 떼창의 감동을 보고 느낄 수 있다.

개인적으로 공연을 선택할 때는 다음과 같은 기준에서 고른다. 나는 이 뮤지션을 다시 볼 수 있는 기회가 있을 것인가, 그리고 얼마나 보고 싶었던 뮤지션인가. 가령 스티비 원더가 한국에 온다 했을 때는 뮤지션의 나이를 고려했다. 이미 환갑이 훌쩍 넘은 스티비 옹이 다시 한국에 올 일이 흔할까? 덕분에 아무런 고민 없이 티켓을 예매했다. 시규어 로스 역시 아무 고민 없이 공연 소식이 뜨자마자 결심했다. 북유럽 뮤지션들이 한국에 올 기회는 흔치 않으니까. 비슷한 이유로 에릭 클랩튼의 공연도 이번이 마지막이라는 생각으로 예매했는데, 슬프게도 에릭 옹은 내한 공연만이 아니라 이제 더 이상 연주를 할 수 없게 되었다. 그래서 키스 자렛의 공연도 내한할 때마다 빼놓지 않았다. 칠순이 넘은 뮤지션의 공연은 무조건 가야 한다.

이렇게 대략 3, 4년간 콘서트 티켓 값으로 지출한 금액을 헤아려보니 대략 1200만 원이 넘는다. 물론 나는 그 돈이 전혀 아깝다고 생각하지 않는다. 물론 나보다 더 많은 돈을 공연 관람에 지출하는 사람도 많겠지만, 그런 비교를 떠나 공연을 보러 다니던 그 시간 동안 나의 정신은 진심으로 풍요로웠다. 공연을 보며 스트레스와 고립감을 해소할 수 있었던 것은 큰 축복이었다. 그런 이유로 자라섬 재즈 페스티벌과

서울 재즈 페스티벌도 매년 관람했다. 어느덧 과거 시제가 되었지만 아이가 자라 잔디밭을 뛰어다니고 손잡고 같이 춤출 수 있는 나이가 되면 다시 열심히 공연을 다니고 싶다.

어떤 공연들은 평생 가슴에 남는다. 그 순간과, 멜로디와, 뮤지션의 열정과, 관객들과의 호흡. 그 모든 순간순간이 판화에 양각, 음각 새기듯 뇌간에 또렷이 남아 있다. 사람마다 열정을 쏟고 좋아하는 대상은 모두 다르다. 그리고 좋아하는 대상마저도 시간이나 경제적 여유, 거주지에 따라 변한다. 그중에서도 음악이 좋은 이유는, 시간과 공간, 세대를 초월해 평생 즐길 수 있기 때문이 아닐까 싶다. 음악을 전공하지 못한 것을 후회하진 않는다. 이제는 내가 그만큼 재능이 없다는 것을 뼈저리게 잘 안다. 그래서 나의 자녀는 음악을 전공하는 것이 아니라, 음악을 좋아했으면 좋겠다. 한두 개의 악기를 다루고, 멜로디를 따라 부르고, 몸 가는 대로 춤을 추고, 음악을 있는 그대로 즐겼으면 좋겠다. 다행히 어느 정도는 그런 것 같다.

오늘도 나는 '댕로'에 간다
한국 창작 뮤지컬

쓴귤

친구가 스마트폰 메신저로 메시지를 보낸다. "오늘 뭐 해? 같이 저녁 먹을래?" "나 지금 댕론데…" "아…. 그래. 그럼 다음에 보자." 친구들과 자주 주고받는 패턴의 메시지다. 처음에는 다들 '댕로'가 뭔지('댕로'는 소극장이 많이 몰려 있는 서울 지하철 4호선 혜화역 부근 대학로를 줄여 말하는 인터넷 용어다), 댕로에서 내가 대체 뭘 하는지를 궁금해하기도 했지만, 이제는 댕로에 있다고 하면 그러려니 한다. 나는 오늘도 댕로에서 뮤지컬을 볼 예정이다.

가끔 그들은 질문도 한다. 이제는 특별한 날에 가족끼리, 혹은 연

인끼리 뮤지컬을 보는 것 자체는 그리 드문 일이 아니다. 〈오페라의 유령〉이나 〈지킬 앤 하이드〉 같은 극은 어지간하면 이름 정도는 알고 있다. 그 때문에 그들은 내게 오늘은 뭘 보는지 물어보고, 그 비싼 뮤지컬을 어떻게 그렇게 자주 볼 수 있는지 궁금해한다. 물론 대답해줄 수 없는 질문은 아니다. "응. 오늘은 〈최후진술〉이야." 낯선 제목이기 때문에 대다수는 여기에서 흥미를 잃는다. 하지만 흥미를 잃지 않는 몇몇은 그게 무슨 극이냐고 묻기도 한다. 그런데 드물게 기억력이 지나치게 좋은 어떤 이는 잊지도 않고 이상하다는 듯 되묻는다. "그거 저번에도 본 거 아니야?" 그럼 나는 우물쭈물 얼버무린다. 죄지은 것도 아닌데, 어쩐지 약간 곤란하다. 사실 나는 오늘뿐 아니라, 일주일 전에도 봤다. 사실은 더 많이 봤다. 또 일주일 뒤에도 볼 것이다. 그리고 또 〈최후진술〉의 특별 공연 티켓 오픈을 손톱을 물어뜯으며 기다리고 있다. 나는 이상한 사람이 아니다.

뮤지컬 〈최후진술〉

어떤 뮤지컬은 보고 또 봐도 또 보고 싶다. 집에 오면 다시 생각나고, 나도 모르게 노래를 흥얼거린다. 더 많이 보고 싶지만, 시간과 돈이 모자란다. 그런데 이렇게 내가 뮤지컬에 빠진 이유, 같은 뮤지컬을 몇 번이나 반복해서 보는 이유, 어떻게 그렇게 자주 가서 보는지에 대해 간단히 설명할 길이 없다. 나는 이상한 사람이 아니다. 설명하기 쉽지 않을 뿐이다.

어떤 사람에게 뮤지컬은 일상적인 '덕질'의 영역에 속한 반면, 많은 사람들에게 뮤지컬은 아직까지도 낯설다. 〈지킬 앤 하이드〉의 '지금 이 순간', 〈프랑켄슈타인〉의 '너의 꿈속에서' 같은 넘버들이 결혼식장에서 그렇게 많이 불리는데도 말이다. 한마디로 뮤지컬을 보는 사람과 보지 않는 사람의 양극화가 심하고, 그 중간은 별로 없다.

그것은 한국의 뮤지컬 역사와 관계가 있다. 한국에서 뮤지컬의 역사는 결코 짧지 않지만, 일반적으로는 지난 2001년 공연한 라이선스 뮤지컬 〈오페라의 유령〉을 기점으로 한국에서도 뮤지컬이 본격적인 산업화 단계로 접어들었다고 본다. 대중에게 강렬한 인상을 심어주기 시작한 지 고작 20여 년밖에 되지 않은 것이다. 이후 흥행에 성공한 〈캣츠〉〈맘마 미아!〉〈지킬 앤 하이드〉 등은 모두 해외 대형 뮤지컬을 번안한 라이선스 뮤지컬이다. 이들은 분명 한국에서 일종의 뮤지컬 붐을 일으키는 데 성공했지만, 한편으로는 티켓값이 비싸다는 인식을 심어주기도 했다. 결과적으로 뮤지컬 관람은 일상적인 취미가 아니라, 특별한 날 가끔 즐기는 문화 체험 이벤트가 되었다.

나는 뮤지컬을 본 적 없거나 잘 보지 않는 친구에게 아주 가끔 뮤

지컬을 권하는데 이때 대형 뮤지컬을 보자고 권하지 않는다. 티켓값도 비싸고, 구하기도 어렵다. 그나마 감당할 수 있는 가격이 매겨진 자리는 오페라글라스나 쌍안경을 쓰지 않으면 잘 보이지도 않는다. 검증된 극이니만큼 친구의 비난 섞인 눈초리를 감수해야 할 가능성도 적지만, 나는 친구가 어쩌다 좋은 경험했다고 생각하기보다 뮤지컬만의 매력을 진심으로 흠뻑 느껴보기를 원한다. 〈레 미제라블〉 〈오페라의 유령〉 같이 검증된 대형 뮤지컬들이 여러 나라에서 수많은 사람들의 사랑을 받은 만큼 인류 보편의 감동과 감탄을 자아내는 이야기인 것은 틀림없다. 대형 뮤지컬에서 시도되는 압도적인 무대장치나 주·조연 배우들과 앙상블 배우들의 합창, 대규모 군무 등이 주는 규모의 감동도 뮤지컬이 주는 큰 재미인 것은 분명하다. 하지만 할리우드 블록버스터가 영화의 전부가 아니듯, 보다 내밀하고 섬세하며 때로는 더욱 날카로운 이야기, 혹은 더 따뜻한 이야기를 자유롭게 전달하기에는 대형 뮤지컬보다 중·소형 뮤지컬이 더 적합한 경우가 많다.

'댕로에 간다'는 건 상징적인 말이다. 대학로에 작은 극장들이 많고, 이들 극장에 올라오는 뮤지컬의 상당수는 대형 뮤지컬에 비해 상대적으로 작은 규모의 한국 창작 뮤지컬이다. 브로드웨이나 웨스트엔드의 검증된 대형 수입 뮤지컬에 비해 한국의 창작 뮤지컬은 아직 검증되지 않았다는 이유로 대규모 투자를 받기 어렵고, 그로 인해 중소형 극장에서 공연되는 경우가 많다. 〈명성황후〉나 〈프랑켄슈타인〉 같은 예외도 있지만, 대개 한국의 창작 뮤지컬을 보러 간다는 말은 중소형 뮤지컬을 본다는 말과 같다. 이 작품들의 티켓 가격은 대형 뮤지컬에 비

해 될 부담스럽고, 이런저런 할인 행사도 많은 편이다. 그러니 이 작지만 좋은 작품들이 조금만 더 알려진다면 사람들의 인식 속에서 뮤지컬 관람이라는 게 어쩌다 한 번 즐기는 특별한 문화 이벤트에서, 영화처럼 종종 이루어지는 취미의 영역으로 옮겨올 수 있다고 나는 믿는다.

뮤지컬 〈여신님이 보고 계셔〉

특히 한국의 창작 뮤지컬들 중에는 한국인이 자연스레 이해하고, 공감하고, 또 고민해볼 만한 이야기를 담아낸 뮤지컬이 많다. 뮤지컬 계의 〈웰컴 투 동막골〉(2005)이라고 할 만한 〈여신님이 보고 계셔〉는 한국전쟁 당시 무인도에 고립된 한국군과 북한군의 동거기를 때로는 귀엽게, 때로는 아름답게 연출해낸다. 〈팬레터〉는 작가 김유정을 모티프로 하여 문인의 비극적인 사랑과 예술성에 관한 이야기를 중독적인 음악과 함께 보여준다. 〈배니싱〉은 일제강점기 경성의 한 병원과 흡혈귀라는 소재를 결합하여 이색적인 분위기를 자아낸 작품이다. 음악극 〈태일〉은 고故 전태일 열사의 일대기를 굳이 그의 마지막 순간에 초점

을 맞추지 않고도 충분히 공감할 수 있도록 이끈다. 근미래 한국을 배경으로 한 SF뮤지컬도 있다. 〈어쩌면 해피엔딩〉은 인간이 아니라 '헬퍼봇'이라는 가사 도우미 로봇이 보편화된 미래의 한국을 배경으로 한다. 낡아서 버려진 헬퍼봇들의 사랑을 이야기하는 이 뮤지컬은 박천휴, 윌 애런슨의 아름다운 음악만큼이나 그 애틋함이 여간 아닌 터라 연인들의 데이트 코스로도 손색없다.

한국의 창작 뮤지컬이라고 해서, 꼭 한국을 배경으로 하고, 한국인 캐릭터만 나오는 것도 아니다. 앞에서 말한 〈최후진술〉을 비롯해 〈해적〉은 둘 다 중세 유럽이나 르네상스 시대 유럽의 이야기다. 귀에 쏙쏙 박히는 박정아 작곡가의 노래와 이희준 작가의 아름다운 노랫말, 때로는 황당하기까지 한 B급 감성이 웃음과 눈물, 감동을 준다. 〈레드북〉은 빅토리아 시대의 영국을 배경으로 하고 있지만, 현재 한국에서 가장 치열하게 논쟁 중인 여성 중심의 서사극이다. 타고난 이야기꾼이자 자유로운 영혼을 가진 주인공 안나를 경직된 시대가 어떻게 박해하고, 어떻게 회유하려 드는지, 그리고 그 안에서 어떻게 안나가 자유를 찾아가는지를 유머와 메시지와 감동까지 담아 이야기하는 작품으로 누가 봐도 빠져들 만한 뮤지컬이다. 물론 개중에는 실험적인 작품도 있고, 비교적 마니악한 작품도 있다. 하지만 적어도 지금 나열한 뮤지컬들은 여태 뮤지컬을 한 번도 본 적이 없어도 사랑에 빠질 수밖에 없을 만한 작품들이다. 이외에도 여기서 한 번에 다 소개할 수 없을 만큼 수작과 명작이 즐비하다.

이뿐만이 아니다. 무엇보다 중소형 뮤지컬의 경우 아무래도 캐릭

터의 수가 상대적으로 적기 때문에 그만큼 캐릭터의 서사는 보다 조밀하다. 무대가 작아 꾸려낼 수 있는 배경에는 한계가 있지만, 재치와 기지 넘치는 무대장치나 연출로 이를 극복한다. 무엇보다 관객석과 무대 간의 거리가 좁다. 배우의 표정은 물론 땀방울과 숨소리마저도 느낄 수 있다. 마이크를 쓰기는 하지만 배우의 열창과 열연이 거의 육성에 가깝게 귀에 내려앉는다. 작은 무대가 관객석과 나누는 섬세한 교감과 교류는 이만큼 각별하고, 〈최후진술〉과 같은 소형 뮤지컬은 그 교감을 공연의 일부분으로 삼기도 한다.

그런 만큼 대형 뮤지컬에 비해 오히려 중소형 뮤지컬이야말로 직접 극장에 가서 보지 않으면 안 된다. 이게 블록버스터야말로 스크린이 큰 영화관에서 봐야 한다는 영화와 조금 다른 점이다. 대형 뮤지컬도 공연 실황을 촬영한 것만으로는 그 무대의 현장감과 감동을 제대로 전달받기 어려운 것은 똑같지만, 중소형 뮤지컬은 특히나 더 그렇다. 뮤지컬은, 특히 중·소형 뮤지컬은 디지털 시대에도 비복제성 때문에 여전히 아날로그 감성으로 남아 있는 대중예술인 셈이다. 그 비복제성이 바로 'N차' 관람의 이유다.

N차 관람의 이유는 그 복제될 수 없는 현장성 말고도 더 있다. 같은 배우라고 해도 배우의 의도, 컨디션, 상대 배우와의 합과 조화에 따라 연기와 노래가 조금씩 달라진다. 뮤지컬은 같은 역할도 여러 명의 배우를 캐스팅하는 경우가 많은데, 배우가 달라지면 연출과 극작가의 의도를 벗어나지 않는 한도 내에서 캐릭터의 해석과 연기의 초점이 달라지고, 노래의 감정과 강조점도 차이가 난다. 관객 역시 극의 내러티

브와 캐릭터를 파악하고 나면 자기만의 해석이 생기고, 그 해석과 일치하는 특정 배우 조합에 대한 선호가 생긴다. 그래서 같은 뮤지컬을 보고 또 보는 것이다. 일단 오늘은 이 배우로 봤다면, 내일은 또 다른 배우로 보고, 다음 주에는 그중 가장 좋았던 배우로 또 관람하는 것은 뮤지컬팬에게는 너무나도 자연스러운 일이다. 그것이 중소형 뮤지컬에서는 더욱 극대화된다. 가까운 무대와의 거리만큼 섬세한 연기의 변화와 차이를 관객이 인지하기 훨씬 용이하고, 이는 곧 같은 극을 몇 번씩 반복해서 봐도 또 보고 싶어지는 마음을 불러일으킨다.

친구들은 가끔 묻는다. "뮤지컬 재밌어?" 물론이다. 뮤지컬은 그 기원부터 철저히 상업적인 대중극이다. 어느 누구라도 음악과 춤, 이야기가 어우러진 뮤지컬이라는 무대예술의 재미를 느끼지 못할 리 없다. 그중에서도 좀 더 독특한 이야기, 좀 더 공감할 수 있는 노래와 춤, 더 가까운 곳에서 한결 더 섬세하고 현장감 가득한 감동을 받기를 원한다면, 한국의 창작 뮤지컬만큼 훌륭한 답이 없다.

덕후들만이 즐길 수 있는 마니악한 취미가 아니라, 어쩌다 특별한 날 체험하는 문화 이벤트가 아니라, 각자 자신의 취향에 맞는 흥미로운 극을 편하게 가서 관람하고 즐길 수 있는 기회가 '댕로'에 가득하다. 오늘도 나는 댕로에 있다. "그거 또 봐?" 이 질문에 여전히 몇 마디로 답하기는 쉽지 않다. 하지만 한 번만 보면 알게 된다. 알게 되면 일상이 된다. 나는 지금도 친구와 함께 댕로에 있을 내일을 기다린다.

나의 우주를 돌아보는
'극적'인 방법

<u>연극</u>

니나

 가끔 일상을 뒤흔드는 대사들이 있다. 그 대사들은 때로는 책의 한 구절, 영화나 드라마 속 한 장면이기도 하지만, 내 일상에 가장 짙게 여운을 드리운 것들은 대개 연극에서 배우가 직접 던진 말이었다. 신기한 일이다. 기록으로 남는 것보다 그 순간이 지나면 사라지는 연극에서의 말들이 더욱더 강하게 뇌리에 박힌다는 것이. 가끔 생각한다. 연극을 보는 그 순간이야말로 어떤 마법에 걸리는 시간이 아닐까 하고.

 연극은 인류와 함께 태어났다. 인간이 인간의 행위를 모방하는 예술이기 때문이다. 실제로 언어가 생기기 전 의사소통을 위해 몸짓, 손

짓하던 것을 연극의 시초로 보는 의견이 많다. 자기표현을 위해 했던 몸짓과 손짓이 춤으로 발전했고, 후에 언어가 생기면서 지금의 형태로 자리 잡은 것이다. 흔히 고대 그리스에서 디오니소스를 찬미하기 위해 이뤄진 제의를 대표적인 기원으로 본다. 고대부터 현대까지, 연극은 인류 역사와 함께 변화했으며, 그 변화 속에서 존속했듯 영원히 존재할 것이다.

연극은 공연이 끝나는 동시에 사라지고 오직 공연을 본 관객들의 기억 속에만 살아 있을 뿐이다. 그러나 연극이 순간적인 시간예술임에도 강렬한 힘을 가지는 것은 인간, 즉 배우가 모든 경험을 그 순간으로 소급해 생생하게 묘사하기 때문이다. 연극의 모든 사건은 '현재' 시간으로 진행되며, 관객은 그 순간을 직접 체험한다. 오직 연극에서만이 가능한 '현재적' 경험이다.

연극은 시대를 비추는 거울이다. 연극은 사람들의 삶은 물론 나아가 한 시대를 담는다. 다른 콘텐츠들이 대부분 자본주의의 논리대로 흘러가는 반면, 연극은 정신적인 면을 동력으로 삼는다. 연극이 시대의 정신적 희망이라 말하는 것은 시대에 필요한 이야기를 하고 담론을 이끌어내는 데 있음을 의미한다.

2016년, 연극열전의 첫 고전극 〈햄릿: 더 플레이〉는 셰익스피어의 희곡 〈햄릿〉을 새롭게 해석한 공연이었다. 작품의 흐름은 우리가 알고 있는 〈햄릿〉과 크게 다르지 않다. 아버지인 선왕이 의문의 죽음을 당한 후, 햄릿은 아버지의 죽음을 둘러싼 인물들에게 의혹을 품고 괴로워하며 복수를 위해 미치광이인 척한다. 〈햄릿: 더 플레이〉에선 원작에 없

던 어린 햄릿이 등장할 뿐 아니라 해골로만 존재했던 광대 요릭이 사람으로 나온다. 햄릿의 과거와 현재를 다룸으로써 새로운 관점을 제시할 뿐 아니라 인물들의 비극적 상황은 더욱 개연성과 설득력을 갖추었다.

연극 〈햄릿: 더 플레이〉

어린 햄릿은 전쟁터에서 돌아올 아버지에게 보여주기 위해 요릭과 함께 연극을 준비한다. '왕자가 살해된 선왕의 복수를 한다'는 결말 때문에 연극을 연습할 때마다 고민하는 어린 햄릿의 모습은 〈햄릿〉의 비극을 암시하는 장치다. 원작에서 햄릿은 결정 장애를 가진 유약한 인간으로 그려진다. 〈햄릿〉이라는 작품에는 공감하면서 햄릿이라는 캐릭터에는 선을 긋는 사람이 많은 건 그런 이유 때문이다. 하지만 〈햄릿: 더 플레이〉의 햄릿은 좀 더 인간적이고 관객의 공감을 자아내는 캐릭터다. 전쟁터에 나간 아버지를 기다리며 마음 졸여야 했던 아이, 왕의 아들로 태어나 투정 한번 제대로 부려볼 수 없었던 어린 햄릿의 등장은 관객들로 하여금 햄릿을 좀 더 깊이 있게 이해하도록 만든다.

또 하나 눈에 띄는 건 현대적으로 각색한 여성 캐릭터다. 원작에서는 수동적이고 답답하기만 했던 오필리어는 햄릿의 비극적 연인에 그치는 것이 아니라 오히려 주체적인 인물로 변모했다. 그녀는 햄릿 평생의 고민거리인 "사느냐 죽느냐, 그것이 문제다"를 변주해 "사느냐 죽느냐, 그것이 그렇게 문제였던가"라 외친다. 원작에서 가여운 희생양이었던 그녀에게 새로운 목소리가 주어진 것이다. 오필리어에 의해 변주된 대사는 햄릿을 포함해 우리 삶에 대해서도 다른 시각을 드리우기 충분하다. 부도덕한 인물로 비춰졌던 거트루드 역시 일국의 왕비이자 한 아이의 엄마가 되어 새로운 시각을 제시한다.

〈킬 미 나우〉는 촉망받는 작가였으나 선천적 장애를 가지고 태어난 아들을 위해 헌신하는 아버지 제이크와 장애를 지닌 자신을 괴물이라 생각하지만 더 나은 세계로 나아가고 싶은 아들 조이의 이야기다. "나한텐 심각한 장애를 가진 아들이 있어. 나한테 나는 없어." "태어나는 모든 아이는 완벽한 존재다." 연극 포스터에 실린 두 대사는 연극 〈킬 미 나우〉를 그대로 관통한다. 제목은 조이가 즐겨하는 좀비 게임에서 좀비로 변하기 전에 자신을 죽여달라는 남자가 "킬 미 나우!"라고 소리치는 것으로 시작해 이후 제이크와 조이의 관계로 그대로 이어진다.

조이는 욕조에 떠다니는 노란 고무 오리를 싫어한다. 미운 오리 새끼는 나중에 아름다운 백조가 된다지만 자신에게 그런 일은 결코 일어나지 않을 테니까. 성性에 막 눈을 뜬 조이는 자신의 평범하지 않은 몸에도 평범하게 찾아온 욕망에 슬퍼진다. 어떤 여자가 괴물 같은 나를 안아주겠냐고 소리치는 조이와 그의 몸을 닦아주는 아빠 제이크는 절

망과 불안 속에서도 농담으로 서로를 위무한다. 비명을 지르고 슬퍼하는 것만이 고통을 표현하는 것은 아니다. 사랑받고 싶고, 자유롭고 싶고, 꿈꾸고 싶은 그들의 욕망이 지극히도 평범하고 흔한 것이어서 관객은 되레 미안해진다. 괜찮은 척하는 그들과 괜찮지 않은 현실 사이에서 관객은 반성한다. 그들의 희생과 고독을 왜 우리는 당연하게 여기며 때때로 동정의 시선을 주는 것으로 만족했을까 하고.

조이는 휠체어를 타고 스스로 통제할 수 없는 뒤틀린 입으로 말을 할 뿐, 지극히 평범한 17세다. 게임을 좋아하고, 어른에 대한 반항심에 금방 예민해지며, 때로는 거친 욕설도 한다. 그런 조이를 보고 있는 것만으로도 관객은 장애에 대한 그간의 편견을 새삼 실감하게 된다. 몸이 장애일 뿐 마음이 장애인 것이 아니라는 너무나 당연한 사실을, 오히려 착하지만은 않은 말썽쟁이 조이를 통해 깨닫는 것이다. 아빠의 연인 로빈과 조이가 소통하는 장면 또한 깊은 울림을 준다. 조이의 부정확한 말을 알아듣지도 못하면서 마음을 전하기 위해 제이크의 책을 읽어주는 로빈의 행동은 뜨거운 감동을 준다. 제이크가 쓴 〈춤추는 강〉의 서문에서도 아들에 대한 그의 사랑은 진실하게 느껴진다. "백조가 되지 않더라도 난 이 오리를 영원히 사랑할 것이다. 이 이야기를 사랑하는 나의 아들, 조이 스터디에게 바친다."

극이 끝날 때쯤 조이가 장애 없는 모습으로 등장해 아빠와 일상을 보내는 장면이 환상처럼 재현된다. 흩날리는 웃음과 베갯잇들이 마치 꿈처럼 아름답다. 물론 환상이 끝나면 현실은 더욱 짙은 음영으로 대비를 이룬다. 그들을 지켜보는 관객에게는 질문이 남는다. 과연 그들

의 행복을 앗아간 것은 정말로 장애였을까. 평범한 삶을 살고 싶은 조이의 바람과 꿈을 이루고 싶은 제이크의 바람은 과한 욕심이었을까. 장애가 더 이상 절망이 아니라 평범한 아름다움이라는 깨달음. 극의 진정성이 무대 밖에 놓인 우리의 현실을 바꿀 수 있는 힘으로 조용히 뿌리내리는 듯하다.

1인극 〈내게 빛나는 모든 것〉

2018년 12월 25일, 두산아트센터 스페이스111에서는 2013년 러블로 프린지 페스티벌에서 초연하고 2014년 영국 에든버러 프린지 페스티벌에서 호평과 매진 행렬을 이어갔던 던컨 맥밀런의 1인극 〈내게 빛나는 모든 것〉의 막이 내렸다. 이 작품은 7살 아이의 시선에서 시작된다. 극장 입구에서부터 반갑게 인사를 건네며 미소 짓는 배우는 관객들이 마치 누군가의 집에 초대된 듯 느끼도록 만든다. 짧은 단어나 문장이 적힌 포스트잇을 건네며 번호를 호명하면 읽어달라고 부탁하며 시시콜콜한 담소를 나누던 배우는 모든 관객이 입장을 마치자 조금

긴장되지만 설레는 얼굴로 말을 건넨다. "이 공연은 관객과 함께 만들어나가는 공연입니다. 주변에 앉아 있는 다른 분들과 인사를 나누어주시겠습니까? 열쇠는 여러분이 쥐고 계십니다!"

　모르는 이들과 서로 인사를 나누며 시작된 극은 배우를 중심으로 둥글게 앉은 관객들에게 이런 대사를 던지며 시작된다. "리스트는 그녀의 첫 번째 시도로부터 시작되었습니다. 세상에 빛나는 모든 것, 삶의 가치를 느끼게 해주는 것들에 관한 리스트였어요!" 배우는 1987년 11월 9일, 엄마가 처음 자살을 시도한 날 자신의 '리스트'가 시작되었음을 고백한다. 7살 아이에게 있어 죽음이란 그저 추상적이고 막연한 것이었다. 죽음에 대한 기억은 자신보다 나이가 많았던 강아지 셜록 본즈로부터 시작된다. 아무것도 먹지 못한 채 아파하는 개를, 아이는 수의사에게 데려간다. 수의사는 "너는 옳은 일을 하고 있는 거야"라는 말로 이것이 최선의 선택이라 아이를 달랜 뒤, 개를 안락사시킨다. 아이는 집으로 돌아와 막 뜯은 사료 봉투와 주인 없이 뒹구는 장난감을 보고 죽음에 대해 생각한다. 아이에게 죽음이란 자신의 팔에 안겨 있던 강아지의 무게가 점점 가벼워지는 듯 혹은 무거워지는 듯 느꼈던 경험, 그가 남기고 간 흔적, 그리고 자신이 사랑하던 무언가가 하나의 '물체'처럼 변해가던 기억으로 존재한다.

　그럼에도 아이 곁에는 돕는 이가 없다. 아이의 엄마는 극심한 우울증에 시달리고 있다. 그러다 엄마가 병원에 실려 간 날, 평소와 달리 아빠가 자신을 데리러 왔던 기억을 털어놓는다. 엄마의 첫 자살 시도였다. 아이는 엄마를 위해 세상이 살 만한 곳임을 느끼게 해주는 '빛나

는 것'들에 관한 리스트를 작성하기 시작한다. "아이스크림", "물싸움", "자야 할 시간이 지났지만 여전히 TV 보기", "줄무늬 양말", "롤러코스터", "길 가다 사람들이 넘어질 때…" 7살 아이의 '빛나는 것' 리스트는 관객으로 하여금 동심을 추억하며 웃음 짓게 한다.

엄마가 퇴원하는 날, 아이는 8장이 넘는 종이에 빼곡히 적힌 314개의 리스트를 베개 위에 올려놓는다. 자신이 작성한 리스트의 맞춤법이 모두 고쳐져 있다는 사실로 엄마가 리스트를 읽었음을 안 아이는 관객들을 향해 이렇게 말한다. "저는 여러분이 우리 엄마가 괴물이었고, 그런 엄마로 인해 제 어린 시절이 불행했다고 생각하지 않았으면 좋겠어요. 실제로 그렇지 않았거든요. 우리 집에는 부엌에 피아노가 있었어요. 우리 집에서 가장 따뜻한 공간… 우리 가족은 그곳에 모여 노래를 부르곤 했죠!"

작가 맥밀런은 아이의 엄마 역시 삶의 끈을 놓지 않기 위해 '위로'의 손길을 찾아 몸부림치던 사람이었음을 그녀가 즐겨 부르던 노래로 암시한다. 바로, 레이 찰스의 'Drown In My Own Tears(내 눈물 속에 빠져)'다. 4살 때 동생이 죽었고, 7살 때 시력을 잃었으며, 10살과 15살에 아버지와 어머니를 잃은 고통 속에서도 자신을 잃지 않으려 애썼던 흑인 가수 레이 찰스. '나를 그냥 내버려두지 않기를 바라는' 노래 가사는 엄마의 삶에 서린 고통과 우울의 무게를 설명한다.

흔들리는 엄마를 붙들어준 작은 손이었을지 모를 '리스트'는 10년이란 시간 속에 어느덧 잊히고, 아이가 17살 되던 해 엄마는 두 번째로 자살을 시도한다. 사춘기에 접어든 아이는 "저녁으로 먹은 파인애플

피자만 위胃에 남아 있지 않았더라도 죽을 수 있었다"고 말하는 엄마를 향해 독설을 내뱉는다. "그렇게 약을 때려 넣고도 살아 있는 걸 보면 나보다 건강한 거 아냐? 그렇게 죽고 싶으면 차라리 다리에서 뛰어내려!" 그날 밤, 끓어오르는 분노와 원망으로 온몸을 벌벌 떨던 아이는 침대 아래 놓여 있는 먼지 가득한 박스에서 어린 시절 자신의 리스트를 발견한다. 그리고 그 순간부터 리스트는 다시 시작된다. "오래된 책들의 냄새", "싸운 뒤 화해할 때", "디저트를 메인으로 먹을 때" 이제 리스트는 보다 공격적으로 엄마의 모든 반경 안에 놓인다. 음성 메시지 속에, 냉장고 문 위에, 도마, 주전자 뚜껑, 바게트 빵 위에 붙여지는 리스트들은 그렇게 또 한 번 엄마의 삶을 붙든다.

999개를 끝으로 좋아하던 책 사이에 끼워져 잊힌 리스트는 한동안 등장하지 않는다. 이윽고 대학생이 된 아이는 괴테의 〈젊은 베르테르의 슬픔〉이 많은 사람들에게 모방 자살이라는 전염 효과를 일으킨다는 사실에도 불구하고 학생들에게 그 책을 읽기 권하는 교수에게 분노를 느낀다. 아이는 세상이 다른 사람의 죽음을 설명함에 있어 얼마나 무관심하고 냉담한 태도를 취하고 있는지 인식한다. 사람들은 다른 사람의 고통과 복잡한 속내, 남겨진 사람들의 아픔을 외면한다. 아이는 '이루어질 수 없는 사랑의 고통'으로 인해 죽음을 선택한 베르테르를 결코 이해할 수 없었다. 그리고 그 역시 어느덧 자신의 '사랑'을 발견하고, 사랑의 환희와 고통의 무게를 경험하는 어른의 삶 속으로 걸어 들어간다.

세상 모든 것을 '빛나게' 만들었던 '사랑'은 멈춰 있던 리스트를 다

시 시작하게 만든다. 만 개가 십만 개가 되고 수십만 개가 될 때까지, 어른이 된 주인공이 결혼에 이르고 시간이 흘러 반복되는 일상 속에서 지루함을 맞이하게 될 때까지, '사랑'과 서로 마주하는 시간이 점점 줄어들고 싸우는 시간이 늘어 더 이상 리스트를 작성할 수 없을 때까지, 리스트는 계속된다. 그리고 백만 개에서 17만 3022개가 모자란 채 끝이 난 리스트는 '사랑'이 떠나던 날 박스에 넣어진 채 버려진다. 엄마의 우울을 결코 이해할 수 없었던 아이는 시간이 흘러 자신 역시 같은 선택을 하게 될까 두려워하고, 그 또한 사랑받기 힘든 사람이거나 같이 살기 힘든 사람일지 모른다는 확신에 시달린다. 7년이 흐른 뒤에야 아이는 자신의 리스트를 다시 찾는다. 리스트는 제자리에 서 있거나 도피만 하던 주인공을 '투쟁'으로 이끈다.

집단 면담과 상담을 통해 변화한 주인공은 관객들을 향해 외친다. "만약 우리가 인생을 살면서 단 한 번도 절망의 늪에 빠져본 적이 없다고 한다면, 그건 오히려 삶에 충실하지 못했다는 뜻이 아닐까요?" 리스트는 절망 속에서 방황하던 그를 구원하지만 그의 엄마를 구원하지는 못했다. 수많은 빛나는 것들을 찾아냈음에도 불구하고, 엄마는 몇 번 더 자살을 시도했고 마침내 성공했다. 엄마의 장례식이 있던 날, 아이는 멈췄던 리스트를 다시 시작한다. 1번에서 시작한 리스트는 100만 번을 끝으로 완성된다. 그리고 리스트는 출력되어 아버지의 안락의자 위에 놓인다. 리스트는 어쩌면 또 한 번 잘못된 선택을 했을지 모를 사람의 삶을 구원한다. 〈내게 빛나는 모든 것〉은 리스트를 통해 배운 위로를 건넨다. 슬픔을 삶의 일부로 받아들이며 같이 걸어가는 일이 진

정 '빛나는 일'임을 알려주는 것이다.

아, 공연의 주인공에게는 이름이 없다. 성별과 인종 등 주인공을 특정하는 요소도 거의 없다. 이는 작가 맥밀런이 의도한 것으로, 우울증이 여자나 남자, 청년 혹은 중년만의 이야기가 아니라는 것을 알리고 싶었기 때문이다. 한국 공연에서도 여성 배우 이봉련과 개그맨 출신 남성 배우 김진수가 번갈아 무대에 올랐다. 특징 없는 주인공의 등장은 이야기의 중심을 '나' 그리고 '너'로 쉽게 이끈다.

이 작품은 연극의 순간성과도 닮았다. 그리고 어떠한 순간이 지나면 그 즉시 휘발되어버리는 특성은 '소중함'으로 귀결된다. 이것은 우리 삶에 다시 오지 않을 귀한 순간들과 맥락을 같이한다. 한 편의 연극은 생과 사를 담는다. 즉, 연극을 본다는 것은 하나의 삶을 보는 것과 다르지 않다. 혹자는 예술은 무용한 것이라 하지만, 예술만큼 정서적으로 사람을 풍요롭게 할 수 있는 것이 있을까. 나는 이 공연을 보고 집으로 돌아와 밤새 리스트를 작성했다. 하루 새에 300번을 훌쩍 넘겼다. 생각해보면, 나를 웃고 울게 하는 것들은 아주 소소한 것들이었다. 하나하나 리스트를 작성하며 나는 아주 어릴 적부터의 순간순간을 곱씹어 웃고 울었다. 그리고 확신했다. 세상이 나를 구할 수도, 내가 세상을 구할 수 없을지라도 내가 나를 구할 수는 있다고. 나는 여전히 리스트를 쓰고 있다. 내 행복하고 찬란했던 그 모든 순간들을. 보다 많은 이들이 객석에 앉아 본인의 우주를 돌이켜보는 극적인 경험을 할 수 있기를 바란다. 그리고 그 경험은 타인을 공감하고, 너와 나의 우주, 우리의 우주로 나아가는 발판이 될 것이다.

나를 미치게 하는 춤
스윙 댄스

쓴귤

2020년에 불어 닥친 코로나19라는 역병은 취미 생활에도 큰 영향을 끼치고 있다. 만약에 피겨 수집이나 호러무비 감상 같은 비대면 취미를 가지고 있다면 안도할 일이다. 나는 이 역병에 직격타를 맞아버린 '대면 밀착' 취미를 가지고 있다. 바로 스윙 댄스라는 사교춤이다.

사교춤, 다른 말로 소셜 댄스Social Dance가 대부분 그러하듯 스윙 댄스는 기본적으로 파트너 댄스다. 대략 BPM 110에서 240 사이의 빠르기를 가진 스윙 재즈 음악에 맞춰 스텝을 밟고 파트너와 교감하며 춤을 춘다. 교감이라는 말이 추상적으로 들린다면 보다 직접적으로 얘기

할 수도 있다. 손을 잡고, 서로의 상체를 가볍게 안는다. 사회적 거리 두기를 정면으로 위배하는 춤이 아닐 수 없다.

춤을 출 때 대화를 하지 않는다면? 그러니까 입을 벌리지 않는다면 비말 분사와 흡입을 막을 수 있지 않을까? 결론부터 말하면, 어렵다. 슬로 비트에 차분한 스윙 재즈가 없는 것은 아니나, 스윙 재즈의 리듬은 기본적으로 흥겹고 어깨가 들썩이는 셔플 리듬이다. BPM 160 정도의 미디엄 템포도 우습게 볼 수 없다. 3분 동안 쉬지 않고 스텝을 밟는 것은 생각보다 힘들다. 1분 20초만 춤을 추고 30초쯤 쉬었다 다시 추자고 할 수도 없는 노릇이다. 가쁜 숨은 당연하다. 헐떡이는 호흡 속에서 넘나드는 비말은 측정하기 두렵다. 한국인의 20퍼센트 이상을 차지한다는 비염 환자라면 더더욱.

그래서 한국의 스윙 댄스 동호회는 2020년부터 거의 멈춰 있다. 뭐 어쩌겠는가. 지금만큼은 모두의 건강과 안전이 우선인 것을. 다만 조금 두렵긴 하다. 활동할 수 없는 동호회와 즐길 수 없는 취미 생활이라니. 이 기간이 길어질수록 애호가들은 빠져나갈 것이다. 저변은 약해지고, 기반은 해체될지도 모른다. 그렇다고 크게 걱정하진 않는다. 이 글을 쓰고 있는 현재와 이 글을 읽는 시점의 차이가 있으니, 어쩌면 회복된 일상 속에서 이 글을 읽는 사람도 있을 것이다. 그 가까운 미래에 나는 다시 스윙 댄스를 추고 있을 거라 확신한다. 그리고 잠시 스윙 댄스와 멀어진 사람들도 대부분 돌아올 거라고도. 한번 맛을 본 이상, 잠시 쉴 수는 있어도 영원히 쉴 수는 없다. '휴덕'은 있어도 '탈덕'은 없는 법이랄까. 그만큼 스윙 댄스는 즐겁다.

스윙 댄스가 얼마만큼 즐거운 취미인지를 이야기하기 위해 시계를 조금 돌릴 필요가 있다. 나는 5년 전인 2015년 초겨울 홍대 어딘가를 맴돌고 있었다. 추웠고, 머릿속은 복잡했다. 친구들의 권유로 스윙 댄스를 가르쳐준다는 동호회에 신규 회원으로 등록은 했는데, 그 소굴(?)에 태연하게 발을 들일 자신이 없어서 계속 주변을 서성거렸다. 하지만 예정된 강습 시간이 다가오고 있었다. 결국 내 안의 '범생이' 강박이 지각을 용납하지 않았다.

나는 결국 '해피빠'의 문을 열고 바로 이 퇴폐(?)와 죄악(?)의 둥지로 발을 들였다. '빠'라는 말도 뭔가 '어른의 기운'이 물씬 풍기는데 사실 별게 아니다. 그저 클럽, 무도회장 뭐 이런 것일 뿐이다. 왜 하필 '빠'인데는 이유가 있지만, 여기서 중요한 것은 아니다. 딱히 바텐더도 없고 술도 없어서 어린아이가 들어와도 될 만한 공간이지만, 그땐 몰랐다. 그 뒤의 일은 하도 정신이 없어 잘 기억나지 않는다. 어색하고 어설프게 파트너의 손과 등에 손을 댔고, 하라는 대로 빙글빙글 돌기도 하고 걷기도 했다. 마구 틀려서 민망한 웃음을 흘리기도 했다.

고백하자면, 사실은 뛰쳐나가고 싶었다. 나는 몸으로 하는 일을 쉽게 배우는 사람이 아니다. 30년을 넘게 걸음걸이를 익혔는데도 아직까지 가끔 같은 쪽 손발이 동시에 나간다. 사람들 앞에 나서서 흥과 끼를 발산하는 사람도 아니다. 내가 지금까지 가졌던 대부분의 취미는 집에서 혼자 노는 것이고, 스윙 댄스를 배우기 전까지 내가 마지막으로 췄던 춤은 초등학교 운동회 때 강제로 춰야 했던 포크 댄스였다.

춤을 추기엔 별로 좋지 않은 조건을 두루 갖추고 있는 나 같은 사

람이 5년이나 스윙 댄스를 추고 있는 것은 나도, 내 지인들도 모두 놀랄 일이다. 하지만 스윙 댄스 동호회 안에서는 그렇게 놀랄 일만은 아니다. 나 같은 사람들이 많기도 하고, 스윙 댄스는 원래 그런 사람들도 출 수 있는 춤이기 때문이다.

스윙 댄스는 당연히 스윙 재즈 음악에 맞춰 추는 춤이다. 스윙 재즈는 1920년대부터 1940년대까지 미국에서 크게 유행한 재즈 스타일을 말한다. 이 시대를 가리켜 스윙 시대Swing Era라고 부를 정도다. 광란의 '위대한 개츠비' 시대를 지나 갑자기 대공황을 맞이한 스윙 시대의 미국은 고통스러운 시기였고, 그럴수록 미국인들은 오히려 역동적인 리듬감을 주는 스윙 재즈의 흥겨움을 탐닉했다.

스윙Swing이란 무엇일까? 이건 글로는 완전히 이해시킬 수 없다. 특정 리듬이 만들어내는 흥이나 그루브Groove라고 하면 대강 설명이 될까? 영화 〈스윙키즈〉(2018)에서 로기수(도경수)는 "그 탭댄스라는 거이 참 사람 미치게 만드는 거드만"이라고 말한다. 엄밀히 말하면 아마 영화에서 계속 흘러나오는 베니 굿맨Benny Goodman의 'Sing Sing Sing' 리듬이 로기수를 그토록 춤에 미치게 만들었을 것이다. 정박이 아닌 스윙 재즈의 독특한 셔플 리듬은 도저히 몸을 가만히 둘 수 없게 하는 것이고, 사람들은 플로어에서 격렬히 몸을 흔들기 시작했다. 그래서 찰스턴Charleston이라는 춤이 생겨났고, 부기우기Boogie Woogie나 우리가 흔히 지루박이라고 부르는 지터벅Jitterbug 같은 춤도 파생됐다. 그 밖에도 섀그Shag, 발보아Balboa, 린디합Lindy Hop 등 다양한 종류의 춤이 생겨났으며, 각자 조금씩 다르지만 모두 형제자매 간이라고 할 수 있다.

이들 스윙 댄스는 간혹 예외도 있긴 하지만, 기본적으로 대중이 추는 소셜 댄스다. 다시 말해 누구나 출 수 있으며, 특정 전문 댄서가 공연용으로 맹트레이닝을 하는 춤이 아니라는 뜻이기도 하다. 당시 미국의 젊은이들은 흥겹게 춤을 추며 젊음을 불살랐고, 당연히 춤을 추는 공간인 지금의 클럽이라 할 수 있는 댄스홀은 만남과 구애의 장으로도 기능했다. 지금보다 훨씬 보수적인 당시 언론은 이를 가리켜 퇴폐적 풍조라고 꾸짖기도 했으나 이런 '저속한' 문화는 뉴올리언스에서 시카고, 뉴욕 등 대도시를 거쳐 전미, 나아가 전 세계로 퍼져 나갔다. 유럽에서도 스윙 재즈와 스윙 댄스를 즐겼고, 심지어 일제강점기 조선의 경성에서도 스윙 댄스를 췄다.

번성했으면 쇠퇴하는 것은 당연한 일이다. 스윙 재즈와 스윙 댄스 역시 40년대 중반에 들어오면 쇠락의 길을 걷는다. 그 역사를 여기서 다 말할 수는 없다. 다만 쇠퇴했으면 또 부활하는 것도 세상의 이치다. 90년대 서구권엔 스윙 리바이벌 붐이 일어 스윙 재즈가 되살아났고, 스윙 댄스 또한 부활했다. 반세기 만에 다시 유행한 스윙 댄스는 서구권뿐 아니라 아시아의 한·중·일에서도 인기 있는 춤으로 자리 잡았다. 특히 한국은 세계에서 스윙 댄스를 가장 열정적으로 추는 나라다.

이러한 굴곡의 역사는 스윙 댄스가 여타 소셜 댄스, 혹은 볼룸 댄스Ballroom Dance와 달리 프로화, 스포츠화되지 않을 수 있는 직접적 요인이 되었다. 왈츠, 탱고, 퀵스텝, 혹은 자이브, 룸바 등 많은 소셜 댄스가 댄스 스포츠로 묶이며 전문화된 것과는 다른 길을 걸은 것이다. 전술한 댄스와 달리 스윙 댄스는 오랜 침체기를 겪었고, 그래서 오히려

순수 동호인들의 취미로 머무를 수 있었다. 물론 직업으로 스윙 댄스를 추고 가르치는 댄서들은 존재하지만, 그들의 기반은 여전히 학원이나 댄스 스튜디오가 아니라 동호회다.

프로화되지 않은 것엔 장단점이 모두 존재하지만, 스윙 댄스가 아마추어 기반이기 때문에 사람들이 한결 가벼운 마음으로 즐길 수 있다는 것은 큰 장점이다. 태생이 유럽 왕실에서 추던 볼룸 댄스와 거리가 있기 때문에 특별한 에티켓, 엄격한 매너, 정형화된 복장이나 장비 같은 진입 장벽이 없다. 상식 수준의 에티켓, 복장은 청바지와 운동화로도 충분하다. 고난도의 테크닉을 시작 단계서부터 요구하지도 않는다. 가장 단순한 형태의 스윙 댄스는 1~2시간 안에 기본적인 스텝을 모두 배우고 어색하게나마 춤을 출 수 있다.

나같이 춤하고 거리가 먼 삶을 살아온 사람이 몇 년이나 계속해서 춤을 출 수 있게 한 이유, 또 코로나19로 춤을 출 수 없게 된 지금 그것을 끊임없이 그리워하는 이유는 이 역사 안에 고스란히 설명되어 있다. 애초에 젊은이들이 열광해서 추는 춤이었기 때문에 형식이 자유롭고 흥겨우며 때로는 우스꽝스럽기까지 하다. 아마추어 동호회를 기반으로 하기 때문에 여전히 비용 면에서나 각오(?) 면에서 낮은 접근성이 유지되며, 취미가 같은 사람들과의 사교 목적이 강하다.

평상복으로 간단하게 출 수 있는 이 춤으로 나는 음악에 맞춰 몸을 움직인다는 것의 즐거움을 처음 느꼈다. 그것은 책이든 영화든 다른 사람이 만든 세계에 침잠하여 나를 잊는 것과는 전혀 다른 종류의 즐거움이었다. 내 몸과 몸의 움직임을 고스란히 느끼고 내 몸을 통제해

보려고 애쓰는 것엔 성취감과 보람도 따라온다. 심지어 내 몸을 통해 파트너의 움직임까지 예측, 제어하거나 혹은 파트너에 의해 내 몸이 제어되는 감각은 쾌감이나 희열이라는 단어를 빼면 설명할 길이 없다.

나는 이 글을 읽는 분들이 언젠가 이 희열을 느껴볼 수 있기를 바란다. 검색 사이트에서 스윙 댄스 동호회로 검색하면 입문할 수 있는 길이 많이 제시된다. 스윙 댄스는, 특히 스윙 댄스 중 한국에서 가장 많이 추는 춤인 린디합은 그 운동량이 상당하여 생활 체육으로도 나쁘지 않을뿐더러 그래서라도 퇴폐적이거나 저속한 문화는 아니다. 어두운 불빛 아래 음악에 맞춰 남녀가 서로의 몸을 부둥켜안고, 따위의 뉴스 자료 화면 같은 편견은 접어두어도 좋다. 스윙 댄스는 소셜 댄스 중 가장 신체 접촉이 적다. 음악은 끈적끈적하기보다 경쾌하다. 그야말로 에어로빅처럼 건강한 땀을 흘릴 뿐이다.

잔뜩 쪼그라든 일상에서 나는 소박한 바람을 품는다. 모두가 마스크 없이 악수할 수 있는 날이 얼른 다시 오기를. 아이들이 학교에서 친구들과 마음껏 뛰어놀 수 있는 날이 오기를. 길에서 지나치는 사람이 성실하게 마스크를 썼는지 불안한 눈으로 바라보지 않아도 되는 날이 오기를. 그리고 강제로 쉬고 있는 우리 스윙 댄서 모두가 마음껏 춤을 출 수 있는 날이 오기를 말이다. 그리고 언젠가 5년 전의 나처럼 머뭇거리며 '빠'의 문을 열고 들어오는 누군가에게 내가 느꼈던 희열과 쾌감을 조금이라도 가르쳐줄 수 있는 날이 오기를, 다 함께 다시 건강한 땀을 흘릴 수 있기를 정말 간절하게 바란다. 우리 취미가 망하지 않았다는 것을 확인하는 그날이 곧 돌아올 거라 믿는다.

MY
ARCADE

낙장불입 무작위 인생게임
로그라이크 게임

김립

요즘 나는 트위터나 구글에 '슬더스 스위치'라는 주문 같은 단어를 검색하곤 한다. '슬더스'는 〈슬레이 더 스파이어Slay the Spire〉라는 게임의 줄임말이며, 스위치Switch는 닌텐도의 게임기다. 그러니까 PC 버전으로 호평받았던 이 게임이 곧 스위치로도 출시된다는데 도통 발매일이 잡히지 않아 생각날 때마다 한 번씩 검색하고는 아직 안 나왔구나 한숨을 쉬곤 하는 것이다. 내가 이 게임의 광팬이라서 집에서 하는 것만으로는 성이 안 차 이동 중에도 즐기기 위해 (휴대용 기기인) 스위치 버전 발매를 손꼽아 기다린다 생각할 수 있을 것이다. 그러나 나는 이 게

임을 단 한 번도 해본 적이 없다.

그렇다고 이 게임이 〈젤다의 전설: 야생의 숨결〉처럼 누구나 극찬하고 꼭 해봐야 하는 명작이라서 손꼽아 기다리는 것인가 하면, 그렇지도 않다. 그저 아는 사람만 아는 마니악한 게임일 뿐이다. 내가 이 게임을 애타게 바라는 이유는 직접 해보지 않아도 내 취향에 딱 맞는 게임이라는 확신이 있기 때문이고, 그 근거는 단지 이 게임이 카드게임에 '로그라이크'를 결합한 장르라서다.

〈로그〉

게임 좀 한다 하는 사람 중에서도 '로그라이크'라는 장르는 처음 들어본 사람이 꽤 있을 것이다. 사실 로그라이크는 장르에 대한 정의부터가 상당히 특이하다. 다른 장르는 '액션', '롤플레잉', '시뮬레이션' 등 게임의 특성에서 비롯된 정의를 내세우는 데 반해, 로그라이크 Rogue-like는 말 그대로 〈로그Rogue〉라는 게임과 비슷한 것들'이란 의미다. 〈로그〉는 1980년에 등장한 현대 RPG의 할아버지뻘 되는 게임이다. 무슨 '듣보잡' 장르인가 싶은 사람도 있겠지만 실은 이렇게나 긴 역사와 전통을 가진 장르다. 그 정도로 옛날 게임인 만큼 현실적인 그

래픽은 찾아볼 수 없다. '-'이 벽이고, '..'은 땅이며, '@'은 플레이어가 조종하는 유닛이며, 'B'는 박쥐bat 몬스터다. 한마디로 골뱅이가 점 위를 돌아다니며 알파벳을 무찌르며 성장하는 게임인 것이다. 물론 로그라이크 장르를 이해하기 위해 이런 옛날 게임까지 해봐야 하는 건 아니다. 〈울펜슈타인〉이나 〈둠〉을 알아야 〈배틀 그라운드〉를 즐길 수 있는 것은 아니니까. 중요한 것은 〈로그〉의 어떤 유산들이 로그라이크라는 장르를 탄생시켰는가 하는 점이다. (로그라이크의 특징에 대해 깊이 들어가면 '베를린 해석Berlin Interpretation'이라는 거창하고 복잡한 이야기를 해야 하지만 여기선 생략한다.)

옛날 옛적 애플 광고가 그랬던가. "인생은 랜덤Life is random"이라고. 로그라이크의 첫 번째 핵심 매력 역시 바로 랜덤에서 기인한다. "게임 회사 직원들 월급도 랜덤으로 줘라!"라며 게이머들이 분노를 표출하는 시대에 랜덤이 매력이라니 의아하겠지만 여기서 랜덤은 콘텐츠, 그중에서도 특히 맵에 해당한다. 대부분의 로그라이크 게임들은 개발자가 일일이 맵을 제작하는 것이 아닌, 정해진 규칙에 따라 무작위적으로 생성하는 방식을 취한다. 말하자면 로그라이크를 즐긴다는 것은 36년 전부터 사람이 아닌 AI가 만든 게임을 즐긴 셈이다.

사실 우린 이미 이런 방식의 게임을 매우 대중적으로 즐긴 바 있다. 바로 게임제작사 블리자드 엔터테인먼트의 〈디아블로〉가 그것이다. 〈디아블로〉는 보통 ARPGAction Role-Playing Game 장르로 분류되지만 출발은 로그라이크였다. 1995년, 콘도르 게임즈라는 작은 게임개발사가 〈디아블로〉라는 턴 방식turn style, 바둑이나 장기처럼 차례를 번갈아 플레이하는 방식

의 로그라이크 게임을 블리자드로 들고 왔고, 이 게임이 마음에 든 블리자드는 콘도르 게임즈를 인수한 다음 기존 턴 방식 전투를 실시간 액션으로 변경한 것이 바로 우리가 즐긴 그 〈디아블로〉다. 실시간 액션으로 변경하면서 로그라이크의 특징을 많이 잃기는 했지만, 그 뿌리는 의심할 여지없이 로그라이크다. 무작위로 생성되는 맵과 무작위로 배치된 몬스터, 무작위로 획득하는 아이템 등 〈디아블로〉의 뼈대를 이루는 요소들은 모두 로그라이크의 유산이자 특징이다.

콘텐츠가 랜덤으로 생성되면 플레이를 반복해도 쉽게 질리지 않는다. 이미 클리어한 게임을 다시 하는 것만큼 지루한 일도 없지만, 그 내용이 또 다른 무작위로 가득하다면 늘 새로운 게임을 하는 듯한 느낌을 받을 수 있다. 사람이 만든 것에는 예측 가능한 부분이 많다. 특히 게임을 많이 해볼수록 '그래, 이쯤에선 이런 요소가 나와줘야지' 싶을 때 딱 맞닥뜨리는 경험을 누누이 맞이하게 된다. 하지만 무작위로 가득한 세상에서 예측은 큰 의미가 없다. 이런 예측 불가능성이야말로 과연 우리네 인생과도 비슷하다.

또 다른 특징 역시 인생을 연상케 한다. 가령 이런 상황을 가정해보자. 마을 근처를 어슬렁거리는 늑대처럼 비교적 약한 몬스터와 싸우며 조금씩 성장시켜나가던 미약한 캐릭터가 수많은 모험과 역경을 겪으면서 전설로 전해지는 우수한 장비도 갖추고 명성을 드높이며 마침내 용사가 되었다. 그리고 용사는 세상의 멸망을 꾀하는 마왕과의 마지막 결전을 앞둔 상황. 마왕이 강력한 마법을 사용하자 플레이어는 타이밍 좋게 컨트롤해 용사는 가까스로 마법을 피할 수 있었다. 하지

만 그때 먹거리를 찾아 부엌을 향하던 동생이 당신의 어깨를 건드리자 용사는 마왕도 아닌 마왕 부하의 어설픈 공격에 스스로 다가가 목숨을 잃고 말았다. 마법을 피하던 극적인 컨트롤마저 부질없어지자 동생에게 무척 화가 났지만 단지 그뿐이다. 바로 '이어하기'를 선택하면 될 일이고, 조금 성가시지만 근처 마을에서 부활한 뒤 다시 도전하면 되니까.

하지만 게임에서의 죽음이 현실의 죽음처럼 영원한 죽음이라면 어떨까? 수십, 수백 시간을 들여 성장시킨 캐릭터가 죽는 즉시 캐릭터의 역사는 그것으로 종결되고 다시 새로운 캐릭터를 처음부터 플레이해야 한다면? 로그라이크는 이 가혹한 시스템을 기본으로 삼는다. 심지어 대부분은 하나의 '세이브(저장)' 파일에 강제로 덮어씌우는 방식을 통해 '로드(불러오기)'를 이용한 되돌리기조차 허용하지 않는다. 그야말로 낙장불입이다.

죽음조차 '이어하기'로 쉽게 극복할 수 있는 여타의 게임에 임하는 플레이어의 자세는 아무래도 가볍기 마련이다. 죽을 것 같아도 해보고, 길이 아닌 것 같아도 가보고, 먹으면 안 될 것도 먹어본다. 무리한 전투라도 여러 번 도전해보고 도저히 안 되겠다 싶으면 더 성장시킨 다음 도전한다. 하지만 로그라이크는 그렇지 않다. 경미한 상황에서야 별반 다를 게 없겠지만, 비교적 버거운 상황이라면 실제로 극도의 긴장감이 생긴다. 자연히 중요한 판단을 할 때는 문자 그대로 '목숨을 걸고' 신중하게 행동하게 된다.

어렵기만 하지 그게 무슨 의미가 있냐고 반문한다면, 일단 직접 해

보면 이해할 수 있을 것이다. 평소 소파에 느긋하게 기댄 채 오징어를 씹으며 멍하니 행동을 반복하던 사람도, 화면에 빠져들 것 같은 자세로 상체를 숙인 채 잔뜩 몰입한 자신을 발견하게 될 테니. 그러다 진짜 죽으면? 그냥 새로운 캐릭터로 다시 하면 된다. 어차피 로그라이크는 지루한 반복이 아닌, 무작위가 만들어낸 새로운 경험을 제공하니까.

최근의 로그라이크는 무작위성과 하나뿐인 목숨은 그대로 유지하되 기존 RPG 방식에서 벗어나 다른 장르의 전투 방식을 결합한 형태를 속속 선보이는 추세다. 우선 〈아이작의 번제: 리버스The Binding of Isaac: Rebirth〉라는 게임이 대표적이다. 음울한 설정과 그래픽 때문에 호불호는 갈리지만 가장 접하기가 쉽기에 첫 번째로 추천하는 작품이다. PS4, XBOX One, 스위치 등 대부분의 게임 콘솔에서는 물론이고 PC나 맥Mac으로도 즐길 수 있다. 심지어 모바일(iOS만 지원하며, 안타깝지만 안드로이드는 지원하지 않는다)로도 출시됐다. 전투 방식은 요즘 게이머라면 〈브롤스타즈〉를, 고전 게이머라면 〈이카리〉를 떠올리면 된다. 위에서 내려다본 평면적인 그래픽에 전후좌우로 이동하며 원거리 공격을 하

는데 음울한 게임답게 총알이 아닌 눈물을 쏜다. 아동학대, 왕따, 종교 등 다양한 소재들을 녹여 독특한 분위기를 형성하지만, 그런 설정에 몰입하지 않고 가볍게 즐겨도 좋다. 적의 공격을 피하며 내 공격을 적중시키는 것만으로도 충분한 몰입감을 선사하는 게임이다.

다음으로 〈데드 셸즈DEAD CELLS〉라는 게임을 추천한다(이 게임 역시 대부분의 게임 콘솔 및 PC, 맥을 지원하지만 아직 모바일 버전은 나오지 않았다). 이 게임은 일명 '로그배니아'라는 장르로도 불리는데 '메트로배니아' 장르와 로그라이크를 결합했다는 의미다. 메트로배니아는 〈메트로이드〉나 〈캐슬배니아〉(일명 '악마성' 시리즈)로 대표되는 횡스크롤 던전 탐험형 게임을 의미한다. 강한 액션성이 돋보이는 게임이라 컨트롤에 상당한 실력을 요구한다. 스탯(능력치) 성장과 무기 선택의 폭이 넓어서 캐릭터를 다양한 형태로 성장시킬 수 있고, 그 방향에 따라 꽤나 다른 감각을 제공한다. 횡스크롤 형식의 이동과 전투가 고전게임 같은 재미를 주기 때문에 연식이 되는 게이머라면 의외로 쉽게 적응할 만하다.

마지막 추천작은 〈다키스트 던전Darkest Dungeon〉이다(이 게임은 모바일은 아이패드밖에 지원하지 않지만, 역시 대부분의 게임 콘솔과 PC로 출시되어 있다). 이 게임이야말로 로그라이크의 피도 눈물도 없는 부분을 가장 잘 계승한 게임이라 할 만하다. 오죽하면 제목부터가 '가장 어두운 던전'이지 않은가. 우선 H. P. 러브크래프트의 크툴루 신화에 영향을 받은 세계관과 만화 〈헬보이〉와 비슷한 화풍의 그래픽이 독특한 매력을 풍긴다. 캐릭터의 직업이나 스킬이 다양할 뿐 아니라 그것이 전투 포메이션과 결합하여 주는 전략적인 재미도 상당한 미덕이나, 핵심은 그런 게임성

이 아니다. 이 게임은 '아무리 정신력이 강한 용사라도 어두침침한 던전에서 강력한 몬스터를 만나 싸우다 동료들이 죽는 경험을 반복한다면 어떻게 될까'라는 의문에 훌륭한 대답을 내어준다. 〈다키스트 던전〉에 등장하는 캐릭터들은 어떤 상황을 겪더라도 무덤덤하게 이겨내는 기존의 초월적인 존재가 아니다. 실제 전투의 경험에 따라 나약해지고 상처도 받고 심지어는 정신이 나가 이상행동을 하기까지 한다. 이런 인간의 현실적인 심리에서 기인한 처절함이야말로 좀처럼 다른 게임에서는 접하기 힘든 강렬한 체험이다.

무작위성이 제공하는, 질리지 않는 풍부한 경험과 한 번의 실수도 치명적일 수 있는 불가역성의 매력. 그러나 게임이란 아무래도 직접 해보기 전에는 잘 알기 힘든 영역이 많은 게 사실이다. 바로 그 영역이야말로 간접경험인 주제에 직접경험과 유사하게 느끼는 게임의 가장 큰 매력 아니겠는가. 지금까지의 '영업'에 별로 공감이 안 되었더라도, 혹시나 일말의 호기심이라도 생겼다면 바로 도전해보길. 그럼 하나뿐인 목숨을 잘 유지하길 바라며 건승을 빈다.

눈으로 즐기고
팬으로서 열광하기
e스포츠

알렉스 왕

어렸을 적 가장 해보고 싶었던 것 중 하나는 오락실에서 동전을 산처럼 쌓아놓고 하루 종일 게임만 하는 것이었다. 하지만 용돈은 많지 않고 게임 실력도 그다지 좋지 않아 금세 돈을 다써버리곤 다른 사람 게임을 구경하는 날이 부지기수였다. 동네에서 게임 좀 한다는 형 뒤에는 늘 나 같은 구경꾼이 몇 명씩 있었고, 어린 나는 절대로 따라할 수 없는 실력을 보여줄 때마다 모두들 감탄을 내뱉곤 했다. TV에서 덩크슛을 꽂아 넣던 NBA 농구선수보다 학교 앞 오락실 〈스트리트 파이

터〉게임기에서 열 명, 스무 명을 물리치고 유유히 연승을 이어가던 이름 모를 형이 나에겐 더 우상이었다. 그렇지만 그때는 오락실에 출입하는 것만으로도 '불량학생'이라는 딱지가 붙던 시절이었으니 이런 취미는 드러내고 할 만한 건 아니었다. 선생님 몰래 부모님 몰래 오락실을 다니며, 학생부의 취미란에는 게임 대신 독서를 적어 넣고 모범생을 가장하며 살던 그 시절은 늘 나를 답답하게 만들었다.

그렇게 사회악으로 취급받던 게임이 지금은 버젓이 TV에서 경기실황을 중계하고 있는 실정이다. 예전에는 게임을 잘하면 잘할수록 질 낮은 불량학생이었지만 이제 그들은 프로게이머라고 불리며 부와 명성을 얻는다. 더 나아가 게임은 'e스포츠E-Sports'라 명명되며 농구, 축구와 같은 정식 프로스포츠로 대접받는다. 불과 십수 년 사이 어떻게 이런 정반대의 위상을 획득했을까? 시작은 한 PC 게임의 등장으로 거슬러 올라간다.

1998년 발매된 실시간 전략 시뮬레이션 게임 〈스타크래프트StarCraft〉(이하 〈스타〉)는 당시 우후죽순 생겨나던 PC방과 맞물려 그동안 저평가받기 일쑤였던 게임의 위상을 뒤집고 단번에 주류 놀이 문화가 되었다. 〈스타〉는 세 가지 종족 중 하나를 고르고, 게임을 진행할 무대를 선택한 후 상대와 맞서 싸우는데 그 상대는 내 친구는 물론, 대한민국에서 같은 게임을 하는 누군가, 심지어 다른 나라의 게이머도 될 수 있었다. 중고등학생들은 오락실 대신, 대학생과 직장인은 당구장 대신 PC방에서 〈스타〉를 하는 게 트렌드가 됐다. 그러다 보니 친구들과 삼삼오오 짝을 이루면 늘 하는 얘기도 〈스타〉에 대한 것이었다. 어떤 전

략이 좋더라, 어떻게 유닛 컨트롤을 잘할 수 있냐 하는 것이었고, 결국은 그래서 누가 스타를 엄청 잘하더라로 끝나곤 했다. 그중에서도 돋보이는 실력자들이 온라인에서 회자되면서 차츰 사람들의 입에도 몇 명의 이름이 오르기 시작했다. 한국 최초의 프로게이머로 게임제작사 블리자드Blizzard가 주최한 〈스타〉 대회에서 우승한 신주영을 비롯해, 한국 프로게임리그인 KPGL을 석권한 이기석은 국내 프로게이머 최초로 광고에 출연하는 등 그 인기는 점점 높아졌다. 한번은 친구들과 함께 이기석 선수가 자주 간다던 신촌의 어느 PC방에 무작정 찾아가 멀찍이 떨어져 그가 게임하는 화면을 구경한 적이 있다. 마치 좋아하는 가수의 공연장을 찾아간 팬처럼 나와 친구들도 이기석의 플레이를 보며 두근거렸던 기억이 난다.

대세에 부응해 케이블채널 투니버스는 〈스타〉 대회를 TV에서 중계하기 시작했다. 집에서 처음 TV를 통해 게임방송을 봤던 날이 아직도 생생하게 기억난다. 아무리 게임을 잘해도 음침한 오락실 한 켠에서 담배나 피우는 불량한 동네 형밖에 될 수 없을 줄 알았던 사람들이 이제는 TV에서 게임 실력을 뽐내고 승리의 기쁨을 누리던 것을 봤던 그날, 괜스레 들뜬 마음에 쉽게 잠을 이루지 못했다. 마치 그동안 줄곧 나를 부정하던 사람들에게 비로소 인정받은 기분이었다.

아마 나와 같은 이들이 많았을 것이다. 최초의 〈스타〉 방송이 생각 이상으로 큰 인기를 누리자 케이블에는 아예 온게임넷, MBC게임 같은 게임 전문 채널이 생겼다. 이와 더불어 게임을 플레이하는 것에서 보면서 즐기는 것으로 패러다임이 바뀌기 시작했고, 점차 사람들의 관

심과 함께 거대 자본까지 유입되면서 판은 하루가 다르게 커졌다. 게임을 잘하는 사람에게 프로게이머라는 직업이 주어지고, 프로야구처럼 기업이 게임단을 창설하거나 스폰서가 되었으며, e스포츠협회도 창설됐다. 지금은 없어졌지만 세계 최초의 군 소속 e스포츠 게임단인 '공군 ACE'가 창단되어 프로게이머들은 입대한 후에도 지속적으로 실력을 유지하고 선보일 수 있었다. 지극히 보수적인 군대 문화를 생각해봤을 때 소위 '게임사병'의 존재는 너무나도 혁신적인 것이었다.

이 모든 '사건'의 중심에는 〈스타〉 프로게이머인 임요환이 있었다. 큰 키에 멀끔한 외모, 아무도 상상하지 못한 기발한 전략으로 승리를 얻어내던 '쇼맨십'이 돋보이는 프로게이머. 무엇보다도 그는 대한민국에 건전한 e스포츠 문화가 뿌리내릴 수 있도록 여러모로 자기를 희생하고 솔선수범한 인물이다. 혼자서는 얼마든지 더 좋은 대접을 받을 수 있었음에도 여러 프로게이머들이 모인 팀 제도가 정착되도록 팀원들과 함께 고생하며 가치를 높였다. 그 결과 SK텔레콤과 게임단 'T1'을 창단하면서 바야흐로 e스포츠업계에 대기업이 들어오는 발판을 마련하기도 했다. 그뿐만 아니라 e스포츠에 대한 인식을 넓히고자 예능 프로그램에 출연하기도 하고, 프로게이머 최초로 청와대에 초청받았을 때는 부러 정장 대신 유니폼을 입음으로써 프로게이머로서의 아이덴티티를 보여주었다.

팬들에게는 가장 화려한 플레이를 뽐내는 선수였고, 동료와 후배 게이머에게는 든든한 버팀목이었던 임요환. 그의 팬이 되었던 건 어찌 보면 너무나 당연한 일이었다. 나는 한창 놀기 바빴던 20대 초중반에

그는 e스포츠가 자리 잡고 발전하기 위한 큰 그림을 그렸으며 앞장서서 길을 닦은 선구자 역을 마다하지 않았다. 나는 그가 게임을 이길 때마다 함께 즐거워했고, 이런저런 매체에서 돈깨나 버는 게임 중독자 취급받을 때 함께 분노했다. 나 같은 수많은 팬들이 모인 임요환의 팬카페의 회원수는 60만 명까지 늘어났고, '프로게이머는 몰라도 임요환은 안다'는 말까지 나올 정도였다. 한마디로 그는 e스포츠의 아이콘이었다.

임요환을 필두로 e스포츠계에도 꾸준히 스타가 나왔다. 홍진호, 박정석, 이윤열, 최연성, 이영호, 이제동 등등. 훌륭한 게임 실력으로 시대를 풍미한 이들에게 팬들은 남녀 가리지 않고 열광했다. 곧 선물 공세나 사인회 같은 연예인 친화적인 팬문화마저 생겼다. 사람들은 〈스타〉를 직접 '플레이'하는 것에서 한발 더 나아가 내가 좋아하는 게이머가 플레이하는 것을 '보면서' 경기장과 TV 앞에서 함성을 질렀다. 게다가 〈스타〉 말고도 〈워크래프트 3〉 〈피파〉 시리즈, 〈카트라이더〉 등 PC방에서 흔히 즐기던 게임에서도 프로게이머가 등장했다. 작게는 동네 PC방에서 크게는 e스포츠 경기장에서 다양한 대회들이 개최되었고 팬들은 입맛에 맞춰 e스포츠를 앞다퉈 '관람'했다. 스타와 팬이 생기면서 e스포츠는 새로운 문화로서 더 확고하게 자리 잡은 것이다.

축구나 야구처럼 e스포츠도 사람들이 직접 경기장에 찾아가거나 TV로 관람하며 소비하는 게 당연해졌고, 심지어 이제는 게임은 안 해도 경기는 보는 시청자도 많아졌다. 이러한 문화는 전 세계에서 한국이 단연 독보적이다. TV에서는 매일같이 게임방송이 중계되고, 유난히 다양한 종류의 게임에서 두각을 나타내는 게이머들이 많았으며, 실

제로 〈스타〉의 경우 한국인이 전 세계 모든 나라를 압도했다. 우리가 브라질 국가대표 축구팀을 보면서 느꼈던 좌절과 부러움을 다른 나라 게임팬들이 우리나라를 보면서 똑같이 느낀다고 생각하니 없던 카타르시스마저 느껴질 정도다.

하지만 e스포츠는 다른 스포츠와 달리 근원적인 한계도 있으니 바로 디지털을 기반으로 한다는 점이다. 축구는 아무리 기술이 발달해도 축구공의 탄성이 달라지거나 더 가벼운 축구화가 나오는 정도라고 한다면, PC 게임은 시간이 지날수록 그래픽이 발전한다. 어떤 게임이 아무리 재밌다고 해도 몇 년 지나고 나면 더 화려한 그래픽과 다채로운 시스템으로 무장한 신작 게임들이 쏟아지는 바, 하나의 게임이 영속적인 인기를 끄는 것은 원천적으로 불가능하다. 그토록 절정의 인기를 구가하던 〈스타〉 또한 2012년에 방송사 주최 리그는 막을 내렸고, 다른 몇몇 게임들이 대체재로 떠올랐지만 쉽사리 인기를 얻기는 힘들었다. 새로운 게임방송을 즐기려면 우선 해당 게임의 시스템과 룰을 처음부터 다시 이해해야만 하는 까닭이다. 〈스타〉처럼 우선 수많은 사람들이 즐겨야 비로소 다수의 시청자를 동반하며 e스포츠로서의 의미를 지닐 수 있는 것이다.

최근에는 〈리그 오브 레전드League of Legend〉(이를 줄여 보통 〈롤LOL〉이라 부른다)가 〈스타〉에 이어 e스포츠 제2의 황금기를 누리고 있다. 한국은 물론 중국, 북미, 유럽에도 리그가 생기고 전 세계의 팬들은 자국의 스타 게이머에게 열광한다. 게다가 월드컵처럼 각 지역의 강한 팀들이 모여 세계 최고의 팀을 가리는 '롤드컵'도 개최한다. 2017년에 중국에

서 열린 롤드컵 결승전에는 무려 4만 명의 관중이 몰려 좋아하는 팀과 선수를 응원했다. 〈리그 오브 레전드〉계 최고의 스타인 '페이커' 이상혁 선수는 국내 '모든' 프로스포츠 선수를 통틀어 연봉이 가장 높다고 하니 가히 그 위상을 실감할 만하다.

그럼에도 〈리그 오브 레전드〉 또한 언젠가는 시들해질 것이다. 물론 그때 다시 많은 이들의 마음을 사로잡을 초대형 게임이 나올지는 아무도 모르는 일이지만. 확실한 것은 앞으로는 더욱더 많은 이들이 게임을 즐기게 될 거란 점이다. PC로, 게임기로, 스마트폰으로 즐기는 게임은 더 이상 담배 냄새 풍기는 불량한 오락실 문화가 아니라 남녀노소 모두가 즐기는 가장 대중적인 취미 중 하나다. 디지털은 e스포츠의 약점일 수 있다. 그러나 디지털이기에 아프리카나 트위치 같은 1인 방송 플랫폼에서 게이머와 팬들이 직접 소통하는 게 가능하다. e스포츠는 기존의 프로스포츠와는 전혀 다른 출발선에서 내달린 만큼 보다 많은 사람들에게 더 다양한 방식으로 소비되면서 앞으로는 전혀 예상치 못한 새로운 미래를 펼칠 것으로 기대해본다.

세계 최강을 가리는 날것의 쾌감
종합격투기

김봉석

2020년 10월 18일, 정찬성은 아부다비에서 열린 UFC 시합에서 오르테가에게 패했다. 일방적인 패배였다. 2013년, 정찬성은 페더급 챔피언인 조제 알도와 타이틀전을 했다. 역시 패배. 어깨가 탈골되는 불상사가 있었지만 일방적으로 밀리지는 않았다. 그러니 정찬성의 격투 인생에서 이 정도로 일방적으로 약세를 보인 시합은 없지 않았을까. 패배한 시합에서도 정찬성의 좀비 같은 움직임은 상대에게 위압감을 주었다. 아무리 밀려도 죽지 않는 좀비.

하지만 이번 시합은 안타까웠다. 에디 차 코치는 2라운드에서 엘

보 공격을 당한 후 위축되며 다시 분위기를 반전시키지 못했다고 말했다. 동의하지만, 부상으로 쉰 2년 동안 오르테가의 변화와 철저한 전략이 정찬성을 압도했다고 생각한다. 아무리 강한 선수도 제자리에 머무르면 따라잡히고 패배하기 마련이다. 혹은 나이가 들거나.

종합격투기의 링 위에는 모든 것이 있다. 물론 모든 스포츠는 다 그렇다. 인간이 애를 쓰며 도전하는 모든 것에는 인생이 담겨 있다고 할 수 있다. 야구장의 그라운드에서도 바둑판이나 체스판 위에서도 인생의 우여곡절이 절절하게 펼쳐진다. 스포츠 시합을 보면서, 다양한 성향의 선수들을 보면서 순간의 짜릿함과 함께 인생의 교훈까지도 얻을 수 있다. 그렇다고 교훈을 얻으려고 종합격투기를 보거나 빠져든 것은 전혀 아니다. 종합격투기를 보면 끓어오르는 순간이 있다. 치고 때리는 폭력 때문이 아니라 오로지 맨몸으로 맞서 상대를 제압하는 짜릿함이 있다. 승리라기보다는 생존의 쾌감 같은 것이다.

어린 시절에는 복싱과 프로레슬링도 좋아했다. 프로레슬링은 지금도 매우 좋아한다. 한국에서는 프로레슬링이 공정한 승부를 겨루는 스포츠가 아니라 쇼라는 것이 알려지면서 인기를 잃었다. 하지만 미국은 1980년대 WWF(지금은 WWE로 바뀐)의 회장 빈스 맥마흔이 프로레슬링에 엔터테인먼트적인 요소를 강화하면서 더욱 인기를 끌었다. 승부를 미리 결정하는 것만이 아니라 선수들 간의 대립과 연대, 심지어 애정관계까지 모든 것을 스토리 라인에 포함시켜 '남자들의 소프 오페라'라는 말을 들을 정도로 드라마적 요소를 강화했다. 레슬링 기술이 가장 뛰어난 선수가 챔피언이 되는 것이 아니라, 카리스마 있고 링에서

말로 관객을 휘어잡는 선수가 더욱 인기를 끌며 최고의 스타가 되는 경우가 비일비재했다. 프로레슬링은 지금도 최고의 스포츠 엔터테인먼트로서 자리 잡고 있다. 세계자연기금WWF, World Wide Fund or Nature과의 분쟁으로 WWF에서 WWE로 명칭을 바꾸었지만 'World Wrestling Entertainment'란 현재의 이름은 프로레슬링의 쇼로서의 의미를 더욱 분명히 전달하고 있다.

다만 프로레슬링을 온전한 격투기라고 말하기는 힘들다. 이미 승부가 결정된 게임은 스포츠를 변화시킨 '엔터테인먼트 쇼'다. 프로레슬링을 보는 것은, 뛰어난 각본가들이 만들어낸 남자들의 드라마를 보는 동시에 잘 훈련된 레슬링 선수들의 화려한 기술을 감상하는 행위다. 이미 짜고 하는 것일지라도 손발이 잘 맞고 기술이 뛰어난 선수들의 움직임은 서커스를 보는 것처럼 현란하다. 미스터 코리아 대회에서 남자들의 근육만을 감상하는 것도 가능한데, 육체를 극한까지 단련시켜 갖가지 기술을 서로 주고받는 '쇼'를 왜 마다하겠는가. 육체를 이용한 최고의 쇼는 프로레슬링이라고 생각한다.

반면 종합격투기는 승부가 중심에 있다. 누가 승자가 되어야 한다는 이유가 아니라 단순하게 강자가 이기는 것뿐이다. 쇼보다 즐거운 인생은 없다지만, 처절한 생존 투쟁만큼 피를 끓어오르게 하는 것도 없다. 그러니 엔터테인먼트로서 프로레슬링에 열광하는 것처럼 날것의 스포츠인 종합격투기에 빠져든 것도 당연한 일이다. 처음 본 종합격투기는, 일본 위성방송 채널 GAORA에서 방영하던 '판크라스'였다 (그리스의 판크라티온에서 이름을 가져왔다). 흥미롭기는 했지만 크게 재미있

지는 않았다. 그보다는 같은 채널에서 방영하던 미국의 프로레슬링 'ECW'와 일본의 여자프로레슬링 'GAEA JAPAN'에 열광했다.

1997년 시작된 '프라이드FC'의 첫 시합을 보고 나서야 비로소 종합격투기에 꽂히게 되었다. 실전 프로레슬링의 스타였던 다카다 노부히코를 위해 그레이시 주짓수의 대표 힉슨 그레이시를 초청하여 만든 대회. 두 손을 앞으로 내미는 고전적인 자세로 다카다를 압박하던 힉슨은 거의 흔들림 없이 상대를 압도했고, 기회가 생기자 깔끔하게 제압했다. 그 순간 내가 본 것은 결기였다. 자신의 자세를 유지하며, 그레이시 주짓수를 대표하여 싸우는 무술가.

그 후로 프라이드에 빠져들어 표도르 예멜리아넨코와 미르코 크로캅과 안토니오 호드리고 노게이라 등의 맹장들이 포효하는 경기를 즐겁게 봤다. 초기 UFC를 장악했던 그레이시 주짓수의 호이스 그레이시가 결국 사쿠라바 가즈시에게 패배하는 것도. 또한 입식 격투기 K-1에도 열광하며 피터 아츠, 마크 헌트, 부아카오 포 프라묵의 경기를 보았다. 나에게 최고의 K-1 선수는 부상을 당하기 전의 피터 아츠였다. 하지만 일본의 격투기는 승부 조작이 있었고, 지나치게 이슈를 끄는 것에만 집중하며 결국은 신뢰를 잃어갔다.

결국 종착점은 UFCUltimate Fighting Championship였다. 1993년 덴버에서 첫 대회가 열린 UFC는 복싱과 가라테 등의 입식 타격기만이 아니라 유도와 주짓수, 레슬링 등 모든 무술과 격투기를 망라하는 종합 격투기 대회였다. 첫 대회에서는 마치 무림의 최고수를 뽑는 것처럼 킥복싱, 레슬링, 가라테, 주짓수 등 자신의 유파를 전면에 내세운 선수

들이 하루 사이에 모두 토너먼트를 벌여 흥미를 끌었다. 1회 대회에서 우승한 선수는 그레이시 주짓수의 호이스 그레이시. 주짓수는 일본의 유술柔術을 말하는 것으로, 유술이 브라질의 그레이시 가문에 전해져 확립된 유파가 그레이시 주짓수였다. 다른 선수들에 비해 작은 체구였던 호이스 그레이시는 거구의 상대방을 그라운드로 끌어들여 순식간에 꺾고 조르는 관절기로 승부를 냈다. 1회 UFC를 본 관객들은 왜소한 체구의 호이스 그레이시가 거구의 선수들을 순식간에 제압하는 광경에 감탄했고, 종합격투기와 주짓수가 미국에서 인기를 끄는 데 큰 역할을 했다. 초기만 해도 깨물거나 눈과 급소를 공격하는 등의 최소한의 반칙만 금지되었지만 폭력성이 논란이 되자 누운 상대의 머리를 발이나 무릎으로 공격하는 것까지 금지하는 등 스포츠로서의 규칙을 중시하고 있다.

당시 흥미로운 것은 UFC가 채택한 '옥타곤'이라는 경기장이었다. 링에서 벌어지는 많은 격투기와는 달리 UFC는 팔각의 철망 안에서 경기를 한다. 철망 안에서 벌어지는 격투기 대회를 보며 마치 콜로세움에서 검투사들이 싸우는 것 같은 느낌을 받았다. 로마의 관중이 원형 경기장에서 벌어지는 혈투를 보며 흥분과 감동을 느낀 것처럼, 세계의 관객들은 옥타곤 안에서 벌어지는 처절한 격투에 빠져들었다. 이유는 어쩌면 간단하다. 인간이 만들어낸 가장 원초적인 싸움의 형태는 종합격투기다. 그에 비해 권투는 스포츠로 만든 대단히 정제되고 순수한 격투기다.

그리스 시대에 최초로 행한 스포츠로 판크라티온이 있다. 주먹으

로 치고받다가 서로의 몸을 잡고 던지거나 조르는 격투기. 그것은 원시시대에 인간이 맹수와 싸우기 위해 익힌 생존의 무술이기도 했다. 무기를 들고 싸우다가 맨손이 되었을 때 인간이 택할 수 있는 것은 온몸을 이용하는 격투다. 전쟁에서도 마찬가지다. 영화 〈옹박: 더 레전드〉(2008)에서 무에타이가 전쟁 무술로서 어떻게 발전했는지를 보여주는 장면이 있다. 치고 때리는 것만이 아니라 적의 팔과 다리를 부러뜨리는 것은 고대 무에타이의 중요한 기술이었다. 상대방을 효과적으로 제압하기 위해서는 타격기 이상으로 관절기가 중요하다. 주짓수 역시 일본 무사들이 배웠던 전쟁 무술에서 유래한 것이다. 유술이 스포츠로 변화한 것이 유도라면, 실전 무술의 형태로서 남은 것이 주짓수다. 종합격투기는 인간의 투쟁 본능을 자극하고, 스포츠 이전의 짜릿한 희열까지 느끼게 한다.

규칙이 가장 단순한 스포츠 중 하나인 축구를 놓고 '전쟁'이란 표현을 쓰는 경우가 종종 있다. 아예 '축구는 전쟁이다'라는 극단적인 주장을 하기도 한다. 고대에는 적의 머리를 공으로 이용했다는 사실처럼, 축구라는 스포츠는 가장 단순하면서도 격렬하게 관객의 심장을 뜨겁게 달군다. 격투기 역시 마찬가지다. 잔인하다거나 폭력적이라는 이유로 외면당하기도 하는 것처럼 격투기야말로 '전쟁'이란 단어에 가장 잘 어울리는 스포츠다. 상대방을 죽이는 것이 아니라, 육체를 갈고 닦아 상대방을 제압하는 격투기 선수의 동작은 우아하고 섬세하며 동시에 파괴적이고 서늘한 쾌감을 준다. 그것은 인간이라는 동물의 본능, 살아남기 위해 사냥을 하는 육식동물의 본성이다. 권투가 신사적인 스

포츠라면, 격투기는 육체를 가진 인간의 생존을 위한 본능적인 싸움터인 것이다.

지금 전 세계에서 가장 크고 권위 있는 종합격투기 대회는 UFC다. 벨라토르, ONE FC 등의 단체에서 활약을 하다가 인기가 좋거나 실력을 인정받으면 UFC로 넘어가고는 한다. 반대로 UFC에서 활동하다 벨라토르로 가는 경우도 많다. 챔피언 출신의 벤 헨더슨, 드미트리우스 존슨 등등. 그러다 보니 전성기가 지난 스타 파이터들이 뒤늦게 대결하는 경우도 있다. 프라이드에서 활약하던 표도르 예멜리아넨코도 UFC의 스타였던 프랭크 미어와 차엘 소넨, 퀸튼 잭슨 등과 시합을 가졌다. 전성기가 이미 한참 지난 선수들의 경기지만 나름 재미있다.

UFC, 벨라토르, ONE FC 그리고 국내외의 다양한 대회를 통해서 종합격투기를 보고 있다. 어떤 선수가 성장해가는 모습을 보는 것도 좋고, 승승장구하며 엄청난 경기력을 보이던 선수가 강한 상대를 만나자 시시한 선수로 변하는 광경도 보고, 내내 열세를 보이던 선수의 엄청난 한 방을 보기도 한다. 운도, 노력도, 재능도 필요한 순간에 빛을 발한다. 하지만 결코 라이벌을 넘지 못하는 선수도 있고, 늘 챔피언 직전에 패퇴하는 최고의 선수도 있다. 그들을 지켜보며 때로는 함께 한숨을 쉬기도 한다. 인생처럼, 격투기 선수들의 운명도 참 다채롭고 천변만화한다.

종합격투기를 보는 이유는, 재미있으니까. 가끔 힘들고 지쳐 있을 때 화끈한 종합격투기를 보면 그야말로 아드레날린이 차오르는 기분이 든다. 가장 치열하고 날것이면서도 엔터테인먼트의 요소가 확실하

다. 그것이야말로 인간의 본성과 인간이 이룩한 문명 자체가 아이러니
라는 반증 아닐까? 인간은 야성의 본능을 길들이며 문명을 이룩했지만
우리는 아직 본성을 잃어버리지 않은 것이다. 그것이 유희이건, 살육
이건 간에.

진짜 원초적 격투기
스모

손지상

일본 씨름 '스모相撲'라고 하면 한국사람 중 대다수가 인상을 찌푸리고 폄하하기 일쑤다. 일례로 스모를 본다고 밝히면 종종 이런 말을 듣는다. "왜 어서 시작하지 않고 자꾸 간만 보다 일어서고 소금 뿌리고 준비하기를 반복하며 뜸을 들이냐? 그게 뭐가 재미있다고 박수치고 환호하는 거냐?" 견제와 시간 끌기로만 보이는 무의미한 행동에는 실은 일본문화 전반을 관통하는 사고방식이 들어 있다. 스모에는 전 세계 어느 스포츠에도 유례없는 특징이 있다.

스모에는 시작 신호가 없다. 스모에는 주심도 없다. 있는 것은 부

심뿐이다. 씨름판인 도효土俵 위에 선 '교지行司'는 시합 진행을 담당한다. 교지는 일본 전통 복장을 입고, 허리에는 단도를 찬다. 잘못된 판정을 내리면 그 자리에서 할복하겠다는 각오를 나타낸다. 하지만 판정의 최종 권한은 주변에 앉아 있는 '오야카타슈親方衆'라 불리는 심판위원회, 일명 '승부심판' 집단이 가진다. '오야카타'란 스모 도장의 관장을 뜻하며, 승부심판은 유명한 스모 도장의 관장이자 스모협회의 이사진이 맡는다. 교지가 승패를 결정하더라도 승부심판이 이의를 제기하면 판정이 중단된다. 이후 승부심판끼리 합의해 최종 결론을 내린다. 교지는 일종의 고양이 역장이나 아이돌 일일경찰서장 같은 것이다. 귀엽고 예쁘고 위엄 있어 보이지만 실권은 배후에 있다.

스모는 '이심전심'으로 시작한다. 시합은 두 선수의 호흡이 맞아서로 싸우겠다는 마음이 들었을 때 동시에 움직여 시작한다. 구체적으로는 다음과 같은 과정을 거친다. 먼저 미끄러져 기술이 풀리지 않도록 수건으로 몸의 땀을 닦는다. 그다음은 신성한 공간인 도효로 들어가기 위한 정화 의식을 치른다. 힘의 물이라는 뜻의 '치카라미즈力水'로 입을 헹구고, 다리를 들었다 땅을 밟는 '시코四股'를 한 뒤, 소금을 뿌리고 안으로 들어간다. 그리고 다시 서로 마주 보고 방금 전 했던 시코 동작을 반복한다. 이때 서로 손바닥을 펼친 채 양손을 날갯짓하듯 크게 들어 올리며 손등과 손바닥을 보여주는 동작을 한다. 몸에 숨겨둔 무기가 없다는 사실을 보여준다는 의미다.

이 길고 긴 의식을 마치면, 두 선수가 서로 마주 본 채로 웅크려 두손을 바닥에 짚고 자세를 취한다. 그리고 서로 눈치를 보며 호흡을 맞

춘다. 만약 호흡이 맞지 않거나 자기 페이스대로 진행이 안 된다 싶으면 아예 손을 떼고 일어나 시합 준비 의식을 처음부터 다시 시작할 수 있다. 이를 일본어로는 '시키리나오시仕切り直し'라고 하는데, '리셋reset'과 비슷한 의미다. 심판은 시작하라고 재촉할 수는 있어도 시작을 명령하지는 못한다. 실제로 예전에는 이 과정이 끝도 없이 반복되었다. 중세에는 하루 종일 시키리나오시만 하는 일도 있었다고 한다. 현재는 라디오 중계방송이 시작되면서 중계방송 시간에 맞추기 위해 계급에 따라 제한시간이 생겼다.

혹시 일본영화에서 검객이 결투를 벌이는 장면을 본 적 있는가? 허점을 노리면서 서로 노려보기만 하다가, 단 일합에 승부가 결판난다. 미국 서부영화에서도 서로 한참 동안 노려보다 갑자기 총을 쏘는 장면이 자주 등장한다. 우리나라 사람은 이런 대결 장면을 오해해서 종종 '원래 그런 거다'식의 클리셰로 착각한다. 클리셰는 맞지만 이유는 따로 있다. 중세 일본이든 미국 서부시대든 먼저 공격한 사람이 책임을 지게 되어 있기 때문이다. 과거 주먹다짐을 하고 싸웠던 기억을 떠올려보라(없다면 상상해보라). 싸움은 언제나 한쪽이 소위 '기습 선빵sucker punch'을 날리면서 시작하는 법이다. 그래야 교착상태가 깨진다. 하지만 섣불리 먼저 '선빵'을 날리기란 부담스럽다. 싸움을 시작하면 책임도 져야 하니까.

중세 일본이나 미국의 서부시대에는 책임을 회피하고 '정당방위였다'고 주장하기 위해 상대가 먼저 공격하게끔 유도하는 심리전이나 트릭, 그리고 '선빵' 날린 상대방보다 '합법적으로' 먼저 반격하는 전략

이 발달했다. 서부영화에서 자주 볼 수 있는 말싸움이나 상대방의 신경을 거스르는 다양한 장외전술은 단순히 영화의 재미를 위한 것만은 아니다. 심리전으로 상대를 도발하거나, 내가 먼저 공격을 시도했다고 착각하게 만드는 게 진짜 목적이다. 그다음은 먼저 움직인 상대보다 더 빨리 공격해 단숨에 처치하는 것이다. 그래서 중세 일본에서는 상대가 공격해오면 칼집에서 칼을 꺼내자마자 공격하는 발도술抜刀術이, 서부시대에는 홀스터holster, 권총집에서 총을 빨리 뽑아 쏘는 패스트 드로 fast draw가 발달했다.

시키리나오시 역시 동일한 심리전에 기반한다. 이를테면 케이블방송에서 자주 사용하는 "광고 후 60초 뒤에 진실이 공개됩니다"와 같은 수법이다. 이 과정에서 관객은 선수의 사기가 얼마나 높은지, 컨디션이 어떤지를 관찰하며 기대감을 높인다. 일본에서 스모팬이란 보통은 스모 그 자체보다 스모 선수 개인의 팬을 일컫는다. 따라서 스모 선수 개인의 일상을 관음하면서 성장을 응원해온 팬이라면 시키리나오시를 반복하는 모습에도 서스펜스를 느끼고 감정이입해 속마음을 상상하면서 오히려 '내 새끼 우쭈쭈' 하는 마음으로 보게 되는 것이다.

지금까지 시키리나오시에 대한 변호를 늘어놓았지만 실은 나 역시 시키리나오시를 싫어한다. 나는 스모를 하이라이트 영상으로 즐긴다. 나는 스모를 격투기 마니아의 눈으로 즐기기 때문에 내게 시키리나오시는 무의미하다. 나는 스모의 기술을 본다. 이렇게 말하면 예의 이런 말이 돌아온다. "출렁이는 살덩어리가 서로 부딪쳐 떠밀기나 하는 거 뭐 하러 보냐?"고. 애초에 거대한 덩치로 밀기만 하는 스모는 하와이에

서 온 폴리네시아계 거구 선수들 때문에 생겼다. 그전에는 다양한 메치기 기술이 성행했다. 다들 체격이 비슷비슷했기 때문에 미는 기술만으로는 한계가 있었기 때문이다. 그런데 하와이에서 복싱을 했던 코니시키小錦, 미식축구 선수 출신인 아케보노曙, 무사시마루武蔵丸 등 200킬로그램이 넘는 거구의 선수가 나타나 작은 덩치의 일본 선수가 구사하는 다양한 기술을 모두 무시하고 밀어붙이는 전법으로 승리를 거두자 점차 선수가 대형화되었고, 미는 스모 일변도가 되었다.

그렇다면 스모는 정말 기술이 단순할까? 그렇지 않다. 스모는 기술이 다양하다. 그러나 자주 사용되는 기술과 그렇지 않은 기술의 양극화가 매우 크다. 스모에서 승리하는 조건은 발바닥 외의 신체 부위가 씨름판인 도효에 닿거나, 원으로 된 경계선 밖으로 밀어내면 된다. 일반적인 씨름은 치고, 차고, 물고, 던지는 원시적인 격투 기술에서 점차 타격 기술을 배제하고 세련되어 갔다. 얼마나 다양한 기술을 구사해 이기느냐가 목표이기 때문에 경계선이 있어도 어디까지나 시합 장소를 한정하는 목적이지 나가면 진다는 조건은 없다. 그렇기에 발바닥 말고는 땅에 닿아서는 안 되며 상대를 경계선 밖으로 밀어내면 이긴다는 스모의 규칙은 다양한 기술을 쓰지 못하게 막는다. 예를 들어 유도의 배대뒤치기처럼 내가 먼저 바닥에 누워 체중을 이용해 던지는 기술이나, 레슬링의 수플렉스suplex처럼 몸을 활처럼 뒤로 꺾어 상대를 메치는 기술은 내 몸이 먼저 땅에 닿기 때문에 사용하지 못한다.

제약은 이외에도 많다. 여러 메치기 기술이 먼저 자신의 중심을 불안정하게 만든 뒤 상대방을 끌어들여 메치는 방식이고 이를 위해 상대

를 당겨야 한다는 전제조건이 필요하다. 유도에는 '상대가 당기면 밀고, 상대가 밀면 당겨라'라는 격언이 있다. 반면 스모에서 이런 움직임은 매우 위험하다. 스모에서는 유도의 격언을 패러디해 '상대가 당기면 밀고, 상대가 밀면 밀어라'라는 격언이 있다. 스모는 밀어붙여야 한다.

예를 들어 유도 기술 대부분은 상대를 끌어당겨 내 몸에 붙이는 동작인데, 스모에서는 밀기로 반격당할 위험이 있다. 유도라면 이렇게 밀어붙이는 상대에게 쉽게 업어치기나 허리 후리기를 걸어 넘어뜨리는 게 가능하나, 스모는 그사이에 밖으로 떠밀려 승부에서 지고 만다. 물론 스모에도 한 팔 업어치기에 해당하는 '잇폰제오이—本背負い'나 허리 후리기에 해당하는 '니쵸나게二丁投げ' 같은 동일한 기술이 있다. 이 외에도 유도나 레슬링과 같은 기술이 많이 있다. 예를 들어 우리나라 씨름의 옆무릎치기 같은 기술도 있다. 그러나 이런 제약 때문에 자주 나오지 않고, 유도 출신 선수가 주로 기습이나 반격으로 사용하는 편이다.

물론 밀어붙이는 데도 다양한 기술이 필요하다. 예를 들어 손바닥으로 상대를 밀어내는 '츳파리ツッパリ'를 할 때는 엄지손가락이 위를 보게 하고 겨드랑이를 조여야 한다. 그렇지 않으면 미는 힘이 제대로 전달되지 않는다. 상대와 뒤엉킨 상태에서는 서로 샅바를 잡아 유리한 위치에 서기 위해 끊임없이 허리를 움직이거나 상대의 중심을 기울이기 위해 겨드랑이를 파는 등 세세한 기술이 있다.

상대를 밀어붙이면 이긴다는 규칙은 다른 씨름에서는 보기 드물지만 오히려 우리나라의 택견에서 찾아볼 수 있다. 택견에서는 상대를

넘어뜨리거나, 상대의 머리를 차거나, 상대를 다섯 발자국 이상 뒤로 물러나게 하면 이긴다. 택견은 가까이 붙었을 때는 씨름처럼 상대와 힘겨루기를 하다가, 거리가 멀어지면 발로 찬다. 이때 다른 격투기와 달리 상대가 다치지 않도록 끊어 차지 않고 밀어차야 한다. 끊어 차서 충격을 주면 반칙패를 당한다. 상대를 보호하기 위해서다.

스모에도 비슷한 규칙이 있다. 스모에서는 주먹질을 하는 게 반칙에 해당한다. 축구의 인사이드킥 요령으로 정강이나 발목을 걷어차 넘어뜨리는 '케타구리けたぐり' 외에는 발차기도 허용되지 않는다. 대신 단순한 형태의 타격기인 츳파리나 따귀를 후려치는 '하리테張り手'는 허용된다. 사실상 손으로 하는 택견이 스모고, 발로 하는 스모가 택견이라는 게 내 개인적인 생각이다.

더 정확히 말하면, 택견과 스모 모두 원초적 형태의 격투기의 면면이 아직 남아 있는 게 아닌가 하고 생각한다. 예를 들어 신화에 기록된 최초의 스모 경기는 옆구리에 돌려차기를 먹이고 허리를 조여 분질러 승부가 났다. 따라서 택견이나 스모나 본래는 현재의 종합격투기와 비슷한 형태가 아니었나 하고 추측하는 학자도 많다.

정리하면 이렇다. 스모는 분명 다양한 기술이 있다. 어떤 기술로 시합을 끝냈냐를 뜻하는 '키마리테決まり手'만 하더라도 80여 개가 있다 (여기에는 츳파리나 하리테 등의 기술은 포함되어 있지 않다). 그러나 이 가운데 등장하는 기술은 한정적이다. 승리를 위해 효율적인 기술만 사용하기 때문이다.

그러나 이제 이런 인식도 옛말이 되고 있다. 몽골 씨름을 익힌 몽

골계 선수나 전통적으로 레슬링이 강한 동유럽 선수가 대거 참가하면서, 다른 씨름이나 레슬링과 비슷한 기술이 늘어나는 추세다. 최근 들어 요코즈나橫綱, 프로리그 선수의 서열 가운데 가장 높은 지위는 아사쇼류 아키노리朝青龍明德부터 5대에 걸쳐 몽골계 선수가 장악했다. 이들은 몽골 씨름이나 유도, 아마추어 레슬링의 기술을 다수 도입해 다채로운 경기를 보여준다. 동유럽 선수들도 삼보나 유도의 기술을 응용하거나 타고난 신체 능력을 바탕으로 다양한 스모를 보여주고 있다.

만약 스모에 관심이 생긴다면, 시키리나오시처럼 번거로운 것은 나중에 보고, 일단은 유튜브에서 스모를 검색해 하이라이트 영상이나 명승부를 보며 흥미가 동하는 선수가 있는지를 찾아보라고 권하겠다. 이런 선수를 찾고 나서는 더 이상 시키리나오시가 귀찮고 답답한 일이 아니라, 선수의 마음에 이입하는 두근두근한 순간으로 변하게 될 것이다.

거두절미하고
일단 삼세판 붙읍시다
씨름

손지상

우리 한민족은 언제나 게임에 진심이다. 그래서 바라는 게 참 많아 골치 아프다. 진행은 단도직입, 빨리빨리, 시원시원해야 하고, 보는 맛은 쫄깃해야 하고 또 즐길 거리도 많아야 한다. 고금동서 이렇게 하드코어 게이머를 많이 배출한 민족이 또 있었을까? 게임 좋아하는 우리나라에서 "아, 이 '망겜', 할 콘텐츠가 뭐 이렇게 없어?" 하고 투덜거리는 모습을 믿어선 안 된다. 목가적이고 평범하게 친목 도모 목적으로 게임을 즐기려던 다른 나라 사람이 온라인게임에서 저 말을 투덜거리는 한국인 유저를 본다면 아마도 아연실색할 것이다. 레벨은 소위 '만

렙'이고 온갖 장비를 다 갖추고 있을 테니까. 할 콘텐츠 없이 망한 게임이라면서 누구보다 오랫동안 씹고 뜯고 맛보고 즐긴 티가 날 것이다. 아직도 '콘텐츠가 없다'는 말을 염불처럼 외면서 기계적으로 '몹'을 잡고 있으면 숫제 광기에 찬 모습으로 보일 것이다. 하지만 현실은 소설보다 기이하며 개연성이 없어도 돌아가는 법이니. 오늘도 우리나라 사람은 언제나 게임이 질리지 않기를 바라며 누구보다 과몰입해 게임을 즐긴다. 이런 인간들이 질리지도 않고 몇천 년째 이어오는 바둑이나 장기, 윷놀이 같은 보드게임이 몇 가지가 있다. 하지만 뭐니 뭐니 해도 한국 사람은 '진짜', '진또배기', '레알'을 좋아한다. 보드게임을 하다가도 훈수 한 방에 '리얼 파이트'로 나아가는 법이다. 손이 안 올라가도 '입씨름'은 피할 길이 없다.

그렇다. '우리 겨레' 하면 역시 씨름이다. 씨름만큼 한국 문화를 잘 묘사하는 게임도 없다. 씨름의 미학은 곧 우리 겨레의 미학이다. 단도직입적이면서도 빨리빨리 시원시원하게 진행된다. 그러면서도 시합 방식이 세련되고 기술이 풍부하다. 필요한 것도, 규칙도 간단하다. 샅바와 최소한의 옷만 입은 벌거벗은 두 사람이 오직 자기 힘만으로 상대를 자빠뜨린다. 이 얼마나 쉬운가! 게다가 시합도 빠르고, 스모처럼 단판에 끝나는 게 아니라 아쉬우니 최소 삼세판은 한다. 그 와중에 전략, 전술, 수 싸움이 다양하고 기술이 좀스럽지 않다. 기술 한번 화끈하고 화려하다. 때깔 좋은 매운맛을 좋아하는 한국인 입맛에 딱이다.

한때 씨름이 부흥하려면 일본을 따라 프로 스모大相撲의 다양한 시스템을 따라가야 한다고 주장하는 사람이 있었다. 우리나라가 한창 일

본을 의식하고, 뭐만 하면 일본을 베끼면서도 일본을 극복해야 한다며 분열된 태도를 보이던 1990년대 중후반의 일이다. 세간에서 〈일본은 없다〉 〈일본은 있다〉 같은 책이 동시에 팔리곤 했다. 일본이 뭔가 잘되면 벤치마킹해서(까놓고 말해 베껴서) 성공을 거두자는 식이었다. 그러니 씨름이 부흥하려면 프로 스모처럼 뭔가 전통문화와 신비로운 것을 접합해서 팬들을 시합 외적인 면으로 끌어들여야 한다고 생각했던 것 같다.

그러나 이는 프로 스모의 성립 배경을 전혀 모르고 하는 소리다. 본래 프로 스모는 일본의 토착 종교에서 제사의 일환이던 게 세속에 퍼진 것이다. 프로 스모의 전신을 '헌금勸進, 칸진 스모'라고 부른다. '권진勸進'은 우리말에도 있는 불교 용어로 본래는 불교를 포교하기 위해 하는 행동을 말하나, 일본에선 변형되어 "절을 짓거나 불사를 위하여 신자들에게 보시布施를 청하다"라는 뜻이 되었다. 헌금 받으려다 아예 프로 씨름이 된 것이다. 현대의 프로 스모가 복잡한 의식을 여전히 유지하는 이유가 여기에 있다. 애초에 신사나 법당에서 하는 종교의식을 볼거리로 제공하면서 돈을 받는 엔터테인먼트 사업이다 보니 장엄하고 화려할수록 사람들이 좋아했던 것이다. 그러니 게임 과몰입으로 세계적으로 명성을 떨친 우리 겨레의 얼을 웅장하게 만들려면 전통문화를 연상케 하는 여러 스킨이나 세계관을 제시한다고 해서 될 일이 아니다.

그렇다고 누가 내게 스모를 좋아하냐 물으면 스모의 경기와 기술만 좋아한다고 말할 것 같다. 솔직히 까놓고 말해 나는 아직도 스모의 길고 긴 사전 의식인 '시키리仕切り'를 용서하지 못한다. 너무 지루하고

길다. 마찬가지로 일본의 스모처럼 시작하기 전에 진부터 빼는 짓거리를 우리 겨레가 용서할 리 없다. 애초에 인기 요인이 씨름 그 자체가 아니라 씨름에 딸린 부수적인 것이라면 씨름이 굳이 필요할까? 게다가 한국 사람은 그 부수적인 것 다 집어치우고 시합 자체를 잘하라고 요구하는 민족인데? 당연히 잘 안 먹힐 것이다.

오히려 씨름에서 너무 민속이나 민족을 강조하지 않았으면 하는 마음도 있다. 물론 씨름은 민속 씨름이고 또 우리 겨레의 얼이 담겨 있다. 하지만 씨름에 담긴 얼의 정체는 형식이 아니라 시합을 보며 느끼는 재미다. 그 증거로, 씨름 용어 대부분은 아주 오래전부터 쓰던 용어가 아니라 대부분 근대에 새로 생긴 말이다. 대표적으로 '천하장사'라는 말부터가 1959년에 새로 생긴 말인데, 〈김학웅의 씨름 이야기〉에서는 1959년 7월 서울에서 열린 제1회 천하장사 씨름대회에서 "처음으로 천하장사 명칭이 사용"됐다고 말한다. "당시 이승만 대통령 친필로 '천하장사 씨름대회'라 쓴 휘호를 한국일보사 장기영 사장이 하사받아 사용한 것"(91쪽)이라고. 일제강점기에서 해방 직전까지는 '장군'이라는 표현을 썼는데, 1959년 제1회 천하장사 씨름대회에서도 2위부터는 장군이라고 불렀다. '장사'도 그 전까지는 다른 표현을 썼다. 예를 들어 고려 때는 '용사勇士'라 했고, 조선 때는 '역사力士'라 했다(일본에서도 씨름선수를 '리키시力士'라고 부른다). 그 전에는 씨름 경기의 최고 우승자를 "그 판에서의 마지막 승리. 또는 마지막 승부를 가리는 일"을 뜻하는 '판막음'이라고 불렀다. 순조 때의 학자 홍석모가 쓴 〈동국세시기東國歲時記〉의 5월 단오조에 보면 젊은이들이 남산이나 북악산에 모

여 씨름을 하는데, "그중 힘이 세고 손이 민첩하여" 연달아 내기에서 이기는 사람을 "도결국都結局"이라고 한다. 민속학자 최상수의 〈한국의 씨름과 그네의 연구〉를 보면 "도결국의 국局은 판이라는 뜻이니, 도결국이란 우리말 '판막음'을 나타내는 말로서, 그 판에서 특히 힘이 세고, 손이 빠르고 하여 연전연승하는 이를 말하는 것"(38쪽)이라고 한다 (여기서 '결국'은 우리가 흔히 '결국에는' 할 때 그 결국結局이다). 요샛말로 하면 인기 게임 〈배틀그라운드〉에서 우승자를 이르는 '막타로 치킨 먹은 사람'이 결국 판막음 혹은 도결국이 된다. 그뿐만 아니라 대한씨름협회가 발간한 〈씨름교본: 씨름승단제 시행에 따른 이론과 실전의 지침서〉를 보면 금강, 태백, 한라, 백두라는 체급명도 국민 공모로 채택한 것임을 알 수 있다. 중요한 건 전통을 유지하는 것보다도 유지하면서도 재미있는가이다.

게다가 씨름은 서로 샅바로 단단히 고정한 상태로 벌이는 게임이라 다른 격투기 종목이라면 드물게 나오는 기술도 자주 등장한다. 모든 무술에는 소위 신비롭게 숨겨왔다는 뜻 그대로의 비장秘藏의 기술이 있다. 스모에는 '요비모도시呼び戻し, 불러 세우기'가 그 비장의 기술이다. 일본어사전에서 설명하는 요비모도시란 "상대방이 지른 한 손을 겨드랑이에 낀 채 상대의 몸을 당겼다가, 다른 손으로 세게 밀치어 자빠뜨리는 재주"라고 나오고, 영어로는 이를 "Pulling body slam"이라고 표기한다. 최근 프로 스모에서는 거의 등장하지 않아 '환상의 기술'로 불릴 정도인데, 원리만 놓고 보면 우리 씨름에서 가장 기초적인 기술이자 가장 많이 나오는 기술인 '잡채기'와 똑같다. 잡채기는 한쪽으로 먼

저 체중이 실리게끔 유도해 반동으로 무게중심이 반대로 쏠리는 아주 짧은 순간을 노려 반대쪽으로 확 채서 더 많이 쏠리게끔 가속을 가하는 기술이다. 스모에서는 서로 붙잡기까지 시간이 걸리고 메치기가 어려워 환상의 기술로 취급받지만, 씨름은 이미 서로 꽉 붙잡고 있는 상태라 훨씬 쉽게 기술을 걸 수 있다. 순서는 다음과 같다.

1. 상대방의 힘이 다리샅바를 매지 않은 쪽, 다시 말해 허리샅바 쪽 다리인 왼발 아래쪽으로 쏠리게끔 한다.
2. 여기에 반응해 상대방이 몸을 반대로 빼면서 무게중심을 반대쪽으로 옮긴다.
3. 비교적 움직임이 자유로운 다리샅바 쪽으로 몸을 확 돌리면서 다리샅바를 아래쪽으로 잡아채며 동시에 허리샅바를 잡아채 올린다(이래서 잡채기다).
4. 그러면 상대방의 몸은 머리가 아래로 쏠리고 왼발 쪽 몸이 위로 쏠리면서 고꾸라진다.

물론 '비기'인 만큼 잡채기란 기본기도 선수가 그냥 걸면 걸리는 쉬운 기술은 아니다. 먼저 상대방을 한쪽으로 쏠리게 하거나 들어 올렸다가 내려놓는 등 무게중심 이동이 선행돼야 한다. 그래서 일반적으로는 '들배지기'를 하다 연속 기술로 잡채기를 거는 식이다. "만 가지 기술을 쓸 줄 알아서 이름이 이만기냐"라는 찬사를 들었을 정도로 기술이 다양했던 전설의 천하장사 이만기 교수는 씨름의 기술을 대략

108가지라고 했다. 여기에 다양한 되치기로 108가지 기술은 몇 배로 더 불어난다. 덕분에 씨름은 경기마다 상황과 기술의 전개 방식이 변화무쌍하다. 씨름뿐 아니라 레슬링 역시도 상대방의 무게중심을 제압하는 것이 전제다. 이때 중요한 것은 상대보다 무게중심을 아래 두고, 최대한 자기 중심선에 끌어당기는 것이다. 그래야 먼저 자세가 안정되어 힘을 쓰기 좋고, 중력과 힘의 방향이 일치한다. 덕분에 힘이 더해져 커지고 상대방을 컨트롤하기도 좋아진다. 씨름에서 들배지기는 상대를 뽑아 들어 상대 샅바가 배보다 위로 올라가게 만드는 기술이다. 들배지기에 걸리지 않더라도, 흔히 씨름 선수들이 '뽑는다'라고 표현하며 상대를 몸 쪽으로 끌어당기면서 드는 것은 다양한 기술이 나오기 위한 전제 조건이나 다름없다. 보통 씨름 기술은 들배지기나 배지기로 상대를 완전히 혹은 어느 정도 뽑은 상태에서 시작한다. 아니면 여기에 대처하는 반격으로 시작하거나.

또 다른 우리 겨레의 민속놀이, 블리자드사의 비디오게임 〈스타크래프트〉의 개정판이라 할 수 있는 〈스타크래프트: 리마스터〉의 온라인 게임용 서버 안내문에는 나라마다 다른 안내문이 적혀 있다. 대부분은 나라마다 게임하는 방식에 어떤 특징이 있나 정도를 안내하는 내용이다. 그런데 한국 서버만은 유독 경고문이다. "조용한 아침의 나라는 전쟁의 병법을 통달하여 지구상에서 가장 명성 높은 〈스타크래프트〉 선수의 고향으로 두각을 나타냈도다. 이 아수라장에 아무 생각 없이 들어가지 말지어다(The Land of the Calm Dawn has mastered the art of war, and emerged as home to the most renowned StarCraft players on Earth. Do not

arrive idle to this melee)." 이 정도로 〈스타크래프트〉에서 명성을 얻은 데는 평범한 플레이어조차 게임을 유리하게 풀어 나가기 위해 최적화 된 게임 플레이 방식을 따르는 점이 큰 몫을 했다. 이를 가리켜 다른 나라 사람은 게임 플레이가 대부분 비슷하고 개성이 없다며 꼬집으며, 게임을 즐기지 않고 이기려고만 한다고 비난하곤 한다. 마찬가지로 씨름에서도 이러한 '천편일률 테크트리'가 문제 된 적이 있었다.

한때 프로 스모에서도 고니시키, 아케보노, 무사시마루 같은 하와이 출신의 200킬로그램이 넘는 괴물 같은 거구들이 씨름판 밖으로 붙잡거나 밀치는 방식으로 손쉽게 승리해 스모판을 장악한 적이 있다. 씨름 역시 1990년대 중반부터 2010년대 후반까지 체중이 많이 나가는 거인 선수가 늘면서 비교적 단순한 기술인 밀어치기만 시도하는 싱거운 경기를 계속하면서 쇠퇴 일로를 걸었다. 무지막지하게 덩치가 크고 뚱뚱한 선수가 어깨로 밀어붙여 덮쳐버리는 일명 '밀어치기 씨름'이다. 같은 거인이라도 이태현처럼 전통적인 기술 씨름을 하는 선수보다는 체격으로 승부를 보려는 최홍만 같은 선수가 늘었다. 물론 최홍만이 씨름판을 떠나자 씨름에서 이슈가 될 만한 일도 줄어들었지만.

왜 기술이 단순해졌을까? 선수가 너무 무거워서다. 선수의 체중이 너무 많이 나가면 수직으로 뽑을 수 없고, 결국 사용할 수 있는 기술은 체격 차이를 이용한 수평 이동인 밀어치기밖에 없다. 그렇다고 거구의 선수가 뽑지 않느냐 하면 그렇지도 않다. 거인인 만큼 뽑는 것도 잘한다. 단지 할 필요가 없어서 안 할 뿐이다.

위기감을 느낀 대한씨름협회는 시합 중 다양한 기술이 나오려면

밀어치기보다는 들배지기 위주로 유도하는 게 더 재미있어질 것이라 봤고, 들배지기가 쉽게 나오도록 단계적으로 체중 상한선을 줄여갔다. 그 결과 2019년에는 상한선이 140킬로그램까지 줄어들었다. 덩치 크고 무거운 선수끼리 누가 먼저 밀어치기를 하나 눈치 게임이나 벌이는 수평 이동 일색의 싱거운 전개 대신, 들배지기 같은 허리를 쓰는 수직 이동 방식의 큰 기술을 사용할 것으로 내다본 것이다. 예상은 적중했다. 최근에는 들배지기 씨름의 부작용(?)으로, 선수들이 기술 씨름의 정밀도를 높이기 위해 체중 상한 한계까지 근육으로 꽉꽉 채운 보기 좋은 몸매를 만들기 시작했다. 더욱이 씨름과 거리가 멀던 사람들마저 선수를 '씨름돌(씨름+아이돌)'이라 부르며 관심을 가지는 추세다. 별다른 의식이나 이벤트를 벌이지 않아도 우선 눈이 즐거운 것이다.

요즘 씨름은 박진감 넘치고 격렬하면서도 변화무쌍하다. 특별한 이벤트를 가미하지 않아도 몸을 보면 그냥 즐거워진다. 중계방송은 줄었지만 방송국에서 유튜브를 통해 생중계하기도 하고, 씨름 선수가 직접 유튜브에 영상을 올리는 일도 늘었다. 접하기 쉬워진 씨름, 다시 한 번 관심을 가져보는 건 어떨까.

아름답고 완벽한 운전을 위해
모터스포츠

이진욱

 남자라면 대부분 좋아하는 방법에 차이가 있을 뿐 자동차를 싫어하는 경우는 거의 없다. 누구는 멋진 디자인에 빠져 자동차를 좋아하고, 누구는 엔진의 마력馬力 숫자에 빠져 차를 좋아하기도 한다. 나는 이와는 조금 다른 방식으로 자동차에 빠져 산다. 바로 자동차를 운전하는 것에 심취한 것이다. 게다가 단순히 이동하는 운전이 아니라 얼마나 빠르고 완벽하고 아름답게 운전하는지가 내 관심사다. 아름다운 운전? 그게 뭐냐고 반문할 법하다. 아마 자동차 운전에 빠진 사람들만이 공감할 수 있는 부분이 아닐까 싶다. 하지만 한 치의 실수도 없는

완벽한 운전으로 빠른 랩타임lap time을 기록하는 것을 보면 아름답다는 생각이 절로 든다.

친구 따라 강남 간다고, 나는 고등학교 때 친구가 보여준 만화 〈이니셜 D〉 때문에 자동차 운전에 빠졌다. 작품의 주인공 타쿠미가 도요타 트레노를 타고 갖가지 스포츠카들을 제쳤던 짜릿한 순간처럼 운전만 잘하면 차와 상관없이 경주에서 이길 수 있다는 것에 큰 매력을 느꼈다. 이런 경우 보통 불법 레이스나 자동차 튜닝에 빠지기도 하는데, 무리하게 돈을 쓸 수 있는 환경이 아니었기 때문에 다행히도 오로지 운전에만 집중할 수 있었다. 한때는 신차 시승기를 적는 자동차 블로그를 운영하기도 했다. 그렇게 운전과 자동차에 미쳐 살면서 언젠가는 모터스포츠motor sports를 해보리라 생각만 가지던 차, 수술과 항암 치료 이후 본격적으로 뛰어들게 됐다.

당장 해야겠다는 생각에 무리해 대출까지 받았다. 그동안 모은 돈도 있긴 했지만 막 직장 생활을 시작한 사회 초년생에게는 꽤 큰 금액이 필요했기에 두 번 생각하지 않았다. 그만큼 큰 결심을 해야 시작할 수 있는 것이 모터스포츠이긴 하다. 일단 무조건 경기를 하고 보자는 생각에 출전한 경기에서 예선 29등, 결승 28등의 성적을 거뒀다. 모터스포츠는 스프린트 레이스에서 가장 빠른 기록을 낸 순서로 출발 순서를 정하는 예선과, 시작과 동시에 지정된 랩lap, 바퀴 수을 완료하는 순서로 결정되는 결승으로 진행된다. 지금 생각하면 말도 안 되는 결과인데, 어쨌든 그 후 나는 모터스포츠에 푹 빠졌다. 특별히 누구한테 배울 기회도 없어서 인터넷의 글에 의존하고 머릿속으로 생각하며 틈만 나

면 연습했다. 지금에서야 알게 된 사실이지만 엄청나게 위험한 모험을 다행히 큰 탈 없이 지나간 것이었다.

사람들은 선수라면 무조건 후원을 받아 공짜로 차를 타거나 반대로 온전히 자기 돈만으로 레이스를 한다고 알고 있을 것이다. 그럴 수도 있고 아닐 수도 있다. 간단하게 모터스포츠를 하면서 상금 및 관련 업무로 돈을 버는 드라이버와 그렇지 않은 드라이버로 분류할 수는 있다. 자기 돈을 투자해 모터스포츠를 즐기더라도 다른 외적인 일로 더 많은 돈을 버는 드라이버를 프로가 아니라고 할 수는 없을 테고, 당연히 다양한 형태의 드라이버가 있고 이는 한국뿐만 아니라 전 세계적으로도 마찬가지라고 보면 된다. 나는 그나마 운이 좋은 편으로 개인 후원도 받고 있으며 모터스포츠와 관련된 일 또한 꾸준히 하고 있다. 물론 더 높은 클래스로 올라가기 위해서는 더 많은 후원을 유치하고 그밖에도 자신의 가치를 높이기 위해 노력하는 것은 모든 드라이버가 다 마찬가지다.

모터스포츠는 한마디로 말해 엔진이 달린 이동체로 즐기는 스포츠다. 오토바이, 제트스키, 보트, 자동차 등 승차 대상에 모터가 달렸다면 모두 모터스포츠다. 왜 스포츠일까? 모터스포츠는 정해진 규정과 지정된 경쟁 방식에 의해 순위를 가르는 운동이기 때문이다. 스포츠에서 시작해 운동으로 넘어오니 왜 운동이냐고 반문할 수도 있을 것 같다. 그러나 모터스포츠 역시 단순히 차만 빠르게 타면 되는 것이 아니라 다른 운동처럼 체력과 정신력 등을 필요로 한다. 예컨대 모터스포츠는 시작과 동시에 항상 가벼운 조깅 상태를 유지하다 접전 상황이

닥치는 순간 전력 질주한다고 생각하면 된다. 운전에 무슨 체력이냐고 할 수 있는데, 사실 일상생활에서 운전하는 보통의 자동차는 운전자가 조작하기 쉽도록 제작된 것이다. 당연히 거의 힘이 들지 않는다. 하지만 실제 레이스용 자동차는 오직 기록만을 위해 만들어진 기계다. 보통 운전보다 까다롭고 힘도 많이 들기 마련이다. 밖에서 보면 쉬워 보이지만 막상 선수처럼 30분만 운전해도 땀을 뻘뻘 흘리고 지쳐서 못하는 사람도 많다. 겨울에도 땀을 흘리는 운동이 바로 모터스포츠다.

운전은 누구나 할 수 있는 간단한 능력으로 생각되기 쉽다. 하지만 '빠르고 안전하게' 운전하는 것은 전혀 다른 이야기다. 빠르게 운전하기 위해서는 집중력, 체력, 순발력, 판단력, 여기에 더해 많은 경험까지 필요하다. 최근 최상위 카테고리인 F1 선수들의 연령이 낮아져 20대 초중반이 평균 연령을 이루긴 했지만 젊다고 무조건 유리한 것은 아니다. 젊은 드라이버는 체력적인 면에서 강점을 보이는 반면 나이 지긋한 드라이버는 두뇌 플레이에 강하다. 그래서 다양한 연령대의 드라이버가 출전하는 경우 재미난 상황이 많이 연출된다. 여기서 주목해야 하는 부분은 상위권 선수들은 나이가 들어도 꾸준히 체력을 관리한다는 점이다.

그 때문인지 오히려 나이 지긋한 선수가 더 좋은 결과를 내는 경우도 많다. 대표적인 예가 현대자동차 i30 TCR을 타는 외국인 선수 가브리엘 타퀴니Gabriele Tarquini다. 1962년생 할아버지(?)로 2018년 TCR 월드클래스 챔피언에 올랐으며 2019 시즌에도 쟁쟁한 후배들 사이에서 실력을 뽐내는 멋쟁이다. 또 현대차를 타고 출전 중인 1974년생 세바

스티앙 로브Sébastien Loeb는 9시즌 연속 챔피언 타이틀을 차지한 월드 랠리 챔피언십World Rally Championship, WRC의 전설적인 존재로, 지난해만 해도 WRC에 잠깐 스폿 출전해 바로 우승해버린 거물이다. F1 선수 중에는 1979년생 키미 래이쾨넨Kimi-Matias Räikkönen도 있으니 단순히 젊고 체력이 좋다고 해서 잘할 수 있는 스포츠는 절대 아니다. 이런 이 유에서 나 역시 늦은 나이에도 월드클래스까지 도전해보겠다는 목표 를 가지고 연습하며 기회를 엿보고 있다.

입문자에게는 레이싱 게임을 적극 추천한다. 게이머에겐 '전자오 락'에 불과할지 몰라도 모터스포츠 선수에게 레이싱 게임은 일종의 시 뮬레이션으로 활용된다. 실제로 가장 저렴하게 실력을 올릴 수 있는 방 법이며 다양한 시도를 해볼 수 있어 실력 향상에도 도움이 된다. 자동 차로 한다면 한 번의 실수로 적게는 수백만 원, 많게는 수천만 원을 공 중에 뿌릴 수 있는 게 모터스포츠이기 때문에 입문자에게 시뮬레이션 게임은 더더욱 필수적이다. 자동차와 마찬가지로 투자금에 따른 장비 의 수준은 천차만별이지만 맘만 먹으면 얼마든지 저렴하게 구비할 수 있다. 〈아이레이싱iRacing〉〈아세토 코르사Assetto Corsa〉〈그란 투리스모 Gran Turismo〉〈프로젝트 카스Project Cars〉〈F1〉〈WRC〉 등 다양한 게임이 시뮬레이션으로 활용된다. 잘 모르겠다면 주변 시뮬레이션 게임방을 찾아도 좋고, 더 구체적인 방법을 알고 싶다면 나한테 문의해도 좋다.

그렇게 준비해 서킷 라이선스 교육과 드라이빙 스쿨을 이수하고 한국자동차경주협회KARA에 등록하면 경기에 참여할 수 있는 최소한의 조건은 갖춘 셈이다. 이후 자기 자동차를 타고 서킷에 가 서킷 라이선

스를 발급받고 주행 티켓을 산 다음 주행하면 된다. 안전한 주행을 위해 드라이빙 코치를 받으면 좋지만 동호회에서 진행하는 프로그램을 이용하면 좀 더 저렴하게 시작할 수 있다. 다시 한번 강조하지만, 시작에 앞서 반드시 생각할 것 중 하나는, 모터스포츠는 절대로 저렴한 스포츠가 아니라는 것이다. 카레이싱을 꿈꾸는 사람들에게 다소 실망스러운 이야기일 수는 있지만 현실이 그렇다. 물론 각자의 환경에 따라 투여되는 금액 역시 제각각이기에 단정적으로 말하긴 어렵다. 만약 인상적인 경기를 보여줄 수 있다면 금세 좋은 팀에 소속돼 금전적인 면 대부분을 해결할 수는 있다. 그만한 운과 실력을 갖췄다면 말이다.

그런 의미에서 국내 모터스포츠 대회에 도전하는 것도 한 가지 방법이다. 국내만 해도 굉장히 다양한 경기가 열린다. 바이크를 좋아하는 사람이라면 한국모터사이클연맹에서 정보를 찾으면 된다. 자동차로 입문하고자 한다면 소형 오픈휠open-wheel 자동차인 '카트'를 가지고 하는 경기인 카트 챔피언십, KIC-CUP 카트대회를 추천한다. 그 외 일반적인 카레이싱 대회로는 한국 프로대회인 슈퍼레이스가 있으며, 아마추어 대회인 코리아 스피드 페스티벌Korea Speed Festival은 현대 N 페스티벌로 변경되어 아반떼, 벨로스터N 등 동일 차종, 동일 스펙으로 경쟁하는 '원메이크' 대회의 명맥을 유지하고 있다. 국내 내구레이스주어진 시간 누가 더 오래 달리는지를 겨루는 레이스로는 슈퍼챌린지가 있으며, 100만원 미만의 차로 즐기는 언더100이라는 대회도 있다. 그 밖에도 SUV/RV 자동차 레이싱으로 유명한 넥센 스피드레이싱대회, 서킷에서 주최하는 KIC-CUP을 비롯해 최근에는 래디컬 컵 아시아Radical Cup Asia 레이

스가 추가되는 등 정말 다양한 모터스포츠 대회가 열린다. 아쉽게도 포뮬러 F1 머신으로 겨루는 포뮬러 대회와 오프로드를 달리는 랠리 대회는 국내에서 진행되고 있지 않다. 카레이싱은 매년 대회와 규정이 바뀌고 있으므로 관심 있는 사람들은 다시 정보를 찾아보길 바란다.

나에게 있어 모터스포츠는 취미이자 직업이다. 드라이버 활동과 방송, 기고, 코치, 인스트럭터, 행사 기획 등 모터스포츠와 관련한 다양한 분야를 통해 계속해서 나만의 영역을 만들어가고 있다. 가까운 미래에 기회가 된다면 자동차와 관련한 사업을 할지도 모르겠다. 어쨌든 모터스포츠를 하면서 나는 인생이 많이 바뀌었다. 그리하여 이렇게 소개할 수 있게 되었다. 저는 레이싱 드라이버 겸 해설위원으로 활동하는 이진욱입니다.

3차원으로 도약해
인간을 해방하다
비행기

최용수

나는 비행기를 정말 좋아한다. 인간이 아닌 것 중에서 그 무엇보다 좋아한다. 나는 반려동물과 함께 살고 있지도 않기에 "인간이 아닌 것 중"이라는 말에는 거짓이 없다. 좋아해서 시작했고, 지금 업으로 삼고 있는 음악보다 훨씬 좋아한다. 만약 신이 존재해서 나에게 '묻지도 따지지도 않고 너를 파일럿으로 만들어주겠다. 하지만 더 이상 그 어떤 음악 활동도 못 할 것이며, 심지어는 6개월 안에 정수리 탈모인이 될 것이다'라고 해도 나는 머리를 박박 밀고 당장 내 작업실의 방음벽을 해머로 박살 내서 용달차에 실어 건축폐기물 처리장으로 보내버리고,

악기와 장비들을 '당근마켓'에 급매물로 팔아버린 후 공항으로 달려갈 것이다.

당연히 어린 시절의 꿈은 조종사였다. 그런데 눈이 나쁘면 조종사가 될 수 없다는 말에 빠른 태세 전환을 거쳐 항공우주공학자가 되겠다고 이미 초등학교 3학년 때 결정했다. 그러나 의외의 복병이 나타났다. 그것은 바로 사춘기. 세상 모든 것이 무의미하고 하찮다고 느끼고 있을 때, 다른 한 가지가 눈에 들어와버렸다. 그것은 바로 록음악이었다. 비틀스The Beatles, 메탈리카Metallica, 너바나Nirvana, 라디오헤드Radiohead 같은 록스타를 추종하기 시작했으며, 항공우주공학과로의 진학을 위해 고등학교 때 이과를 선택했어야 했음에도 문과를 선택해 대차게 철학과로 진학하고, 이후에는 어쩌다 프로 뮤지션이 되어버렸다. 사춘기 때부터 십수 년간 제1의 관심사는 음악이었다. 당연했다. 비행기는 나 혼자서만 몰두하는 외로운 '덕질'이었으나 음악은 늘 함께할 친구가 있었기 때문이다.

20대 후반쯤 음악인으로서 어느 정도 자리 잡고, 조금 여유가 생겨 유럽 배낭여행을 계획했다. 첫 해외 출국이니 인천공항에 일찍 가서 면세 구역을 돌아다니며 이것저것 구경했다. 그런데 내가 비행기 기종을 다 알고 있는 것이다. 저건 보잉 737, 이건 A330, 세상에 A300이 아직 날아다녀? 그때서야 다시금 떠올렸다. 아, 나는 비행기를 무척 좋아했구나, 하고.

유럽에 가기 위해 처음 탄 비행기는 보잉Boeing사에서 나온 747 기종이었다. 어쩌면 여객기 중에서 가장 유명한 기종은 B747일 것이다.

'점보기'라는 별명으로도 불리는 이 기종은 엔진이 날개에 4개 달려 있고, 기내의 통로가 두 줄로 된 '광동체'기며, 기수 부분이 2층으로 되어 있다. 보통 여객기 하면 사람들이 딱 떠올리는 그 기종이다. 처음 개발된 지는 꽤 오래되었다. 1970년에 첫 비행을 했으니 벌써 50년이나 되었다. 이전까지는 기껏해야 200명가량이 타고 대서양을 겨우 건널 수 있는 비행기가 전부였지만, 무려 450명 정도를 태우고 1만2천 킬로미터를 날 수 있는 B747의 등장으로 항공 산업은 한 단계 도약했고, 보잉사는 지금까지도 업계 최고의 자리를 지키고 있다. 나를 비롯한 항공기 마니아들 중 상당수가 이 747로 말미암아 비행기에 빠져든 경우가 많을 것이다. 그도 그럴 것이 747은 나머지 모든 항공기를 압도하는 크기를 자랑한다. 떨리는 마음을 안고 아시아나항공 B747에 탑승했을 때를 아직도 기억한다. 무려 비행기 안에 계단이 있는 것이다. 고향 본가에도 없는 계단이 비행기에 있다니. 내 첫 해외여행에서 가장 인상적인 순간을 꼽으라면 사진으로만 보던 이스탄불의 성소피아대성당을 처음 봤을 때도, 오스트리아 빈의 게스트하우스에서 대마초 피우는 청년을 마주했을 때도 아니다. 우리 집보다 큰 2층짜리 비행기가 실제로 하늘을 날아다니고, 그 안에는 계단도 있다는 사실을 직접 목도했을 때다.

살면서 맨 처음 탄 비행기가 B747이라는 점은 개인적으로 참 의미심장하다. B747은 1970년 등장과 함께 항공 산업의 새 장을 열었고 2008년에는 내 덕질의 새 장을 열었다. 유럽 여행에서 돌아온 후, 나는 다시 음악 활동에 매진했다. 모 유명 뮤지컬 음악감독 밑에서 편곡자

로 일할 기회가 생겼고, 그곳에서 인정받기 위해 견마지로를 다했다. 하지만 내 마음 한쪽에는 이미 공항과 연결되는 포털이 열렸다. 돈을 아끼고 시간을 내서 항공권을 샀다. 한참 동안 대륙을 건너갈 여유가 나지 않아 가까운 일본이나 대만을 종종 갔다. 이때 주로 기내 좌석 사이 통로가 한 줄로 배치되어 있는 '협동체' 사이즈의 작은 비행기를 타고 다녔다. 기종은 보통 보잉 737이나 에어버스Airbus A320이다. 둘 다 비슷한 스펙의 협동체 쌍발기로 150~200명 정도를 태우고 최대 6천 킬로미터 정도를 날 수 있는, 중단거리 수송에 특화된 기종이다.

(좌)보잉 B737-800 (우) 에어버스 A320

저가항공사에서 특히 많이 사용하는 기종이다 보니 사람들은 거대한 광동체기인 B747이나 A380 옆에 주기되어 있는 협동체기를 보고 '얘걔, 비행기가 뭐 이렇게 작아? 저가항공사라 그런가…' 하는 실망을 하기도 한다. 반면 내가 이 친구들에게 가지는 마음은 친숙함과 고마움이다. 아마 저 기종들이 없었다면 유럽 여행을 다녀온 후 긴 시간을 '여행앓이'로 보낼 수밖에 없었을 것이다. 단거리를 낮은 비용으로 비행할 수 있는 B737과 A320이 있기에 저가항공사의 가격이 낮게 유지되고 있고 누구나 쉽게 항공권을 구매할 수 있다. 그 덕에 나를 포함한

많은 이들이 여행의 꿈을 이룰 수 있다. 작은 체구에 하루에도 몇 번씩이나 이착륙하며 가깝게는 제주도, 멀리는 방콕까지 시내버스처럼 우리를 실어 나르는 항공업계의 진정한 일꾼들로, 생각보다 작다는 이유로 실망할 친구들이 아니다. 세상에는 연예인이나 정치인처럼 스포트라이트를 받는 유명인보다 그저 하루하루 열심히 살아가는 우리 같은 사람들이 훨씬 많다. 마찬가지로 여객기계의 아이돌 B747 시리즈가 1400여 대 팔리는 동안 '진정한 일꾼' B737과 A320은 각각 1만5천 대 정도 팔렸다. 실제로 우리나라 공항에서도 이 두 기종을 가장 많이 볼 수 있다. 심지어 김포공항에 가면 국내선 항공기 10대 중 9대가 두 기종 중 하나다.

B737과 A320은 스펙도 외모도 너무 비슷하지만 구분하는 방법은 의외로 간단하다. 밖에서 봤을 때 작은데 늘씬한 기분이 든다 싶으면 A320이고, 납작한데 꼬리날개만 크다 싶으면 737이다. 또 창문이 네모에 가까우면 당신은 B737을 타고 있으며, 비행기가 출발하기 전 기내에서 개 짖는 소리 비슷한 것이 들린다면 A320을 타고 있는 것이다. 이것은 엔진이 한쪽만 켜져 있을 때 PTUPower Transfer Unit라는 장치가 유압조정을 하면서 나는 소리다. 그러니 걱정하지 마시라. 기체에 문제가 있는 것이 아니다. 개가 멍멍 하고 짖듯, 에어버스의 PTU는 원래부터 월월 하고 짖는다. 가끔 비행기가 작아서 무섭다는 사람도 있는데, 딱히 두 기종이 사고율이 높은 것도 아니다. 오히려 사고율은 엔진이 세 개 달렸던, 더글러스사의 DC 시리즈가 높았다. 여담으로, 비행기 사고로 죽을 확률은 탑승객 1억 명당 2명 정도다. 그리고 2019년

인구 10만 명당 교통사고 사망자 수는 6.3명이며, 로또에 당첨될 확률
은 800만분의 1 정도다.

앞서 잠깐 언급한 A320을 제작한 에어버스사는 유럽 각국이 연합
해 만든 여객기 제작사다. 현재 보잉과 함께 항공제작업계의 양대 축
으로 인정받지만, 아직까지는 보잉이 더 잘 팔린다. 그래서인지 나는
보잉보다는 에어버스에서 나온 비행기에 조금 더 마음이 간다. 에어버
스의 성장기는 마치 내가 뮤지션이 되어가던 과정을 떠올리게 한다.
어쩌다 프로 뮤지션이 되기는 했지만 그 과정은 순탄치 않았다. 애초
에 전공도 아니었거니와, 스물다섯이라는 비교적 늦은 나이에 시작했
다. 떼인 작업비만 해도 중형차 한 대는 뽑을 수 있을 정도며, 모 신인
가수의 데뷔앨범에 투자자와 프로듀서로 참여했다가 된통 망한 적도
있고, 밴드도 세 번이나 해체한 경험이 있다. 꽤나 도전적인 길이었다.
그러다 보니 자연스럽게 후발 주자의 도전기에 관심을 가지게 된다.
보잉을 넘어서기 위해 걸어온 에어버스의 도전사는 나에게 꽤 큰 울림
으로 다가왔다.

(좌) 에어버스 A340-600 (우) 에어버스 A380

미국의 보잉이나 더글러스가 1930년대부터 비행기를 만들어내고
있을 때 에어버스는 1974년에야 A300이라는 첫 비행기를 출시했다.

안 팔려서 거의 망할 뻔한 걸 대한항공에서 40대를 구매한 덕에 기사 회생했다. 이후 보잉의 B747을 따라잡기 위해 A340이라는 엔진 4개 짜리 대형 항공기를 만들었지만, 보잉에서 내놓은 777이라는 대형 쌍발기에게 패배했다. 다시 B747을 이기기 위해 객실 전체가 2층으로 되어 B747마저 압도하는 A380을 개발해 엄청난 주목을 받았다. 그러나 항공운송시장 판도가 B747이나 A380 같은 엔진 4개 달린 초대형기보다는 A330이나 B787과 같은 중형 쌍발 여객기를 선호하는 쪽으로 방향을 틀면서 조기 단종됐다. 그래도 이런 노력들 덕에 항공사들로부터 기술력을 인정받았다. 현재는 A350이라는 최신예기로 보잉의 최신예기인 B787과 팽팽하게 맞서고 있다.

에어버스의 기종들은 자동화가 잘되어 있어서 조종하기 조금 더 편하다고는 한다. 그래도 비행이라는 것이 원체 기상 상황에 많이 좌우되다보니 에어버스나 보잉이나 승차감(?)은 별반 차이가 나지 않는다. 마찬가지로 기내 편의 시설도 비슷하다. 그럼에도 나는 항공사별 가격 차가 압도적인 수준만 아니라면 기왕이면 에어버스 항공기를 투입하는 항공사를 이용한다. 누군가에게는 유난스럽게 느껴질 수도 있다. 그러나 이는 내게 자동차를 사면서 브랜드와 모델을 따지는 일과 다르지 않다. 실은 자동차도 비슷한 가격대 모델이라면 특화된 부분은 조금 다를지언정 전체적인 성능은 엇비슷하다. 가격 요소를 제외하면 오히려 브랜드 이미지나 디자인 같은 감성적인 요소에 구매가 좌우되는 것이다. 마찬가지로 나에겐 보잉보다는 에어버스 항공기를 타는 일이 보다 나의 감성을 자극하는 일이다.

여행과 여행 사이의 일상에서는 틈날 때마다 인천공항의 비행기를 볼 수 있는 오성산 전망대와, 김포공항 롯데몰 옥상에 가서 비행기를 구경한다. 꽤 오래전에 당시 '썸'타던 여성분과 인천공항 오성산 전망대를 간 적이 있다. 비행기를 보면서 저기 착륙하는 기종은 B787, 저기 이륙하는 기종은 A330 등등 보이는 비행기의 기종에 대해 이야기했었다. 그날 이후 다시는 그분을 만날 수 없었다. 소개팅에 나간 카이스트 대학원생이 왜 엑스포다리가 무너지지 않는지 소개팅 상대에게 설명한 후 차였다는 이야기가 떠올랐다. 친구들도 마찬가지다. 날아가는 민간 항공기의 비행 궤적을 표시해주는 '플라이트레이더24Flightradar24'라는 앱을 켜서 기종과 항공사를 확인할 때마다 또 이상한 것 찾아본다고 핀잔을 준다. 항공기를 탐하는 일은 늘 외로운 일이었다.

그럼에도 나는 왜 비행기를 좋아하는 것일까? 좋고 싫은 데에 이유가 어디 있냐는 말도 있지만 철학을 전공해 인과관계에 대해 배운 사람으로서 그런 식으로 대충 뭉개고 넘어가기에는 학교에 갖다 바친 등록금이 너무 아깝다. 그래서 비행기를 좋아하는 이유에 대해 한참을 생각했고, 잠정적 결론을 내렸다. 사람의 몸만으로는 어떻게 해도 2차원을 벗어나 이동할 수가 없다. 그리고 생활 속에서 직접 접할 수 있는 가장 복잡한 기계장치는 바로 비행기다. 정교하게 조율된 복잡한 기계장치인 비행기가 있기에 우리는 비로소 2차원을 넘어 완전하게 3차원 세계를 누비고 다닐 수 있는 존재가 되었다. 비행기는 고도로 발달한 현대 과학기술의 정수임과 동시에 인간을 해방시킨 도구인 셈이다. 이는 어쩌면 사람들이 음악을 좋아하는 이유와도 비슷하다. 음악은 그저

실체라고는 공기의 진동에 불과한 소리에 음높이와 박자라는 규칙을 부여한 것이다. 규칙에 맞춰 정확히 조율된 악기들로 음악을 연주하면 일상의 언어를 넘어서는 새로운 표현의 장이 열린다. 그래서 나는 역사상 가장 드라마틱한 발명은 문자도, 화약도, 컴퓨터도, 인터넷도, 스마트폰도 아닌 음악과 비행기의 발명이라고 주장한다.

안타깝게도 작금의 코로나19는 음악인이자 '비행기 덕후'인 내 삶을 바닥으로 메다꽂아버렸다. 여수에 라디오 게스트로 출연하기 위해 내려갈 때 늘 비행기를 타고 가긴 한다. 그래도 역시 비행기는 인천공항에서 다양한 기종을 타야 만족스럽다. 어서 빨리 코로나 시대가 끝나고, 2차원을 벗어나 3차원의 세계 속에서 마음껏 음악 하고 마음껏 비행기를 탐하고 싶다.

자연에 스며드는 방법
캠핑

류정민

 광활한 대자연 속에 배낭을 메고 들어가 뚝딱뚝딱 나만의 집을 짓는다. 뼈대인 폴pole을 연결하면 텐트, 테이블, 의자가 순식간에 완성된다. 오늘의 우리 집을 지을 곳은 과연 어떤 곳일까? 찬찬히 탐색하는 시간을 가져본다. 산책이 될 수도, 숨이 차오를 정도로 힘든 트레킹이 될 수도 있다. 한정된 재료로 간단하지만 맛있는 음식을 해 먹는다. 사실 밖에서 해 먹는 음식은 뭐든 맛있다. 하다못해 청양고추 썰어 넣은 라면도 여느 다이닝 부럽지 않다. 노을이 지는 모습도 놓칠 수 없지. 도시에서는 감히 상상도 할 수 없는 아주 새빨간 태양이 뜨겁게 타오

르다가 저무는 광경에 흠뻑 빠져든다. 잔잔한 음악에 달콤한 술 한 잔 즐기다보면 어느새 캄캄한 밤이 찾아오고 귀뚜라미 우는 소리가 들린다. 화로대에 장작을 올려 불을 지피고 멍하니 '불멍'을 하는 동안 군고구마, 군밤 등 취향에 맞는 디저트를 준비한다. 마시멜로를 꼬챙이에 꽂아 굽거나, 귤을 구워 먹어도 좋다. 달달한 맛이 입안에 확 퍼진다. 장작을 다 태우고 남은 숯불을 가만히 들여다본다. 빨갛게 반짝이는 숯불이 마치 우주 같다. 달빛과 별빛은 스치듯 지나가며 한 줄기 빛을 건네고 운이 좋으면 별똥별이나 오로라를 만나는 날이 오기도 한다. 쌩쌩 부는 바람에도 끄떡없는 아늑한 텐트 속, 따뜻한 물 가득 담은 보온 물주머니를 챙겨 보금자리로 들어간다. 발가락 꼼지락거리며 들어간 침낭 속에서 푹 자고 일어나 어디선가 들려오는 새소리를 알람 삼아 개운하게 하룻밤을 보내는 일. 나의 캠핑 이야기다.

언택트 여행법으로 뜻밖의 호황을 맞은 캠핑 시장. 코로나 시대 최대 수혜라고 해도 과언이 아니다. 차박부터 오토캠핑, 백패킹까지 종류별로 다양하게 캠핑을 즐기는 사람들이 늘면서 값비싼 장비 때문에 쉽사리 시작하기 어려웠던 캠핑의 벽이 점차 허물어지고 있다. 캠핑 Camping의 사전적 정의는 "텐트 또는 임시로 지은 초막 등에서 일시적인 야외 활동을 하는 여가 활동"이다. 야영野營이라고도 한다. 캠핑은 원시인류가 지푸라기로 지은 움집과 사냥한 동물의 가죽으로 만든 '텐트'에서 지내는 순간 시작됐다. 그들은 굳이 동굴을 찾아다니지 않아도 비와 눈, 바람을 비롯해 자연재해와 맹수로부터 몸을 보호할 수 있게 되었다.

캠핑의 기술과 장비가 비약적으로 발달한 건 전쟁 때문이었다. 무기뿐만 아니라 어디서든 먹고 잘 수 있는 캠핑 장비야말로 전쟁에서 이기기 위한 중요한 수단이었고, 오늘날 우리가 사용하는 장비도 대부분 전쟁 통에 만들어졌다. 그 덕분에 70, 80년대 우리나라 캠핑 초창기 시절에는 미군이 사용하던 A형 텐트와 반합, 야전삽 등의 장비를 사용하는 모습도 쉽게 볼 수 있었다. 물론 군용 장비 특유의 튼튼함과 밀리터리 무늬 덕에 지금까지도 마니아층이 단단하다. 레저로서의 캠핑은 1860년 미국 남북전쟁 무렵 워싱턴의 거너리학교 교장이었던 F. W. 건이 주도한 것으로 알려져 있다. 캠핑의 교육적인 가치에 주목한 그는 아이들이 캠핑을 통해 공동체 생활을 배울 수 있다고 여겼다.

90년대 초반부터 우리나라도 그간 낚시나 등산의 부수적인 수단이던 캠핑이 캠핑 그 자체를 즐기는 레저로 자리 잡기 시작했다. 나의 어린 시절이자 부모님의 젊은 날에도 지금처럼 캠핑 붐이 한 번 일었고, 우리 가족도 아빠 친구 가족들과 함께 유원지나 계곡으로 캠핑을 떠나곤 했다. 탕탕, 망치로 펙peg, 천막용 말뚝을 박는 소리가 퍼져 나가고 요리조리 움직이는 아빠와 서포터인 엄마의 손길이 닿자 금세 커다란 집이 지어졌다. 버너와 코펠과 집에 있는 살림살이를 총동원해 아빠 친구 가족들, 또래 친구들과 메뚜기 잡고 빙어 낚으며 여기저기 뛰어놀았던 기억이 있다.

초등학교 걸스카우트 시절에는 학년이 바뀌는 마지막 날, 학교 운동장에 텐트를 치고 야영을 했다. 정작 캠핑에 대한 기억은 거의 없다. 극기 훈련이랍시고 불 꺼진 학교를 한 바퀴 돈다거나 탑처럼 쌓아둔

장작에 '삐용' 하고 어디선가 날아온 불씨로 캠프파이어를 하는 일들에 온통 정신이 팔려 있었기 때문이다. 집에 가지 않고 친구들과 밤새 옹기종기 텐트 안에 모여 놀 수 있다는 기쁨에 마냥 들떠 있었던 기억. 이러한 일련의 경험 덕분인지, 태초부터 바깥 생활을 즐기는 선천적인 성향인지 몰라도 나는 어느 순간 캠핑에 푹 빠졌다.

시간이 지날수록 모험심이 커져 친구들과 어선을 빌려 상공경도라는 무인도에 들어가 석화를 캐 먹고 나뭇가지로 쉘터를 만들어 하루를 보내기도 했다. 요즘은 세일링 백패킹에 푹 빠져 있다. 쉽게 말해 요트 캠핑인데, 아마추어 요트 팀 '팀 크리스마스'의 선장과 바람의 힘을 빌려 무동력 요트를 타고 통영 앞바다에 있는 섬 투어를 다닌다. 요트 선실에 배낭 여러 개가 차곡차곡 쌓인 채로 말이다. 마치 하루살이가 된 것처럼 산 정상, 노지, 캠핑장 다양한 곳에 집을 짓고 살다보니 더없이 자연의 소중함을 깨닫게 된다.

아직 캠핑을 한 번도 경험하지 못했다면 날 좋은 오뉴월에 텐트와 매트리스, 의자만 배낭에 넣고 숲으로 나가보자. 반나절 피크닉만으로도 캠핑의 매력을 충분히 맛볼 수 있다. 캠핑 장비를 차에 가득 싣고 떠나는 오토캠핑으로 캠핑을 시작한 이들도 곧 무겁고 큰 장비가 버거워질 때가 온다. 콤팩트하게 수납 가능한 미니멀 캠핑 장비로 서서히 바꾸기 시작하면서 결국 백패킹의 세계에 들어서게 될 지도 모른다. 온전히 내 손으로 내가 머물 공간을 구축하고 의식주를 모두 배낭에 짊어지고 다니는 백패킹은 첫 사회생활을 통해 터득했다. 텐트를 치는 법부터 지도를 보는 법까지 아웃도어 활동의 8할을 첫 회사의 편집장

에게 배웠다. 취재를 위한 캠핑은 캠핑 자체를 즐기는 것과는 다르다. 가족이나 친구들과 느긋하게 낮잠을 자고 맛있는 음식을 먹는 여유로 움보다는 땀 흘려 산을 타거나 노를 저어 섬에 들어가 카약을 타고 캠핑을 하는 날이 많았다. 아웃도어 활동과 캠핑이 결합한 모습이랄까. 캠핑 초기 '장비병'에 걸려 장비 구매 욕구를 버릴 수 없다면, 캠핑에 다양한 아웃도어 활동을 더해보라! 특효약이 따로 없다. 즐거움은 배가 되고 짐은 가벼워질 테니까.

스쿠버다이빙이나 프리다이빙을 즐기는 다이버는 바닷물에 들어가서 절대 물고기나 산호를 마음대로 만지지 않는다. 손이 베거나 다칠 수 있는 일을 예방하는 데 목적이 있기도 하지만, 우선 물고기의 생명이 달린 일이기도 하다. 자격증 공부를 할 때 바닷속 감상법을 엄격하게 배우는 이유다. 그저 한 마리의 물고기가 된 것처럼 아무것도 손대지 않고 바닷속 여행을 해야 한다. 캠핑도 마찬가지다. 화장실에서 한 번쯤 "아름다운 사람은 머문 자리도 아름답다"라는 문구를 봤을 것이다. 미국에는 산림청과 토지관리국, 국립공원이 참여해 만든 비정부기구 환경보호 교육단체 LNTLeave No Trace가 있고, 그들이 내세운 일곱 가지 윤리 지침 역시 무엇보다 자연에 조용히 스며드는 법을 강조한다.

1. 미리 계획하고 준비하라(Plan Ahead and Prepare).
2. 튼튼하고 안정된 바닥에서 야영하라(Travel and Camp on Durable Surfaces).
3. 쓰레기를 줄이고 잘 처리하라(Dispose of Waste Properly).

4. 보는 것으로 만족하라(Leave What You Find).

5. 불을 최소화하라(Minimize Campfire Impacts).

6. 야생동물을 존중하라(Respect Wildlife).

7. 다른 방문자를 배려하라(Be Considerate of Other Visitors).

캠핑은 자연에 하룻밤 신세를 지는 일이다. 다녀간 듯 다녀가지 않은 듯 아무도 모르게 흔적 없이 머물다 가야 한다. 먹는 음식도 최소한으로 간소하게 준비해 애초에 쓰레기를 만들지 않는 것이 중요하다. 식재료를 미리 다듬거나 반조리된 식품의 포장을 벗기면 쓰레기는 물론 부피도 줄어든다. 요리와 보온 등 생존을 위한 취사는 필수 조건이지만, 필요 이상의 장비는 부피와 무게를 늘릴 뿐 아니라 캠퍼와 자연의 안전까지 위협한다. 배낭이 가벼울수록 캠핑에는 또 다른 세상이 열린다. 더 멀리 걷자. 자연 속에 머무는 삶, 오랜 시간 즐기기 위해서!

일본의 작은 섬 오키노에라부의 오래된 나무 밑에서 보낸 하룻밤.
배낭이 가벼워지면 해외에 나가 캠핑을 하기도 좋다.

순결한 지상 낙원에서 자아 찾기
태국 치앙마이

정종호

지그문트 바우만은 〈쓰레기가 되는 삶들〉에서 1970년대생을 지칭하는 이른바 'X세대'들의 걱정은 바로 '잉여로 취급되지 않을까' 하는 데서 비롯된다고 봤다. 흥미로운 지적이다. 그런 의미에서 여행은 적극적으로 잉여가 되기 위한 행위나 다름없다. 낯선 여행지에서 '나'는 어디에도 속하지 않은 외부인이자 방관자니까. 문득 자발적으로 잉여가 됨으로써 잉여로 남지 않을까 하는 쓸데없는 걱정을 치워버릴 수도 있겠다고 생각했다. 최근 유행처럼 불어 닥친 '여행지에서 한 달 살기' 역시 이런 생각에 기인하는 것은 아니었을까.

그렇게 몸을 맡긴 곳이 태국 치앙마이였다. 한 여행사에 따르면 한국 여행자들이 한 달 살기 여행지로 선호하는 곳 1위로도 꼽은 곳으로, 각종 예능프로그램에서 약방의 감초처럼 등장하는 치앙마이를 보면 통계에도 어느 정도 수긍이 간다. 치앙마이는 태국 북부 제1의 도시로, 과거 란나 왕국의 수도였다. 1939년에 비로소 태국에 편입되었기 때문에 태국 어느 도시보다 독립적인 색채가 강하다. 물가가 낮고 특히 인건비는 수도 방콕의 절반 수준이라 대도시에 지친 태국 젊은이들이 새로운 삶을 꿈꾸며 향하는 곳이 바로 치앙마이이기도 하다. 실제로 이곳에서 만난 한 태국 청년은 방콕의 IT 회사에서 근무하다 자신의 옷 브랜드를 만들어 치앙마이대학교 인근 시장에서 옷가게를 운영하고 있었다. 그 외에도 치앙마이 밖에서 온 청년들을 종종 볼 수 있었다.

치앙마이와 방콕 간의 거리는 상당하다. 비행기로는 약 1시간, 버스로는 약 9시간, 기차로는 약 11시간이 소요된다. 버스나 기차를 타고 이동하는 건 경험 차원에서 좋지만, 여건이 된다면 그냥 비행기를 타는 게 좋다. 물론 기차로 치앙마이를 가면서 기차역마다 몰려들던 개 떼(문자 그대로 '떼'였다)를 보는 건 꽤 신기한 경험이었다. 치앙마이로 향하는 야간 기차를 타고 가면서 승무원이 침대를 만들어주는 걸 '한 번쯤' 경험하는 것도 나쁘지 않고. 특히 홀로 하는 여행이라면 맞은편에 누가 앉을지 상상하는 즐거움도 있다고 하는데, 나는 오로지 짐을 지켜야 한다는 일념으로 선잠에 든 기억밖에 없어 아쉽기도 하다. 최근에는 치앙마이 직항도 생겼지만 수가 많지 않아 여전히 방콕에서 이동하는 법을 고민해야 할 것이다.

무작정 치앙마이에 간다고 집 나간 자아가 돌아오지는 않는다. 피할 건 피하는 전략을 짜는 데 있어 가장 중요한 건 언제 가느냐 하는 것이다. 치앙마이에서는 5월부터 10월을 우기로 치는데, 이때 숙박비가 가장 저렴하다. 반면 11월부터 4월까지의 건기는 비싸다. 특히 4월에는 그 유명한 '송크란 축제타이의 새해인 매년 4월 13일 전후에 열리는 전통 축제'가 열려 더 비싸다. 사실 요즘처럼 서울의 7~8월 기온이 35도를 웃돌 때 치앙마이는 32도 정도인 걸 감안하면 여름휴가로 치앙마이를 가는 것도 괜찮은 생각이다. 다만 한국의 일률적인 휴가 정책 때문에 7월 중순부터 8월 초까지는 비행기 티켓 가격이 급등하기 때문에 여름휴가를 생각한다면 7월 초부터 중순까지를 노리는 게 좋다. 비가 오면 시원해지고 비가 오래 오지도 않기 때문에 여러모로 우기가 더 좋다는 사람도 많다(그중 하나가 나다).

치앙마이는 서울과 비슷하게 네 개의 대문을 가진 구시가지와 그 외곽에 자리한 신시가지가 있어서 숙소를 잘 골라야 한다. 일단 완전한 외부인으로 남고자 한국 사람들을 피하고 싶다면 검색 결과 최상단에 있는 숙소는 경계해야 한다. '아고다닷컴'이나 '익스피디아' 같은 글로벌 숙박 예약 사이트의 리뷰를 살펴보고 한국어 리뷰가 많다면 그냥 거르는 것도 한 방법이다. 반면 '트립 어드바이저'나 '구글맵'에 있는 리뷰는 꽤 믿을 만한 편이었다. 특히 구글맵은 최근 해외여행자들에게는 거의 필수품이나 다름없는데, 이곳에서도 상당히 유용한 정보를 많이 얻을 수 있었다. 예컨대 세탁소에 가다 구글맵을 켰더니 바로 근처에 평균 별점 4.2개의 로컬 음식점 후엔무안자이Huen Muan Jai가 있

어서 꽤 훌륭한 깽항래Gaeng Hang Lay, 태국 북부식 카레 음식와 카오소이Khao Soi,
코코넛 밀크를 바탕으로 한 태국 북부식 카레 국수를 맘껏 즐길 수 있었다. 역시 잘 먹
어야 자아 때깔도 좋아진다.

　공항에서 가장 먼저 도착하게 되는 동쪽의 '타패 게이트(쁘라뚜 타
패)'에는 서구에서 온 관광객이 많아 흡사 이태원에 온 듯한 느낌이 들
기도 한다. 게이트 바로 앞에 맥도날드가 있어서 툭툭Tuk-Tuk, 3륜 모터사이클
택시 기사에게 목적지 설명하기는 쉽다. 반면 낮이고 밤이고 너무 시끄
러워서 굳이 여기서 자아를 찾을 필요는 없어 보였다.

　게이트에서 조금 외곽으로 나가면 조용하면서도 괜찮은 숙소가 많
다. 핑강 너머에 있는 글러 치앙마이 호스텔Glur Chinamai Hostel은 호텔을
개조한 게스트하우스인데, 굉장히 저렴한 숙박비로 수영장까지 이용
할 수 있는 멋진 곳이다. 당시에는 한국인 리뷰가 거의 없었고, 실제로
당시 그곳에서는 내가 유일한 한국인이었기에 서구권 여행자들과 재
밌는 시간을 보낼 수 있었다. 입구에서 조금 안쪽으로 들어가면 '조 인
옐로우Zoe in Yellow'라는 유명한 클럽이 있는데, 흥겨운 음악에 맞춰 춤
추는 외국인들을 많이 볼 수 있다. 하지만 밤 12시면 칼같이 영업을 종
료하니 유의해야 한다. 아직 성에 차지 않아 더 놀고 싶으면 인근의 2
부 클럽(새벽 2시까지 영업하는 클럽)을 가면 되는데, 시끄럽게 소리 지르면
서 걸어가는 외국인 무리를 따라가면 쉽게 찾을 수 있다. 나는 숙소에
서 친해진 캐나다 청년들과 함께 가보았는데, 클럽 자체보다는 오며
가며 다양한 국적의 외국인들이 술기운과 밤기운에 취해 서로 금방 친
해지는 모습이 더 인상적이었다. 언제 어디서든 계속해서 이방인들과

쉽게 어울릴 수 있는 이곳에서의 경험은 꽤나 흥미롭다.

남쪽의 '치앙마이 게이트(쁘라뚜 치앙마이)'에는 치앙마이 게이트 시장(딸랏 쁘라뚜 치앙마이)과 야시장이 있어서 저렴하면서도 맛있게 끼니를 해결할 수 있다. 토요 야시장에서 조금만 걸어가면 은으로 모든 게 둘러싸인 왓 시수팟 사원이 있는데, 아쉽게도 여성은 입장할 수 없다. 서쪽의 '수안독 게이트(쁘라뚜 수안독)' 안쪽에는 프라 싱 사원이 있고, 바깥쪽으로 가다 보면 치앙마이의대 부속병원인 마하라 나콘Maharaj Nakorn 병원이 있다. 참고로 태국은 의료민영화를 허용했기 때문에 민영 보험이 적용되는 병원이 아니면 의료비가 굉장히 비싸다. 2019년 4월, 래퍼 케이케이가 태국에서 10일간 입원했다가 병원비로만 6천만 원이 넘게 나오기도 했는데, 태국에서 다치면 잃어버린 자아를 찾기도 전에 자아가 가출할지도 모르니 조심해야 한다.

농 부악 핫 공원

수안독 게이트에서 남쪽으로 쭉 내려오다 보면 농 부악 핫 공원 Nong Buak Hat Public Park이 나온다. 연못과 야자수가 어우러져 잔디밭에

앉아 쉬거나 산책하기 좋아서 이 근처에 숙소를 잡으면 집 근처 공원 가듯 수시로 왕래할 수 있다. 북쪽의 창 푸악 게이트(쁘라뚜 창 푸악) 근처에는 맛집이 많다. 특히 태국식 전골 요리인 수키를 파는 로컬 식당 Changphuak Suki과 '카우보이 아줌마 족발덮밥Chang Phueak Pork Leg Rice'으로 불리는 노점상이 지근거리에 있어서 이곳저곳 투어하듯 먹기 좋다. 단품 가격이 40~60바트(1,500원~3,000원) 정도라 부담도 없다.

재즈 클럽 노스 게이트

그럼에도 이곳에서 가장 멋진 곳은 단연 치앙마이 최고의 재즈 클럽인 노스 게이트The North Gate Jazz Co-Op다. 방콕의 유명 재즈 클럽 색소폰이 부럽지 않을 정도로 늘 수준 있는 공연이 펼쳐져 한 번쯤 들를 만하다. 이곳 화장실에 적혀 있던 "Hard Times Always Reveal True Friends"라는 낙서 역시 음악에 취한 누군가가 휘갈겨 적었을 게 분명하다. 참고로 이곳의 주인장 파라돈 판암누와이는 독학으로 색소폰을 공부해 2018년에는 한국에서도 공연을 가졌다.

신시가지에 위치한 님만해민 거리는 홍대의 카페 거리를 연상시킨

다. 아기자기한 카페와 예쁜 맛집, 그리고 마야 쇼핑몰이 인접해서 이 지역에는 유난히 아시아권 관광객이 많다. 이곳에서 나는 베드 애딕트 Bed Addict라는 호스텔에서 며칠 묵었는데, 1층은 카페였고 주인은 무려 일본인이었다. 치앙마이라는 도시가 풍기는 매력은 일본이나 한국처럼 일의 하중이 큰 곳에 더 강하게 어필하는 것일까. 마야 쇼핑몰에서 썽태우Songthaew, 픽업트럭을 개조한 로컬 버스를 타고 서쪽으로 10분쯤 가다보면 치앙마이대학 앞 시장이 나오는데, 이곳은 한국으로 치면 과거 이대 거리 정도로 보면 된다. 호텔에서나 볼 법한 화려한 플레이팅으로 유명한 스테이크 바가 있는데, 피시 앤 칩스 같은 요리도 굉장히 멋들어지게 치장해 서빙된다. 유일한 단점은 요리가 나오는 데 걸리는 시간인데, 심할 경우에는 1시간을 기다려야 할 수도 있다.

치앙마이의 대표지에 숙소를 구하면 도보로도 여기저기 다닐 수 있어서 편하지만, 밤에는 시끄러울 수 있다. 그러므로 적당히 교통에 익숙해졌다 싶으면 번화가에서 조금 떨어진 곳에 숙소를 잡고 썽태우나 그랩Grab 택시를 이용해 외출하는 것도 괜찮다. 트럭을 개조한 미니버스 썽태우는 색깔에 따라 노선이 다른데 가격이 20~40바트 정도로 아주 저렴하기 때문에 노선만 잘 알아두면 아주 유용하다. 그랩 택시는 '그랩'이란 스마트폰 어플로 일반인의 차를 택시처럼 쓰는 것인데, 쉽게 말해 우버Uber의 동남아시아 버전이라고 생각하면 된다. 몇 년 전만 해도 치앙마이에는 삼륜 오토바이 택시인 툭툭만 있었는데, 그랩 택시 덕에 툭툭과 비슷한 가격으로 매연을 피하면서 이동할 수 있는 대중교통이 새로 생긴 셈이다. 여전히 많은 현지인들은 주로 오토바이

를 모는 편이지만 최근에는 그랩 어플을 쓰면 금세 자동차가 다가올 정도로 자동차도 꽤 보급됐다.

관광객 입장에서는 오토바이를 렌트하면 치앙마이에서 가장 큰 지출 요소인 교통비를 줄일 수 있어서 좋다. 하지만 국제면허증의 A칸에 도장이 찍혀 있지 않으면 오토바이를 렌트할 수는 있어도 교통 단속에는 걸리는 웃지 못할 상황이 벌어진다. A칸에 도장을 받으려면 한국이든 태국이든 어떻게든 오토바이 면허를 따야 한다. 하루 오토바이를 렌트하는 비용은 200바트 정도인데, 벌금이 200바트 이상 되니 돈이 많다면 그냥 타도 무방하다. 그리고 역시나 치앙마이 외곽에도 갈 곳은 많기 때문에 오토바이로 자유롭게 다닐 수 있다는 장점은 포기하기 힘들다.

그렇게 거의 한 달 정도 치앙마이에 머물렀다. 내가 관광객이라 그랬는지는 몰라도 사람들은 친절했고 음식은 맛있었다. 밤이면 로컬 클럽에서 모던록 공연을 즐겼다. 태국 청년들과도 친해진 탓에 좀 더 흥미로운 시간을 보내기도 했다. 비록 언어의 한계로 더욱 긴밀한 커뮤니케이션은 불가능했지만. 치앙마이에는 수많은 사원이 있어서 마음을 달래는 데 제격이다. 거리 곳곳에는 맛있는 음식이 즐비하다. 무엇보다 커다란 식칼로 코코넛을 묘기 부리듯 쪼개던 시장 상인처럼 이국적인 풍경이 가득하다. 특히 그곳에서 본 어느 상인의 빛나던 웃음이 잊히지 않는다. 한국에서의 나는 절대로 지을 수 없는 미소여서다. 그런 순수함, 혹은 순수함에 대한 막연한 그리움이야말로 치앙마이가 사람들을 계속 끌어들이는 이유가 아닐까.

&
MY ROOM

작은 세계, 마법의 행성
스노글로브

이로사

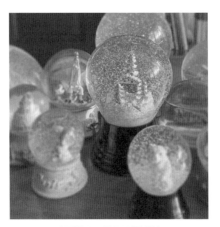

수집한 스노글로브 중 일부

스노글로브를 모으게 된 특별한 계기 같은 건 전혀 없다. 여행지에서 기념품으로 사 오다 보니 점점 숫자가 늘어나게 된 것뿐이다. 애초

에 많은 기념품 중 스노글로브에 눈독을 들인 것을 보면 내 안에는 스노글로브에 유독 이끌리는 모종의 이유가 있었을지 모른다. 그러나 나는 그것을 인지할 만큼 정돈된 인간이 아니었다. 스노글로브 말고도 내 집에는 수집하고 있다고 말하기도, 아니라고 말하기도 애매한, 작고 알량하고 복잡한 물건들이 아주 많았고, 나는 어디서 '호더Hoarder'를 정의하는 항목을 볼 때마다 저게 내가 아니라면 누구란 말인가 생각하곤 하는 축이었다.

스노글로브는 벌레가 알을 까듯 늘어났다. 여행 기념품 숍에서 파는, 도시나 성당의 축소 모형이 담긴 조악한 것들 말고도 반짝이는 LED등과 오르골이 달린 것, 캐릭터 피겨 상품, 생화가 담긴 유리볼 등 등 투명한 구체 안에 세계의 일부가 박제된 것 중 눈에 들어오는 것이 있으면 되는 대로 내 집에 들였다.

'호박琥珀 속에 갇힌 벌레.' 집 안 곳곳에 늘어선 수많은 스노글로브들을 보고 있으면 그런 말이 떠올랐다. 팔이 비정상적으로 두껍고 긴 자유의 여신상이 엠파이어스테이트 빌딩 앞에 서 있는 세계, 눈보라가 휘몰아치는 가운데 거대한 크리스털 산이 우뚝 솟아 있는 세계, 두 눈이 짝짝이인 파티마의 성모 앞에서 작은 염소와 소녀들이 기도를 하고 있는 세계. 그런 작고 이상한 세계들이 투명한 구 안에 붙잡힌 채로 제 각각 영롱한 빛을 발하며 늘어서 있었다. 그 광경은 너무 작고, 너무 고요했다.

나는 시시때때로 그중 하나를 집어 들어 흔든 뒤 손바닥 위에 바로 놓고, 휘청대는 눈가루들이 소리 없이 천천히 내려앉는 모양을 들여다

보았다. 눈발이 가라앉아 돔 안의 세상이 투명해지는 동안 마음을 휘 젓던 흙탕물도 조금은 맑아지곤 했다. 그러다 어느 날은 느닷없이 '다 괜찮다'는 생각이 들기도 했다.

내가 할머니 반지에 박힌 작은 것 말고 진짜 호박 덩어리를 본 일 도 없고, 더구나 그 안에 벌레 같은 게 갇힌 모습을 보았을 리도 없다. '호박 속에 갇힌 벌레'는 지금은 죽고 없는 커트 보니것Kurt Vonnegut의 소설 〈제5도살장〉에 등장하는 말이다. 지구와는 시간관이 전혀 다른 트랄파마도어 행성의 트랄파마도어인은 납치된 지구인 빌리 필그램에 게 말한다. "필그림 선생, 우리는 지금 이 순간이라는 호박 속에 갇혀 있는 것이오. 왜라는 건 없소."

트랄파마도어인들에게 과거, 현재, 미래란 것은 없다. 이들은 "쭉 뻗은 로키산맥을 한눈에 보듯이" 모든 시간을 동시에 보고 있다. 마치 우주 저 높이의 다른 차원에서 수많은 평행 우주의 서로 다른 차원의 시간을 한눈에 보는 것처럼. 다만 그것을 한순간씩 떼어놓고 보면, 우 리 모두가 호박 속에 갇힌 벌레라는 것이다. 트랄파마도어인들은 죽음 에 얽매이는 대신 수많은 경이로운 순간들의 깊은 속을 일시에 들여다 보는 삶을 산다. 온통 죽음으로 둘러싸인 세계에 사는 인간인 빌리는 트랄파마도어인들에게서 배운 4차원의 '넓고 자유로운' 시각을 갖는 아이러니컬한 방식으로 죽음을 극복하고자 한다.

스노글로브란 투명한 구체의 유리 안에 미니어처 디오라마를 넣은 물건을 말한다. 원래는 종이가 움직이지 않도록 눌러주는 문진의 용도 로 출발했지만, 문진 같은 게 유물 취급받는 지금은 장식품 쪽에 더 가

깝다. 구는 투명한 액체로 차 있고, 잘게 조각난 입자들이 들어 있어 흔들면 이 입자들이 마치 눈이 내리는 것처럼 서서히 아래로 가라앉는다. 그렇기 때문에 스노글로브는 여러 가지 다른 이름들을 갖고 있지만 대부분 '눈'과 연관되어 있다. 우리나라에선 주로 '스노볼'이라고 불리고, 스노돔Snowdome, 스노신Snowscene, 스노스톰Snowstorm, 워터돔Waterdome 등으로도 불린다. 그러나 스노글로브에는 역시 스노'글로브'라는 이름이 가장 잘 어울린다. '글로브globe'라는 말은 어쩔 수 없이 행성, 하나의 세계를 떠올리게 한다. 많은 작가들이 스노글로브의 은유를 소설이나 시에 끌어들이는 것도 그런 이유일 것이다.

유재영의 단편소설 〈아주 작은 세계〉에는 작은 스노볼 형태로 회사 내 먼지 낀 보관실 선반 위에 고요히 놓여 있는 세계가 등장한다. 우주 개발사 갈락시아스는 지구 환경을 위해 생체를 10억분의 1로 축소하는 '더 작은 세계 프로젝트'를 시작하고, 10만 명이 여기에 참여해 입주한다. 그러나 갈락시아스가 다른 우주 개발 프로젝트로 눈을 돌리면서 이 세계는 사람들에게서 잊힐 위기에 처한다. 주인공 남자는 아내와 아이를 먼저 입주시키고 난 뒤 프로젝트가 중단되는 바람에 이 세계로 들어갈 길을 잃는다. 그는 회사 보관실에서 스노볼, 즉 "하나의 세계"를 구출해 가지고 나와 서류 가방에 넣어 애지중지 들고 다니며 폐허의 도시를 떠돈다.

'글로브'는 말하자면 하나의 카메라이고, 하나의 시공간을 포착한다. 그것들은 더 커다란 세계의 하나의 표본이다. 떨어져 내리는 눈가루의 불가해한 힘은 드라마를 고조시키며 이 작은 세계에 시적인 감각

을 부여한다. 따로따로 떨어진 미니어처들이 눈이 내려앉는 순간 하나의 세계로 통합되고 살아 움직이는 마법이 벌어지는 것이다.

스노글로브의 발명자인 어윈 퍼지로부터 시작된 가족 기업 '오리지널 비엔나 스노글로브'가 눈이 '천천히 내려앉는' 매질의 성분이 가진 비밀을 여전히 누설하지 않는 것도 이 마법적인 순간이 주는 이상한 만족감을 잘 알고 있기 때문일 것이다. 눈이 되도록 오랫동안 천천히 내려앉아야 이 시적인 통합감을 오랜 시간 유지시킬 수 있는 것이다. 사람들은 잠시나마 눈발이 구 안에서 떠도는 동안 설명하기 힘든 황홀감을 경험한다. 아이들은 선물가게의 선반에 붙어 서서 스노글로브를 뒤집어 흔들고 들여다보고, 뒤집었다가 들여다보는 일을 반복한다. 이 작은 입자가 벌이는 마법적인 일에 반응하는 것이다.

사실 스노글로브가 탄생하게 된 것도 '눈 내리는 장면'의 연상에서 비롯했다. 스노글로브의 탄생은 19세기 초 유럽으로 거슬러 올라간다. 오스트리아의 의료용 수술 도구 정비사였던 어윈 퍼지라는 인물은 더 밝은 수술용 광원을 만들고자 물로 채워진 유리구의 아이디어를 떠올렸다. 당시 성능이 낮았던 전구 앞에 이 유리구를 놓으면 밝기가 증폭될 것이라는 생각이었다. 그러나 생각만큼 결과가 좋지 않자 그는 유리구 안에 '세몰리나'라는, 파스타 등의 원료로 쓰이는 하얀색의 단단한 밀 알갱이 가루를 넣어보았다. 물을 흠뻑 머금은 세몰리나 알갱이는 아주 천천히 수면 위로 떠올랐다. 역시 애초 목적은 이루지 못했지만, 이 효과는 그에게 눈 내리는 장면을 떠올리게 했다고 한다. 그는 이 드라마를 완성하고자 유리구 안에 대성당의 미니어처를 만들어 넣

어보았다. 이것이 현재까지 알려진 최초의 스노글로브, '슈니쿠겔 Schneekugel'이다. 이것을 본 주변 사람들의 제작 요청이 이어졌고, 그는 사업적 가능성을 보고 이를 모델로 비엔나에 최초의 스노글로브 상점을 열었다(제작 초기 40여 년 동안 글로브 안의 미니어처 디오라마는 교회뿐이었다고 한다).

이 기업은 오늘날까지 가족 기업으로 이어지고 있는데, 이것이 바로 스노글로브 업계에서 가장 유명한 브랜드 '오리지널 비엔나 스노글로브'다. 이후 아들인 어윈 퍼지 2세가 제2차 세계대전 이후 가업을 이어받아 크리스마스트리, 눈사람 등 다양한 디자인을 선보였고, 세계에 수출하기 시작했으며, 이로써 스노글로브는 영미권에서 어린 시절의 크리스마스 하면 떠올리는 키치적인 장식품으로 자리 잡았다. 마법적인 황홀함은 스노글로브를 만들거나 수리하거나 수집하는 이들에게서 공통적으로 나오는 말이다. 어윈 퍼지 2세는 최근 어느 인터뷰에서 "나는 그렇게 중요한 사람이 아니다. 그러나 스노글로브는 사람들에게 마법과 황홀감을 선사하는 중요한 물건이다"라고 말했다.

오늘도 나는 멍하니 앉아 장식장에, 테이블에, 선반에 더덕더덕 놓인 스노글로브들을 본다. 유독 해가 바로 드는 곳의 스노글로브 몇몇은 물이 절반 정도 줄고, 애초의 투명함을 잃고 탁해져 있다. 대부분 유리가 아닌 플라스틱 재질의 돔으로 된 것들이다. 이런 것들은 대체로 바닥에 플러그가 박혀 있다. 어떤 사람들은 주사기로 물을 뽑아내고 증류수로 교체하는 일을 하기도 한다는데, 나는 점차 더러워지며 오히려 물에 잠겨가는 것처럼 보이는 이 세계들을 또 그냥 그대로 두

고 본다.

물론 완벽한 구형을 이루는 깨끗하고 단단한 유리에, 단순하고 고급스러운 외장을 가진 스노글로브라면 더할 나위 없을 것이다. 그러나 스노글로브의 많은 요소 중 내가 좋아하는 것은 '크리스탈 클리어'도 '천천히 떨어지는 눈'도 미니어처의 사이즈가 주는 '미적인 쾌감'도 아니고, 이 모든 것을 가진 스노글로브라는 것이 주는 아이디어 자체에 가깝다. 단지 작은 세계들을 한곳에 모아두고 트랄파마도어인들처럼 그것을 바라보는 일, 가끔 그것을 손바닥 위에 놓아두고 흔들어 뒤섞은 뒤 천천히 내려앉는 눈을 보며 마음의 평화를 찾는 일, 투명한 구의 안과 밖에 비치는 빛과 그것이 만들어내는 다양한 색깔을 바라보는 일. 그것을 할 수 있다면 그것으로 족하다. 현실과 환상을 결합하며, 인간이 자기 이해의 보편적 형태로서 이야기를 상상하게 하는 하나의 '행성'으로서의 투명 구체. 그 안의 세상은 찰나의 시간을 가두고 있기도 하지만 동시에 거의 영원한 것이다. 이 작고 고요한 스노글로브는 그것을 구현한 다양한 형태의 물리적 실체로서 내 먼지 쌓인 장식장에 늘어서 있을 뿐이다.

마이너 해양 포유류, '안방덕질'의 미래

해달

<div style="text-align: right;">

미묘

</div>

"우린 손을 잡아야 해, 바다에 빠지지 않도록."

<div style="text-align: right;">

– 백예린 '그건 아마 우리의 잘못은 아닐 거야'

</div>

해달을 좋아한다고, 해달을 보러 간다고 하면 대체로 이런 말들을 듣게 된다.

"아, 알아! 나무로 집 짓는 애지?" (그건 비버입니다.)

"수달 아냐?" (아니다!)

"코로 공 받는…?" (그건 물개입니다.)

"아, 어금니?" (바다사자겠죠.)

"경복궁에 있는…?" (그건 해태!)

"키울 수 있어?" (네, 집 안에 바다가 있다면 가능하겠죠.)

"입양할 거야?" (보호종이라 동물원이나 수족관에도 흔히 안 보냅니다.)

"알아! 보노보노?" (네, 맞습니다. 실제 해달이 그렇게 파랗지는 않지만요….)

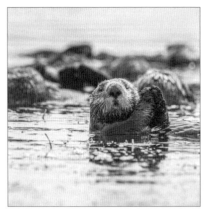

(좌) 해양 포유류 해달 (우) 〈보노보노 5〉 ⓒ거북이북스

경험상 해달을 가장 빠르게 소개하는 방법은 '바다에서 손잡고 자는 동물'이다. 해양 포유류 중 가장 몸집이 작은 이 동물은 하늘을 보고 바다에 둥둥 떠서 생활하고, 혼자 멀리 떠내려가지 않도록 동료와 손을 잡거나 해초를 몸에 둘둘 두른 채 자곤 한다. (일부 독자가 혹할 이야기를 하자면 해달은 대개 성별에 따라 무리를 지어 지내므로 손잡고 자는 대상은 대체로 동성이다.) 또한 만화 〈보노보노〉로 익숙해진 것처럼 조개나 게 따위를

돌로 두들겨 깨 먹는 습성이 있다. 귀엽게도 겨드랑이에 털가죽이 주머니처럼 접히는 곳이 있어서 이곳에 '마이 돌멩이'를 넣어 다닌다. 도구를 사용하는 똑똑한 동물답게, 태어난 직후에는 거의 아무것도 할 줄 몰라서 어미가 가르쳐야 한다. 아기 해달은 물 위에 떠 있는 것밖에 하지 못하는데, 그나마도 물 위에 뜨는 스킬을 가진 게 아니라 체중보다 털의 부력이 커서 '잠수할 줄 몰라' 떠 있을 뿐이라고 한다. 털이 발달한 것은 바다에서 생활하는 관계로 체온을 쉽게 빼앗기기 때문이다. 해달의 털 밀도는 지구상 털 밀도 2위를 자랑하는 밍크의 200배, 그리고 인간 머리카락의 2만 배에 달한다. 육지에서 생활하는 수달과 가장 쉽게 구분하는 방법도 여기에 있다. 어마어마한 털 더미를 둘러 복스럽게 토실토실해 보이는 것이 해달, 족제비 같은 것이 수달이다(이런 말을 하면 수달에게 너무 심한 것 아니냐는 소리를 듣곤 하는데 족제비의 어디가 어떻단 말인가? 어차피 수달은 족제빗과다. 물론 해달도).

한국어 웹에서 검색하면 '~해달라고'나 '해와 달'이 더 많이 뜨고, 구글 자동번역기도 자주 '수달'로 오역하는 걸 보면(물론 볼 때마다 수정 요청하고 있다) 해달은 마이너 동물이라 해도 될 법하다. 하지만 자신들이 인간 세계에서 인기 있기를 원하느냐 한다면 그렇지는 않을 듯한 것이, 19세기에 해달 모피가 유행하면서 남획돼 북태평양 연안에서 거의 자취를 감추다시피 한 역사가 있다. 현재 인류와 함께하는 해달은 캘리포니아 연안에서 극적으로 발견돼 보호의 노력 끝에 간신히 '위기' 등급까지 회복된 무리와, 러시아가 일본과의 영토 분쟁으로 주민을 외부로 이주시켜버리자 왕성하게 번식한 쿠릴열도의 해달이 거의 전부

다. 일본에서는 홋카이도에 서식하던 해달이 멸종한 뒤 버블 시대에 우연히 TV 전파를 탄 아기 해달이 어마어마한 인기를 누리자, 아직 해달을 적극적으로 보호하지 않던 미국으로부터 전국의 수족관이 앞다투어 수입해 기르기 시작한 개체들과, 그들이 어렵게 낳은 후손 몇 마리가 살고 있다.

배우자와 나는 언젠가부터 해달에 미쳤다. '손잡고 자는 해달' 동영상이 초기 유튜브에서 폭발적인 조회 수를 기록하며 싸이보다 한참 일찍 유튜브 스타가 된 이 동물에 말이다. 정확한 계기는 기억나지 않지만 해달은 둘 사이에 사뭇 로맨틱한 기호로 자리 잡았다. 손을 잡고 자는 다정한 사이가 아무튼 로맨틱하지 않은가. 바다에 떠서 넘실대는 파도에 흔들리면서도 태평하게 그루밍하는 모습도 힐링의 효과가 있으며 동시에 우리가 지향하는 삶의 양상의 일면을 닮아 있었다. 우리는 프랑스의 한 지방 수족관이 알래스카로부터 어렵게 아기 해달 세 마리를 입양했을 때 이들의 현지 적응을 응원하러 가고, 신혼여행은 '해달 덕후'들의 성지 캘리포니아 몬터레이로 가기도 했다. 결혼 1주년에는 일본 고베 수족관에 다녀왔는데, 10주년쯤에는 러시아 해군의 허가를 득하고 들어가야 한다는 쿠릴열도와 캄차카반도에 도전해볼까 하는 꿈을 꾸고 있다.

이쯤 되면 해달과 한국의 관계가 너무 없지 않은가 하는 생각이 들 것이다. 그렇지만은 않다. 나는 〈세종실록지리지〉와 〈동국여지승람〉에 몇몇 지역의 특산품으로 해달이 기록된 것을 발견하고 의자에서 떨어진 적이 있다. 양식 있는 현대인이라면 '한국의 지명 ○○는 세종 시

대에는 알래스카나 캘리포니아였으나 일제가 사서를 불태웠다'는 결론을 내려 마땅하겠지만, 유감스럽게도 나는 제주해양동물박물관 학예실장님을 찾아가 여쭙고 말았다. 과거 한반도 주변 해류가 지금보다 훨씬 차가웠으므로 가능성이 아주 없지는 않으나 잠시 기록에 등장한다고 '서식'했다고 보긴 어렵다는 말씀을 들었다. 고문헌에 익숙한 지인은, 단순한 오류일 가능성도 높다고 귀띔했다. 나는 의자에 다시 올라앉았다.

태평양 연안에서 동해까지 들어와주지는 않았지만, 한국에 해달이 살았던 적도 있다. 63빌딩에 있던 '63씨월드' 수족관에 알래스카 출신 해달 세 마리가 들어온 적이 있었던 것이다. 1990년대 당시 기사를 찾아보면 "옆 칸 물개는 재롱도 부리는데, 해달은 성게, 전복 등 비싼 먹이만 잔뜩 먹고 둥둥 떠서 잠만 잔다"라며 해달을 비판(!)하는 내용이 발견된다. 수족관 측도 여론(!)을 의식했는지 쇼를 마련했다. 해달에게 조개를 먹으라고 준 뒤, 해달이 빈 조개껍데기를 반납하면 새 조개를 준다는 것이었다. 해달의 귀여움 전시와 성숙한 시민의식 고취를 한번에 이뤄내는 획기적인 기획이었는데, 조개껍데기를 놓친 해달이 급한 마음에 옆에 있던 해달을 반납하는 사태가 벌어졌다는 증언도 있다. 그러나 이와 같은 해달들의 어젠다 과대 성취에도 불구, 1997년 IMF 외환 위기 사태가 벌어진다. (그 '비싼 먹이' 때문인지) 63씨월드는 해달 사육을 포기하고 이들을 일본으로 보낸다. 그야말로 어떤 '한국성'의 압축판이라 할 만하다. 있는 그대로의 귀여움에 감탄을 보내지 못하고, 어렵게 데려와서 비싼 밥을 먹이는데 열심히 뭐라도 서비스를 해줘야

'가성비'가 맞지 않겠나. 그러곤 모든 '먹고사니즘'의 면죄부가 된 IMF 까지.

그러니 해달이 살지도 않는 한국에서 '해달 덕질'을 한다는 것은, 이 사회의 도그마에 거스른다는 의미가 있다, 고 쓰고 싶지만 그렇지는 않다. 그저 조금 쓸쓸할 뿐이다. 직접 보러 가려면 어쨌든 큰맘 먹어야 하니 '안방덕질'에 전념할 따름이다. 우선, 많게는 매주 몇 차례나 지역 수족관을 찾아가 해달 '직찍'을 생산하는 일본 해달 '존잘님'들을 팔로우한다. 수족관들도 팔로우하면 좋은데, 일본 전역 해달들의 신상은 깔끔하게 정리돼 공유되고 있으므로 어느 수족관을 보면 되는지 파악하기 좋다. 미국에서는 해달 구조 활동을 활발히 하는 몬터레이베이 수족관Monterey Bay Aquarium과 알래스카 해양생물센터Alaska Sealife Center의 소식을 듣다 보면 해달이 있는 수족관을 자연스럽게 소개받게 된다. 특히 매년 가을에 있는 해달 주간Sea Otter Awareness Week에는 해달의 'ㅎ'만 관계있는 주체면 뭐라도 한마디씩 하게 마련이므로 덕질의 스코프를 넓히기에 매우 좋다. 유튜브에서 해달의 귀여운 영상을 찾아보는 것도 끝없는 즐거움이고, 해달 보호단체에 소정의 기부금을 내면 (상징적인) 해달 입양증서와 해달 인형을 보내주는데 이것도 각별한 경험이다. 종종 검색을 통해 ('해와 달'들을 뚫고) 해달에 관련한 새로운 책이나 해달 전문 사진가의 달력이 나와 있으면 국내외에서 주문하기도 한다. 물론 해달 일러스트나 팬시를 생산하는 분들도 드문드문 있어서, 나의 통장을 조금 더 축내줬으면 하는 바람을 갖게 한다.

아니, 나를 불쌍한 눈으로 볼 필요는 없다. 코로나 시대에 집 안에

웅크리고 하기 좋은 덕질이다. 코로나 시대가 되면서 더욱 좋아지기도 했다. 해달의 유명 서식지나 일부 수족관의 해달 수조에만 있던 라이브캠이 여러 수족관으로 확대된 것이다. 케이팝의 멤버별 직캠을 연상시키는 '개인 캠'도 있다. 세상의 많은 덕질 대상 중, 코로나를 계기로 진화하는 경우가 얼마나 있을지 생각해보게 된다. 어쩌면 우주의 기운이 지금 해달 덕질을 향하고 있는 건 아닐까.

세간에는 마이너 덕질을 기피하는 이들도 있다. '떡밥'이 적거나 덕질 대상의 맥이 끊길 것을 우려함이라고 이해하고 있다. 그러나 해달은 이런 염려에서 자유롭다. 떡밥부터 얘기하자면 의외로 해달계에는 뉴스가 많다. 이를테면 해달의 생일 이벤트가 있다. 특히 일본의 수족관들은 해달의 생일이 되면 먹이를 넣고 생일 케이크 모양으로 얼린 선물을 해달이 깨 먹을 수 있도록 제공하곤 한다. 팬이 케이크를 조공하는 경우도 간혹 있는 듯하다. 이런 이벤트가 화제가 되고 해달 개인 팬이 생겨나면서, 최근에는 미국의 수족관들도 해달 생일을 챙기기 시작했다.

이외에도 소식은 많다. 해달이 멸종한 홋카이도에 쿠릴열도에서 떠내려온 듯한 해달 한두 마리가 보이기 시작했다든지, 미국에서 어미 잃고 해안에 방치된 아기 해달이 구조됐다든지, 그중 사람 손을 너무 타서 야생으로 돌려보낼 수 없게 된 개체가 수족관에 잔류하기로 했다든지, 이 개체의 이름을 일반인 대상으로 투표받는다든지, 어느 수족관의 해달 수조가 리노베이션했다든지, 어디어디에 해달을 중요하게 다루는 새로운 만화가 연재를 시작했다든지 하는 등이다. 2018년에는

유니코드 컨소시엄이 해달 이모지를 추가하겠다고 밝혀 해달계의 환호를 받았으나 결국 추가된 건 수달이었던 사건도, 2019년에는 드디어 진짜 해달 이모지가 추가된 사건도 있었다. 이쯤 되면 웬만한 아이돌이 '세계관, 세계관' 말만 흘리고 제대로 써먹지도 않는 꼴을 보느니 해달 떡밥을 받아먹는 편이 훨씬 풍성할 수준이다. (일본어가 된다면 일본 언론에서는 여전히 '소방관으로 변신한 해달 메이쨩' 같은 유의 동영상 뉴스를 꾸준히 생산하고 있으니 찾아보는 것도 좋겠다.)

'맥이 끊길' 염려에서도 자유롭다고 했지만 그것은 분명 희망사항을 곁들인 것이다. 어쨌든 멸종 위기에서 가까스로 회복하고 있는 종이다. 남획 이외에도 해달들은 1989년에도 치명적 피해를 입었다. 유조선 엑슨발데즈Exxon Valdez에서 원유가 유출된 사건으로, 체온 유지를 위해 종일 그루밍하는 해달 수천 마리가 폐사한 것이다. 또한 미세 플라스틱을 비롯한 각종 해양 폐기물 역시 해달계 사람들에게는 민감한 관심사다. 쿠릴열도의 선례를 보면 인간만 사라지면 다 해결되는 일 같기는 하다. 그럼에도 쿠릴열도의 해달은 19세기 남획 이전 수준으로 회복되었고, 북미 지역에서도 (사람이 하나하나 눈으로 세기 때문에 기상의 영향을 많이 받기는 하나) 지금 추세가 지속된다면 위기 등급이 조금씩 상향될 것으로 보인다고 한다.

또 한 가지 해달의 놀라운 점은, 이들이 '환경투사'라는 것이다. 성게의 개체 수가 지나치게 많으면 가시로 인해 해초가 '벌초'되는 효과가 있는데, 해달이 성게를 열심히 잡아먹음으로써 해초 숲을 지킨다. 해달 한 군집이 지켜내는 해초 숲은 연간 화력발전소 2기가 배출하는

수준의 이산화탄소를 소모한다고 한다. 게다가 해달은 군집 내에서 먹이나 쉼터 정보를 어느 정도 공유하는 경향이 관찰되는데, 성게 개체수가 줄어든다 싶으면 다 같이 다른 먹이를 찾아 먹는 행태 역시 보인다. 이쯤 되면 우리 모두가 해달이 되어가야 한다는 생각도 하게 된다. 차가운 바닷물 속의 포유류, 하지만 친구에겐 다정하게 손을 잡아주는 면모도, 또한 태평하게 물 위를 표류하면서 그루밍이나 열심히 하는 유유자적함 역시도.

식물과 나, 우리 함께

반려식물

양은혜

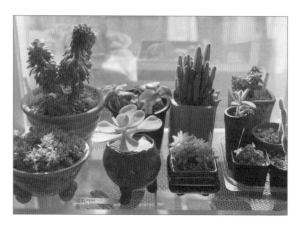

마의 20대 후반을 지나 서른 살을 넘기고, 몇 년간의 힘든 서울 생활 적응 끝에 일과 생활 사이에 안정을 조금씩 찾아갈 무렵. 당시 광명

에 살던 나는 만 26세까지 입주 가능했던 여성 기숙사 아파트를 떠나 새로운 집에 자리 잡게 되었다. 좁고, 모두 똑같은 구조에 개인실 하나만 온전히 내 공간으로 쓸 수 있었던 그 낡고 오래된 아파트를 떠나는 순간, 나는 뭔가를 이룬 듯한 기분이 들면서 정말 설레고 기뻤다. 큼직한 방이 두 개나 되는, 썰렁한 느낌마저 들기도 했던 2층의 그 집이 내 공간이 되고 나서, 매일 퇴근 후 집에서 새로운 일상의 리듬을 찾으려 조금씩 노력했다. 함께 도시락을 싸서 먹던 동료들 덕에 요리 실력도 조금씩 늘고, 향초를 만들거나 조깅을 하고, 수채화와 캘리그래피를 배우는 수업도 듣기 시작했다.

그 무렵의 나는 일상에서 활력을 얻어 일과 사회생활에서 에너지를 활용했다. 사람들과의 관계도 더 좋아지기 시작했다. 아마도 그때부터 식물도 눈에 들어오기 시작했던 것 같다. 전철역 앞 꽃집을 지나가다 발견한 히아신스 구근을 사 오는 수준을 지나, 소위 '반려식물' 격인 로즈마리와 율마, 스투키 같은 식물들을 들여왔다. 출근할 때면 부엌에 나 있는 조그만 창 앞에 옹기종기 화분을 모아놓고, 주말에는 현관을 열고 문 앞에 식물들을 모아두고 누가 집어갈세라 한두 시간에 한 번씩 관찰을 했다. 그리고 종종 나와서 식물들이 햇볕 쬐는 시간을 흐뭇하게 바라보았다. 해가 긴 계절, 습하고 뜨거운 두어 달의 시간을 무척이나 싫어했던 나는 어느덧 식물들과 함께 그 해를 따라다니는 사람이 되었다.

창문도 거의 늘 열고 다닐 수 있고, 해가 좋은 날에는 마음껏 해를 보여줄 수 있는 집. 그러면 이제 내가 데려온 식물들은 쑥쑥 자라겠구

나 하는 마음에 출근할 때마다 흐뭇하게 바라보며 나서기를 몇 주, 내가 생각한 대로 식물이 그냥 자라주는 건 아니었다. 분명히 부엌 창문을 열어두고 환기가 되게 해주었는데, 해도 들어오는데, 내 율마와 로즈마리는 왜 시름시름 앓다가 떠나가고 있는 것인지 알다가도 모를 일이었다. 그러나 때는 이미 늦었고, 율마와 로즈마리가 갈변하고 떠나간 후에서야 나는 이 식물들이 공기만 통한다고 잘 사는 식물은 아니라는 사실을 깨달았다. 베란다에서 늘 창을 열고 키워도 모자란 어려운 식물들이었다는 사실과 함께.

그때부터 시간이 나면 이리저리 정보를 캐고, 꽃집을 가서도 묻고, 식물 좀 잘 키우는 사람들을 만나면 이런저런 경험을 나누고 묻고 듣고 따라서 해보기도 했다. 실패해본 만큼 성공의 확률이 높아진다고 했던가. 잘 모르겠지만 그만큼 근거 없는 자신감은 커지고 내 안의 두려움이 없어지는 것은 맞는 것 같다. 그럼에도 종종 실패가 생긴다. 영 안 되는 것은 안 되는 건가, 하고 고개를 저으며 키우는 환경부터 다시 공부한다. 잘 해내고 싶은 마음이 점점 커진다.

식물을 많이 키우고, 여러 가지 다양한 식물을 키우고 있는 사람들 대부분은 주변 사람들도 소위 '식물 러버'인 경우가 많다. 나의 경우도 마찬가지. 친한 언니와 오빠, 두 분이 일상에서 식물을 가까이하고, 키우는 것을 좋아했다. 우리는 다육식물을 전문적으로 취급하는 농장을 알게 되면서, 짬이 나면 주말에 같이 농장에 가보거나 화분을 사러 가기도 한다. 평소 식물들을 키우면서 생기는 사사로운 이야기나 알쏭달쏭한 문제들을 나누기도 한다. 그 사이에서 알 수 없는 연대감으로 의

지하게 되는 새로운 즐거움은 덤이다.

　작년 8월 중순쯤, 그들과 함께 다육 농장을 갔을 때부터 본격적인 '식물 지름'이 시작되었다. 남양주 덕소에 위치한 다육 농장을 적게는 한 달에 한 번, 많게는 두 번 꼴로 가는 때도 있었다. 그 전까지는 잘 몰랐던, 마니아적으로 느껴졌던 다육식물들의 세계를 접하고 전혀 다른 세계에 눈뜬 느낌이 확 들었다. 카페에서 보통 장식용으로 테이블에 올려놓곤 하는 작고 귀여운 것들도 많고, 크고 멋지고 아름다운 다육식물도 참 많다. 출신에 따라, 종에 따라 구하기 힘들수록 몸값이 비싸지는 것은 마찬가지다. 비싸고 관리하는 방식조차 까다롭지만 너무 멋진 식물을 들여오고 싶은 때가 있는데, 마치 저 까다로운 식물을 근사하게 잘 키워낸다면 자신감에 어깨가 솟아오를 것만 같은 기분 때문이다. 그 기분을 느끼기 전까지는 허리 펼 새 없이 물을 주고, 분갈이를 해서 식물을 지켜내야 하겠지만.

　식물들은 모두 모양이 다르듯이, 모두 같은 흙에 살지 않는다. 이

를테면 관엽식물과 고사릿과 식물, 다육식물, 선인장 모두 살기 적합한 흙이 다르다. 그 때문에 대부분 식물을 좀 키운다 하는 사람들은 흙을 두어 가지 블렌딩blending해서 사용한다. 키우는 환경과 식물의 출신지, 현재 식물의 특성과 상태, 지금 계절까지 고려해 흙과 화분, 키우는 공간을 조금씩 바꿔가며 키운다. 본래 그 식물이 살던 출신지의 환경을 생각해 흙과 환경을 비슷하게 해서 키우는 것은 사실 당연하고 중요한 이야기. 실내식물은 절대적으로 과습을 막기 위해 대부분 물 빠짐이 좋도록 흙의 비율을 설계해야 한다. 그리고 그 식물이 살던 곳의 기온과 습도, 빛의 양 등을 고려해서 주로 두고 키울 곳과 물 주기의 주기를 설정해야 한다.

이를테면 아프리카에서 온 선인장과, 동남아에서는 성인 몸보다 크게 자라는 고사릿과의 식물이 같은 환경에서 자라도록 하려면 흙과 물 주기에 아주 많은 신경을 써야만 한다. 아열대에서 온 소철은 겨울철 온도가 낮은 곳에서도 습도가 필요하고, 온도보다 습도에 민감한 칼라데아과는 보일러가 돌아가는 한국의 실내 환경에서 버티려면 수시로 분무를 하고 가습기를 돌려야 한다. 장마와 태풍 등 비바람이 잦고 습도가 매우 높은 한여름에 다육식물과 선인장은 최소 한 달씩은 물 주기를 게을리하며 말라가는 모습을 보면서도 견뎌야 하고, 동절기에 잘 자라는 다육식물류는 실내에서도 식물등으로 볕을 충분히 쬐어주고 물 주기를 달리하여 부지런히 성장을 시켜줘야 한다. 구하기 쉬운 허브류를 저렴하게 팔면서 '바람 잘 드는 곳에 두고 일주일에 한 번 물을 주세요'와 같은 말은 얼마나 무책임한 말이었는가 새삼 실감한

다. 식물은 무엇보다 맞춤형 관리가 가장 중요한 존재다.

식물 좀 키운다 하는 '식물 집사'들은 대부분 비슷한 패턴으로 계절을 나고, 또 준비한다. 한 계절이 지나는 동안 잠시 숨을 돌리고, 또 다음 계절에는 어떻게 할지 대비하며 구상한다. 아무렇게나 던져놓은 다육 이파리조차 뿌리를 내고 얼굴을 내미는 황금기, 봄과 가을. 식물 집사들은 기온과 습도에 따라 식물을 어디서 키울지 구분해서 키우는데, 겨울에는 주로 베란다 월동이 가능한 식물과 그렇지 않은 식물을 구분해 집 안으로 들이는 것을 권장한다. 베란다의 실내 기온이 영하로는 떨어지지 않을 테지만 10도 이하의 낮은 온도를 견디지 못하는 식물은 아무래도 거실이나 방 안으로 들인다. 늦게 뜨고 일찍 지는 겨울의 해를 생각하면 집 안 곳곳에 배치하는 플랜테리어planterior, plant+interior는 어느덧 뒷전이고 가장 볕을 오래 볼 수 있는 곳으로 옹기종기 모아두게 된다. 잎장의 습도 관리가 필요한 녀석들은 가습기 근처에 두고, 분무질을 해주고 돌아서면 또 분무질을 해야 한다. 그러나 관엽과 달리 거의 모래흙에 가까운 건조한 흙으로 살아가는 다육식물들이 그 분무질을 같이 당했다가는 뿌리부터 썩어 어느 날 풀썩 주저앉는 꼴을 보게 된다. 그러려고 그런 게 아닌데, 그렇게 되어버린 결과를 너무나 많이 받아 든다. 뜻하지 않게 찾아오는 좋은 소식처럼 귀한 새잎이 빼꼼 얼굴을 내밀어 기쁨을 주기도 하지만, 반대로 생각지 않은 일로 되돌릴 수 없는 상태가 된 식물이 생기면 마음이 너무 좋지 않다. 가벼이 여기는 사람이 많지만 식물 하나하나 모두 뿌리로 물을 먹고 숨을 쉬는 생명체인데, 몰라서 제대로 챙기지 못했다는 사실을 생

각하면 모든 것이 내 탓인 것만 같아서 무척 속이 상했다. 더욱이 아끼던 식물이 잘못되면 속상함은 몇 배가 된다.

식물 집사들은 바쁘다. 별것 하지 않아도 바쁨의 연속이다. 해가 드는 방향으로 돌려주기라도 해야 한다. '해가 아깝다'는 말을 하며 하는 일이 이불 빨래가 아니라 식물들 돌보는 날이 많아진다. 손에 물이 마르지 않는 날들, 허리가 아파와도 조금 더 잘 컸으면 하는 생각에 조바심이 나는 날들, 그런 날들이 늘어날수록 내 식물들은 쑥쑥 자란다. 식물을 키우는 4대 원소가 바람, 햇빛, 물, 관심이라고 했던가. 이렇게 '그냥 바쁜' 가드너로서의 일상은 흡사 호수에서 조용히 놀고 있는 오리나 백조 같다. 우아하게 '초록이'들을 멋지게 키워내는 것 같지만 실제로는 전혀 그렇지 않으니. 한여름 습도까지는 에어컨과 제습기로 어찌저찌 버텨 출신도 다르고 특성도 다 다른 식물들을 끌어안고 간다지만, 겨울철에는 나도 살고 식물도 살아야 하니 보일러는 조금씩 미지근하게 트는 게 현실이다. 언젠가는 제대로 온실을 차려보면 어떨까 이리저리 생각해보다 고개를 젓는다. 하고 싶은 대로 다 할 수 있다면 참 좋을 텐데.

매일매일을 살며 고민하며 나아가는 미생의 삶, 직장인이 식물 집사를 하는 것은 여러 가지로 더 많은 것들을 요구받는다. 최근에야 재택근무로 평일 낮에도 집에 있는 시간이 늘어서 이리저리 더 볼 수 있지만, 이전에는 볕이 드는 낮에 식물들이 있는 환경이 실제로는 어떤지 알 길이 없었다. 이 집의 집사는 대개 해가 뜨고 얼마 되지 않아 출근해버리고, 해가 지고 어두워질 즈음 집으로 돌아오니. 야근이나 약

속이 잦은 주도 많아 거의 주 5일은 소홀하고 그나마 나머지 2일도 고작 몇 시간 정도만 신경 써주는 부족한 집사였다. 돌볼 때를 놓쳐 가버리는 식물들이 좀 발견되고 나서야 식물들 보는 루틴을 바꾸기 시작했다. 아침 출근 전, 5분에서 10분이라도 식물들 상태를 쭉 살펴보고 뭘 해줄 게 없는지 살폈다. 하엽下葉 정리도 해주고, 물이 고파 보이면 얼른 물을 주기도 하고, 분갈이할 것은 분류해두기도 하고. 상태가 안 좋아 보이면 지금 두었던 위치를 살펴서 위치를 바꿔주기도 한다. 고온다습한 한여름에는 자주 들여다보지 않으면 한순간에 가버리는 일이 비일비재하다. 우리 기후는 점점 극단적으로 바뀌어가니, 이 땅에서 사는 실내식물들은 매일 날씨에 도전하는 기분일 거다. 어쨌든 집사가 조금이라도 관심을 기울일 시간을 늘릴수록 잘못될 확률이 낮아지는 것은 분명하니, 그것으로 조금 미안함을 덜고 안도하는 마음을 얹어본다.

내가 식물에게 해줄 수 있는 것은 그저 나의 시간을 내어주는 것. 시간을 주고 관심을 기울여 더 잘 자랄 수 있도록 살펴주기만 하면 식물은 알아서 계절을 건너 멋지게 성장해간다. 가끔 들여다보고 무심하게 관리해주었을 뿐인데도, 데려올 때는 잎이 서너 개뿐이었던 파키라가 허벅지 높이만큼 자라 있다. 매일 매 순간 끼고 앉아 다듬어주지는 못했어도, 알아서 튼튼하게 자라 있는 모양새가 기특하고 대견하다. 찌는 더위에도, 서늘한 겨울 한기에도 그저 묵묵히 새잎을 내고, 초록의 모습을 잃지 않는다. '나는 알아서 클 테니, 집사는 다른 애들 잘 돌봐' 하고 말해주는 것만 같다. 내가 집에서 나가고 나면 그대로 정지하는 물건들과 달리, 이 집 식물들만이 유일하게 자라고, 또 시든다. 그렇게 조용히 생명을 드러내는 존재들에게 고마움도 느끼고 미안함도 느끼며 나의 시간을 빌려준다. 그 시간은 결코 아깝지 않다.

식물을 키우는 요즘 사람들은 블로그, 인스타그램을 비롯해 온갖 커뮤니티에서도 정보를 얻고, 조급한 마음과 설레는 마음을 글로 나누고는 한다. 빤질빤질 잘난 식물과 예쁜 식물장을 보고 부러워하고 경쟁심을 느끼기도 한다. 때로 모르는 사람들과 소통하게 되었을 때, 알게 모르게 작은 질투가 마음속에서 흘러나오기도 한다. 하지만 이내 돌아보면 나도 흠이 참 많고 부족한 사람인데, 이렇게 다른 사람에게 안 좋은 마음 품어서 무엇 하나 싶은 생각이 든다. 나부터 잘해야지 싶으니, 이런들 저런들 다른 이에 대한 생각은 흘려보내면서 또 한 번 나에 대해서 뒤돌아보는 시간이 된다. 내가 몰랐던 나의 모습들이 어떤 순간순간 나올 수도 있으니, '나는 다른 사람에게 어떻게 비칠까'도 생

각하게 된다. 내가 더 잘해서 좋은 사람이 되자고 생각한다. 식물 덕분에 날마다 아주 조금씩, 나아갈 기회를 가진다.

　불과 몇 년 전까지만 해도 식물은커녕 푸르른 계절과도 거리가 멀었던 사람이 이렇게나 식물에 흠뻑 빠져 모든 일상을 식물을 중심으로 생각하게 되었다니. 사람 참 알 수 없다는 말이 맞다. 식물을 키우면서 작은 현상이나 미세하게 보내오는 신호를 무시하지 않게 되었고, 꼭 필요한 일을 먼저 챙겨서 좋은 상태를 유지하도록 애쓰게 되었다. 그것은 생활 전반에도 얇고 은은하게 퍼져 나가 내 일상 속에 스며들었다. 바이오리듬이 불규칙했던 삶은 멀어지고, 아침저녁으로 부지런히 식물도 보고 집도 돌보는 삶으로 변화했다. 또 생활 속에서 작은 부분들을 게을리하지 않고, 부지런히 쓸고 닦아 나의 물건, 내가 함께하는 공간을 소중히 대하고 관리하게 되었다. 비록 반려동물은 키우지 못하는 공간이지만, 나의 공간에서 내가 좋아하는 식물들과는 부디 오래 함께하며 같이 쑥쑥 성장하기를 소망한다. 몇 년 뒤 이 식물들이 더 멋진 모습이 되었을 때, 나도 속이 더 성숙한 어른으로 성상해 있기를.

여성 인권을 제고한 패션
샤넬

박세정

"명품은 편해야 한다. 편하지 않으면 명품이 아니다(Luxury must be comfortable, otherwise it is not luxury)."

– 가브리엘 샤넬Gabrielle Chanel

2020년, 샤넬 클래식 백 맥시 사이즈의 가격은 1014만 원이다. 내가 이 백을 구입했던 10여 년 전에 비해 두 배 가까이 올랐다. 레디 투 웨어(기성복) 컬렉션의 옷도 마찬가지다. 재킷 하나에 천만 원이 넘는 것들도 많다. 사람들이 '샤넬' 하면 '지나치게 비싼 명품', '사치스러운 여

성들의 상징', 재테크의 일종인 '샤테크' 같은 것들을 떠올리는 건 어쩌면 자연스러운 현상일지 모르겠다. 이를 부정할 생각은 없다. 하지만 자칭·타칭 '샤넬 마니아'로서 당당하게 말하고 싶은 사실이 있다. 샤넬은 그 무엇보다 '편안함'을 추구하는 브랜드라는 것.

처음에 샤넬 매장에서 옷을 샀을 때, 왜 몸에 딱 맞지 않는지 의문을 품었었다. 분명히 내가 늘 입는 사이즈인데도, 옷의 품이 '낙낙했기' 때문이다. 그땐 몸매를 드러내기 위해 허리 라인을 수선해 입었다. 하지만 가브리엘 샤넬의 철학을 알게 된 후부터는 그 낙낙한 허리 라인이 주는 편안함을 즐기며 샤넬을 입는다. 그녀가 사망한 지 49년이 지났고, 1983년부터 샤넬의 철학을 이어온 칼 라거펠트Karl Lagerfeld가 세상을 떠난 지도 벌써 2년이 넘었다. 그럼에도 불구하고 샤넬은 여전히 '편안함'을 우선순위로 두는 옷을 세상에 내놓고 있다.

1945년 뉴 프렌치 스타일New French Style로 인정받았던 피에르 발망Pierre Balmain의 첫 컬렉션, 그리고 1947년 '뉴 룩New Look'이라 칭송받으며 세계 패션계를 뒤흔든 크리스티앙 디오르Christian Dior의 데뷔 컬렉션은 모두 여성의 아름다움, 특히 여성의 몸이 지닌 아름다움을 강조하는 스타일이었다. 코르셋으로 허리는 최대한 잘록하게 만들고, 엉덩이 볼륨을 극대화하고, 풍성한 가슴 라인을 강조했다.

그에 반해 샤넬이 추구한 패션은 달랐다. 1912년 도빌Deauville에 연 첫 의상 부티크에서 그녀는 '슈미즈 드레스'를 최초로 판매했는데, 이는 남성용 스포츠웨어에만 쓰이던 저지 소재를 처음으로 여성복에 활용한 작품이었다. 제1차 세계대전 때는 전쟁에 나간 남성들을 내신

해 사회생활을 시작한 여성들이 편하게 입을 수 있는 의상을 만들었다. 그리고 발목까지 오는 긴 드레스만 입던 여성들을 위해 처음으로 무릎까지 오는 블랙 원피스를 만든 것도 샤넬이다. 샤넬의 상징인 트위드 재킷도 편안함을 우선으로 고려한 작품이다. 가브리엘 샤넬은 우리의 움직임에 자유를 준 디자이너였다.

"내 인생은 기쁘지 않았다. 그래서 나는 내 인생을 창조했다(My life didn't please me, so I created my life)."

– 가브리엘 샤넬

샤넬은 고급스러운 패션 브랜드의 상징과도 같은 존재다. 하지만 샤넬의 창시자 가브리엘 샤넬은 초라한 삶의 순간을 자주, 참 많이 마주했다. 그녀는 1883년 8월 19일, 프랑스의 소도시 소뮈르Saumur에서 태어났다. 샤넬이 12세 때 엄마가 돌아가셨고, 가난했던 아빠는 그녀를 오바진Aubazine이라는 수녀원으로 보냈다. 샤넬은 아빠에게 버림받았다고 생각했을 것이다. 마치 세상이 '넌 이런 대접을 받아도 돼. 넌 이 정도 가치의 인간이야'라고 말하는 것처럼 느꼈을 거다. 그녀가 마주한 초라한 삶의 순간은 여기가 끝이 아니었다. 18세에 수녀원에서 나와 낮에는 옷가게에서 바느질을 하고, 저녁에는 클럽에서 노래하면서 느꼈을 외로움은 감히 상상하기도 힘들다. 그때 얻은 '코코샤넬'이라는 별명을 평생 숨기고 싶었다는 그녀의 말이 가슴에 깊이 남는 것도 이 때문이다. 또한 그녀가 최초로 검정 미니 원피스를 만들었을 때,

귀족들은 '역시 고아원 출신이라 천박해. 장례식도 아닌데 검은색을 입는다고?' 하며 수군거렸다. 늘 당당하게 '왜?'라며 세상의 편견에 도전했던 샤넬이었지만, 그녀도 상처를 받았을 거다. 열여덟 살 샤넬을 만날 수 있다면, 따뜻하게 안아주고 싶다는 생각을 하게 된다. 이 말도 꼭 해주고 싶다. "애썼어."

내가 가브리엘 샤넬을 사랑하게 된 첫 번째 이유는 바로 이것이다. 수도 없이 마주친 삶의 초라한 순간 속에서 희망을 찾아냈다는 것. 그녀는 수녀원의 유리창에서 영감을 받아 '더블C' 로고를 만들었고, 수녀들의 블랙 앤드 화이트 의상을 떠올리며 블랙 슈트를 제작했다. 그리고 수녀들의 묵주는 샤넬의 상징인 진주 목걸이로 재탄생됐다. '천박하다'는 말을 들었던 샤넬의 디자인은 이제, 성공한 여성들이 갈망하는 고급스러운 패션의 상징이 됐다. 넘어져도 다시 일어났던, 세상이 거부해도 과감하게 맞섰던 그녀의 용기는 이 사회의 공기를 바꾸기에 충분했다.

"카펠을 잃었을 때, 나는 모든 것을 잃었다(In losing Capel, I lost everything)."

– 가브리엘 샤넬

2000년 가을은 내게 참 특별했다. 인생의 전환점이라 하긴 거창하지만, 지금의 나를 만나는 데 큰 영향을 끼친 시기였다. 영어 공부를 하려고 시청했던 CNN에서 9·11 테러 관련 뉴스를 보게 됐고, 기자가

되려던 나는 뉴스 앵커를 꿈꾸며 아나운서가 되겠다고 마음을 바꿨다. 그리고 한 달쯤 지났을까? 태어나서 처음으로 파리 패션 위크Paris Fashion Week의 샤넬 패션쇼 영상을 보았다. 바이킹을 탈 때처럼 심장이 사르르 녹아내리는 기분이 들면서 왠지 눈물이 날 것 같았는데, 지금 생각해보면 설렘과 환희 정도의 감정이었던 것 같다. 그때부터 다양한 브랜드의 패션쇼를 챙겨 보게 됐고, 성인이 되면서 소위 명품이라 불리는 브랜드의 가방이나 옷을 사기 시작했다. 그러다 내가 샤넬의 작품을 특히 좋아한다는 걸 알게 됐다. 나중엔 가브리엘 샤넬에 대한 책을 찾아 보고, 지난 쇼들을 찾아 보면서 그녀의 철학과 인생까지 사랑하게 됐다. 참 신기한 건 여섯 살 때 엄마 화장대에서 몰래 뿌려보던 향수가 '샤넬 No.5'라는 거다. 그 향을 맡으며 느꼈던 오묘한 감정이 정확히 기억나진 않지만, 그만큼 샤넬과 나의 만남은 운명적이었다고 믿고 있다.

샤넬은 평생 참 많은 남성들과 관계를 맺고, 그들의 덕을 보기도 했지만 그녀가 유일하게 '사랑했다'고 말한 사람은 단 한 명, 아서 카펠Arthur Capel이었다. 내가 샤넬을 사랑하게 된 두 번째 이유는 바로 이것이다. 그녀는 독립적인 삶을 위해 비혼을 추구했던, 그 무엇보다 일을 사랑했던 성공한 여성의 상징이지만, 동시에 사랑을 가장 소중하게 여기던 '아름다운 사람'이었다는 것. 2007년부터 방송을 시작해 지금까지 쉬지 않고 달려온 나는 아나운서로서 세상에 의미 있게 쓰일 때 가장 행복하다고 믿었다. 하지만 이제는 알고 있다. 누군가를 최선을 다해 사랑하고 사랑받을 때 더 행복한 사람이 바로 나라는 것을. 마치

샤넬이 내게 "세정아, 내 말이 맞지?"라고 말해주는 것 같다.

> "여성은 두 가지를 갖춰야 한다. 품격 있고 매혹적일 것(A girl should
> be two things: classy and fabulous)."
>
> – 가브리엘 샤넬

제1차 세계대전이 발발하면서 남성들은 전쟁터로 나갔다. 이때 유럽의 여성들은 남편을 대신해 경제활동을 해야 했고, 그녀들이 늘 입던 화려한 긴 드레스는 사회생활을 하는 데 도움이 되지 않았다. 불편했기 때문이다. 이때 샤넬은 코르셋 없이 입을 수 있는 옷을 만든다. 바로 1926년에 출시한 리틀 블랙 드레스LBD다. 심플하고 실용적이면서 동시에 고급스럽고 우아했다. 당시 귀족들은 검은색 의상을 장례식 이외의 장소에서 입는 것에 반감을 표했고, 여성의 다리를 드러내는 원피스가 천박하다며 샤넬을 비난했다. 하지만 샤넬은 이에 굴하지 않았다.

샤넬은 남성복에서 영감을 받아 편안하고 따뜻한 니트 카디건을 최초로 만드는데, 이때 아웃 포켓을 더하며 실용성을 극대화한다. 그리고 이 디자인을 바탕으로 트위드 재킷이 탄생한다. '편하지 않은 옷은 실패한 옷'이라며, 움직임이 많은 여성들에게 자유를 선사한 것이다. 그리고 리틀 블랙 드레스와 트위드 슈트는 50년대 유럽 여성들이 가장 즐겨 입는 옷이 된다. 내가 샤넬을 사랑하게 된 세 번째 이유가 여기에 있다. 그녀는 여성 인권 향상에 큰 영향을 끼친 디자이너였다

는 것.

샤넬의 진주 목걸이는 누구나 아름다워질 수 있게 만든, 아름다움을 대중화한 액세서리였다. 당시 액세서리는 너무 비쌌기 때문에 경제 활동을 주도적으로 하지 않던 여성들이 구입한다는 건 거의 불가능했다. 이에 샤넬은 일부러 저렴한 인조 진주 목걸이를 만들었다. 누군가의 재력에 의지하지 말고 여성 스스로의 능력으로 아름다워지자는 의미에서였다. 가브리엘 샤넬은 여성이 잘록한 허리와 풍성한 엉덩이를 강조하지 않아도, 남성처럼 라인 없는 니트를 입어도 아름다울 수 있다는 사실을 입증했다. 그리고 여성들이 자신의 힘으로 아름다워질 수 있는 사회를 만들어주었다.

"'나다운 사람'이 되기로 결정했을 때, 비로소 아름다움이 시작된다
(Beauty begins the moment you decide to be yourself)."

– 가브리엘 샤넬

여성이 꼭 아름다워야만 하는가? 샤넬이 여성 인권 향상에 기여했다는 것 또한 여성을 '아름다워야 한다'는 틀 안에 가두는 것 아닌가? 이런 질문을 던지는 이가 있다면 이렇게 답하고 싶다. 여성뿐 아니라 남성이든 트랜스젠더든 논바이너리든 누구든 인간은 아름다움을 추구할 권리가 있다. 내면이든 외면이든 어떤 스타일이든 상관없다. 스스로 아름답다고 느낄 수 있어야 하고, 그걸 가능하게 만들어줄 환경이 필요하다.

아프리카 수단의 한 여성은 아기를 낳기 위해 4킬로미터를 맨발로 걸었다. 진통이 시작된 것 같아 밤새 걸어 병원에 도착했는데, 잠시 누워 있다 다시 집으로 돌아와야 했다. 단 한 곳뿐인 산부인과에 침대가 부족했기 때문이다. 그녀는 다시 4킬로미터를 걸어 집으로 왔다. 그러다 몸을 가눌 수 없을 정도의 진통이 왔지만, 그녀는 택시를 이용할 돈도, 함께 병원에 갈 보호자도 없었다. 그녀가 마주한 것은 출산을 하느냐 마느냐의 문제가 아니라 사느냐 죽느냐의 문제였다. 생명을 잃을 수도 있는 극단적인 상황에서 겨우 출산을 한 그녀는 살아 있음에 감사했다. 그리고 사흘 후, 어느 매체와의 인터뷰를 위해 서랍 속 깊숙한 곳에서 귀걸이를 꺼냈다. 카메라 앞에서 빨간색 귀걸이를 하고 미소 짓는 그녀를 보며 나는 깨달았다. 우리는 살아 있음을 인지할 수만 있다면 늘 아름답기를 소망한다는 것을. 그리고 다짐했다. 아름다워지길 소망하는 모두가 아름다워질 수 있는 세상을 만드는 데 조금이라도 기여하겠노라고.

내가 가브리엘 샤넬을 사랑하는 마지막 이유는 바로 이것이다. 그녀의 철학을 존경하던 한 철없는 아이가, 지구 반대편 여성들의 이야기에 귀 기울이고 싶어 하는 어른으로 성장할 수 있게 해줬기 때문에. 샤넬이 '나다운 사람'이 아름답다고 얘기해준 덕분에, 흠투성이인 30대 후반의 여성이 어쩌면 말도 안 되는 목표를 포기하지 않게 됐기 때문에. 어른이 된 샤넬을 만날 수 있다면 이 말을 꼭 하고 싶다. "고마워요, 나의 영웅."

저자 소개

강상준 〈DVD2.0〉〈FILM2.0〉〈iMBC〉〈BRUT〉 등의 매체에서 기자로 활동하면서 영화, 만화, 장르소설, 방송 등 대중문화 전반에 대한 글을 쓰며 먹고살았다. 〈위대한 망가〉 〈빨간 맛 B컬처〉 시리즈를 썼고, 〈웹소설 작가 입문〉〈매거진 컬처〉〈젊은 목수들〉을 공저했으며, 〈공포영화 서바이벌 핸드북〉을 번역했고, 대중문화서 '에이플랫' 시리즈를 비롯해 〈좀비사전〉〈탐정사전〉을 기획, 편집했다. 2015년부터 2018년까지 KBS 서브컬처 전문 팟캐스트 〈덕업상권〉 진행. 한국콘텐츠진흥원 주최 '2018 만화비평 공모전' 최우수상 수상. 출판전문지 〈기획회의〉 편집위원. 현재 대중문화 칼럼니스트라는 직함으로 글쓰기에 주력하는 동시에 방송, 강연, 출판 등 다양한 분야에서 활동 중이다. parandice@naver.com

강펀치 방송국 라디오 PD. 30세. 우주와 달과 별, 핀란드를 사랑하는 슬픈 LG 트윈스 팬.

김닛코 2003년부터 슈퍼히어로 웹사이트인 히어로스타www.herosta.com를 운영해오다 디즈니 코리아 마블 공식 필진 1호로 활동하면서 본격적으로 코믹스의 세계에 뛰어들었다. DC 엔터테인먼트가 선정한 인플루언서이며, 다수의 칼럼 기고 및 방송 출연, 관련 업계 자문을 맡고 있다. 저서로는 〈슈퍼히어로 아카데미아〉〈슈퍼히어로대백과〉가 있다. 〈마블 스튜디오 10주년 비주얼 딕셔너리〉〈마블 MCU 소설 시리즈〉〈마블 스파이더맨 백과사전〉〈마블 파워 오브 걸〉 등 다수의 도서를 감수했다.

김립 처음 게임을 접한 시점이 언제였는지, 그 게임이 무엇이었는지는 전혀 기억나지 않지만, 코에이KOEI 〈삼국지〉 시리즈를 1편부터 13편까지 전부 해봤을 정도로 늘 게임을 해왔으니 평생 접한 게임이 족히 수천 개는 넘을 것이다. 2002년부터는 게임 업계에 종사하면서 현재까지 제작에 참여한 게임 역시 10종이 넘는다. 그럼에도 아직 게임 중독에 걸리진 않았다.

김봉석 영화평론가, 대중문화평론가. 전 부천국제판타스틱영화제 프로그래머. 〈시네필〉〈씨네21〉〈한겨레〉 등에서 기자를, 컬처 매거진 〈BRUT〉와 만화리뷰 웹진 〈에이코믹스〉 편집장을 지냈다. 영화를 좋아해서 영화기자가 되었고 이후 영화, 만화, 장르소설과 웹소설, 대중문화, 일본문화 등에 대한 다양한 글을 쓰고 있다. 저서로는 〈시네마던전〉 시리즈, 〈나의 대중문화표류기〉〈하드보일드는 나의 힘〉〈컬처 트렌드를 읽는 즐거움〉〈나는 오늘도 하드보일드를 읽는다〉〈전방위 글쓰기〉〈영화리뷰쓰기〉〈웹소설 작가를 위한 장르 가이드: 미스터리〉〈웹소설 작가를 위한 장르 가이드: 호러〉〈슈퍼히어로 전성시대〉〈하드보일드 만화방〉 등이, 공저로는 〈탐정사전〉〈좀비사전〉〈내 안의 음란마귀〉〈호러영화〉〈SF영화〉〈클릭! 일본문화〉〈웹소설 작가 입문〉 등이 있다.

김형섭 1977년 여름생. 〈창천태무전〉〈마검〉〈빙옥검후〉〈말단 영업 마법사〉 공저. 전 디앤씨미디어 시드노벨 공모전 관리자, 이티카 팀장, '시드노벨' 팀장. 현 아크 스튜디오 웹툰 콘티 담당.

남궁인준 록 듣는 잡일쟁이. 위저Weezer의 카피팬드 뒤져Deezer에서 기타와 보컬을, 록밴드 목성 도마뱀에서 드럼을 쳤다.

니나	삶이 팍팍할 때마다 'Love & Peace'를 외치는 뉴 히피 제너레이션. 연극쟁이, 그다음은 방송작가, 지금은 프로듀서.
도혜림	어려서부터 책을 좋아해 국어국문학과에 진학했다. 소설가 또는 시인이 되고 싶었으나, 방학 때 했던 기사 쓰기 아르바이트가 업이 되어 기자로 사회에 첫발을 내디뎠다. 그때부터 10년간 연예부 기자, 잡지 에디터, 디지털 스튜디오 PD, 음악 회사 PM 등으로 일했다. 현재는 인생에 쉼표를 찍고, '선천적 덕후'이자 '작당 모의 전문가'로서 이것저것 그것을 즐기며 오늘은 또 어떤 사고를 칠까 고민하는 매일을 보내는 중이다.
류정민	캠핑과 달리기, 서핑, 자전거 라이딩 등 세상 온갖 아웃도어 활동에 푹 빠져 있던 시절, 네이버에 '아웃도어*채용'을 검색하면서 뜻하지 않게 글을 쓰게 되었다. 국어국문학과 신문방송학을 전공했지만 체대를 나왔을 거라고 생각하는 사람이 많을 정도로 체력이 좋고 활동량이 많다. 월간 〈CAMPING〉, 월간 〈OUTDOOR〉 〈GO OUT KOREA〉 등의 아웃도어 전문 에디터로 5년 넘는 시간을 보내고, 워크숍 플랫폼 '위버'에서 콘텐츠MD로 새로운 일을 하다가 지루해질 무렵, 이직하려던 회사가 코로

나 타격을 받아 자의 반 타의 반으로 놀멍쉬멍 하고 싶은
일 마음껏 하는 중.

미묘 대중음악평론가. 전 〈아이돌로지〉 편집장. 한국대중음악
상 선정위원. 파리8대학 및 대학원에서 음악학을 전공하
고, 케이팝을 중심으로 한국대중음악에 관해 말하고 쓰
고 있다.

박미소 서강대학교 영문학과 학사, 산호세주립대학교 테솔
TESOL 석사 졸업. 영어 교육 콘텐츠 개발 회사에서 일하
다 현재는 프리랜서로 전환했다. 멋있는 여주인공이 세
상과 사랑을 구하는 이야기를 좋아해 다양한 로맨스판
타지 웹소설을 즐겨 읽는다.

박세정 15년 차 아나운서로서, 외신 뉴스 전문 앵커이자 국제
회의 영어MC로 활동하고 있다. 한국외국어대학교 영어
대학에서 영미문학을 전공했고, 연세대학교 국제학대
학원 GSIS에서 국제관계와 국제인권을 전공했다. 2007
년 한국 케이블TV 아나운서 공개 채용에 합격하면서
방송 활동을 시작했고, SBS CNBC, 한국경제TV, YTN
dmb, CJ 등의 채널에서 뉴스앵커·아나운서로 활동해
왔다. 2011년부터는 청와대에 출입하며 대통령 포럼 전

문 MC로 일해왔으며, 2018년 평창 동계올림픽, 서울인문포럼, 국제 블록체인 포럼International Blockchain Forum in Singapore, 세계기후변화회의를 포함한 다수의 국제회의와 포럼에서 영어MC를 맡아왔다. 지금까지 700건 이상의 정부 포럼과 국제회의를 진행했으며, 현재 외신 뉴스 전문 앵커로서 CNN, BBC, 〈월 스트리트 저널〉〈블룸버그〉〈로이터〉 등 다양한 매체의 뉴스를 분석해 방송하고 있다. 유튜브 채널 '샤랄라TV'도 운영하면서 외신 뉴스뿐 아니라 명품 브랜드의 역사와 흐름에 대한 영상을 직접 제작해 방송하고 있다. 가까운 미래에 국제 여성 인권 향상을 위해 직접 뛰어들고자 관련 활동을 조금씩 하고 있으며, 이 책에 저자로 참여하는 것도 그중 하나라고 믿고 있다.

박희아 쉽게 얻은 것은 쉽게 잃어버린다고 믿는 사람, 대중문화·음악 전문 저널리스트.

손지상 소설가. 만화 평론가. 번역가. 서사작법 연구가. 한국과학소설작가연대 회원. 대표작은 서브컬처 비평서 〈서브컬처계를 여행하는 여행자를 위한 가이드〉, SF 장편소설 〈우주아이돌 배달작전〉과 〈우주아이돌 해방작전〉, 추리소설 〈죽은 눈의 소녀와 분리수거 기록부〉가 있다.

심완선 SF 칼럼니스트. 〈SF는 정말 끝내주는데〉 〈SF 거장과 결
작의 연대기〉(공저)를 썼다.

쓴귤 글을 잘 쓰고 싶어서 국어국문학과에 입학했지만, 국어
국문학과에서는 글을 잘 쓰는 법을 배우지 않는다는 사
실만 깨달은 채 졸업했다. 엔터테인먼트 회사에서 담당
한 작품을 어떻게든 흥행시켜보려 했지만, 쓴맛을 더 많
이 봤다. 벌어먹는 글쓰기의 어려움에 대해서 매일 고민
했다. 지금도 계속 고민 중.

알렉스 왕 1980년생. IT 계열에 종사하는 직장인이다. 게임, 웹소
설, 만화, 영화 등 남들이 좋아하는 다양한 취미를 가지
고 있다.

양은혜 에누마 코리아 서비스 기획자. 식물 집사 겸 스쿠버 다이
버. 코로나 시대에 다수의 식물과 함께 '집콕'을 훌륭히
실천 중인 직장인. 언젠가 의미 있는 일을 하며 살아갈
수 있기를 소망하는 미생.

이도경 서브컬처형 이종잡식계 종합 창작편집자가 겸 '프로 오
덕후'. 전 한국 라이트노벨 '시드노벨' 기획팀장, 한국 연재
형 라이트노벨 '아크노벨' 편집장. 현 아크 스튜디오 대표.

이동우 서강대 사학과 졸업. 모 기업 해외영업 분야에 15년째 재직 중. 초등학교 이전에 만화로 한글을 뗐고 이후 애니메이션, 게임, 장르소설 등 잡다하게 30년 차 B급 컬처 경력을 이어가고 있다. 장르소설이 가진 자유로운 표현과 가벼운 상상력으로 직장 생활의 스트레스를 관리해 왔다. 웹 기반 장르소설이 막 태동하기 시작한 초창기부터 지켜본 오랜 이력의 소유자다.

이로사 칼럼니스트. TV와 대중문화에 관한 글을 쓴다. 〈경향신문〉 기자로 일했다. 〈진정하고 TV를 켜세요〉를 썼다.

이융희 소설가 겸 문화연구자. 청강문화산업대학교 웹소설창작 전공 조교수. 장르비평팀 텍스트릿의 팀장 겸 창단 멤버다. 2006년 소설 〈마왕성 앞 무기점〉을 출간하며 장르소설 작가로 데뷔했다. 한양대학교에서 〈한국 판타지소설의 역사와 의미 연구〉로 석사 학위를 받았으며 동 대학원에서 박사 과정. 판타지소설을 베이스로 웹소설, 대중문화, 미디어 환경과 매체 등에 관한 공부를 하고 있으며, 장르와 관련된 연구와 비평을 다양한 매체를 통해 기고 중이다.

이정은 취미가 진짜로 독서고 특기가 책 빨리 읽기인, 책 좋아하는 사람. 단, 자기계발서와 투자 관련 책들은 매우 싫어한다. 국문학 전공과는 전혀 무관하게 엔터테인먼트 업계에서 10년째 일하고 있다.

이진욱 '풀타임 대디'가 되고 싶은 레이싱 드라이버, 카레이싱 해설위원, 드라이빙 인스트럭터. 여자보다 자동차를 더 좋아하는 남편을 이해해주는 부인을 만나 '자동차 덕후'로 살 수 있음을 감사하는 중. 한국과 해외를 오가며 '딸바보'로 살고 있으며, 평생 좋아하는 차를 타며 딸과 더 많은 시간을 보낼 방법이 없을까 연구 중이다. 현재는 영업·마케팅 분야에서 다양한 기업과 일하고 있다.

임다영 출판사에서 만화 편집자로 일했고, 지금은 웹툰 기획자로 일하고 있다.

정소민(코튼) 디즈니와 〈해리 포터〉 시리즈 등 영화를 중심으로 '덕질' 중이다. 유튜브 채널 '코튼 팩토리'를 운영하며 인형 디자이너 겸 스토리텔러로서 영화 속 캐릭터의 인형을 제작해 배우에게 선물하는 콘텐츠부터 영화 촬영지 소개, 뒷이야기 등을 다루고 있다.

정종호	출판사 에이플랫 대표. IT 회사에서 10여 년간 일하다가 정신을 차려보니 책 발행인이 되어버렸다. 여행의 맛을 알게 된 후로는 호시탐탐 집 나갈 기회만 노리고 있으며, 언젠가 축구에 대한 책도 내고 싶다는 소박한 소망이 있다.
정휴	미술에 매료되어 전공으로 공부하다가, 별안간 금융회사에 입사해 브랜드 커뮤니케이터로 밥벌이한 지 어느덧 10년째인 직장인. 음악 전문 매체나 음반 회사, 언론사 등에 정기 또는 비정기적으로 음악에 관한 글을 올리는 기고가이기도 하다.
조선근	신문방송학을 전공했지만 신문은 보지 않는다. 현실 세계를 떠나 트위터에서 자연인처럼 살다가 '덕질'을 위해 뒤늦게 접한 미디어의 신문물 속에서 표류하는 중. 비혼을 외치는 기혼.
지미준	1982년생. 컴퓨터 자수 디자이너, 번역가, 영어 강사 등의 직업을 체험한 뒤 어느 날 번개를 맞은 것처럼 영감이 떠올라 소설을 쓰기 시작했다. 어릴 때는 음악가를 꿈꾸었지만 음악은 취미로 할 때 가장 즐겁고 오래 사랑할 수 있다는 것을 깨닫고 직장인 록밴드 활동을 쉬미로 했다.

단편소설 〈김씨의 구두〉가 계간 〈소설미학〉에 실리면서 작가 생활을 시작했다. 사육장에 갇힌 개들의 가련한 눈 망울을 바라보다가 장편 우화 스릴러 〈게토의 주인: 23일 폐쇄구역〉을 완성했다. 지금은 가수가 싱글앨범을 발매하듯 전자책으로 단편소설 싱글앨범을 발간하는 실험을 하고 있다. 두 편의 단편소설이 실린 전자책 소설집 〈빌라에서 생긴 일〉에는 그래서 '1집'이라는 이름이 붙었다. 실험은 계속된다.

최용수　작곡가이자 인디밴드 만쥬한봉지의 리더 겸 프로듀서다. 뮤지컬, 영화, 광고 음악 등 분야 상관없이 돈만 주면 그 어떤 음악이라도 만들어주는 리얼 프로페셔널 뮤지션. 라디오방송인 'MC초이'로 '부캐 활동'도 하고 있다. MC초이는 여수MBC라디오 〈박성언의 음악식당〉의 수요일 고정게스트로, 여행 팟캐스트 〈탁피디의 여행수다〉 공동MC로 출연 중이다.

최정은　KBS 드라마PD. 12년 개근으로 의무교육을 마치고, 학부에서 영문학과 경영학을 복수 전공한, 경영학 석사다. 잠시 금융권과 컨설팅 펌에 발을 담갔지만, 이내 정장을 벗고 KBS의 라디오PD로 입사했다. 이후 KBS 라디오매거진에서 EDM에 대한 글을 연재했고, '덕업일치'를 향

한 염원을 담아 팟캐스트 〈덕업상권〉을 진행했다. 지금은 드라마PD로 전향해 여태 겪지 못한 '빡셈'을 체감 중이다. 최근엔 뒤늦게 〈리그 오브 레전드〉에 빠져 다시 한번 인류에게 실망 중이다.

펀투funtwo 기타리스트이자 유튜버다. 2005년 국내 사이트에 업로드한 '캐논 변주곡 락 버전' 연주 동영상이 전 세계적인 인기를 얻어 당시 신생 영상 공유사이트인 유튜브에 올라 대히트했다. 이 사실이 2006년 8월 〈뉴욕 타임스〉에 보도되면서 음악과 콘텐츠 크리에이터로 강제 데뷔했다 (이 영상은 2005년 유튜브 조회수 2위, 2006 다음DAUM 선정 올해의 UCC 동영상 1위에 선정됐다). 2007년 많은 행사 섭외를 뒤로하고 300일간 세계를 여행하러 홀연히 떠났다. 여행에서 돌아와 '유튜브 라이브!Youtube Live!)' 행사에서 나의 기타 히어로 조 새트리아니Joe Satriani와 협연했다. 대표작으로는 저서 〈네 앞의 세상을 연주하라〉와 정규 앨범 〈Everyday Fun〉이 있다.

한아름 통역사, 토플 강사이자 영어 교육 회사 R&D 연구원. 호치민에서 거주 중인 워킹맘. 재즈 작곡을 전공하고자 했으나 부모의 반대에 부딪혀 두 번째로 좋아하는 영어를 전공해 영어로 먹고사는 중. 한때 월수입의 대부분을 콘

서트 관람에 쓸 정도로 콘서트 다니기를 좋아했으며, 노래는 약간 부를 줄 알고, 아마추어 재즈밴드를 하기도 했으나 애 엄마가 되면서 전부 정체된 상태. 음악을 하지 못한 욕구를 공연 관람으로 풀다가 파산할 뻔했음에도 평생 음악을 즐기며 살겠다는 일념으로 살아가는 탐음주의자. 잡다하게 파고드는 것을 좋아한다.

趣味家
취미가

발행 2021년 6월 1일

지은이 강상준, 강펀치, 김닛코, 김립, 김봉석, 김형섭, 남궁인준, 나나, 도혜림, 류정민,
미묘, 박미소, 박세정, 박희아, 손지상, 심완선, 쑨귤, 알렉스 왕, 양은혜, 이도경,
이동우, 이로사, 이용희, 이정은, 이진욱, 임다영, 정소민(코튼), 정종호, 정휴,
조선근, 지미준, 최용수, 최정은, 펀투, 한아름

책임편집 강상준
교열 남은경
디자인 강현아

펴낸이 정종호
펴낸곳 에이플랫
출판등록 2018년 8월 13일(제2020-000036호)

이메일 aflatbook@gmail.com
블로그 blog.naver.com/aflatbook
가격 18,000원

ISBN 979-11-89836-33-7 03600

에이플랫은 언제나 기성 및 신인 작가의 원고를 기다리고 있습니다.